뱀파이어,
끝나지 않는 이야기

 일러두기

– 뱀파이어와 흡혈귀는 같은 의미지만, 보통 흡혈귀는 '피를 빠는 존재'를 지칭하는 보다 포괄적인 용어로 사용된다.
 그러나 여기에서는 두 용어를 구분하지 않고 맥락에 따라 다양하게 썼다.

– 뱀파이어의 유래가 되는 악령을 가리키는 용어(릴리트, 굴 등)들은 그 뜻을 명확하게 밝히기 위해 원어를 병기했다.

– 국외 뮤지션들의 앨범과 곡 이름은 번역하지 않고 원어 그대로 표기했다.

뱀파이어, 끝나지 않는 이야기

지은이 | 요아힘 나겔
옮긴이 | 정지인
펴낸이 | 한병화
펴낸곳 | 도서출판 예경
편　집 | 김채은
디자인 | 진승태

초판 인쇄 | 2012년 5월 29일
초판 발행 | 2012년 6월 11일

출판등록 | 1980년 1월 30일(제300-1980-3호)
주소 | 서울시 종로구 평창동 296-2 (서울특별시 종로구 평창2길 3)
전화 | 02-396-3040~3　**팩스** | 02-396-3044
전자우편 | webmaster@yekyong.com
홈페이지 | http://www.yekyong.com

ISBN 978-89-7084-474-9 (03600)

© 2011 by Chr. Belser Gesellschaft für Verlagsgeschäfte GmbH & Co.KG, Stuttgart
Alle Rechte vorbehalten
Korean translation copyright © 2012 by Yekyong Publishing Co.

이 도서의 국립중앙도서관 출판시도서목록(CIP)은 e-CIP홈페이지(http://www.nl.go.kr/ecip)와 국가자료공동
목록시스템(http://www.nl.go.kr/kolisnet)에서 이용하실 수 있습니다. (CIP제어번호 : CIP2012002435)

뱀파이어, 끝나지 않는 이야기

요아힘 나겔 지음 | 정지인 옮김

예경

| 차례 |

머리말 6

Chapter1 밤의 여자 악령들 고대 뱀파이어 이야기의 기원 20

Chapter2 무덤에서 나온 씨앗 미신 속 되살아난 망령들 42

Chapter3 검은 날개를 단 낭만주의 뱀파이어의 달, 문학 위로 떠오르다 66

Chapter4 카르밀라 피를 빨아먹는 숙녀들 106

Chapter5 드라큘라 트란실바니아에서 온 어두운 힘 126

Chapter6 노스페라투 영화 속의 드라큘라 164

Chapter7 악령이 깃든 스크린 뱀파이어 영화의 걸작들 208

Chapter8 B와 피 B급 흡혈귀 영화 240

Chapter9 저녁밥일 뿐이야 패러디와 희화화 266

Chapter10 지옥에서 온 박쥐들 밤의 음악 282

Chapter11 뱀피렐라 죽어서도 죽지 않는 만화 속 여주인공들 304

Chapter12 피의 유행 빛과 어둠이 교차하는 시대 320

옮긴이의 글 330

참고문헌 334

이미지 출처 334

인명 찾아보기 336

에드바르 뭉크, 〈뱀파이어〉 1893/94
그림 속 여자는 흡사 불타오르는 듯 붉은 갈기를 지닌 한 마리 포식자처럼 먹잇감인 남자의
피와 생명을 빨아먹고 있다. 이 작품은 여자 뱀파이어를 그린 가장 유명하고도
비싼 그림이다. 최근에는 뭉크의 뱀파이어 그림 하나가 소더비 경매에서 3천만 달러에 팔렸다.

머리말

그러자 그는 뜨거운 입술로 거칠게 내 목을 덮쳤다! 내 안에서 저항하던 힘이 다 빠져나갔고 나는 반쯤 기절한 상태였다. 그렇게 얼마나 시간이 흘렀을까. 그가 내 목에서 섬뜩한 입술을 떼자, 그 입술로부터 붉은 핏방울이 뚝뚝 떨어지고 있었다.

이 문장이 브램 스토커의 소설《드라큘라》에서 발췌한 것임을 모르는 사람이라도 여기서 말하는 입맞춤이 무엇을 의미하는지는 단박에 알아차릴 것이다. 바로 뱀파이어에게 물리는 것이다. 뱀파이어를 문학적으로 형상화한 가장 유명한 소설이 출간된 지 100년도 훨씬 지났지만 그 이야기의 힘은 조금도 사그라지지 않았고, 오히려 관련된 무수한 텍스트와 영화가 더해지면서 그 영향력이 더욱 커졌다. 그런 작품들 중 상당수는 특히 에로틱한 부분에 대한 매혹을 노골적으로 강조하는 통속적인 수준에서 이야기가 진행된다. 이러한 점은 소설과 영화 모두 큰 성공을 거둔 '트와일라잇' 시리즈에서도 발견할 수 있다.

그렇다면 뱀파이어가 이토록 엄청난 인기를 누리는 이유는 무엇일까? 온갖 다양한 형태의 변종들을 낳을 만큼 커다란 영향력을 발휘해온 뱀파이어의 모티프는 어디서 유래한 것일까? 그 모티프는 예술작

〈드라큘라〉1931**의 벨라 루고시**
1930년대에 배우 벨라 루고시는 검은 망토를 입은 신사 뱀파이어를 은막의 인기 캐릭터로 만들었다.

품이라는 마술의 거울 속에서 어떤 모습으로 자신을 드러내왔으며, 그 것은 문화사의 한 현상으로서 어떤 의미가 있는가? 게다가 평소 판타지 장르에 관심이 없는 사람들조차 뱀파이어 책을 집어 들게 되는 것은 무 엇 때문일까?

태양이 지평선 뒤로 넘어가면 혼령들의 시간이 시작된다. 유령이 출몰하는 성과 폐허가 된 수도원 위로 달빛이 어슴푸레 비치고, 밤의 피 조물들이 세상을 지배한다. 박쥐들은 성문 주변을 퍼드덕거리며 날아다 니고 작은 올빼미는 탄식하듯 죽음을 경고하며, 안식일이면 마녀들이 하 늘 높이 날아다닌다. 흉흉한 소문이 도는 집에는 검은 그림자들이 돌아 다니고 도깨비불은 길 가는 나그네를 길 밖으로 꾀여낸다. 잠과 꿈, 죽 음과 악마가 검은 날개를 펼치고, 무덤 속에서 오싹한 존재들이 뼈를 덜 그럭거리며 일어난다. 이 모든 무시무시한 현상에 꼭 뱀파이어가 필요 한 건 아니지만, 그래도 악마와 피안에 대한 두려움은 뱀파이어에게 물 리는 사건이 일어나야만 비로소 정점에 도달하는 듯하다. 천 년 전부터 그랬다. 사실 위험한 흡혈귀와 악령에 관한 이야기의 시초를 찾다 보면 고대 밤의 피조물까지 거슬러 올라가게 된다. 메소포타미아 신화의 '릴 리트Lilith'는 날개 달린 밤의 여신으로 아이들을 살해한다. 페르시아에 서는 굴Ghoul들이 무덤을 파헤치고 약탈해 망자들의 영면을 방해한다고 믿었다. 고대 그리스인들은 이 세계에 무시무시한 반인반수들이 득시글 거리는데 그중 상당수가 인간의 시체를 뜯어먹는 라미아Lamia나, 머리카 락 사이사이 뱀들이 휘감겨 있는 무자비한 복수의 여신들인 에리니에스 Erinye단수는 에리니스Erinys처럼 여성이라고 생각했다. 에리니에스는 끊임

▲ 윌리암-아돌프 부그로, 〈에리니에스에게 쫓기는 오레스테스〉1862 부분
뱀들이 휘감긴 머리카락을 나부끼며 다니는 고대 그리스의
에리니스들—복수의 여신 세 자매—은 뱀파이어의 고대 조상으로 여겨지며,
여기서는 영웅 오레스테스를 밤새 쫓아다니며 괴롭히고 있다.

◀ 요한 하인리히 퓌슬리, 〈바닥에 누워 있는 남자를 덮치는 뱀파이어〉 1815/25
〈몽마〉41쪽 단 한 작품만으로 '검은 낭만주의'의 가장 유명한 화가 중
한 사람이 된 스위스 화가 퓌슬리의 이 스케치는 뱀파이어를 묘사하고 있지만
후에 뱀파이어의 필수 요소가 된 송곳니나 박쥐 날개는 아직 찾아볼 수 없다.

없이 자신들의 제물을 붙잡아 저승으로 보냈다.

기독교 세계에서도 이미 서기 1천 년 무렵에 뱀파이어와 관련된 것으로 보이는 사례들이 확인되었는데, 특히 정교회를 믿는 동유럽에서 많이 발견되었다. 고대의 연대기 작가들이 흡혈귀들의 소름 끼치는 악행을 세세히 묘사했다면, 계몽주의 시대가 오고 1700년대를 넘기면서 사람들은 그러한 현상들을 학문적으로 철저하게 해명하려고 노력하는 한편, 흡혈귀에 관한 믿음은 민간의 미신이 비정상적으로 팽창한 결과라고 여겼다. 그리하여 1732년 라이프치히에서 나온 〈예전과 근래에 세르비아 왕국에서 두드러지게 나타난 뱀파이어와 인간 피를 빨아먹는 존재들의 행동과 복잡한 관계에 관한 논문〉을 비롯하여 수많은 논문이 발표되었다. 그러나 이들은 오스트리아의 엘레오노레 폰 슈바르첸베르크 후작부인처럼 지체 높은 사람들마저 흡혈귀라는 소문에 시달리는 것을 막아주지는 못했다. 그로부터 1백 년 전 헝가리의 에르제베트 바토리 백작부인이 겪은 것과 같은 운명을 피하지 못한 것이다. 바토리 백작부인은 6백 명의 소녀들을 성적으로 학대하고 죽인 다음, 회춘하기 위해 소녀들의 피로 목욕을 했다는 소문의 주인공이다.

이런 소문에는 이미, 죽음을 몰고 오는 고대의 존재들에게는 결여되어 있었으나 후에 뱀파이어 이야기가 가진 매력 중 핵심적인 요소가 되는 하나의 기폭제가 잠재되어 있었다. 그것은 바로 요한 볼프강 폰 괴테도 괴기적 담시 〈코린트의 신부〉[1797]에서 채택한 바 있는 에로스와 타나토스의 자극적인 결합이다. 이 작품에서는 죽은 지 얼마 되지 않은 젊은 여인이 한밤중에 약혼자를 찾아간다. 그러고는 그의 피를 빨아먹으려

고 할 뿐 아니라, 아예 남자를 무덤 속으로 데려가려고 한다. 이는 1800년 이후 낭만주의 문학에서 자주 등장하는 모티프다. 계몽주의의 합리적이고 낙관적인 인식론에 대립하여 낭만주의 예술과 문학은 기괴한 것과 악마적인 것에 대해 깊은 관심을 보였다. 당시 출판계에는 혼령들을 모티프로 삼은 작품들이 대거 등장하는데 예컨대 독일에는 E. T. A. 호프만의 《야상집》이 있었고, 영국에는 '고딕소설'이라 불린 괴기소설들과 호레이스 월폴의 《오트란토 성》, 그리고 메리 울스턴크레프트-셸리의 걸작 《프랑켄슈타인》이 있었다. 사람의 손으로 만들어낸 괴물 프랑켄슈타인이 등장한 이듬해인 1819년에는 존 폴리도리의 《뱀파이어》를 통해 최초의 '제대로 된' 흡혈귀가 문학의 무대를 정복했다. 그 무대는 이미 오래전부터 프란시스코 데 고야와 요한 하인리히 퓌슬리 같은 화가들이 그려놓은 환상적인 배경으로 꾸며져 있었다. 폴리도리 소설의 기본 구성은 후대에 뱀파이어 이야기의 전형이 되었다. 즉 귀족 출신의 우아한 흡혈귀가 젊고 예쁜 아가씨를 유혹해서 파멸시킨 다음, 뱀파이어라는 정체가 드러나 뜻대로 해를 끼칠 수 없게 되면 달아나버리는 것이다. 오래지 않아 이러한 귀족 괴물의 여성형도 등장했다. 테오필 고티에의 유명한 단편소설 〈죽은 연인〉에서는 여자 흡혈귀 클라리몽드가 하필이면 가톨릭 신부에게 반해버린다. 신부가 실수로 손가락을 다쳤을 때 클라리몽드는 사랑과 생명의 묘약인 피가 솟아나는 것을 홀린 듯이 바라보다가 "미식가가 와인을 음미하듯" "형용할 수 없는 쾌락을 느끼며" 그의 피를 빨아먹고, 신부는 영원히 그녀에게 예속된다.

《노스페라투 – 공포의 교향곡》 1922의 한 장면
뱀파이어가 여자를 꾀어내자, 여자는 날이
밝을 때까지 뱀파이어에게 자신을 바침으로써
그로부터 세상을 구한다. 이 장면은 브램
스토커의 소설 《드라큘라》를 원작으로
프리드리히 빌헬름 무르나우가 만든
무성영화에서 대단히 인상적으로 표현되었다.

곧바로 상처에서 피가 솟았다. 그러자 클라리몽드의 눈에 격하고 열렬한 욕망의 빛이 켜지고…… 그녀는 고양이처럼 날쌘 몸놀림으로 상처를 덮친 뒤, 형용할 수 없는 쾌락을 느끼며 피를 빨기 시작했다.

그 다음으로 지체 높은 여성 흡혈귀는 영국 출신으로, 아일랜드 작가 조지프 셰리던 레퍼뉴가 창조한 《카르밀라》다. 이 작품이 등장하면서, 뱀파이어 하면 연상되는 모든 특징을 갖춘 여자 뱀파이어의 모습이 처음으로 구체화되었다. 카르밀라 역시 무덤에서 나온 날카로운 이빨의 흡혈귀로, 목을 자르거나 심장에 말뚝을 박아야만 처치할 수 있는 존재였다. 그러나 카르밀라의 경우 성적인 욕망과 피에 대한 갈망은 이성이 아닌 동성을 향했고, 그녀는 황홀해하며 여자들을 애무하고 목을 물었다. 이렇듯 카르밀라는 앞서 언급한 헝가리의 바토리 백작부인을 상기시키는 성적 취향을 드러냈다.

《카르밀라》는 레퍼뉴와 같은 아일랜드 출신의 작가 브램 스토커에게 여러 측면에서 본보기가 되었다. 1897년에 발표된 스토커의 작품 역시 이후에 뱀파이어 장르의 오랫동안 변치 않을 기준으로 자리 잡게 되는데, 바로 《드라큘라》이다. 뱀파이어 소설 중 가장 유명한 이 작품은 다양한 문학적 유산을 담아냈을 뿐 아니라 더욱 효과적인 표현이 가능한 새로운 형식으로 저술되었다. 또한 폴리도리가 처음 만들어냈던 '신사 뱀파이어' 캐릭터를 한층 더 발전시켜, 후에 우리가 스크린에서 종종 만나게 되는 막강한 '어둠의 영주'를 탄생시켰다. 당시로는 대단히 놀라운 기술이었던 무성영화가 실현되자마자 드라큘라는 스크린에 등장했

〈드라큘라〉 1958

크리스토퍼 리가 처음으로 뱀파이어를 연기한 것은 테렌스 피셔 감독의 〈드라큘라〉에서였다.
이 영화에서부터 그는 이미 악마적인 자질들을 실감나게 표현했다.

다. 프리드리히 빌헬름 무르나우의 1922년 작 〈노스페라투 – 공포의 교향곡〉은 최초의 드라큘라 영화로, 소설로 그려진 드라큘라 못지않은 영향력을 발휘했다.

브램 스토커의 소설을 원제까지 그대로 가져와 만든 최초의 영화는 토드 브라우닝 감독의 1931년 작이었다. 브라우닝은 이미 연극 무대에서 드라큘라 역할로 인기를 얻고 있던 헝가리인 벨라 루고시에게, 검은 망토를 입었지만 뾰족한 송곳니는 없는 품위 있는 모습의 주연을 맡겼다. 벨라 루고시의 '신사 흡혈귀' 후계자는, 특히 1960년대 해머 필름 프로덕션에서 뛰어난 연기로 수많은 B급 영화들을 살려낸 크리스토퍼 리였다. 당시의 저예산 뱀파이어 영화들은 기존의 영화를 모방할 수밖에 없었는데, 로만 폴란스키는 〈박쥐성의 무도회〉를 통해 이 과제를 기발하게 풀어냈다. 1992년에는 프랜시스 포드 코폴라 감독이 브램 스토커의 《드라큘라》를 원작에 충실하게 영화로 옮기는 데 성공했고, 그로부터 2년 후 닐 조던은 앤 라이스의 《뱀파이어와의 인터뷰》를 영화로 옮겨, 동시대의 뱀파이어 소설을 영화화하는 것도 충분히 가치 있는 도전임을 증명했다. 뱀피렐라 스타일의 화끈한 여주인공들부터 록 가수 미트 로프의 곡 〈Bat Out of Hell〉, 또 오늘날 고딕 신Scene의 귀를 찢을 듯 날카로운 곡들까지, 뱀파이어는 만화와 록 음악에도 선명한 핏자국을 남겨 놓았다. 단 뱀파이어 위크엔드라는 밴드는 뱀파이어와는 전혀 무관한 음악을 만드니 착오 없으시길!

〈트와일라잇〉을 둘러싼 십대들의 열광 한편에는 스웨덴 영화 〈렛미 인〉[2008]을 비롯하여 새롭고 수준 높은 뱀파이어 영화들도 만들어지고

있다. 〈위 아 더 나이트〉[2010]는 '뱀파이어의 어떤 점이 그렇게 매력적이란 말인가?'라는 질문에 대한 독일의 대답으로, 니나 호스와 그녀의 뱀파이어 친구들을 자랑스럽게 내세웠다.

이 신화적 존재들이 어떻게 악령과 혐오스러운 좀비로부터 무시무시하지만 동시에 욕망을 자극하는 초자연적이고 관능적인 매혹자로 발전해갔는지 살펴보자. 베를린의 밤하늘보다 먼저 런던의 안갯속을, 트란실바니아의 어두운 황야와 끝없이 펼쳐진 러시아의 대초원을, 그리고 혼란의 도가니였던 옛 뉴올리언스와 맨해튼의 마천루 그늘 속을 뒤져볼 것이다.

프란시스코 데 고야의 섬뜩한 판화집 《미치광이들》[105쪽 참고]의 모토를 되새겨보자면, 우리가 어디에 있든 "우리는 그들에게서 벗어날 수 없으니" 말이다.

◀ 〈뱀피렐라〉 1991
만화 속 여자 뱀파이어들 중에서 가장 사랑받는
뱀피렐라는 1969년에─ 제인 폰다가 주연한 영화로
더욱 유명해진 ─ 바바렐라를 모델로 삼아 탄생한,
엄청나게 섹시하며 신비한 힘을 지닌 캐릭터.
로저 달트리가 출연한 1996년 작 뱀피렐라 영화가
너무 싱겁게 느껴진다면, 유튜브에서
뱀피렐라의 다른 자매들도 찾아보라.

◀ 〈흡혈귀 카르밀라〉 2004
아름다운 여자 뱀파이어 카르밀라에 대한
레퍼뉴의 소설 1872 은 같은 아일랜드 작가인
브램 스토커가 소설 《드라큘라》 1897 를 쓰는 데
가장 큰 자극이 되었다. 이 오디오북의 커버는
카르밀라를 키치 공포물의 수상한 세계로
옮겨놓았다.

▲ 〈위 아 더 나이트〉 2010
어둠의 여제 역을 맡은 니나 호스, 그녀의
신봉자 역을 맡은 카롤리네 헤어푸르트 등
보석 같은 배우들이 포진한 이 새로운
독일 뱀파이어 영화는 말랑말랑한
미국 뱀파이어 영화와는 대조적으로
분위기와 극의 연출방식에서 전형적인
뱀파이어 이야기다.

▶ 〈트와일라잇〉 2008
스테프니 메이어의 베스트셀러 소설에는 흡혈을
거부하는 뱀파이어가 등장한다. 인간의 피를
섭취하는 행위를 자신의 의지로써 포기한
낭만적인 에드워드는 뱀파이어의 정점일까,
아니면 종말을 의미할까?

밤의 여자 악령들

고 대 뱀 파 이 어 이 야 기 의 기 원

윌리엄-아돌프 부그로, 〈에리니에스에게 쫓기는 오레스테스〉[1862]
분노에 사로잡힌 복수의 여신들이 모친을 살해한 오레스테스에게 그의 악행을 되새겨주고 있다.

릴리트 기원전 1500년경

고대 바빌로니아에서 만들어진 이 부조는, 아래로 향한 날개와 맹금의 발톱이 난 발을 가지고
올빼미 수행자들과 함께 있는 밤의 여신을 묘사하고 있다. 원래 몸은 붉은색으로 채색되어 있었다.
릴리트를 표현한 것으로 추측되지만 여기서 공격적이거나 시체를 먹는 면모는 전혀 찾아볼 수 없다.

뱀파이어 이야기의 역사적 기원을 거슬러 가려면, 눅눅한 대지에서 안개가 피어오르는 옛 잉글랜드의 달그림자 비치고 이끼로 뒤덮인 묘석들이 깔린 음산한 마을 교회를 찾아가야 할 것만 같다. 그러나 묘지나 성의 납골당이 뱀파이어의 문학적 고향이 된 것은 1800년 이후의 일이다. 그러니 묘지에서 너무 오래 서성일 필요는 없다. 오히려 우리는 시간을 훨씬 더 거슬러 고도의 문명을 누리던 고대까지 올라가야 한다. 당시의 신화에는 살인하고 피를 마시며 시체를 뜯어먹는 악령들이 득시글거린다.

현대의 전형적인 뱀파이어와는 달리, 고대의 흡혈귀 선조는 수메르와 바빌로니아에서 숭배와 두려움의 대상이었던 릴리트처럼 대부분 여성이며 신의 영역에 속하는 존재들이었다. 릴리트는 창조의 과정에서 부정적인 영향을 미친 탓에 낙원에서 추방당했고, 그 후로 악행을 저지르며 어느 곳에도 정착하지 못하고 떠돌아다녔다. 당대의 묘사를 보면 뿔왕관을 쓰고 발에는 맹금의 발톱이 난 모습으로 표현되어, 저승에 속한 존재라는 것이 분명히 드러난다. 구약성서에서는 딱 한 번 언급될 뿐이지만이사야서 34장 14절 기원후의 탈무드 텍스트에는 신생아를 잡아먹는 음험한 여자 악령으로서 자주 등장한다. 히브리 신화의 창세기와 원죄 이야기에서 릴리트는 아담의 첫 아내라는 한층 더 난감한 역할을 맡고 있다. 남편인 아담과 똑같은 흙으로 빚어진 그녀는 아담에게 복종하기를 거부했고, 후에 이브에게 금지된 선악과를 따도록 부추긴 장본인으로 묘사된다. 유혹녀로서의 릴리트는 괴테의 《파우스트》 비극 제1부[1808] '발푸르기스의 밤'에서 유령들의 무도 장면에 함께 춤을 추고 있는 모습으로 등장한다. 그녀가 누구냐는 파우스트의 질문에 메피스토펠레스는 이렇

게 대답한다. "저 여자는 릴리트랍니다. 아담의 첫 아내지요. 저 아름다운 머리카락을 조심하세요. 그녀를 더할 수 없이 눈부셔 보이게 하는 저 장식 말입니다. 저 머리카락으로 젊은 남자를 손에 넣으면, 그 순간부터 절대로 놓아주지 않는다지요." 문학적 상징의 관점에서, 그리고 또 다른 문학작품에 나타난 내용을 통해 메피스토펠레스의 경고에 보충설명을 해보자면 그녀는 금발 머리카락으로 제물이 된 남자의 목을 졸라버린다는 것이다. 그런데 이러한 내용이 나오는 다른 작품들은 위험 속에서 동시에 적잖은 매혹적인 요소도 드러낸다. 여기서 우리는 공포를 일으키는 고대의 여자 악령들이 에로틱하고 매혹적인 존재로 변신하는 흥미로운 문화사적 현상을 목격하게 된다. 이리하여 릴리트는 불행을 몰고 오는 치명적 매력의 유혹녀라는 의미에서 여자 악령의 원형으로 자리 잡았다. 우리는 뒤에서 토속 미신 속 흡혈귀에게서도 비슷한 현상을 보게 될 것이다. 한때는 화를 부르던 흉측한 존재였으나, 나중에는 박쥐 날개 같은 망토를 둘렀거나 뾰족한 송곳니가 있는 나체의 아름다운 모습에 독특한 매력을 지닌 남자 귀족으로 나타나는 것이다. 다른 한편으로는 순결한 어린아이를 잡아먹거나 그 피를 제물로 바치는 섬뜩한 만행도, 수백 년을 지나며 구전되는 동안 다른 존재의 소행으로 돌려지기도 했다. 중세 말엽에 사람들은 마녀들이 젖먹이 아기들을 훔쳐다가 의식을 치러 살해하고 그 피, 또는 신체의 특정 부분을 마법의 약을 짓는 데 사용했다고 주장했다. 한편 옛 동양의 악령들 중에서 특히 성가신 존재 중 하나는 무덤을 뒤져 약탈한 시체의 살을 뜯어먹으며 영양을 섭취하는 '굴'들이다. 굴은 길 가는 나그네를 길 밖으로 끌어내서 죽인 다음 먹이로 삼는 일도

많았는데, 그럴 때면 매력적인 여자의 모습으로 변신하기도 했다는 것이다. 이는 아마도 하이에나나 그 밖의 다른 야생동물들이 뜯어먹고 남은 시체의 잔해를 보고서 사람들이 상상한 결과일 것이다.

굴은 원래 고대 페르시아와 아랍 문화권에서 악령으로 분류되었지만, 후대의 신화와 동화에서는 삶과 죽음의 중간세계에 거주하는 존재들로 여겨졌다. 뱀파이어들은 금지된 생명수인 피를 부정한 수단으로 취해 암흑세계의 영생을 얻고, 이로써 굴과 유사한 중간계의 존재가 된다. 굴은 근동의 유명한 문학작품《천일야화》에도 등장하는데, 이 책이 프랑스어와 독일어로 번역된 뒤로는 해당 지역의 낭만주의 괴담 작가들의 산문에서 살아 있는 사람들로 등장하기도 했다. E. T. A. 호프만의 〈뱀파이어 이야기〉[1819]에 나오는 한 백작은 어느 날 교회 마당에서, 자신의 아름다운 아내가 종종 하던 밤 외출의 섬뜩한 진실을 알게 된다.

그때 그는 환한 달빛 속에서 자기 바로 앞에 무시무시한 유령 같은 형체들이 둥글게 무리 지어 있는 모습을 발견했다. 반라의 늙은 여자들이 머리카락을 풀어헤친 채 바닥에 웅크리고 앉아서 원 가운데 놓여 있는 시체 한 구를 늑대처럼 게걸스럽게 뜯어먹고 있었다. 그런데 아우렐리도 그 틈에 함께 있는 게 아닌가!

당시 공포문학에 동양의 모티프가 널리 쓰이긴 했지만 그보다는 그리스 로마 신화에서 소재를 취하는 경우가 훨씬 더 많았다. 고대에도 밤의 세계는 온갖 섬뜩한 것들로 가득했으며, 복수의 혼령과 살의에 찬 새

의 모습을 한 여자 악령을 비롯하여 갖가지 고약한 존재들이 등장한다. 예를 들면 라미아는 릴리트처럼 어린아이들을 좋아하지만, 다 자란 아이들도 공격하고 특히 아름다운 소년들을 선호하며 그들의 피를 갈망한다. 이 여자 악령들은 플루타르코스와 파우사니아스가 언급한, 포세이돈과 리비아의 딸 라미아의 이름을 따서 명명되었다. 라미아와 제우스가 정을 통한 후, 제우스의 질투심 강한 아내 헤라는 둘 사이에서 태어난 아들을 죽였다. 끔찍한 벌을 받은 라미아는 슬픔과 분노에 못 이겨 뱀의 형태를 띤 반인반수로 변했고 그 후로 다른 어머니들이 낳은 아기를 갈기갈기 찢어 죽였다. 라미아는 한편으로 그 비극적 운명 때문에, 또 한편으로는 잔인한 밤의 존재들에게 이름을 물려줌으로써 1800년부터 미술과 문학 속에 다양한 메아리를 남기게 된다. 영국 시인 존 키츠는 낭만주의 시문학의 걸작으로 꼽히는 담시 〈라미아〉[1819]에서 그녀를 마법과 같은 아름다움의 화신으로 추앙했다.

고르디우스의 매듭처럼 똬리를 튼 그녀.
주홍색, 황금색, 녹색, 청색, 눈부신 색색 점들
얼룩말 같은 줄무늬, 표범 같은 얼룩무늬
줄무늬는 진홍색, 공작 꽁지깃 같은 눈,
은빛 달들, 그녀가 숨을 쉬면 흩어지거나 더 밝게 빛나거나 화환처럼
서로 얽혀드네.
우울한 태피스트리를 두른 듯한 그 빛
갖은 비참함에 맞닿았던, 무지개 같은 옆모습.

그녀는 속죄의 고행을 하는 숙녀 요정 같기도 하고,

어느 악령의 정부 같기도, 또 그 악령 자신 같기도 하구나.

정수리에는 반짝이는 별들을 흩뿌려놓고,

아리아드네의 티아라처럼 창백한 불꽃을 이고 있네.

그녀의 머리는 뱀의 머리!

아아, 허나, 씁쓸하고도 달콤하구나!

입은 진주알들 가지런히 들어찬 여인의 입이네.

— 존 키츠, 〈라미아〉

요한 하인리히 퓌슬리, 〈라플란드의 마녀들〉1796
이 그림은 존 밀턴의 《실낙원》에 실린 삽화 중 하나로, 아이의 살생 제의가 막 시작되는 장면을
묘사하고 있다. 공중에서 미친 듯이 돌진해오고 있는 사냥꾼 마녀에게 수하의 마녀가 올리는 인사인 셈이다.
중세 말에는 마녀들이 주술적인 목적으로 아이들을 살해한다는 소문이 횡행했다.

The Lamia

여인의 얼굴을 한 주홍빛 뱀 세 마리
아주 작은 움직임에도 기품이 배어 있고
나직한 멜로디는 메아리가 되어 복도를 채우네.
그러나 그 세이렌의 부름에는 아무런 위험도 담겨 있지 않아.
"레일, 어서 와요. 우리는 연못의 라미아랍니다.
우리의 물로 당신을 시원하게 식혀줄 때를 기다리고 있었죠."
공포는 접어둔 채
그는 아름다운 존재들을 맹목적으로 믿어버리지.
갈기갈기 찢어진 옷은 뒤에 남기고 연못 속으로
미끄러져 들어가네.
"그들이 혀로 나의 모든 것을 시험하고 맛보고 평가하고 있어.
그들의 움직임은 일련의 애무로 이어져, 나의 등뼈를 타고
미끄러지듯 오르내리네.
그들이 내 살의 열매를 야금야금 씹어 먹는데도 고통은
전혀 느껴지지 않아.

그저 어떤 마력만 느껴질 뿐.

그러나 그 힘에 이름을 붙인다면 망쳐지고 말 거야.

내 피가 그들의 혈관에 흘러들자

그들의 얼굴은 즉각 죽음의 고통으로 경련하네."

셋 중 가장 아름다운 라미아가 외치네.

"레일, 우린 모두 당신을 사랑했는데!"

뱀 같은 빈 몸뚱이들이 둥둥 떠다니고

텅 빈 보트에는 소리 없는 슬픔

역겨운 신맛이 방 안을 채우네.

죽어가는 꽃의 쓰디쓴 수확

누운 내 몸을 휘감은,

창백하게 탈색되고 있는 곱슬머리를 쓰다듬어보네.

"오, 라미아, 남아 있는 당신들의 살은 나의 먹이로 삼겠소."

내 초콜릿 손가락에 남은 건 마늘의 냄새

돌아보니 내 뒤에서 물이 얼음처럼 푸르게 변하고 있네.

—제네시스, 《The Lamb Lies Down on Broadway》 앨범 중에서

영국 록그룹 제네시스의 전설적인 콘셉트 앨범 《The Lamb Lies Down on Broadway》[1974]에서 주인공 레일은 세 라미아의 함정에 빠져 인공동굴 속의 장밋빛 연못으로 유인된다. 그러나 라미아 특유의 식인 행위가 벌어지는 부분에서 뜻밖의 반전이 일어난다. 에로틱한 유희의 정점에서 뱀 형상의 라미아들이 레일의 피를 마시자 그 행위는 레일이 아니라 라미아들에게 치명적인 영향을 미치고, 레일은 그들의 마력을 자기 것으로 만들려고 죽은 라미아들의 잔해를 먹는다.

제네시스의 이 곡에서 레일은 라미아의 우아한 모습에 끌리지만 동시에 그들이 아름다운 선율로 부르는 세이렌의 노래에도 유혹된다. 사실상 유혹과 죽음의 위험이 함께하는 것은 호메로스의 《오디세이아》[기원전 8세기] 12권에도 등장하듯이 고대 그리스의 세이렌에게서 볼 수 있는 특징이기도 하다. 이들은 하체에 비늘이 돋은 바다의 거주자들이며 정신을 혼미하게 만드는 노래로 뱃사람을 유혹해 항로에서 이탈하게 하고, 에게 해에 있는 자신들의 고향 섬 절벽에 부딪히게 하여 끝내 배를 난파시킨다. 마녀 키르케는 오디세우스에게 세이렌을 조심하라고 경고하면서, 그 곁을 항해할 때는 선원들의 귀를 밀랍으로 봉하고 오디세우스 자신은 선원들에게 부탁하여 돛대에 몸을 단단히 묶으라고 충고했다. 그리하여 오디세우스는 욕망과 번민을 고스란히 겪어내면서도 자신의 배가 난파되는 상황을 모면할 수 있었다.

세이렌에 대한 근대의 해석들은 에로틱한 측면을 더욱 부각하였고, 물고기 꼬리를 없애버리거나 매력적이면서도 공격적인 괴물로 그리는 경우가 많았다. 예컨대 구스타프 아돌프 모사는 〈배부른 세이렌〉[1905]에

허버트 J. 드레이퍼, 〈라미아〉 1909
구슬로 머리를 장식한 아름다운 라미아는
이제 막 뱀의 허물을 벗은 모습으로,
매혹적이지만 동시에 위험한 여자라는
이중적 존재의 원형이다.
오른손에 들고 있는 시든 양귀비는
꿈과 죽음의 영역을 암시한다.

서 새의 몸을 가졌고 입술에서 피가 흐르는 세이렌을 표현했는데, 그 모습은 그리스 신화 속의 또 다른 섬뜩한 존재 하르피아Harpyia를 떠올리게 한다. 호메로스의 《오디세이아》와 《일리아스》에서도 언급되는 이 티탄의 딸들은 새의 날개를 가진 아름답고 젊은 여인들로, 신들의 아버지 제우스의 명령으로 영혼을 저승으로 데려가는 일을 하고, 제우스의 미움을 받는 인간들을 날카로운 발톱으로 낚아채간다. 하르피아는 로마에 전해지면서 흉물스럽고 피에 굶주린 괴물로 그려지게 되었고베르길리우스의 《아이네이스》가 한 예다, 1894년에 노르웨이 화가 에드바르 뭉크가 캔버스 위에 표현했듯이 근대 초기 예술에서는 다시금 매혹적인 죽음의 사자이자 위험한 여성적 충동의 상징이 되었다.

그래도 고대의 여자 악령 중에서 가장 무시무시한 존재는 역시 '에리니에스로마 신화의 푸리에스', 즉 복수의 여신들이다. 이들은 뱀으로 된 머리카락을 나부끼며 하르피아처럼 쏜살같이 하늘을 가로질러 자신들의 목표물을 끈질기게 추적하는데, 이는 대개 살인 같은 중죄를 저지른 자들이 죗값을 치르게 하기 위해서다. 아이스킬로스의 《오레스테이아》 기원전 450년 무렵는 이에 대해 유명한 문학적 증거를 제공한다. 이 작품에서 에리니에스는 아가멤논 왕의 아들이자 자기 어머니를 살해한 오레스테스를 미쳐버리도록 몰아간다.

신화에 따르면 에리니에스는 어머니 대지 가이아의 딸들로, 거세된 티탄 우라노스아프로디테의 아버지이기도 하다의 피를 받아 태어났다. 또 다른 이야기는 이들이 밤의 여신 닉스의 자손으로 저승에 거주하는 존재들이었다고 전한다. 그들은 '멈추지 않는' 알렉토와 '시기하는' 메가이라

구스타프 아돌프 모사, 〈배부른 세이렌〉 1905
모사는 이 그림에서 고대 그리스 신화의 위험한 두 존재를 하나로 융합했다. 그가 세이렌이라고 부르는 것은
오히려 맹금의 발톱으로 무장하고 먹잇감을 둘로 찢어버리는 새의 모습을 한 여자인 하르피아에 더 가깝다.

 34

에드바르 뭉크, 〈하르피아〉 1899
뭉크가 그린 하르피아는 발치에 목숨을 잃은 제물을 두고 있지만, 그럼에도 인간적이고 여려 보인다.
어쩌면 이 그림 속 하르피아의 얼굴이 그의 연인을 모델로 한 것이기 때문인지도 모른다.
비슷한 시기에 그가 묘사한 여자 뱀파이어의 모습 6쪽에서도 이와 유사한 이중적 의미를 발견할 수 있다.

그리고 '살인에 복수하는' 티시포네다. 이들은 고대에 이어 후대에도 단테의 《신곡》과 존 밀턴의 《실낙원》에서 무시무시한 형상으로 묘사되었으나밀턴은 "하르피아 같은 발을 가졌다"라는 표현을 썼다 19세기에는 점점 더 호의적으로, 또 관능적인 면이 잠재된 모습으로도 표현되었다. 부그로의 〈에리니에스에게 쫓기는 오레스테스〉[20]쪽나 프란츠 폰 슈투크의 〈오레스테스와 에리니에스〉[37]쪽에서 그러한 특징을 볼 수 있다. 이로써 에리니에스는 클라리몽드[97~104]쪽 참고나 카르밀라[110~116]쪽 참고와 같이 갈망을 부추기는 여자 흡혈귀와 비슷한 부류에 속하게 되었고, 세기말에는 성 논쟁에 대한 고대의 상징물로서 되살아나기도 했다.

괴테는 아이스킬로스의 《오레스테이아》를 잇는 드라마 《타우리스의 이피게네이아》[1779/86]와 《파우스트》 비극 제2부[1828]를 통해 에리니에스에게 영원성을 부여했을 뿐 아니라, 1797년에는 고대 그리스의 주제를 채택해 여자 뱀파이어가 등장하는 최초의 문학작품 〈코린트의 신부〉[70]쪽 참고를 썼다. 제목에 등장하는 주인공 신부는 살아 움직이는 시체로서 신랑 앞에 모습을 나타내고, 처음에는 내키지 않아 하며 주저하다가 결국 그에게 자신을 바치고 포옹을 한 뒤 그를 무덤의 저편으로 데려가겠다고 위협한다.

파우스트를 매장할 때가 되자비극 제2부 5막 메피스토펠레스는 다시금 밤의 존재들을 불러들인다. 그들은 로마 신화에서 기원한 레무르로 여기서는 주인공 파우스트의 무덤을 파는 일을 한다. 이들은 살아 있는 사람들, 그중에서도 특히 자신의 가족에게 들러붙어 괴롭히는 사악한 망령들이며, 위엄 있고 존경을 받는 가정의 수호신 라르와는 대조적이다.

매년 5월이 되면 사람들은 이 악령들을 물리치기 위해 레무리아 축제라는 주술의식을 열어, 시끄러운 소리를 내고 마법의 주문을 외워 레무르들을 쫓아낸다.

이리, 이리 오너라! 이리, 이리 들어와!
흐느적거리는 레무르들아.
끈과 힘줄과 뼈다귀로 된
자연을 반쯤 벗어난 존재들아.
— 요한 볼프강 폰 괴테, 《파우스트》 제2부 5막 11511-14행

고대 로마에서 흡혈귀의 유래를 찾는다면, 밤중에 나타나 상대의 의지와는 상관없이 성교하는 존재들인 인쿠부스Incubus위에 눕는 자와 수쿠부스Succubus밑에 눕는 자를 들 수 있다. 이들은 잠자고 있는 상대와 성교를 함으로써 그들의 생기를 뽑아가는데 희생자들은 대체로 이런 사실을 알아차리지 못하고, 어렴풋하고 관능적인 꿈 정도로만 여긴다. 메소포타미아의 원형은 이들과 유사한 짓을 한다고 여겨지던 릴리트의 경우처럼 여성형이었던 반면, 로마의 몽마夢魔들은 양성이 모두 존재했다. 남성형 몽마는 중세 기독교 세계에서 사탄과 연관된 존재로 여겨졌다. 사탄의 경우 수쿠부스로서는 마법사와 동침하고, 인쿠부스는 마녀와 동침했다. 특히 후자의 경우 교합이 억지로 강요되는 게 아니라 오히려 마녀가 자발적으로 나서는 경우가 더 많았고—안식일 의식의 일환인 경우가 많았다—그럼으로써 사탄의 정부가 되어 신성모독을 행했다.

프란츠 폰 슈투크, 〈오레스테스와 에리니에스〉1905
이전에 부그로가 그랬듯이 슈투크도 에리니에스의 얼굴은 혐오스럽게 그렸으나 몸은 비교적 매력적으로
그림으로써, 고대 신화에서 무시무시한 존재들이 한 번도 지닌 적 없었던 에로틱한 측면을 부여했다.
그리하여 뱀파이어의 특징으로도 꼽히는 욕망과 공포의 긴장 상태가 생겨났다.

예술사에서 가장 유명한 인쿠부스는 요한 하인리히 퓌슬리가 1780
년부터 여러 가지 표현방식으로 그려낸 '몽마'인데, 이들의 혐오스러운
외양은 마법적 유혹의 화신이라기보다는 가위 누르는 악몽을 의인화한
것이라고 할 수 있다. 1835년에 니콜라이 고골은 〈비이〉라는 단편소설
에서 슬라브 민간설화에 등장하는 모티프들과 수쿠부스를 연결했다. 한
학생이 묵게 된 시골 주막의 여주인이 아름다운 소녀의 모습과 마녀의
모습이 뒤섞인 악마적 존재로 밝혀지고, 그녀는 동이 틀 때까지 학생을
제멋대로 다루고 희롱한다89~96쪽 참고. 이로부터 반세기 뒤, 파리의 유
명한 카페 '검은 고양이'에서 광기 어린 시들을 읊어대던 프랑스 시인 모
리스 롤리나는 반대로 민담과는 전혀 동떨어진 궤적을 그렸다. 그의 시
선집《신경증》1883에 실린 '수쿠부스'라는 제목의 시에는 영락한 홍등가
의 여왕이 등장한다.

고스란히 드러난 속살, 굽이치고 떨리는 상체
속이 비치는 길고 검은 스타킹 위로
빨간 가터를 느슨하게 걸친
유곽의, 도박장의, 술집의 꽃,
[……]
그녀의 제물이 갑자기 귀를 찢는 비명을 내지르네
"나의 계집아, 너는 어디 있느냐?
오너라, 고갈된 나의 육신이 죽어가며 너를 탐하노니!"

　　그러나 피를 빨아먹는 이 여자 거머리는 "그의 마지막 인사에 조롱의 몸짓으로, 마지막 헐떡거림에 자지러지는 웃음으로" 답한다. 덧붙이자면 롤리나는 정신병원에서 생을 마감했다. 아무튼 이 시는 이 책의 다른 장에서도 여러 차례 증명될 한 가지 경향을 다시 한번 확인해준다. 그것은 바로 고대의 전형적인 뱀파이어 선조—대개는 여성인—는 이미 문학과 미술에 자취를 남기고 있었고 그 작품들은 그들이 악령에서 유래한 존재라는 사실도 감추지 않았지만, 그들이 발휘하는 매력의 대부분은 원래 그들이 전혀, 또는 별로 지니고 있지 않았던 에로틱한 속성들에서 나온다는 점이다.

　　시와 소설은 낭만주의 시대부터 그러한 소재들을 탐닉하듯 철저히 활용했고, 이런 점에서는 하인리히 하이네 같은 명철하고 냉소적인 사람들조차 예외일 수 없었다. 예컨대 저승에서 돌아온 아름다운 〈헬레나〉[1797]가 애원할 때 이런 말로 대답하고 싶어 했으니 말이다.

　　　그대는 무덤 속에서 나를 불러냈고
　　　마법의 의지로써
　　　욕정의 불씨로써 나를 되살렸지
　　　그대 이제 그 불씨를 끄지 못하리.

　　　그대의 입술을 내 입술에 맞추라
　　　인간의 숨결은 신성하도다!
　　　나 그대의 영혼을 모조리 마셔버리네

죽은 자들은 만족을 모른다네.

죽어도 죽지 않고 되돌아온 망령들 또한 만족을 모른다. 특히 남동 유럽의 미신에서는 수백 년 동안이나 그런 망령들이 무덤에서 솟아나오는 장면이 등장했다. 이는 문학과 미술과 영화에서 싹을 틔워 무성하게 자라게 될, 그리고 정교한 세련화의 과정도 더해질 하나의 씨앗이었고, 이 씨앗이 없었다면 뱀파이어에 관한 가장 유명한 책인 브램 스토커의 《드라큘라》도 존재할 수 없었을 것이다.

요한 하인리히 퓌슬리, 〈몽마〉 1781
퓌슬리의 유명한 몽마 그림 중 초기작인 이 그림에서는 유난히 흉측한 고블린이 몽마로 등장함으로써,
그때까지 악령의 영역에서 여성이 맡아왔던 역할에 큰 변화가 생겼음을 보여준다. 여기서 여성은 남성
몽마의 희생물이지만, 여자가 취하고 있는 자세를 보면 그녀가 꾸는 악몽이 욕정적인 것임을 알 수 있다.
악령에 희생된 그녀 자신도 이제 곧 불경한 밤의 유혹녀가 될지도 모른다.

ΝΕΚΡΟΣ ΟΥ ΔΑΚΝΕΙ.
Mortuus non mordet. *ex Plutarcho in vita Pompeii*

무덤에서 나온 씨앗

미 신 속 되 살 아 난 망 령 들

뱀파이어 논문 권두 삽화1734
미하엘 란프트의 《무덤 속 망자들이 씹고 쩝쩝거리며 먹는 일에 관한 논문》의 권두 삽화는
죽지 않는 망령들 때문에 신성이 훼손된 묘지를 사탄과 연관 짓고 있다.
그러나 란프트의 글에서 사탄은 신의 적대자라기보다 미신 속 지옥을 표상한다.

우리는 드라큘라의 관 위에 들장미 가지를 하나 올려놓을 걸세. 그 장미는 반드시 관 위에 단단히 고정해둬야 해. 장미가 거기 놓여 있는 한 드라큘라 백작이 관 밖으로 나올 수 없으니 말이야. 적어도 미신에 따르면 그렇다네. 그리고 우리가 제일 먼저 의지해야 할 것은 바로 미신이지. 미신은 사람들의 가장 오래된 믿음일 뿐 아니라, 오늘날에도 모든 신앙의 뿌리를 이루고 있다네.

— 브램 스토커, 《드라큘라》 중 아브라함 반 헬싱 교수의 대사

앞서 고대의 예에서 살펴보았듯이, 흡혈귀 같은 존재들이 실제로 있다는 옛사람들의 믿음은 밤, 지하세계, 죽음의 영역에 속한 신들 또는 반신半神들과 밀접하게 연관되어 있었다. 그러므로 그 확신은 종교적 맥락에 속했고, 아프리카나 동아시아의 문화에 대해서도 이와 비슷하게 해석된다. 밤의 초원이나 정글을 불안한 장소로 만드는 서아프리카의 아산보삼이나 필리핀의 아스왕 같은 악령의 이미지들도 샤머니즘과 신비주의에서 생겨난 것으로 보인다.

그러나 다른 대륙에서 나타난 유사한 현상들은 서구문화권에서 뱀파이어 이야기가 예술적으로 수용되는 과정에 큰 영향을 끼치지 않았으므로, 여기서는 다루지 않기로 한다. 유럽, 특히 남동유럽의 미신에는 다시 살아 돌아온 망령과 흡혈귀가 가득하다. 하필 왜 그 지역일까? 흔히 정교회에는 종부성사 의식이 없기 때문이라고 설명하는데, 그럴듯한 이야기다. 그 의식이 없기 때문에 '불순한', 즉 구원받지 못한 망자가 생겨난다고 의심해볼 만하기 때문이다. 신의 자비를 얻지 못한 망자들은 중

간세계의 거주자가 되고, 산 자들의 세상을 떠돌거나 인간에게 들러붙는 존재가 된다는 것이다.

예전에 뱀파이어 미신이 발칸반도 국가들과 남쪽의 도나우 강에 면한 나라들에서 특히 활개를 쳤던 데는, 중앙유럽의 문화권에서 멀리 떨어져 고립된 지리적 특징도 분명히 작용했다. 빈이나 파리에서는 이미 오래전부터 철학적으로도 정치적으로도 계몽주의의 열매를 거둬들이고 있던 시대였지만, 브램 스토커가 드라큘라 백작의 근거지로 삼은 카르파티아 산맥 일대에서는 여전히 중세의 봉건적인 사회구조가 지배하고 있었다. 게다가 그곳 사람들 스스로도 유령에 대한 관심을 부정하지 않았고, 수백 년 동안 기독교 세계를 괴롭혀왔던 죽음과 악마에 대한 불합리한 공포에 오히려 새로운 장을 펼쳐주려고 애썼다.

기독교의 내세관은 평화로운 천국에서 부활하여 영생할 수 있다는 위안을 주는 한편, 연옥 불과 지옥에서 겪는 고통에 대한 위협도 담고 있다. 기독교도 죽음이라는 미지의 영역에 대한 사람들의 오래된 공포는 몰아내지 못했다는 뜻이다. 그리하여 죽은 자들이 사후 산 자들의 세상에 영향을 미친다는 불안하고 위압적인 생각은 여러 곳에서 사라지지 않고 남아 있었다. 사람들은 흔히 이교의 사자(死者)숭배에서 유래한 주술적인 행위로써 그러한 위험에 맞서려고 했다. 거울 같은 물건을 무덤에 부장함으로써 구제되기를 기대한 것도 한 예다. 시체의 손목에 감아두는 묵주에는 이중적인 기능이 있었는데 사자가 기도할 수 있게 해주는 동시에, 사자가 무덤에서 나와 화를 초래하지 못하도록 묶어두는 사슬이기도 했다.

중세 초기의 이러한 사례를 보여주는 증거는 동슬라브의《네스토르 연대기》¹¹¹⁵년경와 아우구스티누스 수도회 참사회원인 뉴버그의 윌리엄이 쓴《잉글랜드 역사》¹¹⁹⁶를 통해 전해진다. 윌리엄은 책에서 '독기'를 퍼뜨리는 시체의 '떠돌아다님'에 관해 기록하고, 그 시체들이 해를 입히지 못하게 하려는 극단적인 조치들에 관한 당시 사람들의 통념을 서술했다.

젊은이들이 시체를 끌고 마을 밖으로 나가더니, 급히 화장용 장작더미를 쌓아올렸다. 그중 한 사람이 역병에 오염된 시체는 심장을 빼내지 않으면 불에 타지 않는다고 말하자, 다른 한 사람이 날이 무딘 곡괭이로 수차례 찍어 시체의 옆구리를 벌리고는 자기 손을 밀어 넣어 역겨운 심장을 잡아 뜯어내더니 그 자리에서 마구 찍어 뭉개버렸다.

또 하나의 중요한 중세 역사서로, 1200년경에 나온 삭소 그라마티쿠스의《덴마크사》에도 '외팔이 에길과 베르세르크를 죽인 아스뮌드의 사가'에 나오는 섬뜩한 모험담이 실려 있다. 아스뮌드는 동료 아스비트가 죽자 자신들의 형제애를 증명하고자 그와 함께 산 채로 묻혔는데, 도굴꾼들이 그를 발견했고 그는 이런 이야기를 들려준다.

"아스비트가 다시 살아 깨어나더니 손톱으로 나를 할퀴기 시작했소. [……] 그 섬뜩한 이빨로 혐오스러운 뱀과 말과 개를 씹어 목구멍으로 꿀꺽 삼키고는 [……] 날카로운 못을 집어들고 내게로 돌아서더니

expimenta fuere ut ab ipo ceti danov re

ges communi qdā uocabulo scoldungi nu

cupatentur. Precurtebat igitur sciold

uirtū complementū animi maturitate

conflictuf q; gessit quov eum uix specta

torem etas ee paciebatur. Inquo annov uir

tutis q; pcursu ob aluildā saxonum regis fi

liam quā summe pulcitidinis intuitu postu

labat cum scato allemannie satrapa ei

dem puelle competitore teutonū danov

q; excercitu inspectante ex puocacione di

micauit interfecto q; eo omnem allemā

mannov gentem pinde ac ducis sui in

tertiu debellatam tributi lege choer

dundare debe retat. Omniū

《덴마크사》의 필사본 1200년경

중세의 연대기나 역사서에는 다시 돌아온 망령에 관한 이야기가 자주 등장한다. 기독교적 해석에 따르면 그들은 자살하거나 파문당한 자의 망령이다. 그러나 《덴마크사》 도판은 코펜하겐의 왕립도서관에 있는 양피지 사본 중 한 장은 옛 이교도들에 관한 내용을 주로 다루고 있다.

그 못으로 내 뺨을 찢고 내 귀를 뜯어가버리지 뭐요. 그러나 이 괘씸한 짓거리는 곧장 처벌을 받았소. 내가 단호하게 한 방에 그의 머리통을 날려버리고, 말뚝으로 그 더러운 몸뚱이를 꿰뚫어버렸으니까."

이 사건은 분명히 이교의 시대로 거슬러 올라가지만, 1450년경에 쓰인 성직자 고트샬크 홀렌의 설교문을 보면 기독교를 믿던 중세에도 흡혈귀 현상은 실제로 있는 일이며 사탄의 소행이라고 믿었음을 알 수 있다. 교회의 시각으로 보면 자살한 사람, 그리고 악마와 결탁한 자는 무덤에서 다시 나올 운명이었다. 그뿐 아니라 파문을 당한 자의 경우에는 무슨 이유에선지 불경스럽게도 시체가 썩지 않는 일이 종종 생겼다.

시에나에서 공부하던 시절 나는 무덤에서 파낸 한 여자의 시체를 보았다. 그 시체는 70년 전에 매장했는데도 사지와 머리카락이 고스란히 남아 있었다. 사람들은 시체를 벽에 기대 세워놓았고, 이것을 보려고 마을 사람들이 모두 다 몰려나왔다. 자정 무렵 성구관리인이 새벽기도를 위해 촛불을 켜려고 교회 안으로 들어갔다 다시 나오는 순간 시체는 그를 쫓아가, 사람들이 파문시켜 매장한 탓에 자기가 썩지 않고 흙으로 돌아가지 못한다며 울부짖었다. "교황청 대사에게 가서 내 몸뚱이가 흙이 될 수 있도록 파문을 거두는 호의를 베풀어달라고 하시오." 성구관리인은 그 말을 따랐다. 사람들이 시체를 다시 교회 안으로 가져가 그 몸에 성수를 뿌리자 여자는 순식간에 흙이 되어 무너졌다.

일반적으로 받아들여지고, 또 많은 경우 교회가 퍼뜨리기도 한 이런 미신은 생명이 시작되는 순간에 이미 저주를 감지하기도 했다. 1565년의 브레슬라우 연대기에서 볼 수 있듯이, 미신에 따르면 기형아는 흔히 악마와 정을 통한 표시로 간주되었다.

또한 중세에는 무덤에서 다시 일어난 사자들을 고급문학의 소재로 삼기도 했다. 단테의 《신곡》[1321] 지옥편에서도 지옥 순례를 하는 동안 그런 사자들을 접하게 된다. 근대 초기의 여러 연대기들도 과도한 상상으로 흡혈귀 망령들을 묘사해 사람들을 아연실색하게 만들었다. 심지어 종교재판소가 그런 텍스트에 나온 진부한 주장들을 끌어다가 이단 혐의를 받은 이들을 비난하는 데 이용하기까지 했다. 이런 방면에서 특히 악명 높은 것은 1320년경에 종교재판관으로 활동하던 자크 푸르니에의 기록부다. 재판 자료였든 아니든, 죽은 자들이 묘지에서 온기를 찾아 불을 지피고 빵을 굽고 음식을 먹고 와인을 마시며, 또한 살아 있는 연인과 즐기는 일까지 드물지 않게 벌어지는 글을 읽다 보면 누구나 경악하게 된다. 때때로 그 망령들은 수탉이나 고양이, 뱀과 같은 동물의 형상으로 나타나기도 했고, 후에 뱀파이어의 특징으로 자리 잡은 몇 가지 변신술을 선보이기도 했다.

물론 흡혈귀들이 에로틱한 매력을 풍기는 존재로 묘사된 경우는 드물었지만, 확실히 성적인 적극성을 띠는 모습으로 그려진 것은 사실이다. 여자 흡혈귀는 자기 수의를 다 뜯어먹고 알몸으로 관 속에 누워 있는 경우가 많았고, 남자 흡혈귀는 발기된 상태인 경우가 많았다. 이는 동침을 강요하는 몽마들인 인쿠부스나 수쿠부스의 명백하고도 도발적인 징

귀스타브 도레 , 단테 《신곡》의 삽화 1861
19세기 삽화가들 중에서 프랑스의 귀스타브 도레는 오싹한 것을 잘 표현하는 거장 중 한 사람이었다.
단테와 베르길리우스단테의 지하세계 안내자가 열린 무덤 옆에 서 있는 이 그림은 《신곡》지옥편에
실린 것으로, 죽음의 현전이 악몽 같은 분위기를 내뿜고 있다.

표였는데, 사람들은 그들을 사자가 변신한 존재로 여겼다.

특히 남자 악령은 그 과정에서 희생자의 생명력을 앗아가고 질식시킬 뿐 아니라, 때때로 피까지 빨아먹었다. 이는 지나가는 사람들을 갑자기 덮쳐 탈진할 때까지, 그러나 목숨이 위험하지는 않을 정도로 내리누르는 귀신 아우프호커Aufhocker와는 다른 점이다.

그 밖에도 되살아난 흡혈귀 망령들의 다양한 형태로는 루퍼Rufer 부르는 자 - 현현과 외침을 통해 임박한 죽음을 실현시킨다와 클로퍼Klopfer두드리는 자 - 문을 두드림으로써 임박한 죽음을 실현시킨다, 그리고 특히 독일어 문화권의 나흐체러Nachzehrer생기를 빨아먹는 자가 있다. 나흐체러들은 자기 무덤을 떠나지는 않지만, 수의를 먹어치움으로써 마치 텔레파시를 사용한 것처럼 일가친척들의 죽음을 초래한다.

매장 당시 취했던 예방조치들이 아무 효과도 없다는 게 밝혀지자 사람들은 극단적인 방법을 동원해 돌아온 망령들을 처치하려고 시도했다. 오늘날까지도 문학이나 영화에서 뱀파이어를 완전히 처단하기 위해 쓰는 것과 같은 방법이다. 즉 심장에 말뚝을 박거나 목을 잘라내거나 시신 전체를 태워버리는 것이다.

루마니아에서는, 그의 생애를 돌이켜보건대 뱀파이어가 될 만한 소지가 있는 망자들은 아예 불에 달군 쇠로 심장을 꿰뚫은 다음 매장하는 관습이 오랫동안 행해졌다. 그럼으로써 그 망자들이 스트리고이Strigoi흡혈귀를 가리키는 말로, 마녀를 뜻하는 라틴어 strix에서 파생되었다가 되지 않게 하려는 것이었다. 그곳에는 또한 모로이우Moroiu도 있는데, 주로 사생아나 사산된 태아의 유령으로 높이 솟은 불꽃의 형태를 띠고 있으며 마치 고

양이나 개처럼 희생자들을 공격하고 형체를 일그러뜨린다. 사람들은 그들이 해를 입히지 못하도록 무덤에서 파낸 다음 심장을 뜯어내 동물에게 먹이로 던져주었다. 또 혼외 출생자의 대부분은 사람의 피를 마시고 잠자는 사람과 성교하는 노스페라트Nosferat다시 돌아온 망자를 나타내는 루마니아어와 발음이 같다가 된다고 믿었다.

루마니아 민간 전통에 나타나는 기이한 시체 애호 풍속들의 종류는 끝이 없다. 파리의 뱀파이어 연구자 클로드 르쿠퇴는 뱀파이어를 다음과 같이 생생하게 서술했다. "[그것은] 벌거벗었거나 흰옷을 입고 있으며, 극도로 야위고 흉측하며 밀랍처럼 창백하다. 눈은 양파처럼 보이고 입은 납작한 대접을, 머리는 들통을 닮았으며, 귀는 스펀지처럼, 이빨은 갈퀴처럼 생겼다." 여기에 바닥까지 내려오는 긴 머리카락과 강철 같은 거대한 가슴을 더하면, 잠자는 사람들의 목을 조르거나 신체를 절단하고는 첫닭이 울면 사라지는 악령의 모습이 완성된다. 모든 밤의 피조물들에게, 특히 뱀파이어에게 잘 어울리는 모습이다.

그러나 이와 같은 여러 존재들에게는 뱀파이어의 전형적인 특징 한 가지가 없다. 뱀파이어에게 물린 자는 그 자신도 뱀파이어가 될 위험에 처하지만, 이들은 희생자들을 전염시키지는 않는다. 전염성에 관해서라면, 슬라브 지역의 뱀파이어의 한 종류인 부르달라크Vurdalaken그곳에서는 '우피르'라고도 불린다가 특히 두드러진다. 알렉세이 K. 톨스토이의 단편소설 〈부르달라크 가족〉에는 이런 이야기가 나온다. "숙녀 여러분. 부르달라크들은 가장 가까운 친족이나 가장 친한 친구들의 피를 제일 즐겨 마신답니다. 그러면 그들도 죽은 뒤 곧바로 뱀파이어가 되지요. 심지어 보

스니아와 헝가리에는 마을 사람 모두가 부르달라크로 변해버린 곳도 있다고 할 정도입니다."

이러한 혐오스러운 현상이 급속하게 확산된 경우들을 살펴보면, 당시 자주 발생해 한 지역 전체의 인구를 급감시키던 결핵이나 디프테리아·페스트·콜레라 같은 전염병이 떠오른다. 실제로 뱀파이어의 사례가 보고된 시기는 항상 치명적인 질병들이 집중적으로 발생한 시기와 일치한다. 사람들은 자기가 병에 걸렸다는 사실에 대해, 그리고 수많은 시체의 기이한 상태에 대해 그럴듯한 설명을 찾고자 했다. 이러한 현상은 1700년 이후 세르비아에서 결핵이 기승을 부리던 시기에 정점을 찍었다. 사람들은 결핵으로 죽은 사람을 뱀파이어에게 희생된 것으로 오해했고, 쉴 새 없이 시체들을 무덤에서 파내 말뚝으로 꿰뚫었다. 곧 오스트리아의 해당 관청이(당시 세르비아의 일부는 오스트리아에 속해 있었다) 조사에 착수했다. 그때 벌어지고 있던 것은 1672년에 이스트라 반도의 크린가에서 기록된, 죽은 지 20년 뒤에 무덤에서 일어나 마을 사람들을 공포에 떨게 한 농부 주레 그란도의 경우 같은 개별 사건이 아니라, 전격적인 '뱀파이어 유행병'이었기 때문이다.

1725년 7월 21일 오스트리아 관보에, 그 조사의 책임자인 교구관리자가 세르비아 중부에 있는 키솔로바 마을에서 일어난 기이한 사건에 관해 쓴 보고문이 실렸다. 사람들이 급작스럽게 연쇄적으로 사망했는데, 한 주 동안 다양한 연령대의 아홉 사람이 병에 걸린지 하루 만에 세상을 떠났다. 마을 사람들은 이 일에 대한 책임이 두 달 반 전에 죽은 페테르 블라고예비치에게 있다고 주장했다. 병에 걸린 사람들이 모두 임

종을 앞두었을 때, 잠을 자던 중 그에게 목을 졸렸다고 진술했다는 것이다. 블라고예비치의 무덤을 열었을 때, 시체에는 뱀파이어의 표식이라고 여겨지던 특징들이 보였다. 시체는 온전한 상태를 유지하고 있었고, 붉은 혈색을 띠고 있었으며 썩은 냄새도 거의 나지 않았다. 마을 사람들은 몸에 난 구멍마다 신선한 피가 묻어 있는 것을 보고 블라고예비치에게 희생된 사람들의 피라고 생각했고, 그에 따라 시체를 말뚝으로 꿰뚫어 불에 태우기로 했다.

8년 뒤, 동세르비아의 메드베기아에서 알 수 없는 이유로 열다섯 명이 사망했다. 그 마을 주민들이 군대의 조사단에게 한목소리로 설명한 바로는, 사망자들은 모두 예전에 죽은 아르놀드 파올레라는 호위병에게 희생되었다는 것이다. 결국 사람들은 사실을 확인하기 위해 아르놀드 파올레의 무덤을 열었고 "전혀 부패하지 않고 완벽한 상태로 있는 그를 발견했다. 눈과 코와 입과 귀에서 신선한 피가 흘러나왔고, 수의와 관은 피에 흥건히 젖어 있었다. 손톱과 발톱은 살점과 함께 떨어져 나가고 새로운 손발톱이 자라나기 시작했다. 사람들은 그가 진짜 뱀파이어라고 결론을 내렸다. 사람들이 관습에 따라 그의 심장에 말뚝을 박자, 그는 누구나 들을 수 있을 정도로 한숨을 길게 내쉬고는 피를 흘렸다. 사람들은 바로 그날 시체를 화장하고 무덤에 재를 뿌렸다."

오스트리아-헝가리 제국 친위대의 군의관과 중위는 결국 이러한 묘사와 추측을 그대로 믿어버렸다. 그들은 심지어 보고서에 뱀파이어 사건이라고 여겨지던 다른 사건들도 기록했는데, 스무 살의 스타나에 관한 다음의 기록도 그중 하나다.

석 달 전에 스타나라는 스무 살 난 여자가 출산 후 사흘 동안 앓다가 죽었는데, 죽기 직전 말하기를 자신이 뱀파이어의 피에 오염되었고 따라서 분명히 뱀파이어가 될 것이라고 했다. 또한 태어나자마자 죽었고 허술하게 매장한 바람에 개들에게 절반이나 뜯어먹힌 자기 아기도 뱀파이어가 될 것이라고 했다. 스타나의 시신은 전혀 부패하지 않은 완벽한 상태였다. 몸에 구멍을 뚫어보니 흉곽에 상당량의 신선한 피가 고여 있었다. 동맥과 정맥, 심실에서도 일반적인 경우와 달리 혈액이 응고되지 않았으며, 폐와 간·위·비장·장까지 내장도 모두 건강한 사람의 것처럼 신선했다. 자궁은 아주 크게 부풀고 바깥쪽으로 심한 염증이 생겨 있었는데, 태반뿐 아니라 출산 시 배설물까지 몸속에 그대로 남아 있었기 때문이다. 그래서 자궁은 완전히 부패한 상태였다. 손과 발에서는 예전의 손발톱과 피부가 저절로 다 떨어져 밑에 쌓여 있고, 새 살과 손발톱이 나 있었다.

이런 이야기를 쉽게 믿는 장교들의 순진함은 인구의 대부분, 특히 시골 사람들 대다수의 태도를 대변하는 것이었다. 이에 대해 확실한 균형추 역할을 한 것은 1730년 이후로 그러한 뱀파이어 열광을 상세하고 엄밀한 논의의 대상으로 삼은 학자들의 진지한 출판물이었다. 제목은 오늘날의 독자가 보면 웃음을 터뜨릴 만큼 장황하지만―당시에는 그런 제목이 일반적이었다―이러한 책들은 아직도 가장 중요하고 설득력 있는 문헌들로 꼽힌다.

　그러한 최초의 독일 작가로는, 1733년에《뱀파이어 혹은 흡혈귀에

하렌베르크의 뱀파이어 논문 속표지[1733]
하렌베르크의 논문은 아직 바로크풍의
장황한 제목을 달고 있기는 하지만,
명백하게 이성을 바탕으로 한 점만으로도
학문적인 반증을 통해 뱀파이어에 열광했던
미신의 불합리성을 폭로하려고 노력한
계몽주의 저작에 속한다.

Vernünftige und Christliche
Gedancken
Uber die

VAMPIRS
Oder

Bluhtsaugende Todten,

So unter den Türcken und
auf den Gräntzen des Servien-
Landes den lebenden Menschen und
Viehe das Bluht aussaugen
sollen,
Begleitet mit allerley theologischen,
philosophischen und historischen aus
dem Reiche der Geister hergeholten
Anmerckungen

Und entworfen
Von

Johann Christoph Harenberg,
Rect. der Stifts-Schule zu
Gandersheim.

Wolffenbüttel 1733.
Zu finden bey Johann Christoph Meißner.

관한 이성적이고 기독교적인 사유》라는 책을 쓴 니더작센의 신학자이자 역사학자 요한 크리스토프 하렌베르크가 있다. 그 책에서 하렌베르크는 뱀파이어가 살아 있는 사람을 죽일 수 있다는 생각, 그 밖에 사람들이 말하는 뱀파이어에 관한 모든 이야기는 병든 자의 혼란스러운 상상력의 산물이자 살아남은 자들의 미신일 뿐이라는 결론에 도달했다. 시체에서 관찰되는 신선한 피와 장밋빛 안색 같은 현상도 정확히 밝혀지지는 않았지만 어떤 화학적 환경 때문이라고 설명했다.

그로부터 얼마 후, 독일에서 가장 중요한 뱀파이어 연구자로 손꼽히게 된 작센의 성직자 미하엘 란프트가 〈무덤 속 망자들이 씹고 쩝쩝거리며 먹는 일에 관한 논문/헝가리의 뱀파이어와 흡혈귀의 진짜 정체를 밝히고, 지금까지 이 소재를 다룬 문헌들을 비평함〉[1734]이라는 논문과 함께 등장했다. 란프트는 키솔로바에서 일어난 사건에 관해, 페테르 블라고예비치가 실제로 사후에 살인했을 가능성을 완전히 배제하지는 않았다. "아마도 그는 이웃들과 심하게 다투었을 것이고, 그래서 이웃들은 그가 죽기 전에는 마음의 평안을 찾을 수 없을 정도로 그에 대한 증오심으로 가득 차 있었을 것이다." 하지만 한편으로 란프트는 하렌베르크가 그랬듯이, 뱀파이어 히스테리는 심리적인 근원에서 나왔을 것이라고 추측했다.

[블라고예비치는] 갑작스럽고도 폭력적인 죽음을 맞이했다. 죽음이란 것이 흔히 그렇듯 그의 죽음이 살아남은 사람들에게 어떤 환영을 불러일으켰을 수도 있으며, 그 환영은 사라진 뒤에도 계속 떠올라 그

M. Michael Ranfts

Diaconi zu Nebra,

TRACTAT

von dem

Kauen und Schmaten

der Todten

in Gräbern,

Worin die wahre Beschaffenheit

derer Hungarischen

VAMPYRS

und

Blut-Sauger

gezeigt,

Auch alle von dieser Materie bißher

zum Vorschein gekommene Schrifften

recensiret werden.

Leipzig, 1734.

Zu finden in Teubners Buchladen.

란프트의 뱀파이어 논문 속표지 1734
란프트의 저작은 뱀파이어를 주제로 한 그때까지의 모든 출판물을 비평함으로써
사람들이 뱀파이어 미신을 얼마나 엄밀하게 다루었는지를 보여준다.

들을 괴롭혔을 것이다. 예기치 않은 죽음은 주변에 불안을 퍼뜨린다. 그러한 심리적 동요는 동료에게 슬픔을 안겨준다. 슬픔은 우울을 낳고, 우울은 불면의 밤과 악몽을 불러온다. 이렇게 불안으로 가득한 꿈들은 오랫동안 육체와 정신을 쇠약하게 만들고, 그러다 병이 들어 결국에는 죽음이 찾아오는 것이다.

제목에 언급된, 오싹한 청각적 인상을 자아내는 현상들 역시 강렬한 감정들을 불러일으킨다. 1653년의 한 설교문에는 전염병과 관련하여 이런 이야기가 나온다. "이 역병의 시대에 우리는 역병으로 죽은 자들, 특히 죽은 여자들이 무덤 속에서 마치 암퇘지처럼 쩝쩝거리며 뭔가를 먹는다는 사실과 그와 동시에 역병이 더 지독해진다는 사실을 알게되었습니다." 란프트는 자기 교구에서 일어난 일을 예로 들면서, 마르틴 루터가 《탁상담화》에서 그 불쾌한 소음이 사탄의 소행이라고 언급했던 것도 인용한다.

시체가 무덤 속에서 먹을 것과 피를 탐한다는 것은 오래전부터 전해지는, 누구나 아주 잘 알고 있는 기괴한 현상이다. 몇 년 전 아켄하우젠에서 농부 두 사람이 벌목 때문에 싸움을 벌였다. 그중 한 사람이 죽자 다른 한 사람은 불안감에 휩싸여 금세 수척해졌다. 그는 죽은 자의 시체가 있는 곳으로 찾아가 시체의 혀 위에 길고 둥근 막대를 끼워넣었다. 한 아이가 그 장면을 훔쳐보고 있었지만 그는 눈치채지 못했다. 그 일로 인해 그는 사람들의 비난을 받게 되었고, 아직 피가 묻어

있는 막대기는 간더스하임의 영주 관저에 제출되었다. 범인은 자기가 그 일을 한 게 사실이라고 자백하면서도, 마을 사람들이 흔히 행하는 관습이라며 자신을 변호했다.

폴란드 프라우엔슈타트의 설교자 자무엘 프리드리히 라우터바흐는 1710년에 출간한 《페스트 연대기》에서 이 일에 관해 쓰고 다음과 같이 마무리했다. "사람들은 그처럼 무덤을 파내는 일이 지금 로마 땅과 가까운 이곳에서도 행해진다고 증언할 것이다. 완전히 피투성이가 되고 뜯어먹힌 상태의 몇몇 시체를 발견했으며, 그 목을 잘라냈다고도 말할 것이다. 루터는 그런 소음은 사탄이 내는 것이라 생각했고, 사람들에게도 그렇게 설명했다. 이로써 이미 그때부터 죽은 자들이 무덤 속에서 맛보고 빨아먹고 씹어 먹는 일에 대한 소문이 세상에 널리 퍼져 있었음이 밝혀졌다. 일반적으로 역병이 도는 시기에 무덤 속에서 그런 소리가 들려왔다는 사실은 주목할 만하다."

1749년에는 프랑스 신학자 오귀스탱 칼메의 저서 《유령 현상, 헝가리와 모라비아에서 나타난 뱀파이어 현상에 관한 학자들의 논의》의 번역본이 독일 학자들 사이에서 관심을 끌었는데, 이들은 칼메가 미신과 거리를 두지 못했다고 비판했다. 그리고 6년 뒤, 마리아 테레지아 황후는 오스트리아-헝가리 제국 안에서 죽은 자를 사후에 다시 '처형'하는 일을 금지하는 칙령을 발표했다. 헤르머스도르프에서 뱀파이어라는 의심을 받아 무덤에서 다시 파내진 로지나 폴라킨의 사례에 관한 궁정 소

프란츠 메스머 안톤, 〈황제 그림〉 1773
빈의 자연사박물관에 있는 이른바 '황제 그림'에서 프란츠 1세 주위에 둘러선 유명한 학자 중
가장 왼쪽에 서 있는 헤라르트 반 스비턴의 모습이 보인다. 처음에 마리아 테레지아 황후는 네덜란드인인 그를
황실도서관 관장으로 임명했으며, 이후 그는 검열관으로도 활동했다. 그러나 스비턴이 가장 크게 이름을
알린 것은 의사로서, 그리고 옛 빈 의학교의 설립자로서였다.

속 의사 두 명의 보고서가 그 칙령에 결정적인 영향을 미쳤다. 사람들이
유족에게 무덤에 구멍을 뚫고 밧줄을 통과시켜 시체를 끌어내도록 강요
한 다음, 시체의 목을 자르고 화장한 사건이었다.

칙령을 발표하기 전에 황후는 자신의 주치의 헤라르트 반 스비턴
1745년 빈 의학교를 설립하였다에게, 제국의 동부지방에서 횡행하는 뱀파이
어 관련 폐해를 조사하라는 임무를 맡겼다. 그러니 이 경우 진정한 대학
자가 계몽을 위한 작업을 수행하고 있었던 것이다! 스비턴은 우선 모라
비아에서 가장 두드러진 사례들을 조사했고, 그런 일들은 의학에 대한
잘못된 해석과 전반적으로 '무지의 야만'에서 비롯된 것이라는 결론을
1768년에 보고서를 통해 밝혔다.

그러나 스비턴 등이 공격한 미신이 어리석은 민중만의 전유물이 아
니었음은, 그로부터 몇 년 전 건강염려증에 걸린 '뱀파이어 왕녀' 엘레
오노레 폰 슈바르첸베르크를 둘러싼 소문이 증명한다. 보헤미아의 크룸
로프에서 살고 있던 후작부인은 유난히 신비주의에 관심이 깊었으며, 가
문이 기대하는 후계자를 출산하기 위해 마법의 묘약을 실험하고 늑대의
젖까지 마셨다고 한다. 사냥을 나갔던 남편이 비극적인 사고로 죽은 뒤,
후작부인은 외로이 안으로만 침잠했고 밤의 불면을 낮의 휴식으로 벌충
하려 했다. 이런 빈약한 증거만으로도, 1741년에 그녀가 사망한 후 부검
을 해야 한다는 주장을 뒷받침하기에는 충분했다. 부인이 뱀파이어였다
는 추측이 나돌고 있으니, 사후에 은밀하게 처형될지도 모른다고 생각한
것이다. 부검보고서에는 사인이 난소와 자궁의 암이라고 기록되어 있다.
공교롭게도 그 병의 증상들은, 당시 의사들의 견해에 따르면 뱀파이어에

Vampyrismus

von

Herrn Baron Gerhard van = Swieten

verfaſſet,

aus dem Franzöſiſchen ins Deutſche

überſetzet,

und als ein Anhang der Abhandlung des Daſeyns
der Geſpenſter beigerücket.

Augsburg, 1768.

스비턴의 보고서 속표지 1768
스비턴이 오스트리아 황실에 제출한 유명한 보고서에서 볼 수 있듯이.
뱀파이어 논문의 제목을 짓는 방식은 30년 사이에 훨씬 점잖고 근대적으로 바뀌었다.

엘레오노레 폰 슈바르첸베르크
2007년에 한 텔레비전 다큐멘터리ORF/ARTE/ZDF 방영는 로코코 시대 슈바르첸베르크 후작부인의
수수께끼 같은 죽음을 소재로, 이 뱀파이어 왕녀 사건을 조금이라도 밝혀보려고 시도했다.
사진은 밤중에 초조하게 돌아다니는 후작부인의 모습을 극화한 장면인데, 사실 그러한 증상은
만성적인 질환과 약물 오용, 니코틴 중독으로 인한 것이었다.

게 물렸을 때 나타난다던 바로 그 증상들과 같았다. 후작부인은 슈바르
첸베르크 가문의 사람들과 달리 빈의 아우구스티누스 교회에 묻히지 못
하고 심지어 장례식도 치르지 못한 채, 크룸로프 성 비투스 성당 안의 이
름도 가문의 문장도 마련되지 않은 묘실에 안치되었다.

　　이 장이 끝나가는 지점에서 우리는 평민의 마을을 떠나 귀족의 성
안으로 들어왔는데, 이는 동시에 문학사의 한 장으로 한 걸음 더 다가간
셈이기도 하다. 1800년 이후에 저술된 낭만적인 뱀파이어 소설의 주인
공들은 모두 귀족이며, 이 점이 장르 전체의 양식에도 결정적인 영향을
미쳤기 때문이다. 우리가 아직은 지리적으로만 가까이 다가가본 드라큘
라 백작도 물론 오래된 영주가문 출신이다.

검은 날개를 단 낭만주의

뱀파이어의 달, 문학 위로 떠오르다

요한 하인리히 퓌슬리, 〈잠든 두 여인을 두고 떠나는 몽마〉1810
낭만주의에서 나타난 공포의 성애화. 퓌슬리가 즐겨 다룬 모티프 중 하나인 몽마41쪽가
꿈속에 깊이 빠져 있는 한 여인을 두고 가버린다. 반쯤 깨어 있는 다른 여인의 표정에는
공포와 욕정이 뒤섞여 있는데, 살짝 벌어진 다리와 가슴 아래를 붙잡고 있는 손을 통해서도 그런 점을 알 수 있다.

밤마다 고대 바빌론과 그리스의 신전을, 후에는 중세의 묘지에 꽂힌 십자가와 발칸반도의 외딴 마을 묘지를 밝히던 달빛 속에서 우리는 뱀파이어와 그 선조인 사나운 여자 악령들, 그리고 해악을 끼치는 망령들을 만나보았다. 그들은 개별적인 특징이라고는 전혀 없었고, 에로틱한 면을 가진 경우도 매우 드물었다. 그들의 힘은 반⁺신적이거나 악마적인 존재라는 위치에서 나오는 것이었고, 인간은 그런 위협적인 힘으로부터 자신을 전혀 방어할 수 없거나, 엄청난 노력을 해야만 간신히 벗어날 수 있었다.

그러다가 1750년 무렵에는, 앞서 살펴보았듯이 계몽주의가 학문적 치밀함으로 뱀파이어 현상을 다루기 시작하면서 그러한 현상들은 순전한 미신으로 치부되었다. 이는 합리성의 승리이긴 했지만, 과대평가는 하지 않는 게 좋다. 에마누엘 스베덴보리 같은 신비주의자들과 비밀협회들이 있었고 유령 이야기가 인기를 얻던 그 시대에는, 이성으로는 규정할 수 없는 또 다른 얼굴도 분명히 있었기 때문이다.

냉철한 지식인이라는 프리드리히 실러도 미완성 소설 《유령을 보는 사람》[1789]에서 악명 높은 연금술사 사기꾼 폰 칼리오스트로 백작 같은 인물을 다루었고, 볼테르의 친구였던 데팡 후작부인은 이런 말을 남겼다. "나는 망령을 믿지는 않지만 망령이 두렵습니다."

데팡 부인의 두려움은, 그로부터 겨우 반세기 후에 뱀파이어가 새로운 힘으로 기나긴 문학적 생명을 얻게 된 사실만 보더라도 완전히 허무맹랑한 것으로 치부할 수만은 없을 것이다. 낭만주의는 1800년 무렵 낭만주의가 사변적 자연철학과 비밀, 꿈, 마술과 정신병리학 등에 대해 깊은 관심을 보이며 계몽주의의 인식론적 낙관주의와 현세 중심의 노런

한 처세에 전면적으로 대항하는 운동으로서 확립되었다. 이런 측면에서는 고트힐프 하인리히 슈베르트의 〈자연과학의 이면에 대한 고찰〉[1808]이나 큰 영향력을 발휘한 프란츠 안톤 메스머의 동물 자력〈동물 자력의 발견에 관한 논문〉[1781]과 천체의 영향〈천체가 인체에 미치는 영향에 관하여〉[1766]에 관한 이론들을 대표적인 예로 들 수 있다. 사이비 학문 성향의 저작들도 그러한 주제를 앞다투어 다루었지만, 이러한 경향은 픽션의 영역에서 한층 더 두드러졌다. 유령 이야기들과 그와 관련된 희곡·시 작품들은 그야말로 봇물처럼 쏟아져나오면서 그 시대의 사람들에게, 영국에서 온 괴기소설고딕소설에서 시작하여 E. T. A. 호프만의 《야상집》[1816]을 거쳐 제라르 드 네르발과 테오필 고티에의 펜 끝에서 흘러나온 비의적 시편들, 러시아 낭만주의자들의 괴담 작품들까지 포괄하는 '검은 낭만주의'를 선사했다. 《파우스트》[1808/28]와 〈마왕〉[1782]을 비롯한 괴테의 작품들도 이러한 환상문학 부류에 속하는 것으로 볼 수 있다.

 하인리히 하이네의 여러 시 작품39쪽 참고과 노발리스의 《밤의 찬가》[1800]에서도 볼 수 있듯 죽은 자들의 세계와 에로스의 연관성이 점점 더 부각되고 있었고, 전체적으로 볼 때 낭만주의 시가 마련해준 토대는 뱀파이어들에게 마력적인 묘지가 되었다. 이전에는 지하의 여신들과 저승에서 돌아온 망령들에게서 다소 상투적이고 단순한 공포만 느껴졌다면, 이때부터는 물론 섬뜩하지만 본질적으로 일상 경험세계의 일부이자 개인적인 특성이 그 공포에 짝으로 더해진 것이다. 당시의 문학은 남자 뱀파이어를 주로 우아한 어둠의 지배자로, 여자 뱀파이어를 유혹적인 지옥의 사자로 탈바꿈시켰다. 이로써 미래의 뱀파이어들이 승리를 거두려

면 에로스와 악에 대해 미묘하면서도 대단히 풍성한 은유를 지녀야 한다는 조건이 확립되었다.

이 어둠의 존재들은 19세기를 지나면서, 초기 뱀파이어 이야기에서 셰리던 레퍼뉴의 레즈비언 소설 《카르밀라》를 거쳐 브램 스토커의 《드라큘라》에 이르기까지 점점 더 빛나는 존재감을 갖게 되었다. 처음으로 뱀파이어가 소설의 주인공으로 등장한 《드라큘라》에서 스토커는 선배 작가들의 텍스트들을 능숙하게 하나로 모으는 동시에, 주인공 드라큘라를 잊을 수 없는 강렬한 인상의 귀족 흡혈귀로 그려냄으로써 모든 흡혈귀의 완벽한 전형으로 끌어올렸다.

다음에 소개할 작품들은, 오늘날까지도 판타지 문학 장르에서 계속 이어져올 뿐 아니라 미술과 음악에서도 반향을 일으키고 있는 뱀파이어 서사를 발전시키고 특정한 뉘앙스를 만들어내는 데 각자 독특한 방식으로 기여함으로써 대표작으로 자리 잡은 것들이다.

요한 볼프강 폰 괴테
〈코린트의 신부〉

"아아! 대지도 사랑은 식히지 못하는구나!"

약혼자 앞에 나타난 죽은 연인에 관한 괴테의 담시는 최초로 유명세를 떨친 뱀파이어 소설《드라큘라》보다 약 20년 앞선 1797년에 발표되었고, 모티프로 보나 분위기로 보나 뱀파이어 문학 장르의 시초로 간주된다. 이 작품은 고대의 전설에서 영감을 받은 듯하다. 트랄레스의 플레곤 _{기원전 2세기}이 전하는 이야기 중에, 한 나그네가 주막에서 밤을 보내다가 유령으로 나타난 주막 주인의 딸에게 유혹당하고 목숨으로써 그 값을 치르게 되는 이야기가 있다. 괴테는 이 이야기를 기독교와 이교 사이의 갈등이라는 맥락에 놓고, 뱀파이어 서사의 분위기를 조성하는 요소들을 더해 풍부하게 만들었다. 한 젊은이가 어린 시절 결혼을 약속했던 여자를 찾으려고 코린트를 찾아오는데, 예비 장모는 이런저런 핑계를 대며 그를 손님방으로 안내한다. 방에서 잠들었다 깨어나보니 젊은이의 눈앞에는 흰옷을 입은 창백한 아가씨가 서 있다. 그녀는 자신이 바로 그의 약혼녀라고 밝히고도 젊은이가 다가가려 하면 만류하면서, 자신은 그사이 기독교로 개종한 자기 어머니의 맹세의 제물로서 '조용한 은둔처'에 갇혔음을 알린다. 약혼녀의 가녀린 모습에 반한 젊은이는 내켜 하지 않는 그녀를 설득하여 한밤중에 둘만의 결혼 피로연을 올리자고 설득한다. 마침내 약혼녀는 그곳에 놓여 있던 '핏빛 포도주'를 탐욕스럽게 들이켜고, 고통을 짐작하게 하는 눈물을 흘리면서도 연인과의 에로틱한 결합에 자신을 내맡긴다. 아침이 되어 약혼녀의 어머니가 그들이 있는 곳에 들이닥치면서 진실이 드러난다. 그녀의 딸은 구원에 대한 감사의 표시로 수도원에 바쳐졌고 거기서 비탄에 빠져 숨을 거두었던 것이다. 어머니에게 배반당한 딸은 이교도 시절에 결정된 사랑의 힘을 격정적으로 옹호하면서, 자

신이 약혼자를 죽음으로 몰고 가 저승에서나마 그와 결합할 수 있어야 한다고 주장한다. 그러고는 자신들의 시체를 함께 화장해 달라고 한다. 오늘날의 여자 뱀파이어들이라면 이와 달리 자신의 파멸을 야기할 만한 일은 결단코 거부할 것이다. 그러나 창백한 피부와 흰옷에 대비되는 포도주로 흰색과 빨간색의 색채 대비를 나타낸 점과, 둘이 함께 의식을 치르듯 포도주를 마시는 행위가 피의 향연이라는 또 다른 의미를 내포하고 있는 점은 후대의 뱀파이어 소설들에서도 전형적으로 등장한다. 이런 점에서 괴테의 이 담시는 고대의 소재를 참조했으면서도, '검은 낭만주의'에서 흔히 통용될 서사 유형을 예고한 작품이기도 하다.

그때 막 마魔의 시간을 알리는 종이 둔중하게 울리자
그제야 상태가 나아진 듯 보이는 그녀.
이제 짙은 핏빛의 포도주를
창백한 입술로 게걸스럽게 들이키네.
그러나 그가 다정히 건넨 밀빵은
한 입도 먹지 않는구나.
이제 그녀는 젊은이에게 잔을 건네고
그도 그녀만큼 성급하고 탐욕스럽게 마셔버리네.
그는 조용히 식사하다 사랑을 요구하고
아아, 그의 가여운 심장은 사랑으로 병들었네.
하지만 그가 아무리 애원해도,
그녀는 거절할 뿐.

알프레트 쿠빈, 괴테의 〈코린트의 신부〉 삽화1932
섬뜩함을 시각적으로 형상화하는 데 특히 재능을 보인 화가 쿠빈은, 약혼자와 사랑의 유희를 나누다가
램프를 들고 들어온 어머니 때문에 질겁하는 죽은 신부를 비탄에 찬 벌거벗은 유령의 모습으로 표현했다.

결국 그는 울면서 침대 위로 무너지고

그러자 그녀도 다가와 그의 곁에 몸을 던지네.

아아, 당신이 괴로워하는 건 정말 보고 싶지 않아요.

하지만, 아! 당신 나의 팔다리를 만지는군요.

내가 당신에게 숨겨왔던 것을 당신은 덜덜 떨며 느끼고 있죠.

그토록 하얀 눈이 얼음처럼 차갑듯

당신이 선택한 당신의 작은 연인 역시 그렇답니다.

젊은 사랑의 힘이 그의 몸 곳곳에 퍼지고

그는 힘센 두 팔로 그녀를 거칠게 끌어안네.

하지만 내 곁에서 따뜻해질 수 있다고 소망해봐요.

당신이 아무리 무덤에서 나를 찾아왔다고 해도!

숨결을 나누고 입을 맞춰요!

흘러넘치는 사랑!

당신은 불타오르지 않나요? 타오르는 내가 느껴지지 않나요?

사랑이 그들을 단단히 결합했네.

그녀의 욕망 속에 눈물이 섞여드네.

그의 입에서 나오는 불꽃을 탐욕스럽게 빨아들이네.

한 사람은 다른 사람 속에서만 자신을 의식한다지.

그의 격정이

그녀의 굳어버린 피를 덥히네.

하지만 그녀의 가슴 속에선 심장이 뛰지 않는다네.

[……]

나는 무덤 밖으로 내몰렸어요.

놓쳐버린 나의 것을 찾기 위해,

이미 잃어버린 남편을 사랑하기 위해,

그리고 그의 심장에서 피를 빨아들이기 위해.

—요한 볼프강 폰 괴테, 〈코린트의 신부〉 중에서

E. T. A. 호프만
〈뱀파이어 이야기〉

에른스트 테오도어 아마데우스 호프만은 세계적으로, 특히 프랑스에서 '유령 낭만주의'에 대한 기준을 세운, 악마적인 것에 관해서는 손꼽히는 거장으로서 문학사의 연대기에 자신의 이름을 새겨놓았다. 그는 대개는 무시무시한 초자연적인 존재가 일상세계로 침입하는 상황을 동시대의 다른 어떤 작가도 흉내 낼 수 없을 만큼 빼어나게 묘사할 줄 알았고, 그러한 상황에서 인물의 정신 상태와 기이하고 섬뜩한 사건의 반응에 관한 '비밀스러운 심리적 원리'를 적용하는 경우가 많았다. 슈베르트와 메스머의 저작들을 비판적으로 철저하게 읽어온 터라 과학으로 설명할 수 없는 초자연적 현상들에 대해 상당히 정통했던 호프만은, 기발한 심리적 장치들을 동원해 그러한 현상을 긴장감 넘치는 이야기로 옮겨놓

왔다. 1816년에 발표된 〈모래 남자〉는 호프만의 이러한 '공포의 시학'을 보여주는 대표적인 작품이다. 이 단편소설은 《야상집》으로 묶여 나온 여러 단편 중 첫 번째로 실린 작품이며, 후에는 자크 오펜바흐가 작곡한 〈호프만의 이야기〉[1888] 1악장에 등장해 오페라 무대에서도 유명해졌다.

호프만의 소설집 중 오늘날 가장 유명한 것은 《제라피온 형제단》[1819~1821]인데, 다루고 있는 이야기의 광범위함 때문이기도 하지만 여러 화자가 모여 각자 이야기를 들려주고 이야기 속 사건들에 대해 서로 논평을 주고받는 상황으로 설정된 구조 때문이기도 하다. 이것은 페스트 때문에 시골로 피신한 한 무리의 사람들이 서로 이야기를 들려주며 시간을 보낸다는 내용이며 너무나도 유명한 소설인 보카치오의 《데카메론》[1470]이나, 괴테의 《독일 피난민들의 대화》[1794]를 통해 이미 사람들에게 비교적 친숙해진 형식이었다.

하지만 《제라피온 형제단》은 그와는 조금 다르게, 루트비히 티크가 쓴 《판타수스》[1812~1817]의 모범을 따라 전문적인 문학가들이 모여앉아서 각자의 이야기들을 시학적으로 면밀히 검토하는 것이었다. 이는 호프만 본인이 문학적 관심을 공유하는 친구들과 '제라피온 형제단'이라는 모임을 만들고 자기 집 난롯가에 둘러앉아 손수 준비한 펀치를 대접하며 실제로 행하던 일이기도 했다. 이런 설정은 문학적 전문지식을 바탕으로 논평을 주고받기에 이상적일 뿐 아니라, 덧붙여 분위기상으로도 공포의 영역에 들어서기에 완벽한 배경이 되어주었다.

이 〈뱀파이어 이야기〉 또는 〈섬뜩한 이야기〉이 이야기는 본래 제목 없이 책에 실렸다는 모든 참석자가 전체 이야기 모음의 끝을 장식할 동화를

기다리고 있는 시점에서 나온 것인데, 참석한 동료 중 냉소적이고 비꼬기 좋아하는 취프리안은 오히려 '무시무시한 것을 옹호하는' 이야기를 들려준다. 그에 앞서 옛 논문들에 수록된 뱀파이어 미신에 관해서—미하엘 란프트57쪽 참고도 구체적으로 언급된다—그리고 뱀파이어가 문학의 주제로서 적합한지에 관해서 토론이 벌어진다. 바이런이 썼다는 뱀파이어 소설 한 편에 대해 토론하며 칭송하고, 유령 이야기 중 걸작이라는 하인리히 폰 클라이스트의 1810년 작 《로카르노의 여자 거지》와도 비교한다. 특히 클라이스트의 소설에서는 "놀라운 것은 이제 번거롭게 지어낼 필요 없이, 세계 안에서 쉽게 발견할 수 있다"라는 구절이 언급된다. 클라이스트의 작품에서 그렇듯이, 그 토론 뒤에 이어진 뱀파이어 이야기에서도 섬뜩한 사건이 일어나는 무대는 화려한 성이다. 휘폴리트라는 젊은 백작이 아버지의 유산을 상속받은 직후에, 소원하게 지내던 한 여자 친척이 갑작스럽게 백작의 시골 영지를 방문한다. 그 친척은 가문 사람들에게서 '깊은 분노뿐 아니라 심지어 혐오'를 일으키는 사람이었고, '전대미문의 범죄 재판'과 관련된 소문도 떠돌고 있었다. 그녀는 흉측하지는 않았지만 휘폴리트에게 즉각 '불쾌한 인상'을 남기고, '이글거리는 눈빛'으로 꿰뚫을 듯이 그를 응시한다. 그러나 백작은 그녀의 매력적인 딸 아우렐리를 보고서 그들을 손님으로 맞아 환대를 베풀기로 한다.

> 그는 호의를 다짐하며 남작부인의 손을 잡았지만 목이 막힌 것처럼
> 아무 말도 나오지 않고 숨도 쉴 수 없었다. 얼음처럼 싸늘한 냉기가
> 그의 몸속으로 파고들었다. 그는 사후 강직으로 뻣뻣해진 손가락이

자기 손을 움켜쥐고 있는 느낌이 들었고, 흉할 정도로 알록달록한 옷
을 입고서 초점 없는 눈으로 그를 응시하는 남작부인의 뼈만 남은 거
대한 형체는 마치 요란하게 치장한 시체처럼 보였다.

그러자 아우렐리는 자기 어머니가 때때로 급작스럽게 일종의 강직
성 경련을 일으킨다고 설명하며 상황을 무마한다. 그렇게 두 사람은 성
에 머무르고, 곧 백작은 젊고 사랑스러운 아우렐리에게 청혼을 하는데
늙고 가난한 남작부인은 경제적 조건만을 고려해 달갑게 결혼을 허락한
다. 그러나 결혼식으로 정해진 날을 코앞에 두고 남작부인은 밤마다 산
책하러 다녔던 것으로 보이는 묘지 근처에서 죽은 채 발견된다. 게다가
이제 아우렐리의 성격도 달라지기 시작해 백작을 불안하게 만든다. '더
없이 달콤한 사랑의 대화를 나누던 중 그녀가 갑자기 공포에 사로잡힌
듯 지독히 창백해져서는 벌떡 일어서'더니, '마치 보이지 않는 낯선 힘
에 끌려가지 않도록 자신을 단단히 고정하려는 것처럼' 백작을 끌어안
는다. 마침내 아우렐리는 백작에게 '죽은 어머니가 무덤에서 일어날 것'
이라는 불안한 예감을 털어놓고, 어린 시절에 겪은 불쾌한 경험을 들려
준다. 그때 어머니가 종종 아우렐리를 며칠 동안이나 방안에 가둬두고
수상한 부자 후견인과 어울려 다녔다는 것이다. 남작부인은 딸을 그 후
견인과 맺어주려 했으나 아우렐리가 말을 듣지 않자, 만약 자기가 어느
날 급작스럽게 죽는다면 '사탄의 농간' 탓으로 생각해야 할 것이라는 위
협의 말을 내뱉는다. 그렇게 속내를 털어놓고 나서도 아우렐리의 기분
은 점점 더 침울해진다. 그녀는 '딱딱하게 굳은 영혼에' 사로잡혔고, 눈

검은 날개를 단 낭만주의

알렉세이 보루체프, 〈밤피리스무스〉 1959

밤베르크호프만이 1808년부터 1812년까지 살았던 곳에 정착한 러시아 망명자가 그린
이 강렬한 잉크 소묘는 호프만의 소설에 곁들일 수많은 삽화 중 하나였다. 화가는 육감성을
실감 나게 표현하려고 바닥에 누워 있는 백작과 그의 시체를 먹는 아내를 벌거벗은 모습으로 묘사했고,
뒤에 그린 황소의 얼굴로 악마를 표현했다.

에는 '어두운 불꽃'이 타오르고 있었으며, 식탁에 앉아서도 몇 달 동안 음식 섭취를 완강히 거부했는데, 이 점은 백작과 의사에게 끝까지 이해할 수 없는 수수께끼였다. 마침내 백작의 하인 하나가 아우렐리가 밤이면 몰래 성을 빠져나간다는 사실을 알아차리고 뒤를 밟았다가 '경악할 만한 비밀'을 알게 된다.

그 밤은 달빛이 밝아서 아우렐리가 상당한 거리를 앞서 가고 있었음에도 백작은 하얀 잠옷으로 몸을 감싼 그녀의 형체를 또렷이 알아볼 수 있었다. 아우렐리는 공원을 지나 교회 묘지로 방향을 잡았고, 묘지에 이르자 벽 옆으로 사라졌다. [……] 그때 그는 환한 달빛 속에서 자기 바로 앞에 무시무시한 유령 같은 형체들이 둥글게 무리 지어 있는 모습을 발견했다. 반라의 늙은 여자들이 머리카락을 풀어헤친 채 바닥에 웅크리고 앉아서 원 가운데 놓여 있는 시체 한 구를 늑대처럼 게걸스럽게 뜯어먹고 있었다. 그런데 아우렐리도 그 틈에 함께 있는 게 아닌가!

성으로 돌아와 백작은 아내에게 해명을 요구한다. "저주받은 지옥의 피조물 같으니. 나는 인육을 먹는 네 역겨운 짓거리를 알고 있다. 무덤에서 시체를 파내 뜯어먹었지. 이 악마 같은 것!" 백작이 이렇게 말하자마자 백작부인은 포효하며 달려들어 그를 덮치더니 하이에나처럼 사납게 가슴을 물어뜯는다. 백작은 미쳐 날뛰는 그녀를 자기에게서 떼어내 바닥에 패대기쳤고, 그녀는 고통스럽게 몸을 뒤틀다 숨을 거둔다. 백

작은 광기에 사로잡힌다.

취프리안의 이야기를 듣고 있던 사람들은, 정말로 끔찍한 이 이야기에 비하면 지금까지 자기들이 뱀파이어에 대해 알고 있던 것은 모조리 '우스꽝스럽고 익살맞은 사육제극'에 지나지 않는다고 말한다. 엄밀히 말하면 이 이야기는 치명적인 흡혈행위가 아니라, 고대뿐 아니라 중세의 돌아온 망령 이야기의 맥락에서도 굴들이 하는 것으로 잘 알려진 시체 약탈에 관한 이야기다. 늙은 어머니의 사악한 영혼이 사후에 딸에게로 이어졌거나, 아니면 적어도 그 시점부터 딸도 똑같은 악령에 사로잡힌 것이다.

어쨌든 호프만이 쓴 이야기에는 이후 뱀파이어 이야기의 공통적인 특징 몇 가지가 담겨 있다. 우선 성과 묘지가 사건의 무대로 등장한다는 점, 뱀파이어가 시체 같은 외모의 혐오스러운 늙은 마녀와 사랑스럽고 매력적인 젊은 여자라는 두 모습을 지녔다는 점을 들 수 있다. 또 달밤이라는 시간적 배경이 섬뜩한 마성적 분위기를 풍기고, 뱀파이어의 공격으로 파괴되는 것이 목숨이 아니라 삶의 기쁨이라는 점이다. 괴테의 〈코린트의 신부〉에서 그랬듯이 여기서도 한 젊은 여성이 자신의 잘못이 아닌 일로 치명적인 변화를 겪게 되고 자기가 사랑하는 사람을 불행에 빠뜨린다. 이와 달리, 《제라피온 형제단》에 언급된 바이런의 소설에서는 음험하고 유들유들한 남자 주인공에게서 재앙이 시작된다.

존 윌리엄 폴리도리
〈뱀파이어〉

호프만의 〈뱀파이어 이야기〉보다 2년 전에 나왔다고 하는 바이런의 소설에 관해 말하자면, 호프만도 당시 널리 퍼져 있던 오해를 사실로 착각하고 있었던 것이다. 사실 그 소설은 유명한 시인 바이런의 펜 끝에서 나온 것이 아니며, 바이런은 단지 그 소설이 쓰이는 데 여러 측면으로 동기를 제공했을 뿐이다. 1816년에 바이런은 연인 클레어 클레어몬트와 동료 시인 퍼시 셸리, 그리고 당시 셸리의 연인이었던 메리 울스턴크래프트와 함께 제네바의 호숫가에서 여름을 보냈다. 바이런의 주치의이자 비서였던 폴리도리도 동행했다. 폭풍우가 몰아치던 7월의 어느 저녁, 바이런의 거처인 빌라 디오다티에 모인 그들은 괴테의 《파우스트》를 읽은 감상에 빠진 채 섬뜩하고 낯선 현상들에 관한 대화를 나누었고, 그 대화가 끝날 무렵 바이런이 한 가지 내기를 제안했다. 모인 사람 중 누구든 유령 이야기를 직접 써서 경연을 해보자는 것이었다.

처음에 그 제안을 진지하게 받아들인 사람은 메리 울스턴크래프트뿐이었다. 그녀는 모든 시대를 통틀어 가장 중요한 공포소설이 된 《프랑켄슈타인》을 1818년에 출간하게 되지만, 바이런과 셸리는 별 성의 없이 시늉만 해보는 정도에 그쳤다. 바이런은 그때 쓴 글을 〈소설의 한 단편〉이라는 제목으로 발표했다. 폴리도리는 그 글을 바탕으로 자신의 이야

기를 지어냈는데 이는 단순히 문학적 야망 때문만은 아니었다. 스위스에 모여 함께 시간을 보내던 예술가들 무리에서 '미모사처럼 예민한 사람'이라고 놀림을 받던 폴리도리는 바이런을 빗댄 게 분명한, 어딘지 의뭉스럽고 카리스마 넘치는 귀족에 관한 이야기를 써서 그에게 앙갚음한 것이다. 그뿐 아니라 바이런의 옛 연인 캐롤라인 램은 1816년에 출간한 소설에서 바이런을 모델로 글레나본 루스벤이라는 음흉한 악당을 그려냈는데, 폴리도리는 자기 소설의 주인공에게 램의 소설에서 차용한 루스벤 경이라는 이름을 붙였다.

흥미로운 이야깃거리는 여기서 끝나지 않는다. 1819년 4월 런던의 《뉴 먼슬리 매거진》에 발표된 〈뱀파이어〉에는 저자 이름이 바이런으로 표시되어 있었는데, 이것이 발행인의 실수인지 아니면 고의로 인기 작가의 이름을 도용한 것인지는 아직도 분명하지 않다. 어쨌든 바이런은 잘못 기재된 저자명에 대해 항의했고, 폴리도리의 도움까지 받아 공식적으로 정정하도록 했다. 폴리도리는 그 직후 우울증과 경제적 곤궁에 빠졌고, 1821년 초에 약물 과다복용으로 추정되는 죽음을 맞이했다.

세계문학 최초의 근대적 뱀파이어 소설은 이러한 극적인 산통을 겪고 마침내 독자들을 만나게 된다. 게다가 괴테는 이 소설이 '바이런이(!) 그때까지 쓴 작품 중 최고'라고 평가하기까지 했다. 줄거리는 이러하다. 런던 사교계에서 한 외국인 귀족이 주목받고 있다. 루스벤 경이라 불리는 이 귀족은 기이하게도 시체처럼 창백한 외모를 지니고 있지만, 세상 경험이 많고 특히 이성을 사로잡는 매력이 있다. 남자들 중에서도 그에게 강렬한 인상을 받은 이가 많은데, 그중 한 명인 오브리라는 젊은이

는 여행에 동행해 달라는 루스벤의 제안을 기쁘게 수락한다. 그러나 소식에 밝은 고향의 지인들이 그에게 편지를 보내 루스벤의 미심쩍은 행동을 알려주며 충고한 데다가, 로마에서 매력적인 아가씨를 파렴치하게 유혹하는 루스벤의 행동을 보고 크게 실망한 오브리는 곧 루스벤과 헤어져 혼자 그리스를 돌며 여행을 계속한다. 그는 아테네에서 이안테라는 아름답고 순수한 여관집 딸에게 반하고, 그녀와 함께 그 지방의 전설에 관한 대화를 자주 나눈다. 그러다 한번은 이안테가 뱀파이어에 대한 믿음과 관련하여 오브리에게 이렇게 경고한다. "뱀파이어가 존재한다는 걸 감히 의심했던 사람들은 조만간 반드시 그 증거를 보게 되고, 깊은 비탄에 빠져 자신이 어리석었음을 인정할 수밖에 없게 된답니다!" 어느 날 뱀파이어에게 살해된 것이 분명한 이안테를 오브리가 발견하면서 그 경고는 섬뜩하게 실현된다. "그녀의 목과 가슴은 피범벅이 되었고, 목에는 혈관을 물어뜯은 날카로운 이빨 자국이 남아 있었다." 그 사건 이후 열병에 걸렸다가 회복한 오브리 앞에 루스벤이 나타나고, 두 사람은 다시 함께 지내게 된다. 얼마 뒤 루스벤은 노상강도에게 총을 맞아 치명상을 입는데, 오브리에게 자신의 시신을 사망 후 처음 뜨는 달빛 아래 놓아둘 것과, 일 년 동안 자신의 죽음을 아무에게도 알리지 않겠다는 것을 맹세하게 한 후 '오싹한 웃음'을 쏟아내고 숨을 거둔다.

다음 날 아침 루스벤의 시체는 사라지고, 오브리는 루스벤의 유품 속에서 그자가 바로 이안테를 죽인 범인이라는 확실한 증거를 발견한다. 런던으로 돌아간 오브리는 사랑스러운 여동생의 환영을 받지만, 얼마 지나지 않아 죽었던 루스벤이 가명으로 다시 사교계에 발을 들인 것을 알

◀ 토머스 로렌스, 〈레이디 캐롤라인 램〉 1805

런던에서 미모로 명성을 떨쳤던 캐롤라인 램의 초상화는, 그녀가 멜버른 자작 윌리엄 램과 결혼한 해에 그려졌다.
그로부터 7년 뒤 시인 바이런과 연애를 하게 된 캐롤라인은, 이후 바이런이 자신을 멀리하자
《글레나본》 1816이라는 실화소설을 써서 보복했다. 소설에서 그녀는 바이런을 악당이라고 비방하면서도
여전히 그를 찬미했다. 익명으로 발표했음에도 소설로 인해 그녀는 추문에 시달렸고, 결국 자작과 헤어지게 되었다.
알코올과 약물로 만신창이가 된 그녀는 사십대 초반에 생을 마감했다.

▶ F. G. 게인스포드, 〈존 윌리엄 폴리도리〉 1816

행복이라곤 없는 인생이었지만, 폴리도리는 최초의 '정통' 뱀파이어 소설 저자라는 불멸성을 획득했으며
카리스마 넘치고 음험한 루스벤 경이라는 인물을 통해 귀족 흡혈귀의 원형을 창조했다.

고 경악을 금치 못한다. 루스벤은 오브리가 했던 맹세를 되새기며 입을 다물 것을 강요하고, 그 직후 오브리는 심각한 신경쇠약으로 몸져눕는다. 그사이 누이는 루스벤과 약혼하는 지경에 이른다. 오브리는 임종 직전에야 비로소 주변 사람들에게 루스벤에 관한 진실을 털어놓지만, 때늦은 일이었다. 오브리의 누이가 이미 뱀파이어의 갈증을 해소해준 뒤였던 것이다. 이로써 이안테의 예언은 오브리에게서 다시 한번 실현된다.

> 사람들은 그의 모습에서 모종의 외경심을 느끼면서도 왜 그런 느낌이 드는지는 설명하지 못했다. 어떤 이들은 생기라고는 없는 회색 눈동자 때문이라고 했다. 상대의 얼굴에 시선을 고정하고 있을 때에도 아무것도 못 보는 것 같은 눈, 하지만 한번의 눈길만으로 상대의 마음을 꿰뚫어버리는 것 같은 눈. 그러나 그 눈빛은 피부를 통과하지 못한 채 상대의 뺨 위에 납처럼 무겁게 내려앉을 뿐이었다.

이 소설은 다소 건조한 보고문적 문체로 서술되었음에도 엄청난 성공을 거두었는데, 그 이유로 두 가지를 꼽을 수 있다. 우선 그때까지 뱀파이어라는 주제는 하나같이 남동유럽의 사례나 전설과 관련되어 다루어졌지만, 여기서는 그런 요소들이 이안테라는 그리스 여인과 그녀가 하는 이야기로만 한정될 뿐이고, 영국뿐 아니라 근대의 대도시를 대표한다고 할 수 있는 런던이 사건의 무대로 등장하면서 이야기가 독자들의 경험세계 안으로 옮겨온 것이다. 둘째로는 얼음처럼 싸늘한 매력을 지닌 루스벤 경이라는 인물을 통해, 독특한 개성을 가진 뱀파이어 캐릭터

의 원형이 등장했다는 점을 꼽을 수 있다. 게다가 이 인물형은 유령 같은 창백함과 알려지지 않은 출신, 비밀스러운 매혹적 힘이라는 몇 가지 특징들이 더해지면서 이국적인 성격까지 획득했다. 우리는 이런 인물형을 당대의 문학에서 흔히 등장하던 '신사 – 범죄자' 유형과도 관련지을 수 있지만, 그러한 인물형이 뱀파이어라는 역할에서 가장 효과적으로 표현된 것은 분명하다.

폴리도리가 바이런을 모델로 루스벤이라는 인물을 구상했다는 것은 의심할 여지가 없다. 그러나 이런 전략이 성공을 거둔 것은 실제 바이런의 사람 됨됨이 때문이라기보다는 공공연히 입에 오르내리던 그에 대한 추문에서 사람들이 각자 만들어낸 이미지 때문이었고, 바이런 자신의 작품에 등장시킨 비범한 주인공들과 가장 많이 동일시된 것도 사실 바로 그 지점에서였다. 예컨대 〈만프레드〉[1817]의 파우스트적 인물이 그렇고, 명백하게 뱀파이어에 관해 이야기하는 시 〈이교도〉[1813]와 희곡 〈카인〉[1821]에 등장하는 저주받은 인물들이 그렇다.

> 그러나 뱀파이어로 지상에 가려면
> 먼저 네 육신을 무덤에서 끄집어내야 하고
> 네가 태어난 곳에 유령으로 출몰하며
> 네 종족 모두의 피를 빨아먹어야 하느니,
> 한밤중 그곳에서 네 딸과 누이와 아내로부터
> 생명의 물줄기를 모조리 마셔버려야 하느니.
> ― 〈이교도〉 중에서

존 폴리도리의 〈뱀파이어〉 독일어 번역본 초판 1819
이 단편소설의 독일어 번역본은 영어본이 나온 바로
그 해에 바이런이 저자로 표기된 채 출간되었다.
괴테의 비서 프리드리히 폰 뮐러의 1820년 2월 25일 자
일기를 보면, 괴테는 이 소설을 그때까지
바이런의 작품 중 최고라고 칭찬했다.
프랑스에서는 이미 1820년 샤를 노디에 등에 의해
각색되어 연극 무대에 올려졌다.

Der Vampyr,
eine Erzählung von Lord Byron.

Es ereignete sich, daß mitten unter den
Zerstreuungen eines Winters zu London, in
den verschiedenen Gesellschaften der tonan:
gebenden Vornehmen ein Edelmann erschien,
der sich mehr durch seine Sonderbarkeiten,
als durch seinen Rang auszeichnete. Er blickte
auf die laute Fröhlichkeit um ihn her mit ei=
ner Miene, als könne er nicht an derselben
Theil nehmen. Nur das leichte Lachen der
Schönen schien seine Aufmerksamkeit zu erre:
gen, allein es schien auch, als wenn ein
Blick aus seinem Auge es plötzlich hemme

이후로 크리스토퍼 리가 등장하는 영화들에 이르기까지 계속 이어
질 귀족 뱀파이어의 원형은, 뱀파이어의 일상 중 하나로 자리 잡게 된
치정범죄 앞에서도 눈도 깜짝하지 않는, 그 외모와 떼려야 뗄 수 없는
사악함과 영악함을 지녔으나 이상하게도 사람들의 인기를 끄는 존재였
다. 폴리도리의 소설은 다양하게 각색되어 연극 무대에 올랐을 뿐 아니
라, 1828년에는 하인리히 마르쉬너의 오페라 〈뱀파이어〉285~290쪽 참고
로 음악계에서도 성공을 이어간다. 여기에 기이한 이야기를 덧붙이자면,
앞서 이야기한 제네바 호숫가에서 바이런과 함께 유령 이야기를 나누었
던 이들 중 남자들은 마치 저주에라도 걸린 것처럼 모두 때 이른 죽음
을 맞이했다. 폴리도리는 약물 과다복용으로 1821년에 사망했고, 셸리
는 1822년에 라 스페치아에서 범선을 타고 항해하다 익사했으며, 바이
런은 메솔롱기에서 열병으로 목숨을 잃었다.

니콜라이 고골
〈비이〉

19세기에는 독일과 영국 문학뿐 아니라 러시아 문학에서도 환상적인 경
향이 두드러졌다. 특히 알렉산드르 푸시킨과 니콜라이 고골 같은 작가들
은 E. T. A. 호프만에게서 받은 영향을 분명히 드러내는 동시에 슬라브족

전승 소재들도 즐겨 다루었다. 그들이 쓴 여러 뱀파이어 소설들도 이런 경우에 해당한다. 〈비이〉는 고골이 1835년에 발표한 소설집 《미르고로드》에 실린 유령소설인데, 제목인 비이는 우크라이나 민담 속 지령地靈들의 왕으로 이 소설에서는 사건의 결말 부분에만 잠시 등장한다.

　　철학도 호마 브루트는 키예프를 향해 길을 가던 중에 외딴 마을의 한 집에서 하룻밤 묵다가 집요한 늙은 마녀의 손에 걸려든다. 마녀는 말을 타듯 호마의 등에 올라타고 땅 위와 공중을 누비고 다니며 빗자루로 그를 무자비하게 후려친다.

　　　하늘에는 이지러지는 낫 모양의 달이 빛나고 있었다. 한밤의 희미한 빛이 얇은 베일처럼 땅 위에 드리워졌고, 안개가 천천히 피어올랐다. 숲과 초원, 하늘과 계곡이 모두 뜬 눈으로 잠든 것 같았다. 바람은 이따금 작은 한숨 정도로만 느껴질 뿐이었다. 나무와 덤불의 새까만 그림자들은 완만한 언덕 위에 혜성의 꼬리처럼 드리워져 있었다. 그러니까 철학도는 이런 밤에 등에 섬뜩한 마녀를 태우고 달리고 있었던 것이다. 그때 그의 내부에서 옥죄는 듯한, 그러나 동시에 황홀한 어떤 느낌이 솟아났다. [……] 그는 자기 내면에서 어떤 악마적이고 달콤한 환희가, 공포와 뒤섞인 쾌락이 고통스럽게 날뛰는 것을 느꼈다.

　　이윽고 호마는 상황을 역전시켜 자기를 타고 달리던 마녀를 오히려 자기가 말처럼 타게 되는데, 그러다 의도하지는 않았지만 그녀를 때려눕히고, 날이 밝아오자 눈앞에서 아름다운 소녀가 눈물 젖은 얼굴로

신음하고 있는 것을 보고 깜짝 놀란다. 호마는 두려움에 사로잡혀 달아나버린다.

고골은 말을 타는 마녀라는 고전적인 모티프를 시적이고 에로틱한 밤의 마법과 노련하게 연결했는데, 이야기는 여기서 끝나지 않는다. 키예프 신학교에 도착해보니, 근처의 한 마을에서 어느 아가씨가 밤 외출을 나갔다가 죽을병에 걸려 돌아왔다는 소식이 그를 기다리고 있다. 그리고 그 아가씨는 호마 브루트라는 사람이 자신을 위해 사흘 동안 추도 미사를 올려주는 것이 마지막 소원이라고 했다는 것이다. 호마는 거부하며 버텨보지만, 결국 그녀의 아버지를 따르는 카자흐 사람들이 그를 붙잡아 그녀가 관대에 안치되어 있는 상가로 데려간다.

전율이 엄습했다. 호마 앞에는 그때까지 지상에 존재했던 가장 아름다운 여자가 누워 있었다. 자연도 그렇게 완벽한 아름다움과 고요한 조화를 동시에 지닌 얼굴은 두 번 다시 만들지 못할 것이다. 마치 아직도 살아 있는 것처럼 보였다. 발자국 하나 찍히지 않은 눈이나 순은처럼 깨끗하게 빛나는 저 티 없고 사랑스러운 이마 뒤에서는 아직도 어떤 생각들이 오가고 있는 것 같았다. 밤처럼 새까맣고 날렵한 눈썹은 감은 눈 위에서 부드러운 곡선을 그리고 있었고, 길고 여린 속눈썹은 아직도 비밀스러운 소망을 품은 듯 빛을 발하고 있었으며, 루비처럼 붉은 입술은 금방이라도 벌어지며 행복하게 웃을 것만 같았다. 이 소녀의 얼굴은 이루 말로 표현할 수 없을 만큼 아름다웠지만, 동시에 섬뜩하고 오싹한 데가 있었다. 입술은 마치 심장의 모든 피가

몰린 듯 붉게, 너무나도 붉게 이글거리고 있었다. 그제야 호마의 눈을
가리고 있던 비늘이 떨어져나가는 듯했다. 맙소사! 그건 호마가 처음
보는 얼굴이 아니었다!

게다가 밤에 함께 술판을 벌인 머슴들에게서 그 집안의 예쁜 딸이
사실은 악마와 결탁하고 있었으며, 하인 중에서 희생자를 골라 그들의
피를 모조리 빨아먹은 일이 여러 차례 있었다는 이야기까지 듣게 된다.
한밤중에 문이 잠긴 교회 안에서 시신 옆에 혼자 있게 된 호마는 두려움
을 떨칠 수 없었다. 그런데도 그는 시신의 얼굴에서 눈을 떼지 못하고 있
었는데, 그러던 어느 순간 갑자기 시신의 눈가에 눈물 한 방울이 흘러나
오는 것이 아닌가. 아니, 그것은 눈물이 아니라 한 방울의 피였다! 호마
가 다급히 기도문을 읊조렸음에도, 시체는 갑자기 관에서 똑바로 앉더니
일어서서는 두 팔을 앞으로 쭉 뻗어 호마를 찾으며 회중석을 마구 헤매
고 다녔다. 호마는 정신이 번쩍 들어 그녀가 들어올 수 없는 마법의 원
을 자기 주위에 그렸고, 첫닭이 울자 유령은 사라졌다. 다음 날 밤에도
같은 일이 반복되었다. 시체는 '타르가 부글부글 끓는 듯한' 섬뜩한 소리
를 내며 그에게 점점 더 가까이 다가갔다. 아침이 되자 다시 아무 일 없
었다는 듯 평화로워졌지만, 밤새 치른 난리에 호마의 머리카락은 절반
이나 하얗게 세고 말았다. 호마는 탈출하려 했지만 실패하고, 사람들은
그에게 보드카를 잔뜩 먹이고는 셋째 날 추도 미사 시간에 맞추어 다시
그를 데려다 놓는다. 이번에는 마녀가 불러낸 유령들이 떼로 몰려와 무
시무시한 지령 비이의 지휘 아래 호마를 공격한다. 다음 날 아침 사람들

은 바닥에 쓰러진 채 죽어 있는 호마를 발견한다. 그러나 유령들은 첫닭의 울음소리를 듣지 못한 바람에 교회에서 빠져나가지 못하고 문과 창에 계속 매달려 있게 된다.

> 신부가 와서 하느님의 집의 신성이 모독당한 것을 보고는 깜짝 놀라 뒤로 내뺐다. 그는 그곳에서 미사를 올릴 만한 강단이나 용기가 없었기 때문에, 교회는 그 끔찍한 혼령들이 문과 창에 들러붙은 상태로 영원히 남게 되었다. 교회는 무성하게 웃자란 나무와 나무뿌리, 풀과 가시덤불에 차츰 뒤덮였고, 오늘날에는 아무도 그 교회로 들어가는 길을 찾을 수 없게 되었다.

고골은 민간설화에서 두 가지 형상을 지닌 '수쿠부스-마녀'와 지령의 왕 비이라는 등장인물을 차용하고 그 어조도 은근히 모방했으며, 거기에다 해학적 요소특히 상스럽고 술에 취해 희희낙락하는 하인들을 묘사할 때와 전형적인 상황희극학생들을 풍자할 때까지 결합시켰다.

이야기의 절정을 이루며 강렬하게 표현된 셋째 밤의 지옥 같은 섬뜩한 광경을 통해 우리는 고골이 호프만의 수제자임을 다시 한번 확인하게 된다. 〈비이〉는 러시아 환상문학의 이정표가 되었고 원제 그대로 영화로도 여러 차례 만들어졌다. 1909년 바실리 곤차로프 감독의 작품오래전에 소실되었다을 시발점으로 삼아, 1967년에는 당시 유행하던 트래쉬 영화 스타일로 제작되었으며, 2009년에 올렉 스텝첸코 감독은 오늘날 존재하는 모든 영화적 기교를 동원해 화려한 영화판 '비

이'를 탄생시켰다.

서유럽과 비교해 슬라브의 뱀파이어 소설들은 대체로 민담 색채가 훨씬 짙다. 고골의 천재적인 작품 다음으로 유명한 알렉세이 K. 톨스토이의 〈부르달라크 가족〉[1839]도 그렇다. 이 소설에서는 할아버지부터 시작하여 온 가족이, 그리고 결국에는 온 마을 사람들이 모조리 부르달라크 즉 흡혈귀가 된다[52~53쪽 참고]. '부르달라크'는 19세기 중반의 러시아 민속신앙에 빠짐없이 등장하지만, 원래 그 단어는 달마티아에서 유래한 것으로 알렉산드르 푸시킨의 연작시 〈서쪽 슬라브의 노래들〉[프로스페 메리메가 1826년에 쓴 〈구즐라 또는 일리리아풍 시〉를 개작한 것]을 통해 1834년에 처음 러시아어에 전해졌다.

괴테의 〈코린트의 신부〉를 러시아어로 번역하기도 했던 톨스토이는 자기 소설의 배경으로 역시 세르비아를 선택하고, 임무를 띠고 발칸 반도에 간 프랑스 외교관이 겪은 모험 이야기로 풀어나갔다. 또 이 소설은 뱀파이어에게 희생된 자는 그 역시 뱀파이어가 된다는 설정이 최초로 등장한 작품이기도 하다. 외교관은 시골에서 자신이 묵고 있던 집안의 가장이 도둑들과 맞서 싸운 뒤 흡혈귀로 되살아나는 광경을 목격한다. 그러나 이 일이 전혀 예기치 못했던 일은 아니었는데, 노인이 자기가 열흘이 넘도록 돌아오지 않으면 이후에는 자신에게 문을 열어주지 말라고 가족에게 미리 당부해두었기 때문이다. 그런데 돌아온 그가 수상한 행동을 보이는데도 아내는 그를 집맞아들이지 않는다면 그 스스로는 절대 들어갈 수 없었던 안에 들여놓는다. 이후로 그는 밤마다 가족을 위협했고 결국 손자 한 명이 희생되는데, 이틀 뒤 며느리는 애처로운 마음에 아들을 집

안으로 들였다가 그에게 물려 역시 흡혈귀로 변한다. 이러한 사건이 있은 후 집안의 아들들은 뒤늦게 노인을 말뚝으로 꿰뚫는다.

이러한 상황에서 외교관은 급한 용무로 그 지역을 떠나게 되고, 몇 달 뒤 마을로 돌아오자 마을 사람들이 모두 죽었으며 밤마다 기괴한 방식으로 살아나 활동하고 있다는 사실을 알게 된다. 그는 모든 경고의 말을 귓등으로 흘려버리고 마을로 들어가, 실제로 모든 사람이 떠났음을 확인한다. 그런데도 그는 예전에 지냈던 그 집에서 밤을 보내기로 한다. 첫눈에 반해서 짝사랑했던 젊고 매력적인 즈덴카에 대한 추억 때문이다. 즈덴카는 예전에 그에게 세르비아의 전설을 들려주었다. 한 왕의 신부가 왕에게 평생토록 충실하겠다고 맹세하면서, 만약 이를 어긴다면 왕이 죽은 뒤에 자신을 찾아와 심장의 피를 다 마셔버려도 좋다고 말했다는 이야기였다.

외교관은 텅 빈 즈덴카의 방에서 잠이 들었다가 드레스 자락이 바삭거리는 소리에 깨어났다. 그의 앞에는 간절히 그리던 즈덴카가 서 있다. 그녀는 그에게 당장 달아나라고 충고하고, 외교관은 그녀가 자신이 선물한 칠보 십자가를 걸고 있지 않다는 사실을 깨달았음에도 예전보다 더 아름답고 여성적 매력이 짙어진 즈덴카의 모습에 마음을 빼앗겨 와인 한 잔을 마실 동안 함께 있어 달라고 청한다. 그리하여 에로틱한 만남이 시작된다.

느슨하게 풀어헤친 옷차림에, 땋은 금발머리는 반쯤 풀어져 있으며, 달빛을 받아 반짝이는 장신구를 한 즈덴카의 모습은 내게 점점 더 매

혹적으로 느껴졌다. 나는 그만 참지 못하고 그녀를 품에 꼭 껴안았다. 포옹이 어찌나 격했던지, 파리를 떠날 때 그라몽 공작부인이 내게 선물한 십자가의 한쪽 끝이 내 가슴을 찔렀다. 그때 내가 느낀 고통은 갑작스럽게 쏟아져 내리며 내 주위를 환히 밝혀주는 빛줄기 같았다. 나는 즈덴카를 쳐다보았고, 여전히 아름다운 그녀의 얼굴 뒤에서 죽음의 모든 표식을 감지했다. 그녀의 눈은 아무것도 보지 못하는 것 같았고, 그녀의 미소라고 생각했던 것은 시체의 얼굴에 굳어진 채 남은 고통의 찡그림에 지나지 않았다. 바로 그 순간, 파헤쳐진 무덤에서 나는 냄새가 코를 찔렀다.

그때 주인공은 창밖에서 탐욕스럽게 훔쳐보고 있는 부르달라크 무리를 발견하고 기지를 발휘해 그곳에서 빠져나와 말을 타고 달아나지만 부르달라크들은 계속 그를 뒤쫓는다. 즈덴카는 그가 탄 말 위로 뛰어올라 그의 뒤에 올라탄다. "그녀는 두 팔로 나를 끌어안고는 내 몸을 뒤로 젖혀 목을 물려고 했다."

끈질긴 싸움 끝에 마침내 그는 피에 목마른 미녀 흡혈귀를 떨쳐냈고, 탈진하여 의식을 잃고 길가에 쓰러져 있다가 동이 틀 무렵 구출된다.

테오필 고티에
〈죽은 연인〉

"사랑은 죽음보다 강하며 결국에는 승리하니까."

테오필 고티에는 괴테의 〈코린트의 신부〉 등에서 영감을 얻어 1836년에 프랑스 낭만주의 작품 중 특히 독보적인 환상소설을 탄생시켰다. 바로 여자 뱀파이어가 주인공으로 등장하는 〈죽은 연인〉이다. 괴테의 담시에서 그랬듯이 이 소설의 주제도 꿈과 죽음 속에서만 이루어지는 금지된 사랑이고, 그것도 한 성직자와 그야말로 진짜 '밤의 여왕'이라 할 수 있는 고급 창녀 흡혈귀 사이의 사랑이다. 아주 어려서부터 성직자를 소명으로 여겨온 로무알은 사제서품 의식을 올리는 도중에 '비범할 정도로 아름답고 여왕처럼 화려하게 차려입은 젊은 여인'에게 시선을 빼앗기는데, '마치 천사의 모습처럼' 내면에서 빛을 뿜어내는 것 같은 그녀는 꼼짝 않고 그를 응시한다.

그녀는 보통 체형이었고 여신 같은 위엄이 배어 있었다. 고운 금발머리는 가운데에 가지런히 가르마를 탔고, 양쪽 관자놀이 옆으로 황금빛 시냇물처럼 졸졸 흘러내렸다. [……] 투명할 정도로 하얀 이마는 거의 새카맣게 보이는 눈썹의 아치 위에 단아한 곡선으로 볼록하게

테오필 고티에, 〈성 안토니우스〉 1840
작가 고티에가 이 스케치에서 그린 한 쌍은 은자 안토니우스와 이름을 알 수 없는 유혹녀인데,
이는 소설 〈죽은 연인〉 속의 관계와 유사하다. 즉 성직자가 한 여성과 에로틱하게 가까운 관계를 맺게 됨으로써
바른 행동과 신앙에서 멀어지고 사탄의 손아귀에 빠지는 것이다.

솟아 있는데, 그 뛰어난 자태는 바다처럼 푸른 눈동자와 거의 견디지
못할 정도의 광채를 뿜어내는 강렬한 시선이 만들어내는 효과를 한
층 더 높여주고 있었다. 그녀에게 생기를 불어넣은 불꽃이 천국에 속
한 것인지 지옥에 속한 것인지 나는 감히 단언할 수가 없었다. [……]
이 여인은 분명히 천사가 아니면 악마일 것이다.

처음에는 성모 발현처럼 보이던 모습이 다시 보니 악마적인 속성
을 드러내고 있었고, 무거운 진주목걸이와 반쯤 드러낸 매끄러운 어깨
도 성인보다는 사탄에 더 가까웠다. 깊은 당혹감과 내적인 분열에 빠진
젊은 로무알은 마지막 남은 힘까지 모아서 간신히 사제서약을 마칠 수
있었는데, 미녀는 그 광경을 절망적인 눈빛으로 지켜본다. "그녀의 사
랑스러운 얼굴은 핏기가 모조리 빠져나가고 대리석 같은 창백함에 덮
인 듯했다." 그 미지의 미녀는 교회를 나가면서 그의 옆으로 재빨리 다
가와서는 질책의 말을 내뱉고 "불행한 사람이여, 대체 무슨 짓을 한 것인가요?",
'뱀의 피부처럼 차갑고' 동시에 '불에 달군 쇠처럼' 뜨겁게 타오르는 손
으로 그를 붙잡는다.

　　로무알은 이것이 악마의 유혹이라는 사실을 깨달았고, 게다가 그
미녀가 유명한 창녀 클라리몽드라는 사실까지 알게 되지만, 이제 돌이킬
수 없는 일이 되어버렸다. "이 여인은 나를 송두리째 사로잡아버렸다."
신에게 완전히 헌신한 것 같았던 그가, 이제는 자신의 외로운 수도실에
서 성직자의 숙명과 관능적인 삶의 행복을 향한 갈망 사이에서 미친 듯
이 갈등하며 분열하고 있었다. 그의 지도자인 세라피옹 신부는 이 사실

을 알게 되자, 자신의 보호 아래 있던 로무알을 즉각 멀리 떨어진 교구로 보내버린다. 그곳에서 형식적으로 임무만 수행하며 일 년을 흘려보냈을 즈음, 어느 날 밤 로무알은 죽어가는 어떤 사람의 급박한 부름을 받고 달려가지만 한발 늦게 도착한다. 궁금한 마음에 베일을 들춘 로무알은 죽은 사람이 바로 클라리몽드임을 알아본다. "그녀의 아름다움은 조금도 손상되지 않았다. 아니, 죽음이 그녀에게 더욱 특별한 매력을 부여했구나!" 그가 대담하게도 그녀의 차가운 입술에 입을 맞추자 클라리몽드도 입맞춤에 응하며 이렇게 말한다. "당신이 입맞춤으로 한순간 나를 되살려주었듯, 나도 당신에게 삶을 선사하겠어요."

아침에 깨어나자 로무알은 간밤의 모험이 머나먼 꿈처럼 여겨진다. 잠시 뒤 세라피옹 신부가 그를 찾아온다.

유명한 창녀 클라리몽드가 얼마 전에 여드레 동안 밤낮으로 술판을 벌인 끝에 죽었다는군. 악마같이 화려하고 호사스러운 파티였다지. [……] 클라리몽드라는 여자 주위에서는 항상 괴이한 냄새가 풍겼고, 그녀의 연인들은 모두 비참하게 죽었다네. 사람들은 그녀가 뱀파이어라고 불리는 피를 빨아먹는 유령이었다고 말하네. [……] 게다가 그녀가 죽은 게 처음도 아니라는군.

얼마 지나지 않아 클라리몽드는 잠든 로무알 앞에 수의 차림으로, 그러나 여전히 사랑스러운 모습으로 나타나, '은방울 구르듯 맑고 벨벳처럼 부드러운 목소리'로 그에게 알려준다. "나는 다른 누구도 돌아온 적

없는 머나먼 곳에서 왔어요. [……] 죽은 클라리몽드는 당신을 위해 무덤의 문을 부수었어요. 단 한 번, 다시 받아들인 삶을 당신에게 바치고, 당신을 행복하게 해주기 위해서." 로무알은 전혀 두려움을 느끼지 않고, 묘석을 밀어내느라 상처가 난 그녀의 손에 입을 맞추고는 '클라리몽드의 살갗에서 느껴지는 차가움이 살 속으로 파고들며 황홀한 전율을 선사하는 것'을 느낀다.

　　로무알이 '하느님 못지않게 그녀를 사랑할 것'이라고 맹세하자, 그녀는 다음 날 밤 그를 데리러 오겠다고 말한다. 그때부터 로무알은 이중적인 삶을 시작한다. 낮에는 성직자로서 삭막한 생활을 버텨내고, 밤이면 연인 클라리몽드와 함께 베네치아의 성에서 귀족 행세를 하며 관능의 축제를 벌인다. "클라리몽드를 자신의 연인이라 말할 수 있다는 건 스무 명의 정부를 가진 것과 같았다."

　　그러나 어느 정도 시간이 흐르자 밤의 여왕도 쇠약해지기 시작한다. 그녀의 몸은 점점 더 허약하고 차가워져갔다. 그런데 어느 날 로무알이 그녀의 병상 곁에서 식사를 하다가 실수로 손가락을 베자, 클라리몽드는 갑자기 달라진 것처럼 보인다.

　　상처에서 곧바로 피가 솟아났고 클라리몽드는 그중 몇 방울로 목을 축였다. 그러자 그녀의 눈은 그때까지 내가 한 번도 보지 못했던 격렬한 열정으로 반짝이며 빛을 발했다. 그녀는 상처 난 부위에 고양이처럼 민첩하게 달려들어 말로 표현할 수 없는 황홀한 표정으로 피를 빨아 먹기 시작했다. 마치 미식가가 와인을 마시듯 피를 마셨다.

> "내가 더 오래 당신을 사랑할 수 있게 되었어요! 나의 생명은 당신의 생명 안에 포함되어 있죠. 당신의 고귀하고 깨끗한 피 몇 방울이…… 나에게 다시 삶을 되돌려주었죠."

둘은 이 일에 관해 전혀 언급하지 않는다. 로무알은 그녀가 매일 밤 자기에게 몰래 수면제를 먹인 다음 자신의 정맥에서 피 몇 방울을 빨아 먹는다는 사실을 알게 되지만, '그녀 안의 여인이 흡혈귀보다 더 강했기 때문에' 그녀는 그가 죽지 않을 만큼의 양만 마신다.

현실과 꿈이 구별할 수 없이 뒤섞여버린 이중생활과, 사제로서 느끼는 양심의 가책은 그를 점점 더 깊은 번민에 빠트린다. 그때 다시 나타난 세라피옹 신부는 한밤중에 로무알을 데리고 클라리몽드의 무덤에 찾아가 뚜껑을 연다.

나는 대리석처럼 창백한 그녀가 두 손을 포개고 누워 있는 모습을 보았다. [……] 핏기라곤 없는 창백한 입술 가에 붉은 핏방울이 한 송이 장미처럼 빛나고 있었다. [……] 그러나 성수의 신성한 이슬이 가여운 클라리몽드를 적시자마자 그녀의 아름다운 육신은 먼지처럼 흩어졌고, 재와 반쯤 숯이 된 뼈가 뒤섞인 잿빛 잔해 말고는 아무것도 남지 않았다.

다음 날 밤 연인 클라리몽드는 마지막으로 로무알 앞에 나타나 그의 행동을 탓하며 이렇게 경고한다. "안녕. 당신은 결코 나를 잃은 고통에서 벗어나지 못할 거예요!" 예상대로 그녀의 예언은 적중한다. 로무알에게서 내면의 평화는 영원히 사라지고 만 것이다.

지옥의 망상적 존재인 클라리몽드는 동시에 인간적인 감정을 지닌 존재이기도 하다. 로무알을 배려해 흡혈 양을 조절한 것조차, 자신의 생

명을 연장하는 셈이니 완전히 이타적인 일이라고는 할 수 없지만 말이다. 어쨌든 그녀는 자신의 희생자와 사랑하는 사이가 되는 최초의 흡혈귀이며, 이 점은 거의 혁명이라고 할 수 있다. 그뿐 아니라 밤의 세계에 국한된다는 조건과 영혼의 구원 가능성을 완전히 포기한다는 조건이 붙기는 하지만, 뱀파이어와의 결합이 영생의 약속을 의미한 것도 이 소설이 처음이었다. 이러한 구상은 이후에 점점 더 다채로운 방식으로 구체화된다. 그러나 여기서 고티에는 성직자를 희생자로 삼음으로써 그 구상에 더욱 특별한 의미를 부여했다. 사제인 주인공은 양심의 가책으로 괴로워하면서도, 아름답고 당당한 여자 악마를 하느님만큼이나 사랑한다.

　사악하지만 매력적인 존재에게 물불 안 가리고 빠져든다는 모티프를, 고티에는 냉혹하고 무자비한 여자 악마들이 등장하는 자크 카조트의 소설 《사랑에 빠진 악마》[1772]와 매튜 그레고리 루이스의 공포소설 《수도사》[1795]에서 차용했다. 하지만 그는 동시에, 클라리몽드를 괴테의 소설에 나오는 여린 마음을 지닌 신부와 비슷한 존재로 그려내기도 했다. 로무알의 상급 신부 이름이 세라피웅이라는 점도, 당시 라인 강 너머에서 많은 독자를 확보하고 있던 또 다른 독일 작가 E. T. A. 호프만에 대한 작은 존경의 표시로 볼 수 있다.

　클라리몽드는 프랑스 환상문학의 핵심 인물로 등극했다. 그러나 영화에서 그만큼 확고한 명성을 얻기까지는, TV 시리즈 〈갈망〉 중에서 토니 스코트 감독이 연출한 놀라운 에피소드 '클라리몽드'가 나온 1997년까지 기다려야 했다. 이 텔레비전 영화에서는 눈이 두텁게 쌓인 퀘벡의 외딴 황야가 사건의 배경이다.

여자 뱀파이어는 이미 그 문학적 경력의 시초—영화에서 '뱀프요부'로 등장하기 훨씬 전—부터 '팜 파탈'로 등장했는데, 클라리몽드보다 한 세대 뒤에 그런 유형의 대표적인 캐릭터가 무대에 등장했다. 프랑스나 캐나다가 아닌 슈타이어마르크에서 악행을 저지르고 다니는 카르밀라가 그 주인공이다. 다음 장에서 우리는 조지프 셰리던 레퍼뉴의 〈카르밀라〉[1872]를 집중적으로 살펴볼 것이다.

프란시스코 데 고야, 〈"넌 우리에게서 벗어나지 못해!"〉1799
고야의 판화집 《미치광이들》의 속표지에는 "이성이 잠들면 괴물이 태어난다"라는
표어가 적혀 있다. 그중 72번째로 실린 이 판화에서 우리는 낭만주의 미술가들 중 퓌슬리와 함께 섬뜩한 것들을
표현하는 데 대가였던 이 스페인 화가가 떨쳐낼 수 없는 악마적인 밤의 피조물들에 얼마나 정통했는지 알 수 있다.

카르밀라

피 를 빨 아 먹 는 숙 녀 들

〈피와 장미〉 1960

로제 바딤 감독은 멜 페러와 엘자 마르티넬리, 아네트 바딤 주연의 〈피와 장미〉에서 19세기 슈타이어마르크의 카르밀라 이야기를 1960년대 이탈리아로 옮겨놓았다. 뱀파이어 카르밀라가 잠든 상대에게 다가가고 있다.

19세기 중반 파리에는 하나의 유령이 떠돌고 있었다. 1820년에 폴리도리의 〈뱀파이어〉가—특히 샤를 노디에의 각색을 통해—무대에 오른 뒤로 흡혈귀는 연극의 인기 소재가 되었는데, 인기가 어찌나 대단했던지 그 과장된 떠들썩함을 비아냥거리는 평론가들도 많았다. 영국에서는 뱀파이어가 제임스 맬콤 라이머와 토머스 페킷 프레스트의 인기 연재소설 《바니 더 뱀파이어》¹⁸⁴²~¹⁸⁴⁷의 주인공으로 등장했는데, 이러한 선정적이고 통속적인 싸구려 공포물은 1960년대와 1970년대 트래쉬 뱀파이어 영화의 시초가 되었다.

뱀파이어 장르는 이미 당시부터 저속한 대량생산물이라는 불명예를 뒤집어쓰는 경우가 많았지만, 진지한 정통 문학도 지속적으로 뱀파이어에 관해 이야기해왔다. 예를 들면 에드거 앨런 포의 여러 섬뜩한 이야기 중에서, 사랑의 힘으로 무덤에서 다시 일어나 남편의 새로운 아내를 죽음에 이르게 하는 〈라이지아〉¹⁸³⁶를 비롯해 주인공이 약혼녀의 치아에 병적으로 집착하다가 결국 죽은, 또는 뱀파이어가 된 그녀의 치아를 모조리 뽑아버리는 〈베레니스〉¹⁸³⁵가 그렇다. 포에게서 새로운 점이라면 공포를 자아내는 상황을 심리학적으로 면밀히 고찰한다는 점—그가 호프만의 영향을 받아 한층 더 발전시킨 부분—인데, 그런 공포 상황이 실제로 일어난 사건인지 단지 등장인물의 상상인지 분명히 밝혀지지 않는 작품이 많다.

기 드 모파상은 이러한 분야를 대표하는 걸작 《오를라 Le Horla》¹⁸⁸⁶를 탄생시켰다. 이 소설에서는 괴롭히는 존재가 결코 모습을 드러내지 않지만, 대신 한밤중 유리병에 담긴 물이 느닷없이 사라져버리거나 교양

"말로 표현할 수 없이
비천한 황홀 속에서
나는 그대의 몸속에
살고 있다.
그대는 죽어야 하고,
똑같은 황홀을 느끼며
나와 하나로
녹아들어야 한다.
그래도 여전히 사랑인
그 잔인함의 쾌락을
그대 느끼게 되리니."

데이비드 헨리 프리스턴, 〈카르밀라〉 삽화 1872
레퍼뉴의 〈카르밀라〉는 책으로 출간되기 전에 이미 《다크 블루》라는 잡지에 프리스턴, 마이클 피츠제럴드의
삽화와 함께 실렸다. 이 그림은 카르밀라가 목표물이 있는 침대로 다가가는 장면이다.

있는 한량인 주인공이 자기 뜻과는 상관없이 악령의 거처가 되어버리고,

정체를 알 수 없는 미지의 존재—'르 오를라 le hors-là'는 '저 밖에 있는 것'

을 의미한다—때문에 절망적인 상태에 이른다. 그가 자신이 겪은 일들을

기록하는 것도 이미 한동안 정신병원에 입원해 지낸 뒤의 일이다.

　또 다른 환상문학의 고전 한 편도 이 프랑스 작가의 이야기에서 영향을 받아 태어났다고 할 수 있다. 바로 조지프 셰리던 레퍼뉴의 〈녹차〉[1872]이다. 여기서 화자는 자기 어깨에 올라타 있지만 눈에 보이지 않는 녹색긴꼬리원숭이에게서 괴롭힘을 당한다. 그러나 당하기만 하던 주인공이 마침내 너무나도 좋아하던 녹차를 포기하자 늘 붙어 있던 유령 같은 존재는 사라져버린다. 모파상의 소설이나 이 소설은 모두 영혼과 생명력에 대한 공격을 다루고 있다. 공격하는 존재는 비유적인 의미에서 희생자의 피를 빨아먹고 있는 셈이다. 아일랜드 작가 레퍼뉴는 같은 해에 그의 유명한 작품 〈카르밀라〉를 내놓으며, 자신도 정통 뱀파이어 장르에서 탁월한 작품을 쓸 수 있다는 사실을 증명했다.

조지프 셰리던 레퍼뉴
〈카르밀라〉

열여섯 개의 장들로 이루어져 있어 실질적으로는 짧은 장편소설이라고 할 수 있는 이 소설은, 그라츠에서 멀지 않은 목가적이고도 적막한 슈타이어마르크를 배경으로 한다. 그곳에는 영국 출신의 한 홀아비가 십대 소녀인 딸 로라와 함께 오래된 성에서 살고 있었다. 사건은 로라의 시점

에서 회상 형식으로 전달된다. 먼저 트라우마로 남아 있는 어린 시절의 기억으로 이야기가 시작된다. 여섯 살 때의 어느 날 밤 로라는 젊고 아름다운 여자가 자기 침대에 앉아 있는 모습을 보았다. "그 여자는 이불 밑으로 두 손을 밀어 넣었다. [……] 나를 쓰다듬고 옆에 눕더니 미소를 지으며 나를 자기 쪽으로 끌어당겨 꼭 안았다. 그렇게 하니 큰 위안이 되어 나는 다시 잠이 들었다. 그러나 바늘 두 개가 동시에 내 가슴을 깊이 찌르는 것 같은 아픔에 나는 화들짝 깨어나 큰 소리로 비명을 질렀다."

그로부터 12년 후, 성 근처의 도로에서 대단히 지체 높은 사람이 탈법한 마차가 사고로 전복된다. 마차를 타고 가던 여자는 로라의 아버지에게 자기가 여행을 마치고 돌아올 때까지 딸 카르밀라를 성에 묵게 해달라고 부탁한다. 함께 생활하게 된 카르밀라를 만나러 손님방에 간 로라는—의미심장하게도, 가슴에 뱀을 올려둔 클레오파트라의 모습이 수놓인 태피스트리 아래에서—어린 시절 악몽 속에서 보았던 얼굴을 발견한다. 곧 당시 두 소녀 모두 밤에 비슷한 경험을 했었음을 알게 된다.

우연하게도 그처럼 기이한 경험을 공유하고 있다는 점 때문에, 로라는 이내 카르밀라를 깊이 신뢰하는 친구로 받아들이게 된다. 로라는 자기주장이 강하면서도 친절한 카르밀라의 성격에 매료된다. 그러나 종종 부담스럽게 신체적으로 가까이 접근하는 카르밀라의 행동은 짜증스럽고 신경이 쓰인다.

카르밀라는 아름다운 두 팔을 내 목에 올리고는 나를 끌어당겨서 자기 뺨을 내 뺨에 바싹 붙인 채 [사랑에 관한 희한한 이야기들을] 내

귀에 속삭이곤 했다. [……] 그러다가 떨리는 품속으로 나를 꼭 당겨 안고, 뜨거운 입술로 내 뺨에 입을 맞췄다.

이처럼 끓어오르는 열정과는 상반되게 카르밀라는 밤마다 방문을 걸어 잠그고, 자신이 살아온 이야기를 하면서도 자신의 정체를 밝히는 것은 철저하게 거부하는 이상한 태도를 보인다. 게다가 조상의 초상화를 보던 중 카르밀라의 인상이 로라 어머니의 조상인 폰 카른슈타인 백작부인을 쏙 빼닮았다는 사실을 로라가 알게 되면서, 카르밀라의 수수께끼는 한층 더 깊어진다. 폰 카른슈타인 가문은 이미 백 년도 더 전에 멸족한 가문으로, 폐허가 된 그들의 성은 로라가 사는 성에서 아주 가까웠다.

로라는 갑자기 다시 악몽에 시달리게 된다. 고양이 같은 여자가 그녀의 가슴을 깨물고, 카르밀라가 잠옷 차림으로 '머리에서 발끝까지 피에 젖은 채' 자기 침대 발치에 서 있는 모습도 본다. 동시에 성 주변에서는 소녀들이 별안간 병들어 죽는 일들이 반복된다. 그러던 어느 날 밤 카르밀라가 무사한지 확인하기 위해 사람들이 방문을 부수고 들어갔을 때, 방은 텅 비어 있다. 대낮에 다시 나타난 카르밀라는 어렸을 때 앓던 몹쓸 몽유병이 다시 도져 자신을 괴롭힌다고 둘러댄다. 로라는 눈에 띄게 허약해지고 통증을 호소하는데, 처음에는 한사코 거부하다 한참 후에야 가족주치의에게 진찰을 받는다. 의사는 그녀의 목에서 어떤 자국을 발견하고, 로라의 아버지는 경계하는 눈빛으로 그 자국을 바라본다. 얼마 뒤 로라의 아버지는 기분전환을 위해 마차를 타고 카른슈타인 영지로 찾아가던 중 이웃에 사는 한 장군을 만난다. 그는 로라 부녀에게 자신의 죽

조지프 셰리던 레퍼뉴1850년경

더블린 출신의 레퍼뉴1814~1873는 19세기 영어권 환상문학계에서 에드거 앨런 포에 버금가는
중요한 작가였다. 죽기 일 년 전에 출간된 소설집 《유리 속에서 어렴풋이》는 그의 창작력의 절정으로 평가받는다.
여기에는 〈카르밀라〉와 더불어 가장 많이 읽힌 소설이자, 그 정교함과 어둠으로 카프카를 예견하게
하는 〈녹차〉도 실려 있다.

은 조카가 겪은 고초를 들려준다. 귀엽고 활달한 처녀였던 그 조카는 가장무도회에서 밀라르카라는 신비스러운 여자를 알게 된 후로 점점 쇠약해져 종일 누워 지냈는데, 그것이 흡혈귀에 물린 증세라는 걸 너무 늦게 알았다는 것이다. 뭔가 미심쩍은 생각이 들어 어느 날 밤 몰래 밀라르카를 덮쳤더니, 고양이를 닮은 괴물이 조카딸을 공격하고 있었고, 그녀는 다름 아니라 되살아난 폰 카른슈타인 백작부인이었다고 했다. 그들이 그 뱀파이어를 없애기 위해 카른슈타인 가문의 묘지에 가서 황급히 그녀의 무덤을 찾고 있을 때, 가정교사와 함께 마차를 타고 따라온 카르밀라가 들어온다.

나는 일어나서 기이하게 불안감을 안겨주는 그녀의 미소에 답했다. 내가 막 인사를 하려는데 [장군이] 갑자기 소리를 지르며 도끼를 집어 들고 [......] 앞으로 뛰어나갔다. 그가 누군지 알아본 카르밀라의 표정이 잔인하게 일그러졌다. 카르밀라에게서 경악스러운 변화가 일어나고 있었고, 그녀는 슬그머니 한 걸음 뒤로 물러났다. 내가 미처 비명을 내지르기도 전에 장군은 이미 있는 힘을 다해 도끼를 휘둘렀지만, 전혀 다친 곳 없이 그녀는 도끼를 피했고 오히려 그 가냘픈 손가락으로 장군의 손목을 붙잡았다. 장군은 카르밀라의 손아귀에서 벗어나려고 애를 썼지만, 이내 주먹이 풀렸고 도끼는 바닥에 떨어졌다. 그리고 바로 다음 순간 카르밀라는 사라지고 없었다.

마침내 카르밀라가 죽은 백작부인과 동일인물이라는 것, 그리고

'밀라르카'라는 이름도 그녀의 이름 철자 순서를 바꿔 만들었던 것임이 드러났다. 다음 날 사람들은 그 무덤을 열었다. "사지가 [……] 구부러졌고 피부는 탄력이 있었다. 시체는 납으로 된 관 안에 3인치나 차오른 피에 잠겨 있었다." 카르밀라의 처단은 '예부터 전해 내려오는 관습에 따라' 행해졌다. 즉 심장에 말뚝을 박아 넣고, 목을 잘라내고, 시체를 태워 강물에 뿌렸다.

그 절차는 두 명의 의사도 참석한 공식적인 수사의 일환으로 진행되었다. 이와 관련해 작가는 본문에서 하렌베르크의 논문55~57쪽 참고을 비롯하여 18세기 문서들을 구체적으로 참조했다. 또한 레퍼뉴는 오래된 뱀파이어 전설, 특히 슬라브의 전설에서 자주 등장하는 모티프를 끼워 넣어 뱀파이어에게 물린 자도 뱀파이어가 된다는 사실을 슬쩍 언급한다. "잘 알려진 무시무시한 법칙에 따라 자신들을 증식시키려 하는 것은 뱀파이어의 본성에 속한다."

그러나 레퍼뉴의 소설에서 이 모티프는 주변적인 역할밖에 하지 않았고, 대신 뱀파이어가 희생자와 유시하는 에로틱한 관계는 '철지하게 인간의 격렬한 사랑과 같은 특징'을 띠었다.

뱀파이어는 자신의 열정이 가라앉고, 자기가 선택한 희생자에게서 생명의 액체를 모조리 다 마셔버리기 전까지는 결코 그 사람을 놓아주지 않는다. 그러나 그런 경우가 오더라도 자신의 살인적인 쾌락을 마구잡이로 충족시키지는 않으며, 오히려 관능적인 쾌락주의자답게 교묘히 그 쾌락을 연장하고 [……] 한 단계 더 끌어올리려 노력한다. 그럴 때

그는 희생자의 동정과 호감을 철저하게 갈망하는 것처럼 보인다.

로라는 점진적으로 발전된 카르밀라와의 관계를 상세히 기록한 체험담을 위와 같은 말로 마무리한다. 또한 레퍼뉴는 시적인 매력을 담은 시골 풍경을 탁월하게 묘사했는데, 이러한 점도 그의 소설에 결정적으로 새로운 차원을 부여했다. 사람들은 이 책에 처음으로 뱀파이어와 그 희생자의 관계에 담긴 다채로운 심리학적 뉘앙스를 접했다. 그 과정에서 혐오와 헌신 사이를 오락가락하는 끊임없는 긴장이 생겨났고, 피안에서 온 존재가 지닌 어두운 마성이 지울 수 없는 흔적을 남겼다. 다음과 같은 로라의 마지막 문장에서 잘 알 수 있듯이.

카르밀라가 지녔던 여러 본성이 오늘날까지도 종종 떠오른다. 대개는 장난기 많고 연약하고 아름다운 아가씨의 모습으로, 때로는 폐허가 된 예배당을 울리던 괴물의 모습으로. 그리고 나는 종종 몽상에 빠져 있다가 소스라치게 놀라 깨어난다. 문밖에서 카르밀라의 낮은 발소리가 분명하게 들려온 것 같기 때문이다.

여러 영화감독들이 레퍼뉴의 이 소설을 영화화하고 싶어했다. 그 중 가장 주목할 만한 작품으로는 1932년에 칼 테오도르 드레이어가 감독한 〈뱀파이어 – 앨런 그레이의 꿈〉213~217쪽 참고과 1960년에 로제 바딤 감독이 만든 〈피와 장미〉를 들 수 있다. 영국의 해머 필름은 1970년대 초에 이 원작소설의 내용을 한껏 활용하여 '카른슈타인 삼부작'을 탄

생시켰다. 1편 〈뱀파이어 연인들〉[1970]은 어느 정도 원작에 충실하게 만들어졌지만, 이어서 나온 두 작품 〈내 애인은 뱀파이어〉[1971]와 〈버진 뱀파이어〉[1972]는 낭자한 피와 벌거벗은 가슴을 보여주기 위한 핑계에 지나지 않았다.

'피의 백작부인'
에르제베트 바토리

> "비록 그녀의 얼굴은 우리에게 낯설지만 그녀는 너무나 매혹적이고 사랑스러운 특징을 지니고 있으며 사람을 끄는 그 압도적인 힘에는 어느 누구도 저항할 수 없다."

레퍼뉴의 소설에 영감을 주었을 법한 실존 인물도 영화계에서 카르밀라와 비슷한 운명을 겪었다. 바로 '피의 백작부인' 에르제베트 바토리[1560~1614]가 그 주인공이다. 그녀가 헝가리에서 가장 부유하고 영향력 있는 가문의 사람이었다는 점을 감안하면, 젊어지기 위해서 수백 명의 소녀를 자기 성 안에서 죽이고 그 피를 마시거나 피로 목욕했다는 소문은 부분적으로는 정치적 모함이라고 볼 수도 있다. 그래도 수년에 걸쳐 성 주변의 젊은 처녀들이 성 안으로 사라졌다가 다시는 돌아오지 못하는 일이 반복되었다는 것과, 백작부인에게 가학성과 주술적인 성향이 있었다는 것은 사실로 여겨진다.

그러나 한편으로 백작부인 본인이 참석하지도 않았거니와 변호를 받을 수도 없었던 법적 소송 과정은 미심쩍게 남아 있다. 사람들은 그 추

정상의 범죄에 대한 벌로 그녀를 자기 소유의 성 탑 안에 가두었다. 이것은 전설의 이상적인 소재가 되었을 뿐 아니라, 에른스트 라우파흐의 《죽은 자는 가만히 두라》[1823]와 레오폴트 폰 자허 마조흐의 《영원한 청춘》[1886]을 비롯하여 소설의 소재로도 흔히 채택되었다. 이 이야기는 이후에 영화에도 등장하는데, 레즈비언의 사랑을 어설프게 표현하면서 바토리 백작부인의 경우처럼 그 욕망이 오싹한 방식으로 과도하게 표출되는 양상을 보여준 것들이 주를 이룬다. 피터 새스디의 〈드라큘라 여백작〉[1970]이나, 발레리안 보로프치크의 옴니버스 영화 〈부도덕한 이야기〉[1974] 중에서 피카소의 딸 팔로마 피카소가 피로 채워진 욕조 안에서 우아한 알몸을 보여주는 에피소드를 예로 들 수 있다. 최근에는 체코와 슬로바키아의 합작 영화로 만들어진 유라이 야쿠비스코 감독의 〈바토리, 피의 백작부인〉[2008]과 줄리 델피가 감독 겸 주연을 맡은 영화 〈카운테스〉[2009년 베를린 국제 영화제에서 처음으로 상영됨]처럼, 보다 진지하고 역사적 사실을 충실하게 다룬 영화들이 나왔다.

팜 파탈 뱀파이어

후기낭만주의 문학에서 여자 뱀파이어들은 카르밀라를 제외하면 대체

로 이성애적 성향을 띠고 있었고, 이반 투르게네프가 1863년에 발표한 단편소설 〈유령〉에서 보듯이 갈수록 더욱더 매력적인 외모를 갖게 되었다. 그러나 투르게네프의 소설에서는 여자 뱀파이어가 주인공을 치명적인 종말로 몰고 가지는 않는다.

별안간 아주 가까이서 낮은 신음이 들려왔다. 고개를 돌려보니 내게서 두 걸음 정도 떨어진 곳에 하얀 옷을 입은 젊은 여자가 머리를 풀어헤치고 어깨를 드러낸 채 꼼짝도 않고 누워 있었다. 한쪽 팔로 머리를 받치고 다른 팔은 가슴 위에 놓인 채였다. 눈은 감겨 있었고 꼭 다문 입술에는 붉은 거품이 묻어 있었다. 나는 살며시 다가가 그녀 위로 몸을 굽혔다. "엘리스, 너야?" 그러자 갑자기 눈꺼풀이 떨리더니 천천히 눈이 뜨였고, 검은 눈동자가 나를 꿰뚫을 듯이 응시했다. 다음 순간 나는 피 냄새가 나는 따뜻하고 촉촉한 입술이 내 입술에 닿는 것을, 두 팔이 내 목을 감고, 뜨겁고 풍만한 가슴이 내 가슴에 힘차게 밀착되는 것을 느꼈다. "안녕! 영원히 안녕!" 죽어가는 것 같은 목소리가 이렇게 말했고, 모든 것이 사라졌다.

19세기를 지나면서 여자 뱀파이어들에게는 점점 더 치명적 매력을 지닌 팜 파탈의 이미지가 덧입혀졌다. 또한 살로메와 데릴라, 헬레네, 키르케, 클레오파트라 등이 등장하는 고대에서 시작되어 낭만주의 시대에 새롭게 전개되었던 신화적 이야기들도 상징주의 시대와 세기말에 이르러 다시금 문학과 미술에서 최고 전성기를 누렸다. 매튜 그레고리 루이

〈카운테스〉의 줄리 델피 2009
프랑스의 배우이자 감독인 줄리 델피는 평소 자신의 캐릭터와 다른 주인공 역을 맡고, 윌리엄 허트에게
자신의 적수 역을, 다니엘 브륄에게 젊은 애인 역을 맡겼다. 야쿠비스코의 영화에서는 바토리가 여러 장면에서
뱀파이어의 송곳니를 드러내는 모습으로 등장하지만, 델피는 바토리를 대단히 정치적인 의미에서 가부장적
음모의 희생자로서 제시하려 했다.

스의 공포소설《수도사》에 등장하는 악마 같은 여자 마틸다에서 시작해 고티에의 클라리몽드를 거쳐 앨저논 찰스 스윈번의 음침한 비너스 "그녀 는 시간의 뿌리에 자신의 피로 거름을 준다", 〈비너스 찬가〉 중에서까지 남자들을 사냥감으로 여기는 유혹적인 여자와 뱀파이어의 융합이 완성되었고, 이 는 1857년 프랑스 시인 샤를 보들레르의 시집《악의 꽃》에서 가장 강렬 하게 드러났다.

보들레르가 보기에 여자는 천사 같은 동시에 악마적인 뮤즈였고, 그의 이런 생각은 〈뱀파이어의 변신〉이라는 시에 명료하게 요약되어 있 다. '뱀을 닮은' 유혹녀가 '거칠게 물고' 난 후에는 공포와 역겨움과 혐 오만 남고, 에로스는 죽음의 그림자 속에서 소멸한다. 이러한 상황은 이 후의 텍스트와 여러 영화에서 남녀를 불문하고 뱀파이어가 에로틱한 결 합을 영생의 약속과 연결하는 경우, 또 다른 각도에서 나타나게 될 것 이다.

그로부터 몇십 년 뒤, 19세기 말 연극계의 가장 유명한 스타였던 파리의 여배우 사라 베르나르는 무대 위에서만이 아니라 실제 삶에서도 타의 추종을 불허하는 팜 파탈로서 자신을 연출했다. 선풍을 일으킨 연 극 〈클레오파트라〉1890, 빅토리앙 사르두 연출에서 썼던 장신구를 집에서도 즐겨 착용했던 것 역시 그러한 연출의 일부였다. 자신을 연출하는 데 천 부적이었던 사라 베르나르는 호화로운 고급주택에서 잘 길들여진 고양 이들에게 둘러싸여 지냈고, 한동안 뚜껑 열린 관 속에서 밤을 보내기도 했으며, 자신을 박쥐 날개가 달린 스핑크스로 표현한 조각으로 잉크병을 장식함으로써 불멸의 이미지를 남겼다.

19세기 말에 이르면 팜 파탈 – 뱀파이어는 예술적인 상류층 여성들 사이에서 동일시 모델로 유행했지만, 여자를 지옥의 파생물로 간주하는 작가 아우구스트 스트린드베리와 화가 펠리시앙 롭스, 에드바르 뭉크 등은 이를 여성이 지닌 모든 부정적 속성의 화신으로 여겼다. 뭉크는 아름답지만 고집 센 여자들과의 고통스러운 경험으로 인해 여자 뱀파이어를 여러 차례 그렸다. 같은 시기에 한 아일랜드 작가의 펜 끝에서 뱀파이어 중의 뱀파이어가 탄생하게 되는데, 그가 바로 드라큘라다.

▲ 에드바르 뭉크, 〈여자 뱀파이어〉1902

1895년에 여성을 위험하고 성적 만족을 모르는 뱀파이어로 매도했던6쪽 참고
뭉크는 이후 〈사랑〉이라는 석판화 연작에서 뱀파이어라는
주제를 다시 가져와, 이번에는 남성과 여성이 함께한다는 것은
가망 없는 일임을 표현했다. 20세기에 접어들 무렵 뱀파이어 테마는
브램 스토커의 《드라큘라》로 인해 문학적 완성도에서도 최고조에
달했을 뿐 아니라, 성 담론에서는 양면적인 은유로 폭넓게 사용되었다.

◀ 사라 베르나르의 잉크통1890년경

19세기 가장 유명한 여배우였고 뛰어난 조각가이기도 했던 사라 베르나르는
이 청동 잉크병에 자신을 박쥐 날개가 달린 스핑크스로 표현해 조각했다.
수수께끼이자 뱀파이어 같은 여자인 셈이다.

뱀파이어의 변신

그러자 딸기색 입술의 그 여자
탄탄한 가슴 코르셋으로 바짝 조이고
불붙은 듯 뜨거운 바닥에서 뱀처럼 몸을 뒤틀며,
사향 같은 유혹의 말을 흘리네.
"내 입술은 촉촉하고,
나는 양심이 침대 깊이 묻어둔 지식을 알고 있지요.
자랑스러운 내 가슴 위에선 눈물도 쉬이 말라버리고
노인들도 기쁨에 겨워 아이처럼 웃는답니다.
껍질 다 벗어던진 알몸의 나를 본다면
누구나 해와 달도, 하늘과 별도 기꺼이 포기하지요!
나의 현명한 친구여, 나는 이 분야에서 유능한 실력자랍니다.
내 거부할 수 없는 두 팔로 한 남자를 휘감고
약하면서도 강하게, 소심하면서도 대담하게
격렬히 깨무는 그의 이빨에 내 가슴 내맡기면,
열띤 감정으로 황홀에 이른 이 침대 위에서
힘없는 천사조차 나를 위해 지옥에 몸을 던지리라!"

그녀가 내 골수를 다 빨아먹은 뒤

긴 사랑의 입맞춤을 하려고

나른한 몸 그녀에게 돌렸을 때,

그녀는 더 이상 보이지 않고

진물과 고름으로 가득 찬 가죽 부대만 곁에 누워 있었네.

싸늘한 공포에 눈을 질끈 감았지.

그러고는 다시 환한 빛 속에서 눈을 떴지만

내 곁에는 나의 피로 잔뜩 배를 불린 힘센 인형 대신

해골의 잔해만이 어지러이 흩어져

빙빙 도는 풍향계처럼

겨울밤 바람에 흔들리는

강철막대 끝에 매달린 간판처럼

귀를 찢는 소리만 내고 있었지.

─샤를 보들레르

드라큘라

트란실바니아에서 온 어두운 힘

《드라큘라》 초판 삽화1897
'미녀와 야수'. 흡혈귀 드라큘라 백작은 곁에 지옥의 괴물을 대동하고서
아름다운 여인을 지키던 보호자를 때려눕히고 피의 식사를 마쳤다. 물론 이것이 그의 마지막 식사는 아니다.

1897년 5월 18일 런던에서 화려한 노란색 표지에 빨간색 글씨로 '브램 스토커의 드라큘라'라고 새겨진 책이 출간되었다. 그때까지 주로 저널리스트와 연극비평가로 활동해왔던 작가는, 자신이 모든 시대를 통틀어 가장 막강한 영향력을 발휘할 뱀파이어 소설을 발표했다는 사실을 꿈에도 짐작하지 못했다.

문학적 유산과 서술전략

책이 나오기까지 조사와 집필에 7년이라는 세월이 걸렸다. 1890년에 만난 아르미니우스 밤베리라는 동양학자에게서 왈라키아 공국의 전설적인 인물 블라드 3세 드라쿨레아133~136쪽 참고에 관해서 듣고 이 소설에 관한 아이디어를 얻은 후의 일이었다. 스토커는 대영박물관을 비롯한 여러 곳에서 뱀파이어에 관한 역사적 자료를 상세히 연구했을 뿐 아니라, 1800년경의 고딕소설부터 동시대의 탐정소설까지 선행하는 문학작품에 관해서도 심층적인 지식을 쌓았다. 그는 몇 년 전에 출간된 '셜록 홈즈 시리즈'의 작가 아서 코넌 도일과는 개인적으로 친분이 있었다. 바이런의 음침하고 압도적인 영웅들과 폴리도리의 〈뱀파이어〉, 셰리던 레퍼뉴의 〈카르밀라〉도 주인공 드라큘라와 수많은 세부사항을 구상하는 데

스토커의 《드라큘라》에 관한 노트 기록 1892
일종의 등장인물 명단이라고 할 수 있는 이 노트의 내용을 살펴보면, 원래는 그가 이 흡혈귀 백작에게 '밤퓌르'라는
이름을 붙이려 했다는 것을 알 수 있다. 역사적 실존인물인 블라드 3세 드라쿨레아를 모델로 정하면서
발음이 귀에 착 감기는 그의 이름까지 함께 가져온 것이다. 암스테르담에서 온 아브라함 반 헬싱 박사도
여기서는 막스 빈트쉐펠이라는 독일인 교수로 되어 있다.

큰 영향을 미쳤다.

이윽고 최초로 뱀파이어를 긴장감 넘치는 사건들과 성찰의 주인물

로 삼은—그것도 가장 섬세하게 표현한—약 5000페이지에 달하는 장대

브램 스토커의 사진 1906

더블린에서 태어난 브램 스토커 1847~1912 는 《드라큘라》를 출간하기 전에는 연극비평가이자
라이시엄 극장의 운영자로서 두각을 나타냈고, 당시 연극계의 스타였던 헨리 어빙의 매니저 역할도 했다.
그러나 그는 자신이 쓴 소설의 세계적인 성공은 직접 경험하지 못했다.

한 규모의 소설이 탄생했다. 작가는 공포소설·탐정소설·모험소설의 요소들을 노련하게 결합하고, 당대의 정신병리학과 범죄학에서 얻은 최신지식을 첨가했을 뿐 아니라 실제의 것처럼 보이는 일기와 편지·전보문·신문 기사, 그리고 드라큘라가 잉글랜드로 갈 때 탄 배의 항해일지 등 다양한 기록들을 가지고 실화를 이야기하는 듯한 서술방식을 채택했다. 등장인물들은 이미 철도와 증기선을 이용해 여행하고 전보와 축음기, 타자기와 같은 현대적 기술들을 사용하고 있다. 그들의 일기에서는 개인적인 어조가 좀처럼 드러나지 않지만, 계속해서 이어지는 예측하지 못한 시점의 변화들은 자연스럽게 연결되고, 등장인물의 생각과 감정 상태는 설득력 있고 강렬하게 전달된다.

스토커의 소설에 등장하는 인물들은 다음과 같다. 엑서터 출신의 젊은 변호사 조너선 하커와 그의 약혼녀이며 보통 미나라고 불리는 윌헬미나, 미나의 친구인 루시 웨스텐라, 루시의 약혼자인 고달밍 경 아서 홈우드, 아서의 친구이자 런던의 정신병원장 존 수어드, 아서와 존의 미국인 친구 퀸시 모리스, 암스테르담의 자연연구가이자 의학교수인 아브라함 반 헬싱 박사, 그리고 트란실바니아의 영주인 드라큘라 백작, 드라큘라의 심복이자 수어드 박사의 병원에 입원 중인 환자 렌필드. 반년 이상 이어지는 소설 속 사건들은 런던과 휘트비, 드라큘라의 성을 둘러싼 척박한 카르파티아 산지, 잉글랜드와 트란실바니아 사이를 오가는 수로와 육로까지 포함해 다양한 공간적 배경을 아우른다.

드라큘라의 모델,
블라드 체페슈3세

나중에는 삭제되었지만 원래 이 소설의 첫 장작가 사후에 〈드라큘라의 손님〉이라는 제목으로 출간되었다에서는, 뮌헨 역을 경유하여 드라큘라를 만나러 가는 주인공이 뮌헨 주변에서 마차를 타고 달리다가 길을 잘못 들어 외딴 계곡으로 들어가게 된다. 그곳에는 발푸르기스의 밤에 나오는 모든 유령이 살고 있는 것 같다. 눈보라를 피해 어떤 묘지로 들어갔을 때, 그는 묘석이 쇠막대로 꿰뚫려 있고 비밀스러운 기운에 싸인 그라츠의 돌링어 백작부인의 묘를 발견한다. 안으로 들어가보니 관대 위에는 볼이 통통하고 입술이 붉은 '놀랍도록 아름다운 여인'이 누워 있다. 이는 물론 명백하게 카르밀라를 암시한 것이다. 번개가 그 쇠막대를 때리자 여자는 등골이 오싹해지는 비명을 지르며 일어나고 주인공은 기절한다. 깨어나보니 새빨간 목구멍에 길고 흰 이빨이 난, 늑대와 비슷하게 생긴 짐승이 그의 가슴 위에 웅크리고 앉아 있다.

스토커는 소설을 처음 구상할 때는 레퍼뉴의 선례를 따라 슈타이어마르크를 배경으로 했다가, 후에 트란실바니아를 뱀파이어 백작의 거처로 삼았다. 시간이 지나면서 〈카르밀라〉와 지나치게 유사한 내용으로 가는 것이 마뜩하지 않아진데다가, 자료를 조사하던 중에 트란실바니아에서 횡행하던 뱀파이어 미신을 상세히 다룬 에밀리 제러드

다. 사실 그 이름은 '용'이라는 뜻을 지니고 있는데 독일과 헝가리·보헤미아의 왕이었던 지기스문트 1세가 1431년 '용 기사단'에 그의 아버지 블라드 드라쿨 2세를 입단시키면서 하사한 이름이었다. 그리고 '드라쿨레아'란 단순히 '드라쿨의 아들'을 의미했다. 블라드 3세는 터키와의 전쟁에서 용감무쌍한 전사로 활약하면서 루마니아의 민족적 영웅으로 추앙되었지만, 적대자를 무자비하게 제거하고 범죄자를 잔인하게 처벌함으로써 악마적인 성향을 드러냈다. 당대의 책자들, 특히 숙적 블라드 3세에 대해 앙심을 품고 있던 남독일 지방에서 나온 책자들이 그러한 평판을 퍼뜨렸다.

사실 지역 민중 사이에 떠돌던 이야기에서는 블라드 3세가 흡혈귀적인 특징들을 갖고 있지 않았지만, 스토커는 피에 굶주린 듯 잔인한 성품과 악마적 별명 때문에 그가 거물급 뱀파이어의 모델로서 적당하다고 보았던 것이다. 소설에서는 반 헬싱 박사가 아르미니우스 밤베리를 인용하여 그를 이렇게 묘사한다.

"내가 부다페스트에 있는 친구 아르미니우스의 연구에서 배운 바, 그는 살아생전에 아주 매력적인 인물이었다고 하네. 군인이자 정치가요, 또 그 시대에는 학문의 가장 높은 단계로 여겨졌던 연금술사이기도 했지. 또한 탁월한 오성과 비할 데 없는 학식, 공포와 후회를 모르는 용기의 소유자였다네. 그리고 지금 육체가 죽은 뒤에도 그러한 정신력은 살아남아 있는 것이지."

뒤에서 반 헬싱 교수는 다시 이렇게 덧붙인다. "악마들은 분명 그에게 호의적이지만, 그는 이미 악마들의 도움 없이도 그 모든 것을 이루었

◀ **블라드 체페슈 3세** 16세기

그가 헝가리 왕 후녀디 마차시에게 포로로 잡힌 1462년에 그려진 것으로 추정되는
초상화의 모사본에서 블라드는 고압적이면서도 뭔가 음모를 감추고 있는 듯한
얼굴로, 자신이 전투와 징벌로써 공포에 빠뜨렸던 세상을 바라본다. 훗날 스토커의 소설에
등장하는 그의 문학적 캐릭터처럼, 그 역시 음침한 거물이었다.

▶ **브란 성**

트란실바니아의 브라쇼브에서 30킬로미터 떨어진 곳에 있는 브란 성은, 폐쇄적인
구조 때문에 뱀파이어의 거처로 적합하게 느껴져 소설 속에서 드라큘라의 성으로 언급된다.
그러나 실존 인물 블라드 3세는 이 성에 한 번도 들어가 본 적이 없었다.

다네." 그러고서 그는 드라큘라의 특별한 힘의 원천이 그의 고향 땅이라고 결론짓는다. "불가사의하고 강력한 자연에 깊이 감춰진 모든 힘을 그가 아주 특별한 방식으로 결합하는 것이 틀림없어. 그가 수 세기에 걸쳐 죽지 않고 버텨온 그의 고향 땅에는 지질학적으로나 화학적으로나 이상한 점이 수두룩하지. 거기에 있는 동굴들과 균열들은 우리로서는 알 수 없는 깊이까지 이어진다네. 또 화산 중 몇 군데는 오늘날에도 생명을 죽이거나 살릴 수 있는 기이한 액체와 기체를 뿜어내고 있어. 불가사의하게 결합된 이러한 힘들 속에는, 생명체에게 이상한 방식으로 영향을 미치는 어떤 자력이나 전기 같은 것이 있는 게 분명하네."

프란츠 안톤 메스머의 동물 자력 이론69쪽 참고에서도 일부를 빌려온 이 부분에서는, 불가사의한 것들과 자연의 신비에 관심을 기울이는 스토커의 취향이 분명히 드러난다. 스토커가 트란실바니아의 목가적인 구릉지를 마력이 스멀대는 황량한 땅으로 그려낸 것은 당연히 분위기 조성 효과를 노린 것이었다. 그는 자신이 창조한 흡혈귀 백작에게 어울리는 어두운 배경을 만들어주었고, 소설의 시작과 함께 독자들도 그 배경 속에 푹 빠져들게 한다.

드라큘라의 성

"죽은 자는 빨리 달리노니……."

"5월 3일, 비스트리츠." 소설은 조너선 하커가 고용주 피터 호킨스의 심부름으로 엑서터에서 머나먼 트란실바니아까지 출장을 가는 중에 쓴 일기로 시작된다. 그곳에 거주하는 드라큘라 백작이 런던에 주택을 구하는 일에 관해 하커가 속한 법률사무소에 상담을 요청한 것이다. 하커는 뮌헨과 부다페스트와 클라우젠부르크를 거쳐, 백작의 성에 가장 가까운 기차역이 있는 비스트리츠오늘날의 비스트리차에 막 도착했다. 하커가 여관에서 만난 사람들에게 백작의 마차가 마중 나와 있기로 한 보르고 관문으로 가는 길을 묻자, 사람들은 그 성에는 뭔가 섬뜩한 점이 있다고 경고한다. 여관의 안주인은 그에게 십자가를 주면서 꼭 목에 걸고 있어야 한다고 다짐을 받는다.

　하커가 아침 일찍 역마차를 타고 출발할 때 마을 사람들은 저주의 눈빛을 막아주는 손짓을 하며 그를 배웅하고, 하커 역시 얼마 지나지 않아 마차 밖으로 펼쳐지는 그림 같은 풍경에 무언가 불길한 기운이 배어 있음을 감지한다.

나무 위 여기저기에 드리운 음산한 빛이 섬뜩한 기분과 무시무시한 환상을 일깨웠다. [······] 산들이 양쪽에서 우리에게 덮쳐오며 어두운 눈빛으로 우리를 내려보는 것 같았다. 보르고 관문에 도착한 것이다.

밤의 어둠이 내리기 시작할 때 그곳에 새까만 네 마리의 명마와 검은 옷을 입은 과묵한 마부가 끄는 이륜마차가 유령처럼 나타난다. 드라큘라 백작이 그를 마중하기 위해 보낸 자였다. 역마차 승객 중 한 사람이 그를 보더니, 고트프리트 아우구스트 뷔르거가 쓴 유령에 관한 유명한 담시 〈레노레〉1773의 한 구절을 읊조린다. "죽은 자는 빨리 달리노니······." 그 소리를 들은 마부는 가소롭다는 듯 미소를 짓는다.

어느새 내리기 시작한 눈 속을 헤치고, 획획 날아다니는 도깨비불에 놀라고, 늑대 울음소리도 들으며 끝나지 않을 것 같은 긴 길을 달리던 중, 하커는 마차가 계속 같은 길을 맴돌고 있다는 것을 눈치챈다. 마침내 마차는 낡고 쇠락한 거대한 성 앞에 멈춰 선다. 성문 앞에서 하얀 수염을 기르고 검은 옷을 입은 키 큰 노인이 그를 맞이하고 강철처럼 단단한 손으로 그의 손을 꽉 쥐며 악수를 한다. "내가 드라큘라요. 내 집에 오신 것을 환영하오." 저녁 식사 시간에 하커는 주인장을 좀더 가까이서 관찰한다. "그의 이마는 높고 둥글게 솟아 있고, 머리카락은 숱이 아주 많다. 눈썹도 아주 짙어 양미간에서 서로 닿을 정도다. 입술은 매우 분명한 선을 그리고 있고 다소 잔인하게 보이며, 눈에 띄게 새하얀 이빨은 입술 위로 튀어나와 있다. [······] 귀는 위쪽으로 갈수록 지나치게 뾰족하다. [······] 전체적으로 가장 눈에 띄는 건 기이할 정도로 창백한 얼굴색과 [그와 대

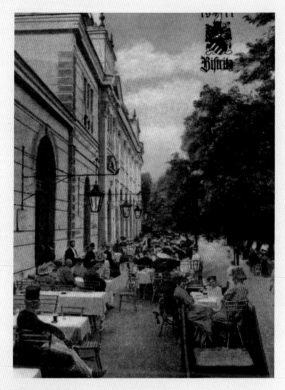

비스트리츠 풍경1911
조너선 하커는 비스트리츠 뒤에 문명세계를 남기고 보르고 관문을 향해 떠닌다. 책의 초입에서 언급된 대로 당시에는
철도로 뮌헨에서 비스트리츠까지 이동하는 데 사흘이 걸렸지만, 오늘날에는 20분이면 충분하다.

조를 이루는] 지나치게 붉은 입술이다." 눈에 띄는 또 다른 특징은 털이
난 손바닥과 길고 뾰족하게 깎은 손톱이다.

　　다음 날 아침 하커는 자신이 저녁까지 성에 없을 거라며 양해를 구
하는 백작의 쪽지를 발견하고는, 잠겨서 들어갈 수 없는 방들은 제외하
고 성 안을 최대한 자세히 살펴보기 시작한다. 방을 꾸민 가구들은 화려

〈노스페라투〉1922
이 영화에서는 오를록 백작이라 불리는 드라큘라가 몸소 검은 마차를 몰고 하커를 성으로 데려간다.

하지만 빛이 바랬고, 저녁에 그가 백작을 다시 만난 곳인 서재에는 수많은 장서가 갖춰져 있다. 런던의 부동산 거래에 관해 이야기를 나누던 중, 왜 하필 그렇게 적막하고 어둡고 오래된 건물을 찾느냐고 하커의 질문에 드라큘라는 자신이 유서 깊은 가문에 속한 사람이며 삶의 기쁨 같은 건 더 이상 찾지 않는다고 대답한다. 낮뿐만 아니라 저녁에도 성 안에 아무도 보이지 않자 하커는 자기를 데려왔던 마부가 바로 드라큘라 본인이었고, 자신이 '무시무시한 모험'에 발을 들여놓았음을 어렴풋이 느끼게 된다. 사흘째 되던 날 새벽에 기이한 사건이 생기면서 그러한 의혹은

한층 더 짙어진다. 하커는 잠이 오지 않아 면도를 하기로 한다. 그러다 갑자기 어깨에 드라큘라의 단단한 손이 얹혀 있다는 것을 깨닫는다. 그러나 면도 거울에는 그가 다가오는 모습이 전혀 보이지 않았다. 하커는 화들짝 놀라 드라큘라 쪽으로 돌아서다가 면도날에 베이고 만다.

그 순간 나는 턱 위로 한 줄기 피가 흐르는 것을 느꼈다. 내 얼굴을 본 백작의 눈빛에서 거의 악마적인 격분이 번득였고, 그는 손으로 내 목을 움켜잡았다.

드라큘라는 이내 날렵하게 다시 손을 떼어내지만, 의심을 사게 한 거울을 바닥에 던져 산산조각을 내면서 저주의 말을 퍼붓는다. 그는 거울에 모습이 비치지도 않고, 엄청난 완력을 지녔으며, 외모도 괴상하고, 전체적인 태도도 너무 수상쩍다. 하커는 비스트리츠에서 사람들이 자기에게 마늘과 들장미, 마가목 같은 이상한 선물을 주었던 것도 다 그럴만한 이유가 있다는 생각이 들기 시작한다. 게다가 그 성이 밖에서는 접근할 수 없는 높은 절벽 위에 우뚝 솟아 있다는 것과 문들은 모조리 빗장으로 잠겨 있다는 걸 알면서, 자신이 포로처럼 감금되어 있다는 사실을 깨닫게 된다.

스토커는 이어지는 몇 주 동안 하커가 걸려든 그물이 점점 더 단단히 조여지는 상황을, 분위기와 심리적인 측면에서 극적인 긴장을 더하며 능숙하게 표현해냈다. 하커와 백작이 밤에 나누는 대화들은 아직 그나마 정상적인 분위기를 유지하지만, 백작은 여지없이 하커가 손쓸 수 없

는 상황에 있음을 스스로 인지하게 하고, 그가 잘 지내고 있으며 런던으로 돌아가는 일정이 늦어질 것이라는 내용으로 날짜를 미리 앞당긴 편지를 쓰도록 지시한다. 하커는 한밤중에 드라큘라가 도마뱀처럼 성벽을 타고 기어 내려가는 모습을 보게 되고, 그의 악마적인 본성에 더욱 커다란 두려움을 느낀다. 드라큘라는 밤에 그의 방이 아닌 곳에서 시간을 보내지 말라고 다시 한번 하커에게 경고하지만, 하커는 점점 커지는 두려움을 느끼면서도 경고를 무시하고 예전에 여자들이 기거했던 듯 보이는 방으로 들어갔다가 위험한 상황에 처한다. 바닥에 두껍게 깔린 먼지 위에는 그 자신의 발자국밖에 보이지 않았지만, 고색창연한 내실에 있는 건 그 혼자만이 아니다.

내 맞은편에는 달빛 속에 젊은 여자 세 명이 앉아 있었다. 그들 뒤쪽에서 달빛이 비치고 있는데도 그들에게는 그림자가 없었다. 두 명은 머리카락이 검고 백작처럼 예리한 매부리코에, 크고 짙은 눈동자는 거의 빨갛게 보일 정도로 강렬한 눈빛을 쏘고 있었다. 다른 한 명은 구불구불 굽이치는 금발에 눈동자는 투명한 사파이어 같았다. 셋 다 이빨은 눈이 부실 정도로 하얘서, 루비같이 붉고 관능적인 입술 사이로 진주 알처럼 빛을 발했다. [……] 셋 중 한 명이 다가와 내 위로 몸을 숙이자 나는 그녀의 숨결까지 느낄 수 있었다. 그 숨결은 꿀처럼 달콤했고 여자들의 목소리가 항상 그랬듯이 나의 신경을 전율하게 했지만, 달콤함 속에는 마치 피의 냄새를 맡을 때 느껴지는 것 같은 역겨운 쌉쓸함도 함께 있었다.

그녀는 마치 짐승처럼 자기 입술을 핥았고, 촉촉이 젖은 선홍색 입술과 희고 뾰족한 이빨을 핥는 붉은 혀가 달빛을 받아 희미하게 빛나는 것이 보였다. [……] 잔뜩 민감해진 내 목에 떨리는 입술의 부드러운 감촉과 뾰족한 이빨 두 개가 날카롭게 와 닿는 느낌이 전해졌지만, 그녀의 동작은 거기서 멈췄다. 나는 나른한 쾌감을 느끼며 눈을 감고 쿵쾅대는 심장으로 기다렸다.

마지막 순간에 성의 주인이 나타나 훌쩍이는 아이를 먹잇감으로 던져주며 세 미녀를 진정시키고, 기절한 하커를 손님방으로 옮긴다. 하커는 드라큘라가 6월 말이면 자기를 두고 혼자 잉글랜드로 갈 것이며, 그가 떠난 뒤 자신은 그 여자 흡혈귀들의 먹이가 되리라는 것을 알게 된다. 탈출할 만한 길이 모조리 차단되어 있음을 안 하커는 필사적인 심정으로 백작의 방에 들어가는 위험천만한 행동을 감행한다. 그러나 방은 비어 있고, 그는 방에 난 무겁고 커다란 문을 통해 성의 지하로 들어가게 된다. "그 밑에는 어두운 터널 같은 통로가 있었고, 그곳을 통해서 역겨운 죽음의 냄새가, 오래된 흙을 새로 파 뒤집은 것 같은 냄새가 흘러들어왔다." 하커는 관 속에서 쉬고 있는 드라큘라를 발견하고, 모든 방과 정문의 열쇠를 그가 몸에 지니고 있으리라 짐작하여 열쇠를 찾으려고 한다. 드라큘라는 그가 온 것을 전혀 알아차리지 못하는 것처럼 보이는데도, 하커는 그 얼굴에서 위협적인 증오의 표정을 보고 놀라 뜻을 이루지 못한 채 지하실에서 도망쳐 나온다. 다음 날 하커는 다시 한번 자신의 운을 시험해보면서 삽으로 드라큘라를 공격하려 하지만, 관에 꼼짝 않고

▲ 〈브램 스토커의 드라큘라〉 1992
프랜시스 포드 코폴라의 영화에서는, 하커가 두려워했던 여자 뱀파이어 삼인방이
엄청나게 매력적인 모습으로 등장한다. "그 무엇도 나의 피를 빨아먹을 순간만을
기다리고 있는 섬뜩한 여자들보다 더 무섭지는 않을 것이다."

◀ 〈노스페라투〉 1922
처음으로 만들어진 이 드라큘라 영화에서는 막스 슈레크가 뱀파이어 백작을 연기했다.
하커가 있는 방의 문이 마치 마법에 걸린 것처럼 저절로 열리고, 문지방에
드라큘라가 위협적으로 서 있다.

누워 있던 드라큘라의 눈이 갑자기 그를 '바실리스크 같은 무시무시한 눈빛으로' 쏘아보는 바람에 삽을 손에서 놓쳐 이마에만 살짝 상처를 냈고, 다음 순간 관 뚜껑은 닫혀버린다. "내가 마지막으로 본 것은 피가 얼룩지고 퉁퉁 부은, 그리고 지옥 가장 밑바닥에서도 움츠러들지 않을 사악한 미소를 띤 얼굴이었다."

얼마 지나지 않아 우리의 불행한 주인공은 드라큘라 백작을 배로 옮겨 싣기 위해 온 집시들이 떠드는 소리를 듣게 된다. "이제 나는 성에 혼자 남겨졌다. 그 무시무시한 여자들과 나 혼자만. 내가 여자들이라 말했던가! 아니, 그들은 지옥의 악마들이다!"

어떤 대가를 치르더라도, 비록 그 대가가 자신의 죽음을 의미한다고 해도 반드시 성 밖으로 빠져나갈 길을 찾아내겠다고 다짐하는 6월 24일 자 일기로 하커의 기록은 중단된다.

정신병원과 죽음의 항해

이어지는 장은 5월 초에 하커의 약혼녀 미나 머레이와 그 친구인 루시 웨스텐라 사이에 오고 간 편지부터 시작해서, 그간 잉글랜드에서 일어났던 사건들을 요약하고 있다. 루시는 아서 홈우드뿐 아니라 퀸시 모리

스와 존 수어드에게서도 청혼을 받았다. 존 수어드는 자신이 병원장으로 있는 정신병원에 입원한 렌필드라는 매우 특이한 환자를 관찰한 내용을 녹음하고 있다. 이따금 발작을 일으킬 때를 제외하면 대체로 온순한 편이지만, 파리나 거미를 잡아먹는 데 대한 이해하기 어려운 갈망을 지니고 있으며, 자신에게 영향력을 행사하는 어떤 어두운 힘에 관한 모호한 암시를 장황하게 늘어놓고, 나중에는 자신의 '주인님'이 곧 도착할 것이라고도 떠들어댄다.

미나는 잉글랜드 북동부의 휘트비에 있는 여름 휴양지로 자신을 만나러 오라는 루시의 초대를 받고 7월 말에 그곳에 도착한다. 그로부터 2주 전 한밤중에, 급작스럽게 닥쳐온 심한 폭풍우를 뚫고 기이한 배 한 척이 항구에 나타났다. 죽은 채 키에 묶여 있는 선장을 제외하면 선원은 아무도 없고 수백 마리의 쥐들만 갑판에 가득했다. 그 배가 뭍에 닿자마자 늑대를 닮은 거대한 개 한 마리가 갑판으로 튀어나오더니 뱃머리를 넘어 해변으로 뛰어내렸고, 흔적도 없이 자취를 감췄다.

러시아 범선 데메테르 호로 밝혀진 그 배의 항해일지에서 다음과 같은 사실이 드러난다. 그 배는 7월 중순 흑해 연안의 바르나에서 흙이 담긴 상자 50개를 싣고 출발했으며, 항해하는 3주 동안 섬뜩하게도 선원들의 수가 하나하나 줄었다. 아침이면 이유 없이 선원이 한 명씩 사라져 있었다. 배가 짙은 안갯속을 헤매고 있던 마지막에는 선장 외에 항해사 한 명밖에 남아 있지 않았는데, 항해사는 밤중에 끔찍한 비명을 내지르며 창고에서 뛰쳐나오더니 바다로 몸을 던진다. "그자가 배에 있다! 이제 난 비밀을 알아."

루시 웨스텐라의 수난

오싹한 범선이 도착한 뒤로 휘트비에서도 기이한 사망사건들이 일어난다. 조녀선 하커의 소식이 들리지 않아 근심에 빠져 있는 미나는 정체 모를 증상과 몽유병으로 고생하는 루시를 보살피고 있다. 어느 날 밤 몰래 루시의 뒤를 밟아 오래된 수도원 묘지까지 따라간 미나는, 루시 위로 어떤 시커먼 존재가 몸을 숙이고 있는 모습을 본다. "그 낯선 존재가 머리를 들었다. 내가 있는 곳에서도 창백한 얼굴과 붉게 이글거리는 그 눈이 보였다. 루시는 아무 대답이 없었고, 나는 묘지의 문을 지나 그곳으로 달려갔다." 아침이 되자 미나는 루시의 목에서 '바늘로 찌른 것 같은 작고 빨간 점 두 개'와 잠옷 옷깃에 묻어 있는 피 한 방울을 발견한다. 사람들이 루시의 몽유병 증세를 막기 위해 침실 문을 잠가두자 루시는 눈에 띄게 쇠약해졌고, 미나에게 자꾸만 반복해서 꾸게 되는 이상한 꿈 이야기를 들려준다. "빨간 눈이 달린 뭔가 기다랗고 어두컴컴한 것이 기억나. [……] 무언가 아주 달콤하면서도 동시에 아주 쓸쓸한 것이 순식간에 내 주위를 감쌌고, 내가 녹색 물속으로 가라앉고 있는 것 같았다가 [……] 내 영혼이 몸에서 빠져나가 허공에 둥둥 떠 있는 것 같았어."

극적인 효과를 능수능란하게 다룰 줄 아는 스토커는 여기서 루시의 운명에 관한 이야기는 잠시 접어두고, 부다페스트에서 미나에게 온 편지

한 통과 함께 다시 조너선 하커에게로 관심을 돌린다. 편지는 하커가 그곳에서 수녀들의 보살핌을 받으며 회복하고 있다는 내용이었고, 미나는 그를 만나러 길을 나선다.

한편 루시는 런던에서 멀지 않은 자신의 시골저택으로 돌아갔다. 수어드의 정신병원에서는 렌필드의 발작이 더욱 잦아지고 있었으며, 수어드 박사는 달빛 아래 렌필드의 병실 창가에서 커다란 박쥐 한 마리를 목격한다. 루시의 집에서는 밤마다 무언가가 루시의 방 창문을 긁고 흔들어대고, 루시는 '무시무시하게 비참한' 기분을 느끼며 '얼굴은 유령처럼 창백하고 목이 아프다.' 수어드 박사는 아무리 루시를 진찰해도 그 상태를 전혀 파악할 수 없어 자신의 스승인 의학교수 아브라함 반 헬싱과 상의하기로 한다. 즉시 암스테르담을 떠나 수어드를 찾아온 반 헬싱 교수는 루시에게 수혈해주라는 처방을 내리지만, 자신이 짐작하는 증상의 원인에 대해서는 입을 다문다. 이로써 루시를 완전히 자신의 손아귀에 넣으려 하는 드라큘라와 그의 적수 아브라함 반 헬싱—스토커의 이름 '브램'은 '아브라함'의 애칭이다—사이의 흥미진진하고 긴장감 넘치는 대결이 시작된다. 그러나 밤마다 지켜보고 창가에 마늘을 매달아 놓고 창문을 잠가 두어도 아무 효과가 없었다. 하인들의 태만함 때문이기도 하지만, 뱀파이어의 변신술 때문이기도 했다. 그는 안개가 되어 가느다란 틈새로도 파고들고, 어느 밤에는 늑대 괴물의 모습으로 창을 부수고 뛰어 들어와 루시의 어머니를 죽이기도 한다.

두 번이나 수혈을 했지만, 루시는 치료되지 못하고 서서히 뱀파이어로 변해간다.

휘트비 대수도원 유적

잉글랜드의 동북해안에 있는 항구도시 휘트비에서 오랫동안 살았던 스토커는
드라큘라의 배가 도착하는 장소로 이곳을 선택했다. 드라큘라는 수도원 앞 묘지에 있는
미나와 루시에게 접근하고, 이후 루시를 괴롭힌다.

**"나에게 잠이란 공포의
전조니까요."**

그녀의 입이 열리자 핏기 없이 창백해진 잇몸과 그 어느 때보다 더 길고 뾰족해진 이빨이 드러났다. 비몽사몽인 상태로 눈을 뜨더니 [……] 부드러우면서도 음탕한 목소리로 말했다. "아서! 내 사랑! 당신이 와줘서 정말 기뻐요. 키스해줘요!"

긴장을 늦추지 않고 지켜보던 반 헬싱은, 키스하러 다가선 약혼자 아서를 붙잡아 밀쳐낸다. 루시의 장례식이 끝나자 교수는 가장 고약한 싸움이 곧 시작될 것임을 친구들에게 알리는데, 불행히도 그의 짐작은 틀리지 않았다. 그 직후부터 주변에서 어떤 '아름다운 부인'을 만났다고 하며 목에 작은 물린 자국이 생긴 아이들이 앓기 시작했기 때문이다. 마침내 반 헬싱 교수가 자신이 쥔 카드를 펼쳐 보이고, 루시의 몸을 말뚝으로 꿰뚫고 목을 잘라내야만 그녀의 영혼을 구제할 수 있음을 사람들에게 설득해야 할 때가 온 것이다. 반 헬싱과 수어드가 루시의 무덤을 열어보니 루시는 부패의 흔적이 전혀 없이 관 속에 누워 있고, 밤중에는 무덤이 비어 있다. 이로써 두 가지 증거가 확보된 것이다. 며칠 뒤 한밤에 반 헬싱과 홈우드, 모리스와 수어드는 내키지 않는 마음을 억누르고 묘지로 찾아가 루시에게 덫을 놓는다. 성찬식 빵으로 무덤을 봉한 것이다. 고통스러운 마음으로 기다리고 있자니 가까운 곳에서 흐느낌이 들려온다. 뱀파이어가 된 루시는 자그마한 아이를 품에 안고 다가오다가 네 명의 뱀파이어 사냥꾼들을 보자마자 아이를 아무렇게나 던져버린다.

우리를 보자 루시는 분노에 찬 쉿소리를 토해내며 뒤로 물러서더니

우리를 차례로 훑어보았다. 색깔이나 모양은 루시의 눈이었지만 우리가 알고 있던 순수하고 부드러운 눈빛이 아니라 지옥의 불에 그을린 사악한 눈빛이었다. […] 그녀의 얼굴이 일그러지며 음탕한 미소를 지었다. 오, 나의 하느님! 그 모습을 보는 것만으로도 얼마나 몸서리가 쳐지던지!

루시는 '악마 같은 상냥함으로' 아서를 안으려고 시도하지만, 반 헬싱이 성찬식 빵으로 막아놓았던 봉인을 풀자 재빨리 틈 사이로 무덤에 들어간다. 다음 날 끔찍한 구원이 그녀를 기다리고 있다. 나머지 세 사람이 큰 소리로 기도하는 동안 아서는 뾰족한 말뚝 끝을 심장 위에 대고 "하얀 살이 움푹 파이는 모습을 분명히 볼 수 있었다" 망치로 내리친다.

그녀는 관 속에서 몸을 비틀어댔다. 쫙 벌린 붉은 입술 사이로 소름 끼치는 비명이 튀어나왔다. 몸뚱이가 격한 경련으로 진동하고 떨리고 꿈틀거렸다. 희고 뾰족한 이빨들이 서로 세게 앙다물리며 입술을 찢자 입은 핏빛 거품으로 뒤덮였다. […] 그러다 떨림과 경련이 서서히 잦아들었지만, 여전히 이빨이 갈리고 얼굴의 근육이 떨렸다. 마침내 시체는 아무 움직임 없이 우리 앞에 누워 있었다. 끔찍한 임무가 끝난 것이다.

잠시 후 진짜 루시의 사랑스러운 얼굴이 되돌아왔고, 루시는 '성스러운 평온' 속에서 누워 있었다.

템즈 강가의 드라큘라

"목을 잘라내고,
입안을 마늘로 채운 다음
그녀의 몸을 말뚝으로
꿰뚫어야만 하네."

이 드라마틱한 사건이 일어난 것은 9월 말이다. 그사이 미나와 조너선은 부다페스트에서 결혼하고 엑서터로 돌아왔으며, 조너선은 자신에게 아버지와 같은 존재였던 고용주 피터 호킨스가 죽자 사무실을 이어받아 꾸려나가게 된다. 반 헬싱은 루시가 남긴 일기장을 통해 미나와 루시가 얼마나 돈독한 친구 사이였는지 알게 되고, 비밀스럽게 미나에게 연락을 취한다. 그는 곧 미나와 조너선의 기록들까지 볼 수 있도록 허락을 받고, 그럼으로써 여전히 모두를 위협하고 있는 위험에 대한 전체적인 그림을 그릴 수 있게 된다. 우선 드라큘라 백작을 반드시 잡아야만 했고, 그러지 못한다면 뱀파이어로 인한 폐해가 역병처럼 번져 큰 재앙을 몰고 올 게 분명했다.

　　이때부터 이어지는 내용은 전형적인 탐정소설의 범인 추적을 방불케 한다. 범인을 잡기로 뜻을 모은 사람들이 체계적으로 그를 추적하고 증거들을 검증하고 범위를 좁혀나가다 마침내 붙잡아 더 이상 해를 끼치지 못하도록 처단하는 것이다. 그러는 과정에서 우연한 도움을 받기도 하고, 추적자 자신들이 방해가 되기도 한다. 드라큘라는 런던에 머물고 있는 것이 분명했다. 몇 달 전 성에서 봤을 때보다 눈에 띄게 젊어진 모습인데도 조너선은 길을 가는 사람 중에서 그를 알아본다. 한편 그들은

드라큘라가 런던에서 거주하고 있는 카팩스 저택이 수어드의 정신병원과 이웃한 건물이라는 것을 뒤늦게 알게 된다. 렌필드가 탈출했을 때 바로 그곳으로 가려고 했다는 사실의 의미를 제대로 해석했더라면 루시의 목숨을 구할 수 있었을지도 모르는데 말이다.

그들은 쥐가 들끓는 그 집을 수색했지만, 드라큘라가 고향에서 가져온 흙이 든 상자 50개 중 29개밖에 찾아내지 못한다. 드라큘라는 중개인과 운송업자의 도움으로 다른 은신처들을 더 마련해둔 게 분명했다. 추적자들은 적의 특성과 강점·약점을 철저하게 분석해야만 했다. 이 일을 이끌어나가는 건 물론 반 헬싱 교수다. 그는 친구들에게 뱀파이어의 역사와 그에 맞서 싸우는 방법을 자세히 가르쳐준다.

"뱀파이어는 계속해서 목숨을 이어가고, 때가 되기 전까지는 죽이는 것도 불가능하네. 살아 있는 존재의 피를 섭취하는 한 계속 번성하지. 그뿐 아니라 우리가 보았듯이 그는 심지어 더 젊어질 수도 있어. [……] 그림자도 생기지 않고 거울에도 비치지 않지."

"우리와 섞여 살아가고 있는 그 뱀파이어는 스무 명을 합한 것만큼 강한 힘을 가지고 있어. 게다가 수백 년 동안 교활함도 계속 발달했기 때문에 보통 사람보다 훨씬 더 간계에 능하다네. 죽은 혼령들을 불러낼 수도 있고, 죽은 존재들에게 접근하여 자기 명령을 따르게 할 수도 있어. 자기가 원하는 장소와 시간에, 자신이 선택한 모습으로 나타날 수 있지. 또 어느 정도 한계는 있지만 날씨의 요소들, 안개와 폭풍과

천둥까지 뜻대로 움직일 수 있지. 게다가 쥐나 올빼미, 박쥐, 늑대 같
은 열등한 동물들을 지배하는 힘도 있다네. [그에게 물린다면] 우리
역시 그처럼 역겨운 밤의 피조물이 될 것일세."

한편 반 헬싱은 아무리 칭찬해도 지나치지 않은 지성을 지닌 미나
에 대해서는 가장 가르치기 좋은 학생이라고 말하는데, 드라큘라는 그
추적자들의 무리에서 미나를 다음번 희생자로 점찍는다. 그러한 사실은
9월 30일 밤 미나가 꾼 이상한 꿈에 의해 최초로 증명된다. 꿈속의 미나
는 자기 침실에서 아주 짙은 안개에 둘러싸여 있는데, 희미한 안개를 뚫
고서 어떤 마력적인 매혹을 띤 붉은 불빛 하나가 비친다. "마침내 그 붉
은 불빛이 둘로 나뉘더니, 두 개의 붉은 눈처럼 안개 너머에서 빛을 발하
고 있었다. 루시가 묘사했던 것과 똑같았다."
　　심각하게 쇠약해진 상태임에도 미나는 그 위험한 경고에 대해 아
무 말도 하지 않고, 수어드 박사에게—하커 부부는 수어드 박사의 병원
건물에 머물고 있다—수면제를 달라고 해 먹음으로써 자신도 모르게 밤
의 침입자를 도와주게 된다. 사람들은 자기 '주인님'을 배신하고 돌아선
렌필드가 한 말을 듣고서야 미나가 얼마나 위험천만한 상황에 처해 있
는지 알고, 즉시 미나가 있는 방문을 부수고 들어가 미나가 피의 세례를
받고 있는 장면을 목격한다.

달빛이 너무 밝아, 두꺼운 노란 커튼을 쳐놓았는데도 충분히 볼 수 있
을 정도였다. 창문 옆 침대에는 조너선 하커가 누워 있었고 [……] 침

〈노스페라투〉 1922
자신의 새로운 거주지로 옮겨온 뱀파이어가 어둠 속에서 음흉한 눈빛을 반짝이고 있다.

대 바깥쪽 가장자리에는 하얀 옷을 입은 그의 아내가 무릎을 꿇고 있었다. 그 옆에는 검은 옷을 입은 키 큰 남자가 서 있었다. 그의 얼굴은 우리 쪽에서 보이지 않았지만, 우리는 이내 그 백작임을 알 수 있었다. [……] 그자는 왼손으로 하커 부인의 두 손을 붙잡고 오른손으로는 그녀의 목을 뒤에서 붙잡아 그녀의 얼굴을 자기 가슴에 누르고 있었다. 하커 부인의 하얀 잠옷은 피로 얼룩졌고, 그자의 가슴 위로도 피가 가느다랗게 흘러내리고 있었다. [……]

드라큘라가 방해꾼들에게 증오에 찬 눈빛을 던지며 검은 구름으로 변신하자 순식간에 달빛이 가려 어두워지고, 그 틈을 타 드라큘라는 사라진다. 충격과 고통으로 반쯤 정신이 나간 미나는 정신을 추스른 뒤 있었던 일을 들려준다. 안개가 갑자기 드라큘라로 변하더니 그녀의 피를 마시고는, 자신을 방해하는 일을 도운 것에 대해 호통을 치더니 자신의 노예로 만들겠다며 자신의 피를 마시도록 강요했다는 것이다.

일이 이렇게까지 전개되자 모두 간담이 서늘해진다. 게다가 미나에게서 일어나는 변화의 엄청난 속도도 놀랍기 짝이 없다. 반 헬싱 교수가 미나를 보호하기 위해 그녀의 이마에 성찬식 빵 한 조각을 붙이려고 하자 미나는 소스라치게 비명을 지른다. 빵이 마치 불에 달군 하얀 금속처럼 살갗을 파고들며 화상을 입힌 것이다.

이제 그녀의 동료들은 더욱더 다급하게 괴물의 은신처들을 찾아내고, 드라큘라가 그곳에 숨을 수 없도록 흙이 든 상자를 발견하는 족족 그 안에 성찬식 빵을 넣어둔다. 그러고는 피카딜리에 있는 마지막 남

은 은신처에서 매복한 채 그를 기다린다. 마침내 드라큘라가 그곳에 들어온다.

"그는 순간 단 한 번의 도약으로, 도저히 우리 손이 닿지 않을 만한 거리까지 뛰었다. 인간의 동작과는 거리가 먼, 어딘지 표범 같은 그 동작을 본 우리는 충격을 떨치고 이내 정신을 바짝 차렸다. [⋯⋯] 우리를 본 순간 백작은 길고 뾰족한 송곳니를 드러내며 무시무시한 표정으로 그르렁거렸다. 그러나 그 사악한 미소는 순식간에 오만하고 차가운 경멸의 눈빛으로 변했다." 대결이 시작된 지 얼마 안 돼 드라큘라는 창문을 통해 탈출하고, 안전한 바깥에서 호기롭게 소리친다.

"**뱀파이어가 존재한다는 것은 틀림없는 사실이다.**"

"너희는 나를 꼼짝 못하게 만들었다고 생각하겠지. 푸줏간의 양들처럼 창백한 얼굴로 창가에 줄지어 선 놈들아. 하지만 너희 모두, 너희 하나하나가 다 후회하게 될 것이다! [⋯⋯] 나의 복수는 이제 막 시작되었을 뿐이야! 난 여러 세기에 걸쳐 이 복수를 준비해왔고, 시간은 나의 편이다! 너희가 애지중지하는 여자는 이제 나에게 종속되어 있다. 그녀를 통해서 나는 너희를 내 명령에 복종하는 존재들로 만들 것이다."

그러나 그 어둠의 영주는 런던에서의 자기 계획이 수포로 돌아갔음을 알고 귀향을 서두른다. 로이드 협회에 조회해본 결과 그가 범선 한 척을 빌려 추적자들이 찾지 못한 상자 하나를 가지고 트란실바니아로 돌아가고 있음이 밝혀진다. 그러나 그들은 어떤 대가를 치르더라도 반드시 드라큘라를 제거해야만 한다. 그러지 않으면 미나도 죽은 뒤에 뱀파이어가 되고 말 테니까!

Sensationelle Neuerscheinung!

DRACULA

Ein Roman über Vampyrismus
von
Bram Stoker

Geb. M. 5.—, brosch. M. 4.—

Das Buch ist eine Sensation und wird außerordentliches Aufsehen erregen, da man in Deutschland über den Vampyrismus nur sehr wenig weiß. Für Schwachnervige ist es jedoch keine Lektüre, und selbst ein gleichgültiger Leser dürfte durch den die Nerven geradezu aufpeitschenden Inhalt des Buches aus dem Gleichgewicht gebracht werden.

Engl. Preßstimmen: „Wer sich das Entsetzen über den Rücken laufen lassen will, der lese den unheimlichen Roman Dracula." — „Noch nie habe ich etwas derartig Erschreckendes gelesen." — „Der Leser eilt atemlos von Seite zu Seite, voll Angst, daß er ein Wort verlieren könnte." — „Es ist so packend geschrieben, daß man es überhaupt nicht mehr aus der Hand legen kann." — „Dracula steht weit über den Produkten des Alltags."

Max Altmann, Verlagsbuchhandlung, Leipzig.

《드라큘라》의 독일어 번역본 초판 광고1908

드라큘라의 마지막 여행

유럽을 가로지르는 추격과 황량한 겨울 숲에서의 결전이 벌어지는 결말 부분에는 당시 인기 있던 모험소설과 여행소설의 특징들이 담겨 있고, 드라큘라가 바르나의 항구에서 어느 수로를 이용할지 밝혀내는 미나의 집요한 추론과정과 같은 탐정소설의 요소도 두드러진다. 게다가 미나와 드라큘라가 일종의 텔레파시로 연결되어 있다는 식의 초자연적인 요소도 등장한다. 예컨대 반 헬싱이 최면을 걸면, 미나는 배의 로프나 쇠사슬이 삐걱거리는 소리 등 바로 그 시간에 드라큘라가 있는 장소를 암시하는 소리를 들을 수 있다.

백작이 비닷길로 바르나까지 가는 데 3주가 걸리고, 그곳에서 그를 붙잡을 계획인 추적자들은 증기선과 철도를 이용하면 사흘이면 갈 수 있으므로 충분한 시간적 여유를 확보한 셈이다. 그러나 드라큘라가 탄 배는 예상된 날짜에 바르나에 도착하지 않았고 그들은 며칠이 지난 뒤에야 드라큘라가 흑해 연안의 항구 갈라츠에 닻을 내렸음을 알게 된다. 드라큘라는 미나를 통해 그들의 계획을 훤히 꿰뚫어보고 그들을 속여 넘긴 것이다!

이때부터 추적자들은 팀을 나눈다. 조너선과 아서는 증기선 한 척을 빌려 수로로 드라큘라를 쫓고, 수어드와 모리스는 말을 타고 강기슭

을 따라가며, 반 헬싱과 미나는 마차를 타고 곧바로 보르고 관문으로 달려간다. 특히 이 두 사람에게는 이 여정이 심리적인 신경전으로 치닫는다. 보르고 관문에 가까이 다가갈수록 미나에 대한 드라큘라의 영향력이 점점 더 강해지기 때문이다. 미나는 눈보라 속에서도 드라큘라 성으로 가는 샛길을 아는 길처럼 정확하게 알려주고, 이제는 반 헬싱의 최면술도 통하지 않게 된다.

성에서 멀지 않은 곳에서 그들이 탄 마차가 눈 때문에 오도 가도 못하고 있을 때, 반 헬싱은 모닥불을 지피고 성찬식 빵으로 자신과 미나 주위에 원을 그린다. 쉬지 않고 울부짖는 늑대들과 그 밖의 괴물들에게서 자신들을 보호하기 위한 것이다. 그때 갑자기 한밤의 어둠 속에서 예전에 조너선을 괴롭혔던 여자 뱀파이어 셋이 튀어나와 미나를 자기들 쪽으로 끌어들이려고 시도한다"이리 와, 우리 동생!". 그러나 미나의 완강한 태도와 반 헬싱의 퇴치의식 앞에 실패한다. 마침내 날이 밝아올 때까지 둘은 아무 해도 입지 않았지만, 말들은 모두 죽고 말았다. 반 헬싱은 먼저 미나가 안전한 상태인지를 확인하고 혼자서 성으로 향한다. 그리고서 무덤으로 들어가 매력적인 세 여자 뱀파이어의 심장에 말뚝을 박고 목을 잘라낸 다음, 드라큘라의 무덤과 성 입구를 성찬식 빵으로 봉인한다. 11월 6일인 그날 오후 그들은 성 쪽으로 오고 있을 동료들과 드라큘라의 상자를 싣고 오는 집시 무리를 향해 걸어서 길을 나선다. 그리고는 그 불길한 성을 다시 한번 되돌아본다.

가장 가까운 산들과도 어느 방향으로든 거대한 심연을 사이에 둔, 한

마디로 깎아지른 낭떠러지 꼭대기에 300미터 높이로 웅장하게 솟아 있는 성이 보였다. 그곳에는 무언가 사납고 섬뜩한 기운이 서려 있었다. 멀리서 늑대들이 울부짖는 소리가 들려왔다.

해가 거의 넘어갈 무렵, 그들은 언덕에서 사람들이 내려오는 것을 발견하고 걸음을 서두른다. 드라큘라가 들어 있는 상자를 싣고 오던 집시들은 그들의 공격에 얼마간 맞서 싸우다가 도망쳐버리고, 조너선이 짐마차에서 상자를 끌어내리자 모리스가 뚜껑을 연다.

백작은 상자 속 흙 위에 누워 있었다. [……] 밀랍인형처럼 지독히 창백했지만 눈빛은 복수심으로 불타오르고 있었다. 그러나 해가 지고 있음을 알아차린 순간 증오의 눈빛은 감출 수 없는 승리의 눈빛으로 변했다.
하지만 바로 그때 조너선이 커다란 검을 내리쳤다. 칼날이 백작의 목을 베는 모습을 보고 나는 비명을 질렀다. 동시에 모리스 씨의 수렵용 칼은 백작의 심장을 관통했다.
다음 순간 일어난 일은 마치 기적 같았다. 바로 우리 눈앞에서, 거의 눈 깜짝할 사이에, 그의 몸 전체가 먼지가 되어 무너지더니 시야에서 사라져버린 것이다.

문학 속 드라큘라는 미나 하커의 일기 속에서 이렇게 종말을 맞이했고, 미나의 이마에 난 흉터도 백작이 죽는 순간 사라졌다.

　　그렇다면 드라큘라라는 인물은 뱀파이어 장르 전체에서 어떤 의미가 있으며, 그 이름은 어떻게 뱀파이어의 동의어가 되었을까. 다음 장에서 우리는 그에게 스크린 속의 영원한 삶을 부여한 영화들을 통해 그 답을 찾아볼 것이다.

알빈 그라우, 〈노스페라투〉의 포스터1922
디자이너 알빈 그라우는 이 포스터에서 뱀파이어 캐릭터를 브램 스토커 이 영화의 공동 제작자로도
참여했다 의 소설에 비해 더 동물처럼 표현했다. 여기서 노스페라투는 거대한 몸집에 긴 손톱으로 무장한
괴물의 모습으로, 미쳐 날뛰는 쥐떼를 거느리고서 도시의 사람들을 괴롭히며 고딕풍 지붕들까지 덜덜 떨게 한다.

노스페라투

영 화 속 의 드 라 큘 라

〈노스페라투〉1922

흡혈귀 노스페라투가 관에서 나와 갑판에 올라왔을 때는 이미 항해사와 선장을 제외한
모든 선원이 제거된 뒤다. 무르나우의 영화에서 배의 이름은 엠푸사Empusa인데, 매혹적인 모습으로
남자들을 유혹하고 동침한 후 그들의 피를 빨아먹는 고대 설화 속 여자 악마의 이름을 따온 것이다.

브램 스토커가《드라큘라》로 뱀파이어 소설 장르에서 이룩한 업적은 장면의 분위기를 잘 살려내는 묘사를 비롯하여 한두 개가 아니지만, 그중에서도 가장 큰 업적은 한 번만 들어도 기억되는 독특한 이름과 세밀한 프로필을 지녔으며 이후 영화 역사에서 가장 독특한 캐릭터 중 하나로 등극하게 되는 주인공을 창조해낸 것이다.

폴리도리의 루스벤 경이나 카르밀라와는 달리 드라큘라 백작은 생전의 존경할 만한 인생담을 깔고 있고, 정교한 계략에 뛰어나며 가공할 변신능력을 지닌 동시에 누구와도 비교할 수 없는 뚜렷한 개성을 지닌 악역이다.

뱀파이어의 이상형,
드라큘라

역사상 실재했던 폭군을 모델로 삼아 창조했기 때문에, 드라큘라는 처음부터 실존인물 같은 느낌과 무게감을 지닐 수 있었다. 스토커는 왈라키아 공국의 전설적인 공작이자 악명 높은 터키인들에게 학살자로부터, 공포소설 속 '사악한 백작'이라는 상투적 인물형을 훌쩍 뛰어넘는 '암흑의 영주'의 음험한 인물형을 추출해낸 것이다. 스토커는 폴리도리의 루스벤 경보다는 그 모델이 된 바이런, 그리고 바이런의 작품에 등장하는 어두

▲ 프란츠 폰 슈투크, 〈루시퍼〉[1890]
추락한 대천사 루시퍼는 원래 '빛을 가져오는 자'로서
고대 그리스 신화의 프로메테우스와 같은 위치를 차지하지만,
후에는 종종 사탄과 동일시되거나 예컨대 존 밀턴이 1667년에
발표한 서사시 《실낙원》, 19세기의 여러 문헌에서는
뱀파이어의 시조로 간주하기도 했다.

◀ 디트마 닐, 〈큰 박쥐〉
큰 박쥐가 호전적으로 이빨을 드러내고 있다.
박쥐는 남미에 분포하는 몇 종을 제외하면 대부분 곤충을 먹고
사는 무해한 동물이다. 실제로 남미에는 뱀파이어 박쥐라는
이름의 종도 존재하지만 위험하지 않다.

운 영웅적 인물들을 더욱 염두에 두고서, 두 세기 전 밀턴이 서사시《실낙원》에서 그랬듯이 신에게 당당하게 맞서는 대적자로서 사탄을 그리는 전통적 방식의 한 갈래를 따라 드라큘라를 완성했다. 덧붙여 그러한 전통은 추락한 천사이자 창조주에 반항한 모반자로서의 루시퍼를 둘러싼 종교 신화에 바탕을 둔 하나의 문학적 은유라 할 수 있다.

드라큘라는 희극적 면모나 밀턴이나 바이런이 상당히 강조했던 우수에 젖은 아름다움은 지니지 않았지만, 자연법칙이 미치는 범위에서 벗어나 있고 엄청난 전염성을 지닌 해악을 퍼뜨릴 힘이 있다. 또한 텔레파시나 최면을 통해 영향력을 행사하거나 순식간에 늑대나 박쥐로 변신할 수 있는 능력도 핵심적인 특징이다. 늑대와 박쥐를 지옥의 사자로 간주하는 것은 기독교 상징이론에만 국한되지 않는다. 특히 늑대는 기독교 상징체계에서는 늑대인간으로 악령시되고, 민담에서도 흔히 뱀파이어와 동일시된다.

브램 스토커의 소설에서 드라큘라는 루시의 침실에 억지로 들어가려고 하는 장면을 비롯하여 종종 지옥을 지키는 개 케르베로스의 모습으로 등장하고, 희생자를 찾기 위해 몰래 탐색하고 다니거나 재빨리 달아나야 할 때는 박쥐로도 자주 변한다. 또 이 소설에 등장하는 뱀파이어들은 날거나 도마뱀처럼 기어 다닐 수 있을 뿐 아니라 안개로 변해 좁은 틈 사이로도 쉽게 드나들 수 있고, 그러다가 금방 사람의 모습으로 돌아오는 것도 식은 죽 먹기다. 드라큘라의 성에서 여자 뱀파이어들이 달빛 아래 갑자기 모습을 나타내는 장면도 한 예다.

드라큘라가 지닌 뱀파이어의 능력을 제한하는 것은 주로 시간과 장

토머스 필립스, 〈바이런 경〉 1835
그 자신도 어두운 특징들을 지닌 낭만적 영웅이라
할 수 있는 바이런은 밀턴의 사탄과 괴테의
파우스트를 참조하여 우수에 젖은 거물급 범죄자라는
문학적 인물형을 창조했고, 스토커는
드라큘라를 만들어낼 때 이를 모델로 삼았다.

소다. 일몰부터 일출 전까지만 그 마력을 온전히 발휘할 수 있고, 낮 동안
에는 원래의 인간 모습에서 벗어날 수 없다. 또한 흐르는 물을 건너가려
면 특별한 조치를 취해야만 하는데, 이런 점은 드라큘라를 추격할 때 아
주 중요한 역할을 한다. 십자가와 성찬식 빵 앞에서 꼼짝도 못하는 것은
지옥에 속한 존재에게는 충분히 그럴듯한 일이라 여겨진다. 이와는 대조
적으로 마늘은 사실상 딱히 해로울 이유가 없는데도 예민하게 반응한다.
여기서 스토커는 남동유럽의 뱀파이어 전설들을 가져와, 의식적으로 이
측면에 전례 없이 큰 무게를 두고 있다. 뱀파이어의 막대한 힘에 맞닥뜨

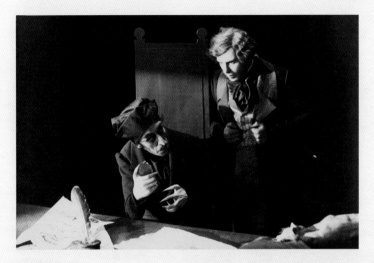

〈노스페라투〉 1922
무르나우의 영화에서는 막스 슈레크가 오를록 백작을 연기했고, 옆에는 구스타프 폰 방엔하임이 연기한 조너선이
서 있다. 드라큘라가 짐승처럼 긴 발톱이 난 혐오스러운 손으로 주택구입 서류에 인장을 찍고 있다.

렸을 때 대적할 수 있는 효과가 입증된 작물이 하필 마늘이라는 점은 상
당히 의아하게 생각되지만, 어쨌든 이후 문학과 영화에서도 마늘은 흡
혈귀를 퇴치하는 보편적인 수단으로 자리 잡았다. 스토커가 살았던 시대
에는 아직 영국의 식생활이 지중해의 영향을 전혀 받지 않았다는 사실
이 여기에서 중요한 역할을 했을지도 모른다. 소설의 한 장면에서 미나
는 그 낯선 구근의 냄새와 맛에 구토를 일으킬 듯한 역겨움을 표현한다.
　　또한 하커가 일기에 묘사한 내용을 보면 138~139쪽 참고 드라큘라의
얼굴은 여러 모로 혐오감을 일으키는 특징이 있는 이국적인 인상이며,
손바닥에 털이 나고 손톱이 길게 자란 손은 늑대인간과 성격이 유사함을
암시한다. 뱀파이어는 그림자가 생기지 않고 거울에 모습이 비치지 않는

다는 설정은 낭만주의의 오싹한 도플갱어 이야기에서 차용한 것이다. 이러한 특징은 E. T. A. 호프만 같은 작가들에게서는 주로 악마와의 계약이라는 틀에 갇혀 비극적으로 초래된 영혼의 상실을 나타내는 표식이지만, 여기서는 인간이 아닌 존재임을 폭로하는 표지로 쓰인다. 자신의 모습이 면도 거울에 비치지 않는 것을 하커에게 들키자 몹시 당황하여 분노를 터뜨리는 백작을 본 뒤로, 자신을 성으로 불러들인 백작의 정체에 대한 하커의 의심은 더욱 깊어진다. 이는 관 속에서 회복을 위한 잠을 자야 하는 것과 더불어 뱀파이어의 이동의 자유와 안전을 제한하는 약점이며, 비록 나중에는 뱀파이어 장르의 클리셰가 되어버리지만—특히 로만 폴란스키 감독이 〈박쥐성의 무도회〉에서 유쾌하게 풍자했다—당시에는 신선한 요소였다. 인간의 피를 규칙적으로 마시는 것이 드라큘라에게 주는 효과도 주목할 만하다. 힘을 지속적으로 강화할 뿐 아니라 눈에 띄게 젊어지게 하는 것이다. 하커는 첫 만남 이후 몇 주가 지나 무덤에서 그를 발견했을 때 이미 그런 변화를 눈치챘지만, 몇 달 뒤 예기치 못하게 런던에서 마주쳤을 때는 그사이 머리카락 색이 짙어졌고 길고 흰 수염 대신 검은 콧수염을 기르고 있었던 탓에 단박에 그라는 걸 알아보지 못한다.

흡혈과는 무관하게 드라큘라는 여러 사람을 합한 정도로 힘이 세고, 엄청난 학습능력과 예리한 판단력을 지녔으며, 멀리서도 자신의 희생자에게 최면을 걸 수 있고, 그때그때 다양한 형태로 변신할 수 있다. 이 정도면 그야말로 수준급 악령인데, 스토커는 긴장감을 조성하는 데 무엇보다 중요한, 그에 필적하는 적수로서 아브라함 반 헬싱을 붙여주었다. 이 인물의 구상과 이름 짓기 과정에서 문학적으로는 〈카르밀라〉

의 닥터 헤셀리우스가 영향을 준 듯하고, 실존 인물로는 아르미니우스 밤베리128쪽 참고라는 학자가 그 모델이 되었다. 스토커가 반 헬싱의 국적을 처음에는 독일로 정했다가 네덜란드로 바꾼 것은, 추측하건대 빈의 궁정의사이자 뱀파이어 전문가였던 헤라르트 반 스비턴에 대한 존경의 표시일 것이다.

소설 속의 반 헬싱 역시 의학교수이며 존 수어드의 지도교수였다. 수어드는 루시가 위독해지자 루시의 약혼자인 아서에게 그를 추천한다. "그분은 철학자이자 형이상학자이며 우리 시대의 가장 학식 높은 과학자 중 한 분이라네. 게다가 모든 문제에 절대적으로 열린 생각을 가지고 계시지. 거기다 강철 같은 담대함과 생동감 넘치는 기질, 불굴의 의지와 자기통제와 인내심, 그리고 더할 수 없이 온화하고 진실한 마음이 바로 그분이 지닌 도구라네."

후에 뱀파이어 사냥에서 그의 가장 훌륭한 조력자가 되는 미나는 그를 처음 보았을 때 외모에서 깊은 인상을 받는다.

> 보통 몸집에 탄탄한 체격, [……] 고상해 보이는 머리는 적당한 크기에 얼굴은 넓지만 귀 뒤쪽으로 더 커 보인다. 깨끗이 면도한 얼굴에 단단하고 각진 턱과 크고 단호해 보이며 부드러운 입, 적당한 크기의 반듯한 코에, 콧구멍은 민첩하고 예민해보인다. [……] 짙푸른 눈동자에 눈이 크고 미간이 넓으며, 기분에 따라 기민하거나 온화하거나 단호한 표정이 나타난다.

그는 드라큘라의 맞수로서 등장인물들 간 힘의 분포에 적절한 균형을 잡아주는 존경스럽고 노련한 인물이다. 게다가 상당히 나이가 많은데도 여성들이 매력을 느낄 수 있는 인물이다. 물론 드라큘라의 가장 주된 관심의 대상은 여자들이다. 뱀파이어와 그 희생자 사이에 강하게 흐르는 에로틱한 끌림은 빅토리아 시대의 점잖은 척하는 사회적 분위기 때문에 이 소설에서는 미묘하게 저변에 깔리는 정도지만, 후에 뱀파이어 영화에서는 중심 요소가 된다.

또한 소설《드라큘라》는 등장인물들의 복잡한 편지 왕래와 달아나는 백작을 추적하는 과정에서 나타나는 두서없고 장황한 서술을 제외하면, 특히 초창기에 공포물과 강한 친화성을 나타내던 영화라는 새로운 매체로 옮기기에 상당히 적합한 소재를 제공했다. 게다가 당시 독일의 영화감독들은 판타지 영화의 모범적 걸작들을 만들어내고 있었다. 파울 베게너와 헨릭 갈렌이 공동 연출한 〈골렘〉[1915]부터 로베르트 비네의 〈칼리가리 박사의 밀실〉[1920], 파울 레니의 〈밀랍인형 전시실〉[1924] 등이 대표적이다.

스토커가 세상을 떠난 1912년 이미 영화에 등장하기 시작한 뱀파이어 테마는 스크린상에서 큰 인기를 누릴 이유가 충분했다[210쪽 참고]. 영화의 발명이 대중 오락에서 차지하는 의미는 활동사진이라는 것이 당시의 대중에게 일으켰던 선풍적인 효과를 기준으로 평가할 수 있다.

"1900년 후로 새로운 매체가 등장하여 전통적인 공연예술들과 경쟁하기 시작하더니, 소리가 나지 않는다는 단점에도 불구하고 이전의 예술들이 차지하고 있던 환상제조기의 위상을 순식간에 추월해버렸다. 그

매체는 바로 움직이는 사진들을 보여주는 영화였다. 관객은 연극이나 오페라를 볼 때보다 스크린 앞에 있을 때 실제 사건을 지켜보고 있다는 느낌을 더욱 강하게 받았다. 극장은 곧 사건이 일어나는 무대라는 등식이 무너졌을 뿐 아니라, 장면편집과 몽타주는 이미지와 이야기 흐름의 새로운 세상을 열어놓았다. 세부 요소들을 확대하여 보여주는 접사는 바라보는 방식에 혁명을 일으켰고, 말 그대로 사물을 눈앞에 도발적인 방식으로 당겨놓았다. 이는 표정에 나타나는 지극히 미세한 뉘앙스까지도 포착할 수 있는 배우들의 클로즈업 장면에서 특히 효과적이었다. 무성영화는 연극 무대에서 관객이 익히 들어왔던 소리를 넣을 수 없었으므로 그 보상으로 과장된 팬터마임을 보여주는 경우가 많았다. 그러나 관객들은 이전 어디서도 영화에서만큼 그토록 생생하게 느껴지는 배우들을 본 적이 없었다." 정교한 명암 연출과 함께 새로운 사진 미학이 탄생하면서, 흑백이라는 것도 그다지 큰 단점이 되지 않았다. 오버랩 등 전문적 기법으로 더욱 표현이 풍부해진 빛과 어둠은 특히 사람이 동물이거나 유령처럼 투명한 존재로 변하는 것과 같은 초현실적이고 환상적인 사건을 표현하는 데 적합했다. 단단한 벽을 통과해 걸어가거나 날아가는 것, 뱀파이어가 관에서 일어나는 것, 한마디로 악령의 영역에서 일어나는 모든 일을 표현할 수 있게 된 것이다.

1922년, 세계 영화사에 하나의 이정표를 세운 작품이 탄생한다. 바로《드라큘라》를 최초로 스크린에 옮긴 프리드리히 빌헬름 무르나우 감독의 〈노스페라투 – 공포의 교향곡〉이다. 이 영화가 발표되기까지의 역사도 영상 못지않게 흥미진진하다. 한 평론가는 이 영화의 시각적인 면

에 대해 열광적인 찬사를 보냈다. "이 뱀파이어는 그 거대함만으로도 영사막의 차원을 뚫고 나와 곧바로 관객을 위협할 것처럼 보인다."

노스페라투 - 공포의 교향곡
1922

독일 최초의 뱀파이어 영화는 제작자 알빈 그라우와 시나리오 작가 헨릭 갈렌, 그리고 프리드리히 빌헬름 무르나우 감독까지 판타지에 관한 한 최고의 실력자 세 사람의 공동 작품으로 태어났다. 무르나우와 갈렌은 1915년에 베게너의 〈골렘〉에도 참여하여 이미 관련된 영화 경험도 있는 상태였다. 《드라큘라》를 영화화한다는 구상은 무대와 의상 디자인까지 맡은 그라우—갈렌처럼, 또 그 이전의 스토커처럼 한 신비주의 단체의 회원이었다는 말도 떠도는—기 제일 처음 했을 것이다.

이들은 영화 크레디트에는 스토커의 소설을 참고했다고 언급했지만 소설의 영화 판권을 확보하는 것은 포기하고, 대신 전체적인 사건의 흐름은 유지하면서 간단히 등장인물들의 이름만 바꾸었다. 드라큘라는 오를록 백작/노스페라투가 되고, 조너선 하커는 후터가, 미나는 엘렌이 되었다. 하커의 상사는 부동산 중개인 크노크 씨인데 여기서는 렌필드와 한 인물로 결합되었고, 반 헬싱은 불버 교수라는 인물로 부차적인 역할

만 하고 있다. 소설의 배경이 된 여러 장소는 이 영화에서는 예산문제로 트란실바니아를 제외하면 모두 휘트비와 비스마를 응용하여 만든 허구의 독일 항구도시 비스보르크로 한정되었다. 야외촬영은 뤼베크와 비스마, 그리고 쥘트 섬과 타트라 등지에서 이루어졌다.

시나리오는 시간을 1838년으로 옮겨놓고, 오를록 백작의 쥐들이 비스보르크에 퍼뜨린 흑사병에 관한 작자 미상의 연대기로서 이야기를 끌고 간다. 뱀파이어와 엘렌의 관계는 소설에서보다 훨씬 더 큰 비중을 차지한다. 성을 방문한 후터가 항상 걸고 다니는 펜던트에서 엘렌의 초상을 본 오를록은 한눈에 반하고"당신 부인은 목이 참 아름답군요!", 그가 비스보르크로 가는 것도 사실상 엘렌을 찾아가기 위해서다. 소설과 비슷하게 이 영화도 여러 가지의 '진짜' 문서들을 사용하는데, 그중에는 후터가 트란실바니아로 가는 도중 숙소에서 발견한 뱀파이어에 관한 책도 있다. 성에서 돌아온—귀향의 과정은 비스보르크를 목적지로 한 백작과의 경주와 다름없다—후터는 엘렌에게 그 책을 읽지 못하게 하지만, 엘렌은 그의 뜻을 거스르고 책 안에서 결정적인 실마리를 발견한다. 순결한 마음을 가진 여자가 동이 틀 때까지 노스페라투에게 자신을 내맡기고 피를 빨아먹도록 하면 그 흡혈귀를 죽일 수 있다는 것이다! 그리고 정확히 그런 일이 일어난다. 엘렌은 그사이 비스보르크로 이사 온 오를록의 황량한 집에서 오를록이 텔레파시로 보내는 부름을 감지하고 그를 자기 침실로 불러들인다. 오를록은 탐욕스럽게 엘렌의 피를 빨아먹는 데 몰두하다가 새벽 첫닭 울음소리를 듣지 못한다. 두 번째 울음을 듣고서야 자신이 처한 위험을 깨닫고 충격에 휘청거리며 문으로 다가가지만, 창문으

〈노스페라투〉1922
영화의 도입 장면에 노스페라투라는 이름과 그가
해악을 가져올 존재임을 절박한 어조로 알리는 내용이
옛 서체로 적힌 일종의 경고문처럼 등장해 뒤이어
벌어질 끔찍한 사건들을 예상하게 한다.

로 들어온 가차 없는 아침 햇살을 받아 먼지가 되어 무너져내린다. 사람
들은 피범벅이 된 소파 위에서 죽어 있는 엘렌을 발견하고, 비스보르크
에 창궐하던 전염병은 그날로 사라진다.

　"햇빛은 뱀파이어에게 치명적이다." 이로써 무르나우의 영화는 이
후 뱀파이어 장르에서 빼놓을 수 없는 한 가지 요소를 추가했다. 또 한 가
지 새로운 특징은, 설치류의 이빨을 닮은 길고 뾰족한 오를록의 앞니다.
이러한 특징적인 이빨은 1958년이 되어서야 크리스토퍼 리의 드라큘라
에서 다시 나타난다. 시간적 배경을 과거 비더마이어 시대1815~1848로 옮

▲ 뤼베크의 소금창고
오를록의 비스보르크 집의 촬영지는 안데어오버트라베 거리에 버려진 아주 오래된 소금창고였다.

▼ 〈노스페라투〉1922
노스페라투 혹은 오를록 백작은 자신이 살던 반쯤 허물어진 카르파티아의 성과 유사한 집을 찾아 비스보르크의
폐허에 가까운 집으로 이사하고, 그곳의 창문을 통해 후터의 집과 자신이 갈망하는 엘렌을 바라본다.
건물을 비스듬한 각도로 잡은 것은 표현주의 영화—2년 전 나온 〈칼리가리 박사의 밀실〉 등—에 대한
무르나우의 존경의 표시다.

겨놓은 것과, 순결한 처녀의 희생을 통한 야수의 구원이라는 동화적 모티프를 보면 무르나우와 공동 제작자들이 호프만 식의 독일 낭만주의 공포문학 전통에 속한다는 사실을 분명히 알 수 있고, 뱀파이어와 대등한 맞수 반 헬싱을 이야기에서 제외한 것도 그와 일맥상통한다고 볼 수 있다. 꿈의 논리를 따르는 듯한 영화 스토리 전개를 위해 원작소설의 인물 구성과 줄거리에서 중요한 의미가 있는 탐정물적 요소를 포기한 것이다. 이 영화의 긴장감은 대부분 카르파티아의 거친 산악지형과 오를록의 미로 같은 성, 비스보르크의 폐허가 된 집과 무덤에 십자가들이 늘어선 도시의 해변, 소리 없이 항구로 들어오는 유령선 등 노련하게 연출된 마술적 분위기의 배경에서 나온다. 당시의 사정을 고려하면 한 시간 반짜리 영화치고는 무리한 비용이 들었을 것임에도 야외촬영이 많은 부분을 차지하며 카메라를 무려 150대나 썼다는 사실은 무르나우가 배경을 얼마나 중시했는지를 잘 보여준다. 이런 식의 촬영은 5악장으로 이루어진—소제목들은 극장에서 하는 방식대로 사이사이 스크린 위에 '막'으로 표시된다—'공포의 교향곡'의 템포를 가속화한다. 반면 회색 캘리그라피로 표현되고, 때로는 독립적인 시퀀스로서 페이드인과 페이드아웃으로 처리되기도 하는 100개가 넘는 삽입자막들은 영화에 가장 적절한 리듬을 부여한다. 영화사가 로테 아이스너는 그 암시적인 영상언어의 소용돌이에서 깊은 인상을 받았고, 일상의 '치밀한 톱니바퀴 장치' 속에서 '기괴한 존재들'과 '있을 법하지 않은 일들'이 뒤섞이는 '호프만의 현실과 비현실이 반반씩 섞인 중간세계'와 같은 것을 발견했다.

영화의 전개는 그 본질적인 특성상 문자언어와는 다른 효과에 의

지하는 경우가 많다. 〈노스페라투〉에서 소설에 비해 시간을 줄이거나 늘인 두 장면에서 특히 그런 점이 두드러진다. 마차를 타고 백작의 성으로 가는 장면은 소설에서는 거의 서사시적인 길이의 한 장으로 다뤄졌지만, 영화에서는 재빨리 바뀌는 몇 개의 프레임만으로 바퀴가 거의 바닥에 닿지 않는 마차를 보여주며 자연스럽게 유령의 마차임을 드러내고는 짧게 마무리된다. 백작이 탄 배가 비스보르크 항구로 들어오는 장면은 완전히 다르게 표현되었다. 스토커는 거친 폭풍우 속에 배가 들어오는 장면을 자세히 묘사했지만, 무르나우는 미동도 없는 수면의 고요함과 숨이 멎을 정도로 느린 속도를 통해 관객의 등줄기를 오싹하게 만들었다. 배에 타고 있던 수백 마리의 쥐가 뭍으로 몰려나간 뒤에야 배는 다시 생기를 되찾고, 쥐들은 땅 위에 흑사병을 퍼뜨린다.

시사회는 1922년 3월 4일 베를린 동물원의 대리석 홀에서 노스페라투 축제 행사의 일환으로 개최되었는데, 이 축제에 참석한 손님들은 비더마이어풍 의상을 입고 오라는 요청을 받았다. 이 행사는 영화계의 많은 유명인이 참석하고 평단에서도 대체로 긍정적인 평가를 받은 사회적 대사건이었다. 그럼에도 입장료로 얻은 수입은 기대에 한참 못 미쳤고, 바로 전해에 무르나우가 공동 설립한 배급사 프라나 필름은 파산하고 말았다.

필름은 압류되었고, 원작소설을 영화화하는 데 필요한 판권을 확보하지 않은 것도 뒤늦게 화를 불러왔다. 스토커의 미망인 플로렌스 스토커가 프라나 필름을 상대로 저작권 침해 소송을 냈고, 결국 1925년에 유죄가 확정되면서 모든 복사본을 폐기하라는 판결로 소송은 막을 내렸

<노스페라투>1922
뱀파이어의 최후. 두 번째 닭 울음소리를 들은
노스페라투는 희생자 엘렌에게서 떨어지지만,
창으로 들어온 치명적인 햇빛에 타서 재가 되어버린다.

다. 그러나 다행히도 이미 다양한 복사본이 해외까지 퍼져 있었기 때문에, 모조리 다 폐기한다는 것은 현실적으로 불가능한 일이었다. 그런 복사본들은 몇십 년 뒤 〈노스페라투〉의 오리지널 독일어 버전을 재구성하는 토대가 되었다. 뮌헨 영화박물관의 주도 아래 원본의 삽입자막들뿐 아니라, 당시 흔히 사용되던 방법으로 흑백필름에 빛의 상황에 따라서 이를테면 낮 장면에는 노란색, 밤 장면에는 파란색, 해 뜰 무렵과 해질 무렵은 담홍색을 입히는 착색 상태까지 고스란히 되살린 버전이 완성되었다. 2007년에는 디지털 복원된 DVD가 나와 뱀파이어에 관심이 많은 관객이 쉽게 찾아볼 수 있게 되었다. 이 영화는 이후 뱀파이어 장르에서 필적할 만한 작품을 찾을 수 없을 만큼 뛰어난 걸작이다. 이 작품을 고스란히 유성영화로 옮기려 시도했던 베르너 헤어조크 감독의 〈노스페라투〉194~200쪽 참고도 원작에는 미치지 못했다. 소설의 원제목을 그대로 사용하고 스토커 부인의 응원까지 받으며 만든 최초의 드라큘라 영화는 그로부터 10년이 지난 뒤에야 영화관에서 볼 수 있었고, 무르나우의 영화와는 대조적으로 높은 흥행 성적을 기록했다.

드라큘라
1931

스토커 부인은 프라나 필름에 대한 저작권 침해 소송에서 이기고난 얼마 후, 《드라큘라》의 영화 판권을 LA의 유니버설 영화사에 4만 달러에 넘겼다. 그러나 그곳에서도 공교롭게 '독일' 작품이 만들어질 뻔했다. 그 막강한 영화사의 사장은 슈바벤 출신의 칼 래믈레할리우드를 미국영화의 중심지로 만든이 중 한 명였고, 처음에는 파울 레니〈밀랍인형 전시실〉1924로 이미 판타지 무성영화의 하이라이트를 보여주었다가 감독으로 거론되었으며, 드라큘라 역할은 유명한 콘라트 바이트로 예정되었으나 그가 독일로 돌아가버려 무산되었다. 그러다 1929년에 레니가 급작스럽게 세상을 떠나면서, 래믈레가 계속 탐탁지 않아 하던 이 프로젝트는 결국 중단되고 만다.

　　마침내 결단을 내리고 추진한 사람은 부친에 비해 공포 장르를 싫어하지 않았던 칼 래믈레 2세였다. 아마 그는 스토커 부인의 허가를 받고 원작소설을 바탕으로 존 L. 볼더스톤과 해밀턴 딘이 극본을 쓴 브로드웨이 연극 〈드라큘라〉의 성공에 자극을 받았을 것이다. 연극에서는 1927년부터 헝가리 출신 배우 벨라 루고시가 드라큘라 역을 맡아 탁월한 연기를 선보이고 있었다. 그는 영화 출연에도 많은 관심을 표했지만, 우선적인 캐스팅 고려대상은 아니었다. 원래 그 역할은 이미 1925년에 유니버설 스튜디오에서 가스통 르루의 〈오페라의 유령〉으로 엄청난 흥행성

적을 올린 적 있는 론 체니에게 가기로 되어 있었다. 여러 가지 복잡한 상황이 지나고 루고시가 마침내 그 역할을 따내기까지는 그 직전에 체니가 암으로 세상을 떠난 비극적인 사정이 있었다.

감독으로는 당시에는 별로 유명하지 않았던 토드 브라우닝이 선택되었는데, 이 또한 행운이 분명했다. 이후 브라우닝은 이 작품과 엽기적인 차기작 〈프릭스〉[1932]를 통해 공포물의 천재로 이름을 남겼으니 말이다. 또한 세계적인 찬사를 받은 무르나우의 〈마지막 웃음〉[1924]과 프리츠 랑의 미래 서사시 〈메트로폴리스〉[1927]에 자기 특유의 개성을 새긴 칼 프로인트라는 탁월한 촬영감독까지 확보했다. 그리하여 무르나우가 캘리포니아 산타바바라 근방에서 자동차 사고로 숨진 1931년, 최초로 저작권을 인정받은 드라큘라 영화이자 장차 뱀파이어 장르의 고전이 될 영화가 탄생해 열광적인 반응을 얻었다.

처음에 래믈레는 대작을 만들겠다는 생각을 포기하지 못했지만 세계적인 경제공황으로 단념하고, 촬영지와 관련한 경비도 현저히 적게 들며 비교적 단순한 줄거리와 적은 제작진으로도 작업할 수 있는 연극 버전 드라큘라를 모델로 방향을 잡았다.

연극에서는 소설과 인물 구성이 조금 달랐다. 미나는 수어드 백작의 딸이고, 트란실바니아로 가는 사람은 미나의 약혼자 조너선 하커가 아니라 렌필드다. 그곳에서 렌필드는 이내 드라큘라에게 복종하는 뱀파이어가 되고, 다음 날 밤 드라큘라와 함께 배를 타고 영국으로 향한다. 드라큘라는 한 오페라 공연장에서 〈오페라의 유령〉 세트를 활용했다 새 이웃 수어드 박사를 알게 되고 곧바로 미나에게 눈독을 들인다. 거리에서 만

〈드라큘라〉 1931

드라큘라가 이미 반쯤 뱀파이어로 변한 미나를 자신의 런던 지하무덤으로 데려온다.
그러나 곧 반 헬싱이 나타나 말뚝으로 그를 꿰뚫어 응징한다. 런던의 안개 낀 거리에 숨어 있다가
희생자를 덮치는 루고시의 모습이, 스토커가 소설을 집필할 당시 런던에서 잔학한 범죄를 저지르고 다니던
잭 더 리퍼를 연상시키는 것도 우연은 아닐 것이다.

난 이름 없는 여자들을 제외하고 드라큘라에게 처음으로 희생되는 여
자는 미나의 친구인 루시다. 그사이 렌필드는 살아 있는 곤충을 먹으려
는 집착 때문에 수어드의 정신병원에 갇힌다. 거기서 그는 소설에서보
다 훨씬 더 강하게 드라큘라에게 속박되어 있는데, '주인님'에게 예속되
어 있으면서도 다른 한편으로는 특히 미나와 관련해서 사람들에게 그의
위험성을 경고한다.

　　미나까지 드라큘라에게 물린 후 쇠약해지기 시작하자 수어드 박사
는 반 헬싱에게 조언을 구한다. 반 헬싱은 즉각 위험의 정체를 눈치채고,
수어드의 집을 방문했을 때 드라큘라가 거울에 비치지 않는 것을 보고

〈드라큘라〉 1931
자신이 드라큘라의 진짜 현신이라고 느꼈을 법한 벨라 루고시는, 검은 망토를 입은 모습이 마치 인간으로 변신한
박쥐 같다. 피에 굶주린 백작이 선호하는 먹잇감은 포스터가 암시하는 바와는 달리 여성들이다.
드라큘라 성 장면에서는 다양한 분위기들이 표현되지만, 나머지 부분은 거의 실내극 같은 느낌이 든다.

뱀파이어임을 밝혀낸다. 그러나 드라큘라는 자신의 상대가 되지 않는다
며 반 헬싱을 조롱한다. 이렇게 시작된 공개적인 대결상황에서 한동안
은 드라큘라가 승세를 유지한다. 한편 미나는 점점 눈에 띄게 뱀파이어
로 변해가고 악의없는 조너선을 거의 죽일 뻔하기도 한다. 이윽고 드라
큘라가 미나를 카팩스 수도원으로 끌고 가면서 파란만장한 대결이 펼쳐
지고, 추적자들은 급습하여 관 속에 있는 드라큘라의 심장에 말뚝을 박
고 목을 잘라내 미나를 구한다.

　　그러나 말뚝이 드라큘라의 심장을 관통할 때 미나도 내적인 고통
으로 괴로워한다. 드라큘라와 미나의 관계는 소설에서도 밀접하지만, 여
기서는 에로틱한 면이 뚜렷이 부각된다. 루고시가 외국인의 억양을 써가
며 발산하는 남성적인 매력은 이미 연극 〈드라큘라〉를 둘러싼 열광의 원
인이기도 했는데, 영화에서도 다시금 여성 관객들의 마음을 사로잡았다.
후에 그의 상대역을 맡았던 캐롤 볼런드는 루고시가 "무대에 올라간 섹
스의 화신"이라고 말했는데 오늘날의 사람들로서는 공감하기가 쉽지 않
은 말이다. 물론 번들거리는 눈동자에 우아한 연미복을 입은 헝가리 망
명자는 노스페라투로 분장했던 막스 슈레크에 비하면 훨씬 덜 괴물처럼
보이는 건 사실이지만 말이다. 심지어 루고시의 특이한 동작은 소설 속
드라큘라보다는 폴리도리의 우아한 루스벤 경을 연상시키고, 그의 단정
한 치아도 루스벤에게 더 어울린다. 뾰족한 송곳니도 없고, 영화에서는
희생자에게 생긴 상처자국도 보이지 않는다.

　　그래도 흡혈귀 백작은 루고시에게 인생 최고의 역할이었고, 그는
토드 브라우닝 감독이 유니버설에서 만든 또 한 편의 영화 〈마크 오브

더 뱀파이어〉[1935]에도 출연했다. 하지만 1940년대에 제2차 세계대전의 여파로 공포영화에 대한 대중의 관심이 줄면서 루고시라는 별도 빛을 잃었다. 그는 B급 영화들로 간신히 생계를 유지하다가 1956년에 술과 마약으로 인한 심장마비로 사망했다. 그의 모습을 볼 수 있는 마지막 영화는 에드워드 우드 감독의 〈외계로부터의 9호 계획〉[258~261쪽 참고]이다. 그는 드라큘라 의상을 입은 채 매장되었는데, 그 자신의 바람에 따른 것인지 유가족의 의사에 따른 것인지는 오늘날까지도 밝혀지지 않았다.

　　루고시가 세상을 떠난 지 2년 후, 신사 뱀파이어의 검은 망토는 그보다 더 오래 인기를 누린 새로운 드라큘라 전문 배우 크리스토퍼 리가 물려받았다.

드라큘라
1958

전쟁이 끝나고 10여 년이 지나자, 영국의 해머 필름 프로덕션은 이전에 유니버설이 흑백으로 제작했던 고전들을 새롭게 컬러로 재해석하여 침체된 공포영화 전체를 되살릴 때가 왔다고 판단했다. 그 포문을 연 것은 1957년에 발표된 〈프랑켄슈타인의 저주〉로 피터 커싱이 빅터 프랑켄슈타인 역을 맡았고, 당시 영화계에서는 아직 백지 같은 배우였던 크리스

〈드라큘라의 환생〉 1969
신사 뱀파이어가 자신이 가장 좋아하는 일,
즉 매력적인 여인의 피를 빨아먹는 데 몰두하고 있다.
리의 얼굴은 보이지 않지만, 흡혈 장면에서 항상
보여주는 독특한 자세로 인해 그라는 걸 바로
알아볼 수 있다.
해머 필름의 후기 드라큘라 영화에 속하는 이 작품에서
그는 린다 헤이든과 함께 호흡을 맞췄다.

토퍼 리가 괴물을 연기했다.

　이 영화의 성공으로 날개를 단 해머 필름은 드라큘라의 새로운 영
화화를 결정했다. 거구에 독특한 표정, 악마의 바리톤 같은 울림 좋은 목
소리를 지닌 크리스토퍼 리가 주연을 맡겠다고 나섰다. 그의 맞수인 반
헬싱 역을 피터 커싱이 맡게 되면서, 프랑켄슈타인 영화로 검증받은 두
사람과 테렌스 피셔 감독까지 다시 뭉쳤다.

　제작비를 절약하기 위해 소설과는 달리 이야기가 모두 트란실바니
아에서 일어나는 것으로 수정되었다. 등장인물의 구성에도 변화가 있었
다. 렌필드는 아예 없어지고, 미나는 아서 홈우드의 아내이며, 루시는 아
서의 동생이자 하커의 약혼녀. 하커는 부동산 중개인이자 변호사가 아
니라, 아브라함 반 헬싱과 친구 사이인 뱀파이어 사냥꾼으로 나온다. 따
라서 처음에 하커가 드라큘라의 성으로 가는 것은 자기가 앞으로 그의 희

생물이 될 것을 모르는 상태가 아니라 오히려 그를 죽이려는 분명한 의도를 갖고 가는 것이다. 그전에 어떤 일이 있었는지는 영화 속에 나오지 않지만, 하커가 오래전부터 그 일을 계획했다는 것은 분명해 보인다. 그는 성에서 사서로 일하겠다고 드라큘라에게 제안하며 자신의 진짜 의도를 숨기지만, 밤이 되어도 성에서 백작을 만나지 못한다. 대신 희미하게 번득이는 벽난로 불빛 앞으로 가슴이 풍만하고 분홍색 드레스를 입은 갈색 머리 여자가 나타나 하커에게 도와달라고 애원한다. 드라큘라가 자신을 붙잡아뒀다는 것이다. 그러나 드라큘라가 나타나자 여자는 황급히 물러난다. 하커가 백작과 대화를 나누고—이때 드라큘라는 루시의 사진을 눈여겨본다—난 뒤에 낡고 웅장한 성 안을 돌아다니다가 서재에 들어가자 분홍 옷의 미녀가 다시 나타나 간절히 애원한다. 하커가 도와주겠다고 말하자 그녀는 감사의 키스를 하는 척하다가 갑자기 물려고 달려든다. 그 순간 화가 난 드라큘라가 그들 사이로 뛰어들어 상황이 정리된다. 기절했다가 며칠 만에 방에서 깨어난 하커의 목에는 물린 자국이 나 있다. 이제 자신도 뱀파이어가 될 위험에 놓였다는 걸 안 하커는 다급히 성의 감옥으로 달려가 드라큘라가 뚜껑이 열린 화려한 석관에서 잠든 것을 확인한다. 그러나 여기서 잘못된 판단으로 결정적인 실수를 한다. 드라큘라가 아니라 여자 뱀파이어를 먼저 처단하고 와보니, 그사이 드라큘라의 관이 비어 있는 것이다. 드라큘라는 잠시 후 다시 돌아와 복수를 한다. 며칠 뒤 하커의 편지를 받고 놀라서 찾아온 반 헬싱은 드라큘라의 무덤에 누워 있는 친구를 발견하고, 끔찍하지만 친구를 위해 끝을 맺어준다.

전체적으로 속도가 빠르고 사건이 많은 후반부는 원작소설을 더 충

실히 따르고 있지만 추진력은 다소 떨어진다. 드라큘라의 다음 희생자 루시를 둘러싼 신경전에서도 그렇다. 이때 영화에서는 처음으로 마늘이 뱀파이어 퇴치용으로 등장한다. 1931년 판 〈드라큘라〉에서는 투구꽃을 썼다. 그러나 마늘도 수혈과 마찬가지로 별 효과를 발휘하지 못한다. 루시는 결국 뱀파이어가 되고, 말뚝을 박는 것만이 그녀의 영혼을 구원할 방법이다. 그사이 백작은 미나까지 감염시키고, 가까운 자신의 성으로 미나를 데려간다. 이제 그곳에서 적수 반 헬싱과의 최후 대결이 펼쳐진다. 드라큘라가 막 자신을 물려고 할 때 반 헬싱은 십자가로 궁지에서 빠져나오고, 마침 두꺼운 커튼 뒤로 아침 햇살이 비추는 것을 알아차리고는 커튼을 뜯어내 드라큘라를 햇빛 속으로 몰아넣는다. 그렇게 드라큘라는 빛 속에서 먼지로 삭아버린다.

이 부분은 무르나우의 결말을 따르고 있다. 그러나 뱀파이어가 죽는 방식만 제외하면 두 영화의 마지막 장면들은 비슷한 구석이 전혀 없다. 〈노스페라투〉에서는 '교향곡'다운 비가적 종말이었지만, 여기서는 격렬한 몸싸움 이후의 잿더미만 남았다. 브라우닝의 버전에서 영화의 첫 부분을 차지하는 섬세한 분위기 묘사는 찾아볼 수 없다. 밤길을 달리는 유령마차도, 죽음을 몰고 가는 범선도, 나락 같은 미로도 없다. 그러나 아무리 표현이 목판화처럼 투박하다고 해도, 그 스타일로 공포영화의 한 세대 전체에 강한 영향을 미친 이 영화를 무시할 수는 없다. 특히 최초의 컬러영화 속 드라큘라 역을, 송곳니만 강조하는 극적 효과에 치중하지 않고 장중하게 소화해낸 크리스토퍼 리는 칭찬할 만하다.

크리스토퍼 리는 막강하고 지배적인 분위기를 자연스레 뿜어내고,

〈드라큘라〉1958
박쥐로 변신하는 것과 망토는 크리스토퍼 리가 연기한 드라큘라의 트레이드 마크가 되었다. 루고시와 달리,
리는 소설 속 드라큘라와 같이 뾰족한 송곳니가 난 모습으로 등장한다. 당시 해머 필름의 작품들에 전형적인
또 하나의 특징은, 이 포스터의 제목에 쓰인 것과 같은 자극적인 선홍색으로 피를 표현한 것이다.

그의 드라큘라 역 데뷔작인 이 영화에서 그에 필적할 만한 사람은 반 헬
싱 역의 피터 커싱 뿐이다. 게다가 여자들을 홀리는 능력에서는 벨라 루
고시를 훨씬 능가한다. 물론 이 영화에서는 나이 지긋한 부인네들처럼
보이는 여자들에게 둘러싸여 있지만 말이다. 리는 해머 필름에서만 드
라큘라 역할로 여섯 번 더 카메라 앞에 섰는데, 잘 만들어진 영화도 있
지만 저급한 영화도 있다. 〈드라큘라 – 어둠의 왕자〉1965는 이 영화에 이

은 속편이었고, 〈무덤에서 일어난 드라큘라〉1968가 그 뒤를 이었다. 〈드라큘라의 환생〉1969과 함께 팬들이 점점 늘어나는가 싶더니, 이듬해 섹스와 낭자한 피로 얄팍한 스토리를 메운 〈드라큘라의 흉터〉는 팬들에게 크나큰 실망만 안겨주었다. 리는 그 영화가 드라큘라 시리즈 중 최악이라고 생각했고, 1972년 〈드라큘라 A. D. 72〉라는 영화에서 사람들이 그를 약동기의 런던으로 보내 짧은 치마를 입은 십대 소녀들을 쫓아다니게 만들자 몹시 못마땅해하면서 드라큘라 역할 자체에 점점 염증을 느끼게 된다. 다음 해 나온 〈도시 속의 드라큘라〉는 영국 상류층의 무한 권력에 대한 악마적 욕망을 다룬 플롯도 비교적 흥미로웠고, 제목에는—독일판 제목은 〈드라큘라에게는 신선한 피가 필요하다〉였다—배우로서 리의 상황도 잘 표현되어 있었지만, 너무나도 저조한 흥행수익 때문에 해머 필름은 드라큘라 시리즈에 대한 흥미를 잃었다. 하지만 리는 이미 1959년에 이탈리아의 뱀파이어 코미디 〈뱀파이어의 고난기〉에 출연해 드라큘라라는 자신의 전문역할을 자기 조롱까지 곁들여 철저하게 장악하고 있다는 것과, 해머 필름에만 의존하지 않는다는 것을 증명한 바 있었다. 1970년에는 스토커의 소설을 원작으로 리가 주인공을 맡고 원래 B급 에로물 전문 감독인 스페인의 제스헤수스 프랑코254쪽 참고가 연출한 〈드라큘라 백작〉이라는 뛰어난 영화도 나왔다. 그 작품에서 렌필드의 역할은 당시 독일의 가장 외골수 배우로 꼽히던 클라우스 킨스키가 맡았다. 그로부터 9년 뒤에는 베르너 헤어조크 감독의 영화에서 노스페라투로 분한 그를 볼 수 있다.

노스페라투 - 밤의 유령
1979

1979년 베를린 국제영화제에서 노스페라투를 다시 만날 수 있었다. 베르너 헤어조크가 사운드와 이스트먼 컬러 필름으로 리메이크한, 무르나우의 〈노스페라투〉에 대한 오마주였다. 그는 부분에 따라서는 무르나우의 영화를 장면과 조명, 그리고 미술—은곰상을 받는 요인이 되었다—의 세세한 부분까지 정확하게 재현해냈다. 당시 무명배우들이 출연한 무르나우의 원작과는 대조적으로 헤어조크는 유명배우들을 기용했다. 클라우스 킨스키가 백작 역을 맡았고, 젊은 시절의 이자벨 아자니가 '구원자' 루시 역을, 브루노 간츠가 요나탄 하커, 롤랜드 토퍼가 렌필드 역을 맡았다. 헤어조크는 무르나우 감독의 걸작에 가까워지려고 의식적으로 노력했지만, 한편으로는 이 영화에 자기 특유의 분위기를 새김과 동시에 드라큘라 주제에 대한 새로운 해석까지 선보였다. 그러한 의도는 카메라가 멕시코 구아나후아토의 미라 박물관에서 오싹한 전시물들을 하나하나 훑어가며 보여주는 오프닝 크레디트—사운드트랙을 담당한 독일의 록 밴드 포폴 부의 음악이 잘 어우러지는—에서 분명히 드러난다.

원작소설에 대한 판권이 없었던 무르나우와 달리 헤어조크는 소설 속 이름을 그대로 사용할 수 있었는데, 단 미나와 루시의 이름은 서로 바꾸었다. 무르나우가 허구로 만들어냈던 지명 비스보르크도 헤어조크는

〈노스페라투〉1979

뱀파이어와 그에게 희생된 여자가 있고,
배경에는 유령선과 카르파티아의 성.
가장자리 장식의 왼쪽에는 망치와 말뚝이,
오른쪽에는 날렵한 박쥐가 그려져 있다.
이 포스터는 피의 향연보다는 음울한 동화를
암시하는 듯 보인다. 실제로 이 영화에서
소중한 액체가 흐르는 장면은 많이
보이지 않는다. 세 장면에서만 약간의 붉은 피가
조심스레 스크린을 물들일 뿐이다.

실존하는 도시 비스마르로 바꿨지만, 실제 촬영은 비스마르가 아니라 네
덜란드의 델프트를 비롯해 오버바이에른 가미쉬의 횔렌탈지옥의 계곡, 슬
로바키아의 모라비아 등지에서 했다.

　　도입부의 플롯은 무르나우의 영화와 실질적으로 다를 바가 없다.

부동산 중개업자 렌필드롤랜드 토퍼는 하커를 트란실바니아의 드라큘라 백작에게 보낸다. 그것은 꽤 큰 수익이 보장된 일이었지만, 땀과 '어느 정도의 피'로 대가를 치러야 했다. 전날 밤 꿈에서 거대한 박쥐에게 시달렸던 루시는 남편의 출장 소식을 듣고 불길한 예감과 '죽을 것 같은 불안감'에 휩싸여 남편에게 가지 말라고 설득하려 한다. 그러나 하커는 아내의 걱정을 들은 체 만 체하고, 뱀파이어의 성에 도착하여 우리가 익히 알고 있는 성주와의 모험을 경험한다킨스키는 때로는 속삭이듯 웅얼거리고, 때로는 막스 슈레크보다 더 공격적으로 연기한다.

이 영화에서는 이름 없는 유령선이 비스마르 항으로 들어오고 갑판 위에서 쥐들이 떼로 쏟아져나와이 영화의 가장 인상적인 장면 중 하나 도시에 페스트를 퍼뜨린다. 헤어조크는 분위기를 극도로 섬세하게 표현한 파노라마 형식으로 역병에 시달리는 도시의 모습을 보여준다. 그리고 얼마 후 하커도 육체와 영혼이 모두 병든 채 돌아온다. 그는 아내도 알아보지 못하고 반쯤 정신이 나간 상태다. 드라큘라가 이미 그를 뱀파이어로 만든 것일까? 한편 백작은 마치 길 잃은 사람처럼 자신이 초래한 도시의 처참한 풍경 속에서 헤매며, 밤이면 하커 부부와 그들의 친구들이 모여 있는 하커의 집 거실을 창밖에서 애달프게 들여다본다. 그사이 남편의 일기장과 남편이 가져온 흡혈귀에 관한 논문을 읽은 루시가 잠자리에 들기 전 몸단장을 하며 윤기나는 검은 머리카락을 빗질하고 있는데, 갑자기 옆에 드라큘라가 서 있다. 그러나 우리가 예상했던 피를 빨아먹는 장면 대신, 인간과 죽음의 본질에 대한 독특한 철학적 대화가 펼쳐진다. 그러면서 드라큘라는 자신의 외로움과 죽지 못하는 운명의 저주—성에

서 하커에게도 말했던—에 대해 한탄한다. "당신과 요나탄 사이의 사랑에 나도 낄 수 있게 해주시오. [……] 당신과 내가 하나로 묶일 수 있게 해주시오!" 드라큘라는 수줍어하며 이렇게 애원한다. 그러나 친구 미나가 페스트 때문이 아니라 뱀파이어에 물려 죽은 게 분명해지자, 루시는 반 헬싱여기서는 평범한 주치의로 나온다에게 자신과 함께 이 모든 재앙의 근원인 뱀파이어를 죽이고 요나탄과 도시를 구하자고 제안한다. 반 헬싱은 말도 안 되는 미신이라며 거절하고, 소설의 미나와 무성영화의 엘렌보다 훨씬 더 총명한 여주인공 루시는 논문에서 읽은 방법대로 문제를 혼자 해결하기로 한다. 루시의 이런 결심은, 다가오는 파멸적 죽음을 앞두고 섬뜩한 느낌이 들 정도로 쾌활하게 춤을 추며 만찬을 벌이는 비스마르 주민의 숙명론적 태도를 보고 한층 더 단호해진다.

이후 이어지는 장면들에서 헤어조크는 무르나우의 버전을 충실히 따르고 있지만, 한 가지 다른 점은 백작의 피에 대한 욕망이 여기서는 아름다운 희생자 여인과의 성적인 결합과 매우 유사하다는 것이다. 아침 햇살 속에서 종말을 맞이하기 직전의 마지막 흡혈 장면이 바로 그렇다. 그러나 여기서는 노스페라투가 먼지로 부스러져 내리지는 않는다. 서둘러 달려온 반 헬싱은 죽어 있는 루시를 발견하고 노스페라투의 심장을 말뚝으로 꿰뚫는다. 그러면 요나탄은? 거실 한구석에 그를 위해 성찬식 빵으로 둘러 만든 보호용 원 안에 앉아 있다. 그러고는 지나가던 사람을 호들갑스럽게 불러 반 헬싱이 백작을 살해한 자라며 체포하게 하고, 하녀에게는 성찬식 빵을 치우게 하고는 자기 말에 안장을 올린다. 생상스의 〈상투스〉가 흐르는 가운데 말을 탄 요나탄이 광활한 바닷가 풍경 속

〈노스페라투〉 1979

이미 영화계의 악당으로 오랜 경력을 쌓아왔던 클라우스 킨스키와 이제 막 세계적으로 이름을 알리기 시작했던 이자벨 아자니는 헤어조크의 이 영화에서 그야말로 멋진 한 쌍을 이룬다. "노스페라투는 바로 나다. 나는 한 번도 주어진 역할을 연기만 하는 배우였던 적이 없다. 연기로 표현되는 것은 내 안에 이미 존재하는 것이다. 그것은 사랑을 향한 절규다." 자신의 역할을 두고 킨스키가 한 이 말은 노스페라투에게서 보이는 깊은 암울함에 대한 것이다. 무르나우 감독도 그러한 암울함을 암묵적으로 표현했지만, 헤어조크는 그것을 중심 모티프로 삼았다.

을 달려가는 것이 영화의 마지막 장면이다. 이는 아마도 《프랑켄슈타인》에서 괴물이 북극의 만년빙 속으로 몸을 던지는 마지막 장면에 대한 헤어조크 감독의 오마주인 듯하다. 이제는 요나탄도 뱀파이어의 해악을 세상에 널리 퍼뜨리는 괴물이 되었다. 드라큘라는 유령으로 요나탄 안에서 삶을 이어가는 것이다.

이 마지막 장면에서는 해변 풍경이 정서적 분위기를 표현하는 도구로 효과적으로 사용되었는데, 앞서 트란실바니아로 가는 도중에 등장한 콸콸 흐르는 급류와 가파른 산과 부드러운 언덕이 있는 산간지형 역시 유사한 기능을 한다. 무르나우의 영화에 비해 더욱 두드러지게 나타나는 또 한 가지 특징은 섬뜩함의 정체를 신비로운 자연의 한 부분으로서 전개해나간다는 점이다. 이런 점은 루시와 드라큘라가 나누는 대화에도 먼 메아리처럼 섞여든다. 킨스키의 드라큘라 연기에 대해서는 찬사와 조롱이 공존하는데, 그가 대사를 말할 때 너무 선한 인물처럼 보이는 장면이 많고 또 지나치게 격앙된 연기를 보이는 장면도 많았기 때문에 충분히 이해가 되는 일이다. 물론 이러한 그의 연기 방식은 이미 1960년대 '에드거 월리스' 시리즈—크리스토퍼 리도 종종 함께 작업했던—에 출연할 때부터 관객들이 익숙해져 있던 면이기도 하다.

킨스키는 독일영화상이 그의 노스페라투 연기에 수여한 상을 거부했는데, 당연히 겸손을 표하려고 그런 것은 아니다. 또한 자신의 영화가 '앞으로 50년 동안의 뱀파이어 장르에 대한 기준을 세웠다'고 자평한 헤어조크 감독 역시 겸손과는 거리가 먼 사람이다.

이 작품의 시적 표현 수준이 너무 높았기 때문에, 이후 10여 년이

지나도록 사람들의 이목을 끌 만한 다른 드라큘라 영화는 찾아보기 어려웠다. 같은 해 프랭크 란젤라와 로렌스 올리비에가 출연한 존 바담 감독의 〈드라큘라〉는 이에 비하면 한참 진부해 보였다. 그러다 마침내 대서양 건너편에서, 처음으로 원작에 충실한 드라큘라 영화를 만들었다고 주장하며 요란하게 만인의 이목을 사로잡는 작품이 나왔다.

브램 스토커의 드라큘라 1992

프랜시스 포드 코폴라 감독의 드라큘라 영화는 이미 그 제목에서부터 원작소설에 충실하게 만들었음을 강조하고 있다. 뉴 할리우드의 스타 감독이던 그는 최상급 배우들을 기용할 수 있었다. 드라큘라/블라드 3세 역은 게리 올드먼이 맡았고, 위노나 라이더가 미나 하커를, 안소니 홉킨스가 아브라함 반 헬싱을, 키아누 리브스가 조너선 하커, 그리고 탐 웨이츠가 렌필드를 연기했다. 드라큘라라는 뱀파이어 캐릭터만 이용할 뿐 원작은 고사하고 원래의 이야기 주제와도 아무런 연관 없이 만들어진 저급한 공포영화들이 점점 더 봇물 터지듯 쏟아져나오던 상황에서, 스토커의 원작을 참조했다고 제목에서부터 명시적으로 밝히는 것은 그 작품의 진지함과 예술적 수준을 강조하기 위해서일 것이다. 그러나 도입부

◀ 알브레히트 뒤러, 〈모피 코트를 입은 자화상〉1500

▶ 〈브램 스토커의 드라큘라〉1992의 게리 올드먼
런던에서 눈이 빨갛게 변한 드라큘라의 표정을 보면 피에 대한 갈망이 솟구쳐 오르고 있지만,
아직은 미나에게서 그 갈망을 해소하려 하지는 않는다. 그녀를 사랑하기 때문이다.

에 들어가자마자 우리는, 코폴라가 생각한 텍스트에 대한 충실함에는 또
다른 무언가가 있다는 걸 알게 된다. 그는 블라드 3세 드라큘레아의 음
침한 성이 있는 15세기 트란실바니아로 관객을 데려간다. 블라드 공작
은 터키와의 전쟁이 벌어지자 급히 전쟁터로 떠나면서 무거운 마음으로

아름다운 아내 엘리자베타[역사적 근거가 밝혀지지 않은 이 이름은 에르제베트 바토리 백작부인을 암시하는 것인지도 모른다]와 작별한다. 전쟁에서 승리하고 돌아온 그는 가슴 깊이 사랑하던 아내가 이미 죽었음을 알게 된다. 패배한 적들이 퇴각하면서 그에게 복수하기 위해 블라드가 치명적인 상처를 입었다는 거짓 전갈을 전했고, 그 말을 들은 엘리자베타가 깊은 슬픔에 성벽 위에서 성 아래 흐르는 격류 속으로 몸을 던진 것이다[나중에 하커도 이와 유사한 방법으로 성을 탈출한다]. 블라드가 성의 예배당에서 아내의 시신 옆에 무릎을 꿇고 절망하고 있을 때, 사제가 다가와 자살한 사람의 영혼은 구원받을 수 없다며 그의 화에 기름을 붓는다. 공작이 그때까지 목숨을 걸고 싸웠던 것은 바로 교회의 영토를 지키기 위함이었는데, 교회가 자기 아내에게 신의 은총을 거부한다는 것이다! 분노가 폭발한 공작은 그 자리에서 검으로 제단과 십자가를 파괴하고, 아내가 지옥에 간다면 자신이 죽은 뒤 다시 일어나 어둠의 힘으로 그녀의 복수를 하겠다고 맹세한다. 코폴라는 이 도입 시퀀스를 드라큘라의 역사적 과거와 밀접하게 엮어냈고, 흡혈귀 드라큘라의 운명은 엘리자베타의 비극적 죽음과 함께 완전히 새로운 관점에 놓이게 되었다. 이제 그의 행동을 추동하는 원동력은 본질적으로 부당함이 몰고 온 고통에서 빚어진 격분이며, 그가 미나 하커와 맺는 관계는 상실한 연인의 '환생' 및 구원에 대한 희망이라는 성격을 띠게 되는 것이다.

　그 후로 일단은 잘 알려진 틀에 따라 전개된다. 하커는 렌필드[탐 웨이츠의 렌필드 연기는 대사건이었다!]가 완수하지 못한 업무를 이어받아 트란실바니아로 보내지고, 마침내 완벽하게 표현된 유령마차를 타고 백작의

성에 도착한다. 감독은 드라큘라가 하커를 맞이하는 장면을 오페라풍의 화려함으로 연출한다. 노령의 성주는 자락이 길게 끌리는 핏빛 옷을 입고 나타나고, 성 안은 장엄하지만 어딘지 병적인 느낌이 들도록 꾸며져 있다. 드라큘라는 부동산 거래에 관해—런던에 여러 채의 주택을 구하고자—이야기하다가, 요즘 사람들은 한때 터키로부터 유럽을 지켜주었던 유서 깊은 자신의 가문에 대한 존경심을 잃었다며 화를 낸다. 그러고는 번쩍이는 칼로 자신의 조상이라는 블라드 3세의 초상화를 가리킨다 이때 감독은 예술사에 대한 반어적이면서도 번득이는 논평의 하나로서 모피 코트를 입은 알브레히트 뒤러의 유명한 자화상을 사용했다.

감독은 세 명의 미녀 뱀파이어가 혼돈에 빠진 하커욕망과 공포 사이에 갇힌 키아누 리브스는 다소 여린 소년 같은 모습이다를 덮치는 장면을 자유분방하고 에로틱한 향연의 쾌락적 이미지로 그려냈다. 물론 그 셋의 갈망은 이 영화에서도 우두머리이자 성주인 드라큘라가 끼어들어 제압한다. 나중에 하커는 자기를 불러들인 성주가 자신을 그 음탕한 지옥의 여자들에게 던져놓고 혼자 영국으로 가버리는 것을 무력하게 지켜볼 수밖에 없다. 이 여자 뱀파이어들은 자신들의 먹이가 가능한 한 오래 버틸 수 있도록 신중하게 흡혈의 양과 횟수를 조절하는데, 고통 받던 하커는 극한의 궁지에 처하자 결국 어떤 대가를 치러서라도 탈출하겠다는 일념으로 성 아래 계곡의 격류에 몸을 던진다.

그런 다음 우리는 런던에서 눈에 띄게 젊어진 드라큘라를 보게 된다. 그는 호기심 가득한 눈으로 주변에 매혹되어 런던 거리를 헤매다가 마치 우연인 듯 미나와 마주치게 된다. 그는 순결하고 우아한 엘리자베

〈브램 스토커의 드라큘라〉 1992
광란의 연회가 그 정점을 향해 가고 있다. 하커 키아누 리브스가
그를 탐내는 여자 뱀파이어들의 손아귀에 붙들려 있다.

타를 그대로 빼닮은 미나의 모습에 놀라 할 말을 잃지만, 머나먼 신비로
운 나라에서 온 정중한 '대공님'으로서 손쉽게 미나의 마음을 얻어낸다.
이는 폴리도리의 루스벤 경과 벨라 루고시가 연극에서 보여주었던 모습
을 떠올리게 한다. 그러나 이 둘의 관계에서는 이전의 해석에서 찾아볼
수 없었던 강렬한 관능성이 급속도로 싹튼다. 근대 유럽을 처음 접한 드
라큘라가 최근에 발명된 영화에 관심을 갖게 되면서 영화관에 방문했을
때, 동물원에서 탈출한 하얀 늑대가 나타나 관객을 공포에 빠뜨린다. 드
라큘라는 늑대를 온순하게 진정시키고 미나에게도 늑대를 쓰다듬어보

라고 권한다. 보는 이의 마음을 사로잡는 이 장면에는 영화 전체에 대한 중요한 상징도 담겨 있다.

미나는 이 독특한 외국인에게 점점 빠져들기 시작하고, 드라큘라 역시 자기 조국의 풍광에 대해 미나가 마치 본 듯이 상상하는 것을 보고 환희를 느낀다. 그에게 그것은 미나가 바로 엘리자베타의 환생이라는 또 하나의 증거였다. 그래서 그는 미나 앞에서는 피에 대한 자신의 갈망을 자제하고, 대신 미나의 친구 루시세이디 프로스트가 화려한 빨강 머리에 단순하고 본능에 충실한 여자로 연기해냈다를 통해 그 욕망을 충족한다. 코폴라의 영화만큼 유혹자로서의 뱀파이어가 지닌 동물적 매력을 노골적이고 인상적으로 연출한 드라큘라 영화는 없었다. 어느 밤, 미나는 몽유병 증세 때문에 정원으로 나가는 루시의 뒤를 따라갔다가 드라큘라가 혐오스러운 괴수의 형상으로 입에서 피를 뚝뚝 흘리며 루시 위에 올라타 있는 모습을 발견한다. 미나를 알아본 드라큘라는 주문을 외듯 "안 돼. 당신한테는 내가 안 보여!"하고 외친다.

그래서 미나는 루시가 단지 악몽에 사로잡힌 것으로 생각하고, 당분간 '자신의 대공님'을 못 본다는 생각에 울적해하면서도 서둘러 하커가 있는 동유럽으로 찾아가 결혼식을 올림으로써 멀리 있는 드라큘라를 번민에 빠뜨리고는 하커와 함께 런던으로 돌아온다. 그사이 런던에서는 반 헬싱의 개입에도 불구하고 루시가 뱀파이어로 변해버리고, 반 헬싱과 그 친구들은 루시의 시체에 말뚝을 박아버렸다. 이제 반 헬싱 교수를 필두로 사람들은 드라큘라의 은신처들을 파괴하러 다니고, 그런 와중에 드라큘라는 다시 만난 미나에게 자신의 본성과 진짜 정체를 밝힌다. 그래

도 그에 대한 강렬한 감정을 떨치지 못한 미나는, 차라리 그와 영원히 결합하기 위해 그의 피를 마시기를 갈망한다. 드라큘라는 처음에는 그녀의 바람을 거부하지만 결국 행복감에 도취되어 그녀의 뜻을 받아들인다. 그때 뱀파이어 사냥꾼들이 뛰어들어와 드라큘라를 몰아낸다. 감독은 처음에는 소설 속 결말로 치닫는 추적 장면을 세세하게 그대로 옮겨놓지만, 결말 자체에는 매우 중요한 변화를 가미했다.

자신의 성 앞에서 부상을 당한 드라큘라는 미나를 데리고 성의 예배당 안으로 달아난다. 그곳에서 미나는 사랑과 연민으로 그를 죽이고, 그렇게 구원을 받은 드라큘라는 다시 블라드의 얼굴로 돌아간다. 영화의 마지막 장면은 엘리자베타와 하나가 된 그의 모습을 보여준다.

코폴라는 촬영감독 미하엘 발하우스의 탁월한 솜씨에 힘입어 경탄스러운 영상과 맹렬함을 갖춘 공포 로맨스로 원작소설을 해석했다. 긴장과 드라마, 최고의 배우들과 더불어 이 영화를 돋보이게 하는 것은 바로 정교한 미학적 구조다. 이를테면 도입부에서 블라드가 터키와 전쟁을 치르는 장면을 보여준 '그림자극'—이 장르의 창시자인 로테 라이니거에 대한 오마주처럼 보이는—을 후에 드라큘라가 영화를 보러 간 극장에서 상영한 데서도 기발함이 돋보인다.

◀ 〈브램 스토커의 드라큘라〉1992의 게리 올드먼과 위노나 라이더
미나는 수 세기 전에 헤어진 자신의 연인인 듯한 '대공님'과 입을 맞춘다. 이 젊은 미녀는
드라큘라에게 죽음의 천사가 된다. 그러나 이는 무르나우와 헤어조크의 노스페라투 영화 속
여자들처럼 끔찍한 희생의 대가가 아니라 진정한 헌신이다.

▶ 〈브램 스토커의 드라큘라〉의 안소니 홉킨스
또 한 명의 저명한 출연자는 바로 직전에 〈양들의 침묵〉의 한니발 렉터로 인생 최고의 연기를
선보였던 안소니 홉킨스다. 그가 단호한 캐릭터로 표현해낸 아브라함 반 헬싱은 분명히 스토커도
마음에 들어 했을 것이다.

INTERVIEW
MIT EINEM
VAMPIR
AUS DER CHRONIK DER VAMPIRE

chapter 7

악령이 깃든 스크린

뱀 파 이 어 영 화 의 걸 작 들

〈뱀파이어와의 인터뷰〉 1994
물불을 가리지 않는 쾌락주의자 뱀파이어 레스타 드 리옹쿠르 역의 톰 크루즈는, 영화의 마지막 장면에서
빨간색 컨버터블을 타고 롤링 스톤즈의 〈Sympathy for the Devil〉을 크게 울리며 의기양양하게 금문교 위를 달려간다.

영화사의 초창기부터, 특히 바벨스베르크와 할리우드에 최초의 대규모 영화사가 생긴 1911년 후로 악마적이고 환상적인 소재는 영화감독들과 평론가, 관객들에게 많은 관심을 받아왔다. 이 시기는 초창기 무성영화에서부터 화면을 누비던, 그러나 아직은 영화의 세계에만 있는 특이한 존재들이던 현대적인 팜 파탈의 한 유형인 '뱀프Vamp'가 탄생한 때이기도 하다.

'뱀파이어Vampire'를 짧게 줄여 쓴 이 단어는 아스타 닐센과 그레타 가르보, 폴라 네그리와 메이 웨스트 등 방종하고 유혹적인 영화 속 디바들을 지칭했다. 이런 유형은 1915년에 러디어드 키플링의 시 〈뱀파이어〉[1897]를 바탕으로 프랭크 파월 감독이 만든 〈한 바보가 있었네〉에 출연한 테다 바라와 함께 최초로 등장했다. 이 영화에서 바라는 남자들을 유혹하여 파멸로 이끌며 절제라곤 모르는 창녀를 연기했다. 비록 그녀가 미소를 띤 채 시체 위로 다가가기는 하지만, 이 작품에서 흡혈행위는 단순히 은유로만 이해해야 한다.

이런 점은 당시의 다른 많은 흡혈귀 영화들에도 그대로 적용된다. 파리를 누비던 범죄 집단을 다룬 루이 푀이야드의 영화 〈뱀파이어〉[1915]처럼 제목에 그 단어 자체를 사용한 경우도 마찬가지였다. 뱀파이어의 마력적인 춤은 로버트 비뇰라의 〈뱀파이어〉[1913]와 덴마크 감독 아우구스트 블롬의 〈뱀파이어 무희〉[1912]에서도 에로틱한 중심 모티프였다. 그러나 안타깝게도 이 두 작품은 이제 확인할 길이 없고, 최초의 드라큘라 영화라고 추정되는 헝가리 감독 카로이 러이터이의 〈드라큘라의 죽음〉[1923]도 재생할 수 있는 필름이 없지만, 남아 있는 스틸사진들을 통해

◀ 〈클레오파트라〉1917의 테다 바라

영화사 최초의 '뱀프' 였던 바라는 이국적인 고대의 팜 파탈 역할을 탁월하게 소화했다.
본명이 테오도시아 버러 굿맨인 그녀는 'Arab Death'의 철자들을 뒤섞어
자신의 예명테다 바라Theda Bara을 만들어냈다.

▶ AEG의 '뱀파이어' 진공청소기 광고1924

배우이자 무용가인 에드몽드 기가 AEG의 신제품 진공청소기를 광고하고 있다.
제품명과 광고만 봐도 이 무렵에 이미 뱀파이어라는 개념이 일상적인 은유로
쓰이고 있었음을 알 수 있다.

⟨뱀파이어 무희⟩1912
초기 덴마크 뱀파이어 영화에서 뱀파이어 무희클라라 비트가 악마 같은 미소를 띠고 희생자를 덮치고 있다.
남자에게서 생명력을 빨아먹는 흡혈귀로서의 여자는 당시에도 흔한 모티프였다.

서나마 당시 사람들이 흡혈귀라는 인기 있는 테마를 어느 정도의 현실
성과 판타지로 받아들였는지 짐작할 수 있다. 우선 1922년에 무르나우
감독이 만든 ⟨노스페라투⟩만 해도, 오늘날까지 아무리 걸작이라는 뱀파
이어 영화도 좀처럼 그 작품을 능가하지 못했다. 그렇다면, 이제 스토커
의 드라큘라 백작이 영화사에 핏자국을 묻히기 이전의 뱀파이어 장르의
명작들로 눈길을 돌려보자.

뱀파이어 - 앨런 그레이의 꿈
1932

무르나우의 천재적인 영화가 나온 지 10년 후, 이미 무성영화의 대작으로 평가받는 〈잔 다르크〉[1928]로 세계적인 인정을 받은 덴마크 감독 칼 테오도르 드레이어는 레퍼뉴의 〈카르밀라〉와 1872년에 출간한 단편집 《유리 속에서 어렴풋이》에 실린 다른 작품들을 모티프로 삼아 독일에서 자신의 첫 유성영화 〈뱀파이어 - 앨런 그레이의 꿈〉을 만들었다. 드레이어는 공간과 그림자 연출에서 독일 표현주의 영화의 전형을 따랐지만, 드라마 연출에서는 전적으로 자기만의 개성을 표현하며 초현실적인 악몽의 장면들을 창조해냈다. 그런 장면을 효과적으로 만든 것은 강렬한 이미지들의 조화로운 연상 효과였다. 이러한 표현의 원리는 이미 루이스 부뉴엘과 살바도르 달리가 〈안달루시아의 개〉[1929]와 〈황금시대〉[1930]라는 실험적인 작품들에 자신들만의 방식으로 자연스레 녹여낸 바 있었다. 드레이어는 그들만큼 급진적인 방식을 취하지 않았고, 끊임없이 꿈과 현실 사이를 오가지만 어느 정도는 일관된 줄거리를 유지했다.

영화의 주인공 앨런 그레이―에드거 앨런 포를 염두에 두고 지은 이름인 듯하다―는 신비학을 공부하는 학생인데, 여행하던 중 마법에 걸린 쿠르탕피에르라는 마을에 가게 된다. 그는 그곳에 도착하면서 기이한 일들을 목격하게 되는데, 이를테면 풀 베는 노인이 챙 넓은 모자를 쓰고

〈뱀파이어〉1932의 장면들
레오네지빌레 슈미츠는 한 늙은 여자
뱀파이어에게 희생되어, 피에 대한 갈망과
자신을 위협하는 끔찍한 일에 대한 공포
사이에서 흔들리는 몽유병자가 되었다.

드레이어의 영화에서 가장 대담한 초현실적
몽타주 중 하나인 이 장면은 주인공 그레이
줄리언 웨스트가 관 속에 누운 자신을 바라보는 꿈
속 자아를 보여준다. 잠시 뒤에는 뱀파이어
마르그리트 쇼팽이 경멸하는 듯한 미소를 띠고
같은 관 속을 들여다본다.

마르그리트와 그녀의 공모자인 의사에게
다음번 희생자로 선택된 기젤레레나 만델가
오래된 방앗간 안에 묶여 있다.
여배우의 표정과 벽에 비친 그림자를 보면
드레이어가 판타지 무성영화의 미학에
얼마나 근접해 있는지 알 수 있다.

어깨에는 큰 낫—신적 존재가 낫으로 영혼을 수확해 인간을 죽음에 이르게 한다는 의미로 죽음을 상징한다—을 걸고서 작은 배를 타고 강을 건너가는 모습이다. 이중의 '메멘토 모리'인 셈이다. 또 그레이가 묵게 된 여인숙에도 뭔가 심상치 않은 기운이 감돈다. 방 안에는 죽음을 상징하는 그림이 포스터처럼 걸려 있고, 벽 틈으로 귀신 같은 목소리가 들려온다. 밤새 잠을 못 자고 침대에서 뒤척이는데 이번엔 마치 유령의 소행인 듯 잠가둔 방문의 열쇠가 저절로 돌아가더니 소리 없이 문이 열리고 낯선 방문자가 들어온다. 그 사람은 침울해 보이는 노인으로, "당신은 꼭 살아야 합니다!"라고 말하고는 봉인된 꾸러미를 책상 위에 내려놓고 그 위에 '내가 죽은 뒤 개봉할 것'이라고 쓴다.

이 장면부터 이미 관객은 그레이가 깨어 있는지 꿈을 꾸는 중인지 구분할 수 없다. 그레이는 불안함에 안절부절못하면서도, 어떤 곤경의 상황에서 자신이 구원자로 선택되었다고 느끼고 그 여인숙을 조사하기 시작한다. 그는 아이 울음소리와 개 짖는 소리를 듣지만, 계단에서 만난 잿빛 머리의 음산하게 생긴 노인은 아이나 개는 거기 없다고 말한다. 그 미궁 같은 건물에서 그는 사람의 뼈로 가득한 창고에 들어가게 되고, 주인과 떨어져 독립적으로 움직이는 그림자들을 곳곳에서 목격한다. 그림자들을 따라 밖으로 나온 그레이는 그림자들의 인도로 반쯤 허물어진 방앗간에 이르렀다가 다음에는 성으로 가는데, 창으로 성 안을 들여다보고 성의 주인이 밤에 찾아왔던 비밀스러운 방문자임을 알게 된다. 그 사람은 근심스럽게 자신의 아픈 딸 레오네를 바라보는데, 딸은 그런 아버지는 아랑곳없이 침대에 누워 '피'를 갈망하며 신음한다. 그레이는 갑

자기 그림자에 비친 윤곽으로 누군가가 노인에게 총을 겨누고 발사하는 모습을 보게 된다. 그는 하인—이 영화에서 꿈과 잠 사이의 몽롱한 상태에 빠지지 않은 유일하게 정상적인 인물—에게 상황을 알리고 노인이 죽어가는 방으로 들어가는데, 마침 노인은 자신의 둘째 딸 기젤레의 손에 메달 하나를 쥐여주고 있다. 그러는 동안 레오네는 성의 정원으로 쌩하니 달려가고, 잠시 후 그레이는 역겨운 모습의 노파가 레오네 위로 몸을 숙이고 있는 모습을 보게 된다. 뱀파이어일까? 그레이는 기절한 레오네를 집 안으로 옮기고, 의사를 불러오라고 사람을 보낸 다음 자매의 아버지가 남긴 꾸러미를 풀어본다. 그 안에는 뱀파이어의 역사에 관한 책이 들어 있고, 이때부터 그 책의 페이지들이 무르나우의 〈노스페라투〉에서처럼 삽입자막들로 나타난다. 성에서 일어나는 사건들, 그리고 레오네가 자기 동생을 갈망하는 눈빛으로 응시하다 자기 쪽으로 오라고 꼬드기지만 간호사가 들어와 뜻을 이루지 못하는 장면은 문학적 모범으로서 〈카르밀라〉를 떠올리게 한다. 아픈 레오네는 자신이 저주받고 버려졌다고 느끼고, 불려온 의사계단에서 만났던 퉁명스러운 노인는 걱정스럽게 물어보는 그레이에게 가장 확실한 치료법으로 수혈을 추천한다. 수혈 이후 그레이는 잠이 들고, 그사이 하인이 뱀파이어 책을 뒤적이다 한 가지 걱정스러운 사실을 발견한다. 이런 괴물들은 자신의 희생자를 더 빨리 제멋대로 조종하기 위해 자살로 내몬다는 것이다. 실제로 레오네는 목숨을 끊으려고 시도했지만, 탁자 위에 놓인 독약을 마시려는 순간 아슬아슬하게 저지당한 적이 있었다. 또 그 책에는 옛날에 쿠르탕피에르에서 마르그리트 쇼팽이라는 이름의 범죄자가 악행을 행하다가 처형된 적이 있

다는 내용도 적혀 있다.

　그사이 그레이—그의 그림자 역시 개별적인 삶을 살고 있다—는 자신이 의사와 마녀 같은 뱀파이어에게 붙잡혀 들여다볼 수 있는 창이 달린 관에 갇혀 있는 꿈을 꾸고, 꿈속에서 자신의 장례식까지 목격한다. 그는 교회 묘지 앞의 벤치에서 깨어나는데, 그곳에서는 하인이 막 마르그리트 쇼팽의 금이 간 대리석 묘석을 뽑아낸 참이다. 두 사람이 함께 마르그리트의 몸에 말뚝을 박자 시체는 순식간에 해골이 되어 무너져내린다. 바로 그 순간 레오네는 병상에서 일어나 자신의 회복을 기뻐한다. 그레이는 자신의 꿈속 도플갱어였던 기젤레가 묶여 있는 오래된 방앗간으로 서둘러 달려가 갇혀 있던 그녀를 풀어주고, 그녀와 함께 배에 올라탄다. 이번에는 처음에 강을 건넌 배와는 달리 새로운 삶으로의 출발을 상징한다. 결국 뱀파이어의 조력자로 밝혀진 의사는 방앗간에 기젤레를 가둬둔 장소가 비어 있는 것을 발견하지만, 이번엔 오히려 자신이 밀가루 통에 갇힌 채로 빻아져 쌓이는 밀가루에 묻혀 비참하게 질식사한다. 카메라가 드라마틱하게 포착한 방아의 가차 없는 움직임은 악에 대한 신성한 정의의 승리를 표상한다. 이리하여 드레이어의 카프카풍 꿈 이야기는 전형적인 교훈적 우화로 끝맺는다. 마크 트웨인을 닮은 그 의사는, 후에 로만 폴란스키의 〈박쥐성의 무도회〉에 나오는 노교수의 모델이 된다.

악마의 키스
1983

드레이어의 〈뱀파이어〉가 나온 지 반세기 뒤, 영국의 리들리 스코트는 충격적인 SF물 〈에일리언〉[1976]과 SF 서사시 〈블레이드 러너〉[1982]를 통해 영화로 그리는 악몽 세계의 현대적이고 독창적인 창조자로서 자신의 존재를 뚜렷이 새겼다. 그때까지 주로 광고계와 음악계에서 감독으로 활동하던 그의 동생 토니 스코트는, 같은 해에 장편영화 데뷔작으로 데이비드 보위와 카트린 드뇌브가 주연을 맡은 독특한 매력의 뱀파이어 판타지영화 〈악마의 키스〉를 찍었다.

토니 스코트는 기존의 MTV 뮤직비디오 스타일[데이비드 보위가 〈Ashes to Ashes〉로 정점을 찍은]로, 뉴욕의 화려한 디스코텍을 배경으로 한 오프닝 시퀀스를 선보였다. 고딕록 밴드 바우하우스가 무대에서 자신들의 곡 〈Bela Lugosi's Dead〉를 포효하듯 부르는 가운데, 고혹적인 의상을 차려입은 드뇌브와 그에 못지않게 멋진 스타일로 꾸민 보위가 다른 한 쌍과 함께 어울리고 있다. 곧이어 그들의 호화로운 집에서 벌어지는 광경은 파트너를 바꿔 즐기려는 것처럼 보이지만, 성적인 유희가 한창일 때 그들은 각자 작은 칼을 뽑아 희생자의 목을 긋고 피를 빨아먹는다.

이 맨해튼의 멋쟁이 커플은 사실 수백 살이 된 뱀파이어들로, 영원한 젊음을 유지하고 매일 슈베르트나 바흐, 라벨의 비장한 음악을 연주

◀ 〈악마의 키스〉1983의 데이비드 보위

보위는 니콜라스 뢰그의 동화 같은 SF물 〈지구에 떨어진 사나이〉1976에서 그랬듯이 우아하게 멋을 내고서, 마치 같은 해인 1983년 진행된 그의 순회공연 '시리어스 문라이트 투어' 중에 잠시 짬을 내 쉬고 있는 것처럼 한가로이 맨해튼 거리를 거닌다. 보위 이후에도 '더 후'의 로저 달트리311쪽 참고를 비롯해 몇몇 록스타들이 뱀파이어 역할로 영화에 도전했다.

▶ 존 블레이록데이비드 보위이 몇 시간 사이에 수십 년을 늙어버리는 하루의 묘사는 꼭 뛰어난 분장술 때문이 아니더라도 이 영화에서 가장 잘 만들어진 시퀀스 중 하나다. 그날 밤 그는 더할 수 없이 늙어버린 모습으로 미리엄카트린 드뇌브에게 마지막 키스를 애걸하지만, 그녀는 그를 밀쳐내고 만다.

〈악마의 키스〉의 카트린 드뇌브
갈망만 영원하고 사랑은 영원하지 않다면, 알맹이는 빠져 있는 셈이다.

하며 하루를 시작한다. 미리엄과 존 블레이록은 '항상 그리고 영원히' 맺어진 부부로서 아주 오랫동안 아무 문제 없이 삶을 유지해왔다. 그러나 디스코텍에 다녀온 다음 날 그들의 관계에 균열이 생긴다. 존이 눈 밑에 갑자기 생긴 주름을 발견하고 당황하자, 미리엄—그녀는 고대 이집트 때부터 살고 있다—은 그에게 자신의 이전 뱀파이어 파트너들도 모두 언제부턴가 갑자기 불면증에 시달리고 급속도로 노쇠해갔음을 알려준다. 그의 앞에도 그런 운명이 기다리고 있는 거라고.

이런 상황에서 노인학자인 사라 로버츠 박사수잔 서랜든가 등장한다. 미리엄은 수면과 수명의 관계에 관한 로버츠의 책 사인회에서 그녀를 만난다. 실제로 로버츠 박사는 동물실험을 통해 선천성 조로증유전자 결함으

로 아이가 급속하게 노화하고 늦어도 16세에는 사망하는 병에 관한 연구를 하고 있다. 존은 그사이 오십 세 정도의 외모가 되어 로버츠 박사의 병원으로 찾아갔지만, 로버츠는 그를 우울증 환자 정도로 치부하고 상대하지 않으려 하며 상담할 생각도 없으면서 환자 대기실에서 기다리게 한다. 존은 멍하니 몇 시간 동안 앉아 있다가, 늦은 오후에는 이미 자신이 노인이 되어버렸음을 알게 된다. 그동안 로버츠 박사는 실험실의 개코원숭이에게서 그보다 더 급격한 죽음과 붕괴를 목격하고 있다. 충격과 분노에 사로잡힌 존은 집으로 돌아오는 길에 거리에서 춤추는 젊은이를 덮치려 하지만 힘이 없어 실패한다. 그러나 결국 집에 돌아와 절박한 상태에 이르렀을 때, 정기적으로 바이올린을 가져와서 자기 부부와 합주하던 소녀가 찾아오자 그 아이를 희생물로 삼는다.

그의 몸부림도 노화를 멈추지는 못한다. 마침내 미리엄은 존을 어린아이처럼 두 팔로 안고 다락방으로 데려간다. 그러고는 눈물을 흘리며 아직 죽지 않은 그를 관 속에 넣어 먼저 세상을 떠난 파트너들의 관 옆에 놓아둔다. 사라는 호기심과 존에 대한 미안함으로 그들의 집을 찾아가는데, 미리엄과 사라의 만남은 에로틱한 만남으로 이어지고 결국 미리엄의 정맥에서 사라의 입으로 피가 흘러들어 사라도 뱀파이어로 변한다. 신참 뱀파이어는 처음에는 버텨보지만 결국 자신의 약혼자를 물어 죽음으로 내몬다. 그러나 자신에게 일어난 일이 무엇인지 파악한 사라는 영원히 미리엄에게 속박된 채 유령이나 그림자처럼 살아야 한다는 사실에 저항한다. 미리엄은 뱀파이어가 된 사라와 축배를 들지만, 다음 순간 사라는 입을 맞추며 자신의 목에 걸린 작은 칼존의 유품을 뽑아 스스로 목

숨을 끊고자 한다.

미리엄은 새 파트너로 선택한 사라를 잃었다는 사실에 절망한 채 죽어가는 사라를 안고 다락방 묘지로 올라간다. 그러나 그때—아마도 사라의 저항에 용기를 얻은 듯—이전에 죽었던 파트너들의 시체가 모두 일어나 미리엄을 몰아낸다. 비틀거리던 미리엄은 계단 난간을 부수며 1층 바닥까지 떨어지고 심한 발작적 경련을 일으키며 죽어간다. 존을 포함해 관에서 나왔던 시체들은 그제야 저주에서 풀린 듯 가루가 되어 무너져내린다. 마지막 장면에서는 다시 살아난 사라가 당시 멋지게 새로 건설된 런던 바비칸 구역의 한 아파트 테라스에 앉아 있는 모습이 보이고, 옆방에 있는 관 속에서 미리엄이 간절히 애원하며 사라를 부르는 소리가 들려온다.

이러한 결말은 헤어조크의 〈노스페라투〉와 유사하다. 문제의 뱀파이어는 처단되었지만, 또 다른 뱀파이어에 의해 이어지는 것이다. 독일판 포스터에 적혀 있듯이 '영원한 사랑은 없고' 갈망만이 변함없이 강렬하게 유지된다. 영화의 진짜 주제는 신의 창조에 맞선 자만심이다. 사라의 의학실험이든 뱀파이어의 왜곡된 생존방식이든, 자연적인 필멸성에 개입하려 한다면 언젠가는 반드시 인간의 힘으로는 피할 수 없는 응분의 벌을 받게 된다는 것이다.

스코트가 들려준 이야기의 교훈은 드레이어의 〈뱀파이어〉만큼 허세스럽지는 않다. 그러나 한편으로 두 사람은 뱀파이어에 관한 주제를 상당히 품위 있게 표현했다는 공통점을 갖고 있다. 드레이어의 영화에서는 한 방울의 피도 볼 수 없고, 스코트의 영화에서는 의미심

〈악마의 키스〉포스터
이 독일판 포스터에서는, 영화 속에서 뱀파이어들이 자신들의 갈망을 해소하기 위해 희생자들의 목을
그을 때 쓰는 칼이 중심에 놓여 있다. 칼의 손잡이는 이집트 신화에서 불멸을 나타내는 아몬 신의 상징물이다.

장하게도 뱀파이어라는 말을 한 번도 언급하지 않으며 마늘이나 말뚝, 치명적인 햇빛과 같이 뱀파이어를 물리칠 수 있는 방침에 대해서도 다루지 않는다.

　　이 영화에 대해 비판적인 사람들은 스코트가 이 주제를 지나치게 미화했다고 비난한다. 드뇌브와 서랜든의 정사 장면을 비롯한 몇몇 시퀀스에 대해서는 맞는 말일 수도 있다. 그러나 전체적으로 감독이 염두에 두었던, 현대적인 뱀파이어 멜로드라마를 매력적이고 오싹하면서도 아름다운 영상으로 스크린에 옮긴다는 의도는 확실히 달성했다. 〈악마의 키스〉가 나온 지 15년 후 토니 스코트는 동명의 TV 호러 시리즈 〈갈망〉을 제작했는데, 시즌 2에서는 데이비드 보위가 프로그램의 호스트로 참여했다. 30분 분량의 에피소드들 중에는 TV 영화로 볼만하게 옮겨진 테오필 고티에의 〈죽은 연인〉97쪽 참고을 비롯하여 뱀파이어 이야기도 다수 포함되어 있다.

뱀파이어와의 인터뷰
1994

조감 시점으로 한밤의 금문교를 훑던 카메라는, 샌프란시스코의 황홀하게 반짝이는 스카이라인을 향해 움직이다 소용돌이에 빨려가듯 항구의

페리 빌딩과 마켓 스트리트까지 나아간다. 그때까지 미국에서 만들어진 최고의 뱀파이어 영화라 할 수 있는 코폴라의 탁월한 드라큘라 영화가 나온 지 2년 뒤, 아일랜드의 닐 조던 감독이 미국 작가 앤 라이스의 소설 《뱀파이어와의 인터뷰》를 스크린에 옮긴 영화는 이렇게 시작된다. 시나리오의 초안을 직접 쓰기도 한 작가는 《뱀파이어와의 인터뷰》로 시작하는 여러 권의 《뱀파이어 연대기》[1976~2003] 시리즈를 출간하며, 사적이고도 신화적인 뱀파이어의 우주를 창조했다. 그 세상에 기거하는 뱀파이어 주인공들의 상세한 프로필과 운명은 매번 인터뷰나 다른 대화방식을 통해 그들의 관점에서 독자에게 전달된다. 이런 방식은 마치 실제 같은 느낌으로 뱀파이어 세계—이전에는 외부자의 입장에서 위협으로만 받아들였던—를 내부자의 시선에서 볼 가능성을 열어주었다.

호기심 많은 새내기 기자 크리스찬 슬레이터가 뱀파이어의 흥미로운 인생역정을 파고들기 위해, 자신이 뱀파이어라고 주장하는 루이 브래드 피트를 마켓 스트리트의 한 호텔방에서 만나는 장면은 닐 조던의 영화에서 하나의 액자 속 이야기에 해당한다. 처음에는 미심쩍어하던 기자도 어쩌면 사실일지도 모르는, 몇백 살이나 되었다고 주장하는 비범한 존재가 자기 앞에 있는 신비로운 상황에 매료되고, 뱀파이어 루이도 기자에게 믿기 어려운 자신의 역사를 이야기하기 시작한다.

이야기는 1791년 뉴올리언스의 농장으로 거슬러 올라간다. 젊은 농장주 루이 드 퐁뒤락은 아내가 출산 도중 아기와 함께 죽은 뒤로 삶에 염증을 느끼고 도박과 술에 빠져 지내면서 먼저 떠난 아내와 아이를 잊지 못해 자신도 죽고 싶어 한다. 뱀파이어인 레스타 드 리옹쿠르에게 이

런 루이는 기꺼이 희생자가 되고 그럼으로써 새로운 동료가 되어줄 이 상적인 조건을 갖춘 인물로 보인다. 레스타는 루이가 어느 포주의 칼에 찔리기 직전에 그를 구해내, 루이의 목을 물고 피를 빨면서 그를 안고 공 중으로 높이 솟아오른다괴테의 《파우스트》에도 나오는 두 가지 검은 낭만주의의 모티프, '악마와의 계약'과 '악마의 망토를 타고 날아오름'. 다음 날 그는 다시 루 이를 찾아와 아직도 죽고 싶은지 묻고 자기가 고통과 슬픔 저편의 삶을 선사할 수 있다며, "나는 한 번도 갖지 못했던 기회를 너에게 주겠다"라 고 말한다. 루이는 모험심이 아니라 절망감에서 뱀파이어가 되는 데 동 의한다. 그는 새로운 탄생으로 밤의 세계에 갇히기 전에 마지막으로 감 동적인 일출을 감상한다.

　　그러나 새로운 존재방식에 대한 루이의 기쁨은, 살인에 대한 강한 저항감 때문에 얼마 가지 못한다. 레스타는 이제부터 그것이 그의 운명 이라고 일깨우고, 닭으로 피에 대한 갈망을 채우는 그를 조롱한다"조만간 닭들도 남아나지 않을 걸, 루이!". 루이의 저택에서 텅 빈 접시와 잔들을 식탁 에 늘어놓고 앉아 있던 레스타는 쥐를 붙잡아 마치 레몬즙을 짜듯 와인 잔에 쥐의 피를 받아서 루이에게 건넨다. 오싹한 분위기를 망치지 않으 면서도 섬뜩한 유머로 어느 정도 긴장을 풀어주는 장면 중 하나다. 뉴올 리언스를 배경으로 하는 전반부에서는, 흑인 노예들이 농장 전체에 퍼 져 나가는 죽음을 막기 위해 벌이는 부두교 의식이 분위기를 조성하는 데 큰 역할을 한다. 교활한 쾌락주의자 레스타는 아무 거리낌 없이 건강 을 유지하지만"매일 밤 첫 번째 코스로는 젊은 처녀, 두 번째 코스로는 금발 곱슬머 리 소년, 그리고 절정이자 마무리는 성숙한 여인이 좋지", 루이는 아내와 아이를

잃은 상실감을 여전히 극복하지 못해 좌절하고, 빈약한 대체식량으로 버티며 야위어간다. 그러다 그의 시중을 드는 곱상한 하녀가 가엾고 안타까운 마음에 루이를 부드럽게 다그치자 마침내 루이가 욕망을 절제하지 못하고 그녀의 피를 마시면서 상황은 더욱 복잡해진다. 저택 앞에 모여 부두교 의식을 올리던 노예들 앞에 하녀의 시체를 두 팔로 안고 나간 루이는 "모두 달아나라! 그래! 너희 주인은 악마다!"라고 소리치며 노예들이 들고 있던 횃불을 뺏어 들고 자신의 '저주받은' 집에 불을 지른다. 여기까지만 해도 이미 관객은 잘 만들어진 뱀파이어 극 한 편을 본 셈이다. 그러나 영화에서 이 저택은 불에 타는 마지막 건물이 아니고, 단지 새로운 시작을 알리는 신호의 횃불일 뿐이다.

그러나 그 새로운 시작도 처음에는 암울하다. 편안하게 살고 있던 집을 불태워버린 루이와 레스타는 처량하게 묘지에서 야영을 하게 되는데, 사고방식의 차이로 툭하면 다툰다. 다시 안락한 거처를 마련한 뒤에도 충돌은 여전하다. 루이가 사람의 피는 마시지 않겠다고 버티자, 레스타는 그를 꾸짖으며 "루이, 넌 죽음을 부르고 있어!" 매력적인 요부의 목을 그의 입에 들이민다. 그러던 루이를 단번에 변화시킨 사건이 벌어진다. 밤길을 헤매던 루이는 페스트로 죽은 엄마 시체 옆을 지키던 열 살짜리 소녀 클로디아를 만나고, 도와달라며 자신에게 안긴 소녀의 목을 물어 피를 마신다. 루이는 자신이 저지른 짓에 충격을 받고 달아나지만, 집으로 돌아와 레스타가 데려온 소녀를 다시 만나게 된다. 레스타는 클로디아를 뱀파이어로 만들고, 셋은 함께 생활하게 된다. 레스타의 피를 마시고 뱀파이어가 된 소녀가 정신이 들자마자 내뱉은 첫마디는 "더 먹고 싶어!"

였고, 소녀에게 피를 빨려 기운이 빠진 레스타는 "죽음에서 얻는 쾌락을 아는 신동"이라며 혀를 내두른다. 이 삼인조 뱀파이어는 아주 행복한 가족처럼 살아가지만, 세월이 흐르면서 클로디아가 어른의 정신으로 아이의 몸에 갇힌 상태를 더 이상 참지 못하게 되면서 평화는 깨어진다. 자신의 사악한 창조자라고 레스타를 격렬하게 공격하고, 심지어 죽은 아이들을 데려와 선물이라며 죽은 피를 먹게 해 그를 죽인다. 클로디아를 사랑하는 루이는 함께 레스타의 시체를 늪에 빠트리고 오지만 마음이 편치 않다. "이렇게까지 해서는 안 되는 거였는데."

　　루이는 자신을 뱀파이어로 만든 레스타에게 뱀파이어 종족의 기원과 증식에 관해 물었지만 알아낸 게 별로 없었다. 뱀파이어는 언제부터 존재했나? 우리는 악마의 피조물인가? 어딘가 다른 이들도 살고 있을까? 레스타가 원래 파리에서 왔다는 말 때문에, 루이는 의문의 답을 찾기 위해 유럽으로 가기로 한다. 그러나 출발하기로 한 날 밤, 하마터면 레스타가 그들의 계획을 망칠 뻔 한다. 늪에서 악어의 피를 마시고 다시 살아난 레스타가 찾아와 거실 피아노 앞에서 반쯤 썩어버린 손으로 베토벤의 〈월광 소나타〉를 연주하고 있었던 것이다. 뒤이어 루이와 몸싸움을 하던 레스타는 석유램프가 넘어지며 번진 불길에 휩싸이고, 루이와 클로디아는 그 틈에 달아난다. 둘은 출항하는 배의 갑판 위에서 집 전체가 활활 불타는 모습을 지켜보며, 레스타가 비참하게 타 죽었을 것이라고 생각한다.

　　겉보기엔 연인처럼 보이지 않는 이 뱀파이어 커플은 답을 찾기 위해 여행하지만, 그들이 파리로 간 1870년까지는 아무런 소득 없이 시

〈뱀파이어와의 인터뷰〉1994
이 영화에서 브래드 피트와 커스틴 던스트는 뱀파이어 연인 커플이 된다.
그러나 여인은 아이의 몸에 갇혀 있고, 이들의 관계는 영원히 지속되지 못한다.

파리 뱀파이어 극장의 우두머리 안토니오 반데라스가 지하감옥의 흡혈귀 무리들이 덮치기 전에
그날 밤의 노획물인 아름다운 나체의 처녀를 자랑스레 소개하고 있다.

간만 흐른다. 그러다 그들은 파리에서 진짜 뱀파이어들이 매일 밤 처녀 희생자를 데려다 음침한 연극을 공연하는 뱀파이어 극장에 들르게 된다. 극의 공포에 몰입한 관객은, 자신들이 보는 연극이 실제로 벌어지는 일임을 알지 못한다(이는 1820년 뱀파이어에 대한 열광을 반어적으로 암시한다. 108쪽 참고). 환상적인 지하묘지에서 사는 이 뱀파이어 무리의 우두머리는 현존하는 뱀파이어 중 가장 나이가 많은 아르망인데, 그는 루이를 친구이자 현대에 자신을 이어줄 연결고리로서 곁에 두고 싶어 한다. 이러한 아르망의 의도는 무리의 또 다른 멤버 산티아고 때문에 좌절된다. 그는 갑자기 나타난 불청객 루이를 미워하고, 동족인 뱀파이어를 살해한 불경죄로 클로디아를 처벌하고자 한다. 뱀파이어들은 루이를 강제로 관에 넣은 다음 방 바깥에 돌담을 쌓아 막아버리고, 클로디아와 그녀의 새로운 동료 마들렌을 치명적인 햇빛에 노출시킨다. 다행히 루이는 그때 아르망이 나타나 풀어준 덕에 위기를 넘기지만, 서로 꼭 끌어안은 모습 그대로 재가 되어버린 클로디아와 마들렌을 보게 된다. 다시 인터뷰 장면으로 넘어오면, 그 이야기를 들려주는 루이의 눈에서 눈물이 뚝뚝 떨어지고 있다.

　　루이는 뱀파이어라는 자기 존재에 대한 근본적인 질문"이 모든 악은 어디서 시작되었나?" "이런데도 신이 존재한단 말인가?"에 대한 답을 아르망에게서도 얻지 못한 채, 클로디아의 복수로 파리의 뱀파이어 소굴을 모조리 불태운 다음 다시 미국으로 돌아온다. 그러고는 뉴올리언스의 어디선가 나는 '오래된 죽음의 냄새'를 따라가다 뜻밖에도 레스타를 발견한다. 그동안 루이는 새로운 기술시대에 적응해 살고 있지만 레스타는 폐허가

된 오래된 집에 숨어 살며, 전조등 불빛과 햇빛도 구분하지 못해 두려움에 떤다. 거미줄에 뒤덮인 묘한 시적인 분위기와 아무런 위안도 없고 벗어날 수도 없는 영원한 삶의 암울함이 손에 잡힐 듯 느껴지는 이 으스스한 장면은, 영화에서 가장 절절한 장면 중 하나다. '강하고 아름다워야 하며 아무 후회도 하지 않아야 한다'는 아르망의 좌우명은 레스타에게서도 이미 오래전에 무색해진 것이다. 그렇다면 당신은? 기자의 질문에, 루이는 속이 다 타 텅 비어버린 느낌이라고 대답한다. 비할 데 없이 놀라운 모험담 끝에 이런 결말을 듣게 된 기자는 루이에게 자신을 뱀파이어로 만들어달라고 요구한다. 자기가 이제부터 루이의 동료가 되겠다는 것이다. 뻔뻔할 정도로 경솔한 그의 태도에 화가 난 루이는, 무방비 상태인 기자의 목을 붙잡아 천장까지 끌어올렸다 내동댕이치며 호통을 친다. 이는 레스타와 루이의 첫 만남을 상기시키는 장면이기도 하다.

 기자가 정신을 차리고 보니 루이는 이미 사라진 뒤다. 그는 잽싸게 자기 물건들을 챙기고 큰 파문을 일으킬 전대미문의 기삿거리를 가방에 담은 채 계단을 뛰어 내려가 자신의 빨간색 무스탕 컨버터블에 올라탄다. 타이어가 긁힐 정도로 다급히 금문교 쪽으로 차를 몰며, 아직도 믿지 못하겠다는 듯 고개를 설레설레 흔들며 녹음한 인터뷰 테이프를 튼다. 그러나 얼마 가기도 전에 뒷좌석에서 레스타의 얼굴이 튀어나오더니, 놀라서 아무 말도 못 하는 기자의 목을 물어버리고는 그를 옆자리로 밀고 자신이 운전대를 잡는다. 레스타는 루이의 인터뷰 테이프를 빼버리더니 "몇 세기나 저 징징거림을 들어야 했다니까!" 〈Sympathy for the Devil〉을 크게 틀어놓고 다리 위를 쌩하니 달려가다가, 조수석에 앉은 기자에

게 태연하게 말한다. "내가 너에게 나는 한 번도 갖지 못했던 선택의 기회를 주지."

마지막 장면에서는 해가 뜨기 직전 샌프란시스코의 마천루 위로 하늘이 붉게 번져간다. 마치 뱀파이어 루이와의 인터뷰만이 아니라 그가 들려준 이야기 전체가 하룻밤 사이의 일인 것처럼. 불멸의 존재이면서도 여전히 내면에는 죽을 수밖에 없는 인간과 같은 영혼을 지니고 있는 뱀파이어의 관점에서 열정과 그리움, 살기와 불행을 다룬 이 영화는 그렇게 막을 내린다. 루이는 브램 스토커의 《드라큘라》를 가리켜 '한 괴짜 아일랜드인의 망상의 산물'이라며 코웃음 치는 현대의 뱀파이어다. 이 말에는 한편으로 스토커와 같은 아일랜드 출신 감독의 자조적 정서도 배어 있다.

루이는 '마늘과 말뚝 따위는 헛소리지만, 햇빛은 반드시 피해야 한다'고 강조한다. 이는 영화 속 영화가 등장하는 흥미진진한 장면을 통해 한층 강조된다. 20세기가 되자 루이는 영화기술 덕에 스크린에서나마 마침내 일출 장면을 다시 보게 된다. 무르나우 감독이 1927년에 첫 할리우드 영화로 만든 〈선라이즈〉, 그리고 〈노스페라투〉에서 밤새 피의 향연을 만끽하느라 닭이 두 번째로 울었을 때에야 날이 밝은 것을 알아차리고 경악하는 장면181쪽을 통해 해가 뜨는 모습을 본 것이다. 지나가는 말이지만 뱀파이어들의, 어쩌면 시나리오 작가들의 기억력은 항상 신뢰할 만하지는 못한 것 같다. 루이가 1988년에 〈불타는 태양〉을 보고 나오는 장면이 있는데, 사실 그 액션영화는 1989년이 되어서야 개봉했기 때문이다.

널 조던 감독의 장대한 뱀파이어 서사시에는 섬세하게 신경을 쓴 자잘한 면들이 잔뜩 숨어 있다. 빨간색 무스탕 컨버터블은 롤링 스톤즈의 〈Sympathy for the Devil〉1968년에 《Beggars Banquet》앨범을 통해 처음 발표되었고, 싱글로는 1974년에 나왔다과 같은 해에 처음으로 생산되었다. 물론이 영화에서는 롤링 스톤즈의 원곡이 아니라 영화제작 당시 대단한 인기를 누리던 미국의 하드록 밴드 건즈 앤 로지즈의 리메이크가 쓰였지만. 앤 라이스의 《뱀파이어 연대기》중에서 영화화된 또 다른 작품 〈퀸오브 뱀파이어〉2001에서도 고딕록 음악이 중심적인 역할을 한다298~301쪽 참고.

살렘스롯
2004

북미의 공포소설에서는 크레올 문화가 바탕에 깔린 미시시피 삼각주 지역과 뉴잉글랜드 주가 배경으로 자주 등장한다. 초기 이민자들이 일찌감치 정착한 땅이라 수 세기가 지난 고색창연한 건축물들을 가장 많이볼 수 있고, 이 때문에 1920년대에 〈크툴루 신화〉를 쓴 H. P. 러브크래프트를 비롯해 많은 작가에게 영감의 원천이 된 곳이기도 하다. 따라서다음으로 우리가 살펴볼 뱀파이어 영화가 메인 주를 배경으로 하는 것

도 우연은 아니며, 나아가 그 제목에는 미국 땅에서 벌어진 사상 최악의 마녀 화형이 있었던 장소—1962년 매사추세츠 주 세일럼—에 대한 기억도 담겨 있다.

앤 라이스가 《뱀파이어와의 인터뷰》를 출간하기 한 해 전인 1975년, 스티븐 킹은 두 번째 소설 《살렘스 롯》으로 최고 수준의 뱀파이어 공포소설을 선보였다. 1980년대에 TV 미니시리즈로 제작되어 컬트적 인기를 누렸으며, 2004년에는 덴마크의 미카엘 살로몬 감독이 메가폰을 잡고 로브 로우와 도날드 서덜랜드, 루트거 하우어가 세 남자 주인공을 맡아 영화로 리메이크되었다.

이야기는 킹의 고향인 동부해안 포틀랜드 근처 허구의 소도시 예루살렘스 롯—줄여서 살렘스 롯—에서, 한때 마스튼이라는 자의 거처였던 오래된 집에서 일어나는 사건들을 중심으로 펼쳐진다. 성공한 작가 벤 미어스는 고향으로 돌아와 자신의 어린 시절 정신적 외상과도 관련된 저택을 구입하려고 하지만, 이미 그 집은 두 명의 골동품 상인이 사들인 뒤였다.

귀향한 작가는 겉으로는 그저 따분해 보이지만 알고 보면 편협함과 시기심, 그리고 쉬쉬 하며 감춰두는 변태성이 짙게 서려 있는 그 소도시 어디에서도 환영받지 못하고, 곧 자신이 괴이한 사건에 말려들었음을 알게 된다. 검은 십자가로 악마의 예배의식을 치른 개의 사체가 묘지 울타리에 매달려 있고, 아이들이 흔적도 없이 사라지거나 이해할 수 없는 악성빈혈로 죽어간다. 결국엔 이곳이 일종의 뱀파이어 역병에 시달리고 있다는 것이 분명해진다. 또한 마스튼 저택을 소재로 책을 쓰려 한 작가의

〈살렘스 롯〉2004
로브 로우와 도널드 서덜랜드는 이 영화에서 각각 선과 악을 구현하고 있다.
전자는 뱀파이어 사냥꾼이고 후자는 뱀파이어의 협력자다.

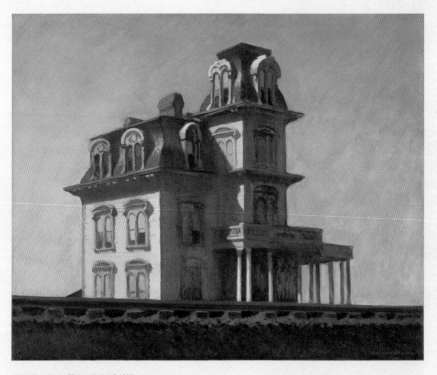

에드워드 호퍼, 〈철로 옆의 집〉1925
알프레드 히치콕은 적막하고 음침한 오래된 저택을 그린 호퍼의 그림에서 깊은 인상을 받아,
그림 속 집을 본떠 〈사이코〉1960의 세트를 짓고 영화의 주요 배경으로 사용했다.
스티븐 킹도 도시를 굽어보는 유령의 집이라는 모티프를 이어받아 《살렘스 롯》을 썼다.

의도는 자기 과거의 상처를 되돌아보고 정리하려는 것이었지만, 그 일은 결국 자기 목숨까지 위태롭게 하는 상황으로 치닫는다. 그 저택은 이미 그의 유년기에도 악명 높은 장소였는데, 아홉 살 때 그는 밤에 담력시험 삼아 그곳에 들어갔다가 끔찍한 사건을 목격한다. 집 주인이 무언가 보이지 않는 힘에 조종당하는 것처럼, 자기 아내에게 엽총으로 치명상을 입힌 뒤 스스로 목을 맨 것이다. 벤은 여자가 가슴에 커다란 구멍이 뚫린 채 욕실에 쓰러져 신음하고 있는 것을 발견한다. 아니, 어쩌면 그 비탄의 흐느낌은 욕조 안에 있던 어린아이에게서 들려온 것일까?

미어스는 작가지망생 수전과 자신의 옛 제자 매트, 캘러핸 신부, 그리고 한 의사와 마크라는 소년과 함께 마을을 괴롭히는 두려운 상황에 맞서 싸운다. 그들의 반대편에는 수수께끼의 골동품상 스트레이커도날드 서덜랜드와 뱀파이어 발로우루트거 하우어, 그리고 그들의 비밀스러운 협력자들과 매일 밤 수가 늘어나는 뱀파이어들이 있다. 주민들 역시 점점 마비된 그림자 같은 존재로 변해가며 감히 문밖으로 나올 엄두도 못 내고, 악의 사원처럼 도시 위에 버티고 선 마스튼 저택 쪽으로는 시선도 주지 않을 정도다.

살로몬 감독의 세 시간짜리 대작은 과도하게 넘쳐나는 사건들로 관객을 압도하며, 사건이 진행되면서 간간이 대적자들이 승리를 거둘 때도 있지만 점점 더 뱀파이어들이 우위를 차지하게 된다. 심지어 신부도 발로우의 힘에 굴복하고 "너에게 양식을 주는 자, 그가 너의 신이니라!" 수전도 뱀파이어로 변한다. 마지막에는 저택과 도시 전체가 불타지만, 그래도 이미 오래전에 악은 곳곳에 파고들어 있으며 곧 최종적으로 승리할 터이

다. 그 악은 우리 내면에 존재하는 것이기 때문이다. 이것이 바로 롤링 스톤즈의 음침한 노래 〈Paint It Black〉이 흐르며 크레디트가 올라가기 전, 마지막 시퀀스가 암시하는 바다.

스티븐 킹의 원작소설은 스토커의 《드라큘라》와 확실한 공통점들을 갖고 있다. 압도적인 힘을 지닌 뱀파이어, 관 속에 담겨 미래의 거처로 옮겨가는 방식, 그리고 자신이 사랑하는 사람에게 말뚝을 박아야 하는 고통스러운 상황까지. 또 옛날의 뱀파이어 연대기들과 러시아 민담을 바탕으로 한 뱀파이어 이야기, 특히 어린아이가 가족 중 제일 먼저 흡혈귀가 되고 결국에는 지역 전체가 흡혈귀들의 파괴적인 지배하에 들어가게 되는 부르달라크 이야기94쪽 참고와도 비슷한 요소가 많다. 피에 굶주린 아이들이 자신들이 증오하는 스쿨버스 운전사를 죽이며 희희낙락하는 장면 등은 현대 미국의 공포물에서 전형적인 요소다. 악은 일상적인 것들 속에 스며들어 있지만, 그렇다고 해서 악이 반드시 사소한 모습으로 나타난다는 뜻은 아니다. 이 영화에서는 닐 조던 영화의 가장 큰 특징인 뱀파이어 이야기의 낭만성은 전혀 찾아볼 수 없지만, 킹과 살로몬 감독은 무덤 밖으로 나온 흡혈귀들의 등골이 오싹한 행동들을 탁월한 솜씨로 우리의 일상세계에 펼쳐 보이고 그들의 모호한 이중성을 폭로함으로써 공포의 거장임을 스스로 증명했다.

이러한 사회 비판적이고 철학적인 밑바탕은 1960년대 이후 무수히 만들어진, 화려하고 저속한 트래쉬 영화와의 경계를 넘나드는 B급 뱀파이어 영화에서는 거의 찾아볼 수 없다. 한편으로 그런 영화들은 어설프고 단순한 플롯과 엉성한 드라마 연출, 뜬금없는 특수효과들로 가득

차 있기는 했지만, 그래도 수많은 관객이 그 피상적인 공포와 지저분한 섹스, 죽음의 숨결을 갈망하게 했다. 다음 장에서는 이런 영화들에 대해 살펴보자.

B와 피

B급 흡혈귀 영화

〈드라큘라의 흉터〉1970
로이 워드 베이커 감독의 이 작품은 크리스토퍼 리가 출연한 드라큘라 영화 중 빅토리아 시대 영국을 배경으로 삼은
마지막 영화였고, 전작들에 비해 뱀파이어의 공포를 섹스·폭력과 훨씬 더 분명하게 결합한 영화였다.

〈드라큘라 여백작〉1970

잉그리드 피트가 주연을 맡은 〈드라큘라 여백작〉은 에르제베트 바토리 백작부인에 관한
전설을 바탕으로 만든 영화다. 폴란드 태생의 여배우 피트는 해머 필름의 작품에서 대표적인
여자 뱀파이어가 되었고, 2010년 11월 그녀가 세상을 떠나자 수많은 팬의 애도가 이어졌다.

1950년대 말부터 공포영화는 대중적 인기에 힘입어 오랫동안 호황을 누렸다. 제작된 뱀파이어 영화의 편수만 봐도 이를 충분히 짐작할 수 있다. 제2차 세계대전 이전과 종전 후 15년 동안을 통틀어 뱀파이어 영화는 십여 편밖에 없었는데, 1960년대에만 40편가량의 관련 영화가 제작되었고, 1970년대부터 오늘날까지는 평균적으로 10년에 70편 정도 만들어지고 있다.

그중 앞의 두 장에서 다루었던 것과 같은 예술적 영화들이 차지하는 비율은 얼마 되지 않고, 대부분은 자극적인 것만을 원하며 별로 까다롭지 않은 관객들을 위한 대량생산물로서 구상된 것들이다. 괴테가《파우스트》에서 그 시대의 독자들에 대해 "그들은 고급스러운 것에 익숙하지는 않지만, 무시무시할 정도로 많이 읽었다"라고 했던 말과 같이 '관대한' 관객들을 위한 것인 셈이다. 대개는 단기간에 급하게, 그것도 빈약한 예산으로 만들어내는 B급 공포영화에서 가장 중요한 것은 잔뜩 소름이 돋게 하는 공포 효과이고, 관객은 그 부분만 충족되면 말도 안 되는 줄거리와 어설픈 카메라의 움직임, 배우들의 어색한 연기까지도 기꺼이 묵인해주었다. 어지러울 정도로 화려한 색감의 너무나 뻔한 그림과 선정적인 제목이 적힌 포스터는 관객들이 떼를 지어 극장으로 몰려가게 했고, '프랑켄슈타인과 드라큘라의 피의 결혼'부터 '뱀파이어들만이 피의 키스를 나눈다'라든가, '공포의 백작부인' 같은 식으로 미학적으로나 언어적으로나 트래쉬 영화 특유의 시학적 바탕을 마련했다.

앞에서 소개한 포스터 속 '백작부인'은 균형 잡힌 나체의 몸매로 자신의 섬뜩한 녹색 묘석 옆에서 두 팔을 들어 올리고 있다. 지옥의 피조물

들에게 점점 더 많은, 그리고 점점 더 방탕한 섹시함을 덧칠하는 것이 관객의 시선을 끄는 가장 확실한 방법이었기 때문에 밤의 세상에는 욕정으로 눈먼 마녀들이 득시글거렸다. 그리고 목을 무는 행위는 육체적 내밀함과 에로틱한 함축을 지닐 수밖에 없으므로, 뱀파이어 장르는 무시무시한 여자 뱀파이어들이 쾌락의 별장으로 떠나는 짧은 여행, 혹은 보다 최근에는 노골적으로 뱀파이어들의 섹스라고 부를 만한 유별난 탐색의 여행이 될 운명을 타고난 셈이다.

그러나 이런 종류의 영화들이 주는 싸구려 스릴을 섣불리 매도해버리지는 말자. 우선 그 상투적인 줄거리와 영상미학적 관습들은 오랫동안 나름의 효과를 발휘해왔고, 둘째로 이 장르 역시 영화사에서 나름의 영웅들감독·제작자·배우을 탄생시키고 일정한 컬트적 지위까지 획득했으며, 이는 현재 DVD로 재발매되고 있는 작품들을 통해 다시 한번 증명되고 있다. 그러니 싸구려 뱀파이어 영화들로 이루어진 핏빛 바다에서 반짝이는 B급 진주를 찾아보는 것도 충분히 가치 있는 일일 것이다.

해머 필름
프로덕션

공포영화에 대한 열광의 시초에는 〈프랑켄슈타인〉[1957]과 〈드라큘라〉[1958]

les MAITRESSES de DRACULA

EN COULEURS · PETER CUSHING · FREDA JACKSON · MARTITA HUNT · YVONNE MONLAUR

UNIVERSAL PICTURES

〈드라큘라의 신부들〉1960
테렌스 피셔 감독은 〈드라큘라의 신부들〉로
크리스토퍼 리와 함께 만들었던 드라큘라 영화1958의
성공을 이어가고자 했다. 분위기 연출이 뛰어난
이 영화는 부분적으로 스토커의 소설을 따르고
있기는 하지만, 데이비드 필이 연기한 뱀파이어 백작의
이름은 '마인스터'다.

등 고전적 소재를 새롭게 해석한 영국 해머 필름 프로덕션의 영화들이
자리 잡고 있다. 테크니컬러로 표현된 진홍색 피가 흘러넘치는 두 작품
의 성공을 등에 업고, 정평이 난 앙상블 배우들—피터 커싱과 크리스토
퍼 리, 빈센트 프라이스 등—과 감독들이 수년 동안 공포영화들을 연거
푸 쏟아냈다. 로저 코먼은 〈저승과 진자〉 〈까마귀〉 〈리지아의 무덤〉 등
에드거 앨런 포의 소설들을 분위기 있는 영화로 옮기면서 명성을 얻었
고, 〈드라큘라의 신부들〉의 테렌스 피셔와 〈드라큘라의 흉터〉의 로이 워

드 베이커 등은 뱀파이어 장르의 전문가가 되었다. 특히 〈카르밀라〉를 각색한 베이커의 〈뱀파이어 연인〉[1970]과 이듬해 나온 지미 생스터의 〈뱀파이어 연인 2〉, 존 휴의 〈뱀파이어 연인 3〉은 카른슈타인 3부작을 이룬다. 〈뱀파이어 연인 3〉은 드라큘라와는 전혀 무관한데도 독일어판 제목이 '드라큘라의 마녀사냥'인 것을 보면, 사람들이 드라큘라의 매력을 돈벌이에 이용하려고 얼마나 혈안이 되어 있었는지 알 수 있다──물론 이 영화에만 해당하는 이야기는 결코 아니다.

해머 필름을 모방한 작품들도 많았지만 질적으로 〈뱀파이어의 무덤〉[1972] 정도의 수준이 되는 것은 많지 않았고, 대충 '흡혈귀'나 '피의 갈망' 정도로 부를 수 있는 것들이 많았다. 게다가 미국 공포영화의 거장들은 뱀파이어의 영역에서는 줄곧 신통찮은 모습을 보여주었다. 2009년에 아카데미 평생공로상을 받은 'B급 영화의 제왕' 로저 코먼은 1993년에 〈드라큘라의 부활〉을 제작하며 다시 한번 낭만주의자의 모습을 드러냈고, 〈나이트메어〉[1984]와 〈스크림〉[1996] 등 공포영화 감독으로 유명한 웨스 크레이븐은 1995년에 에디 머피가 주연한 〈브룩클린의 뱀파이어〉로 뱀파이어 장르에 코미디를 가미했으며 2000년에는 우리의 흡혈귀 백작이 가룟 유다의 망령으로 밝혀지는, 꽤 야심적이었지만 진부했던 실패작 〈드라큘라 2000〉의 제작도 맡았다. 1978년에 〈할로윈〉으로 현대 미국 공포영화의 컬트 감독으로 부상한 존 카펜터는 뱀파이어 영화에는 비교적 뒤늦게 발을 들여놓았다. 그러나 〈슬레이어〉[1998]에서는 서부극 요소를 가미한 조악한 스토리에 머물렀고, 2005년에는 존 본 조비를 뱀파이어 사냥꾼으로 등장시킨 〈슬레이어 2〉라는 여전히 의미 없는 속편

〈뱀파이어 연인 3〉¹⁹⁷¹ 1971
존 호우가 감독한 해머 필름의 '카른슈타인 3부작'의 지루한 마지막 편을
그나마 살려준 것은 뱀파이어 사냥꾼 역을 맡은 피터 커싱의 탁월한 연기력이었다.
유쾌한 느낌마저 드는 독일판 포스터는, 벌거벗은 가슴을 깨무는 뾰족한
송곳니라는 한 가지 자극만으로 영화 전체의 의미를 축소해버렸다.

▶▲〈드라큘라 – 어둠의 왕자〉¹⁹⁶⁵ 1965
'너는 아마……'

▶▼〈드라큘라〉¹⁹⁵⁸ 1958
'……여기 머무르게 될걸!'

을 내놓았다.

반면 유럽에서는 1970년대 초부터 영국 영화계의 앙팡 테리블en-fant terrible로 자리 잡은 켄 러셀을 필두로 보다 더 흥미로운 영화들이 만들어지고 있었다. 1986년에 러셀은 〈고딕〉으로 폴리도리와 바이런과 셸리, 그리고 그들의 연인들을 둘러싼 1816년 '유령의 여름'에 일어났던 사건을 드라마틱하게 그려냈고, 1988년에는 휴 그랜트와 아만다 도너호를 주연으로 브램 스토커의 동명 소설을 영화화한 〈백사의 전설〉로 해머 필름의 작품들에 대한 훌륭한 오마주를 만들어냈다. 이에 앞서 1970년에 독일인 한스 W. 가이센되르퍼―이후 텔레비전에서 오랫동안 인기를 끈 시리즈물 〈린덴슈트라세〉를 만든―는 스토커의《드라큘라》에서 모티프를 취하여 〈요나탄〉을 만들면서, 특히 악마 같은 백작파울 알베르트 크룸이 여성들과 맺는 관계에서 순전히 문자 그대로의 의미로 벌거벗은 가슴을 송곳니의 목표물로 삼아 에로틱한 요소를 뚜렷이 부각시켰다.

뱀파이어-섹스

여자 뱀파이어들의 나체만 집중적으로 즐기고 싶은 사람이라면, 사이사이 흡혈 장면이 끼어 있는 순전한 섹스 영화들이 홍수처럼 넘쳐나니 그

속에서 맘껏 헤엄칠 수 있다. 물론 그런 영화들의 에로틱함은 전형적인 B급 영화의 연출에서 예상할 수 있듯이 매우 진부한 수준에 머물지만 말이다. 이 분야에서 이론의 여지 없이 가장 믿을 만한 두 사람을 꼽자면 메피스토펠레스적 색광인 제스 프랑코와 장 롤랭이다.

롤랭은 1966년에 흑백으로 촬영한 그의 첫 뱀파이어 영화 〈뱀파이어의 겁탈〉에서 이미 그 선정적인 제목 뒤에 자신이 경탄했던 초현실주의 영화에서 차용한 우울한 멜로드라마를 감춰두고 있었다. 그는 이미지들의 조합과 분위기를 통한 효과에 무엇보다 치중해 종종 명료한 해석이 불가능한 시퀀스들을 만들어내고, 이로 인해 줄거리의 논리적인 설득력은 재차 뒷전으로 밀려난다. 또한 그가 거침없이 담아내는 여성의 나체—〈뱀파이어의 겁탈〉을 스캔들의 소재로 만든 주범—도 단순히 에로틱한 자극을 노린 요소가 아니라, 〈누드 뱀파이어〉[1970] 때부터 색채를 분위기 표현과 기호적 의미로 차용해온 그의 전체적인 미학적 구상의 일부이다. 심지어 롤랭은 옛날 영화들이 사용했던 착색 기법—밤 풍경은 푸른색으로, 지옥은 붉은색으로—도 부분적으로 차용했고, 플롯은 미묘함과 대담함, 사소함과 비밀스러움 사이를 끊임없이 오고 간다.

〈누드 뱀파이어〉는 아르투어 슈니츨러의 소설 《꿈의 노벨레》[1911]를 떠올리게 하는 불합리하고 오싹한 신비극처럼 표현되었고, 앞부분의 추격 장면에서는 무르나우의 〈노스페라투〉를 연상시키는 '그림자극'도 시도했다. 무아지경에 빠진 듯한 한 젊은 여인이 동물 가면을 쓴 추격자들을 피해 밤의 골목길로 달아난다. 훤히 비치는 옷을 입은 여인은 길에서 마주친 피에르라는 젊은이에게 도움을 구하지만—영화가 시작되고, 한

동안 무성영화처럼 첼로 음악만 깔리다가 마침내 나오는 첫 대사는 "두려워하지 말아요!"다—그 역시 여인을 구하지 못하고, 가면을 쓴 자들 중 하나가 그녀에게 총을 쏘아 쓰러뜨린 후 끌고 간다.

다음 날 피에르가 궁금증을 이기지 못하고 근처를 살피다 외딴 성으로 들어가 보니, 안에서는 기이한 자살자들의 무리가 몹쓸 짓을 벌이고 있다. 이 역시 슈니츨러, 그리고 로버트 루이스 스티븐스의 소설 〈자살자 클럽〉[1888]과의 연관성을 분명하게 확인할 수 있는 부분이다. 그들은 제비뽑기를 통해 그날의 자살자를 정하고, 자살자에게서 뽑은 피를 전날 죽었다가 다시 살아난 젊은 여자에게 마시게 하고 있었다. 영화의 도입부에 나온 병원에서 행하던 섬뜩한 실험까지, 이 모든 일은 다름 아닌 피에르의 아버지가 벌이는 것이었다. 아들의 추궁에, 그는 기적 같은 부활을 목격했기 때문이라고 대답한다. 한 낯선 여자가 치명적인 사고로 죽은 뒤 우연히 입에 피가 닿자 다시 눈을 뜨고 살아났다는 것이다. 규칙적으로 피만 공급되면 절대 죽지 않는 그녀가 가진 불멸의 신비를 과학자들의 도움을 받아 풀려고 하고 있으며, 그녀에게 피를 공급하기 위해 성을 자살자 집단에게 맡겼다는 것이다.

카리스마 넘치는 지도자가 이끄는 이 자살자 집단은, 곧이어 변화된 상황에도 휘둘리지 않는 힘을 지니고 있음을 보여준다. 수많은 희생자에 관한 이야기가 알려진 뒤 그 '연구단체'가 파리 근처의 다른 성으로 옮겨가자 이들은 그곳까지 나타나 새 성의 주도권을 차지하는데, 이는 그들이 한밤에 횃불을 들고 열주회랑을 지나 묘지로 몰려가는 장엄한 장면으로 잘 표현된다. 그들에게 설득당해 "당신도 우리 무리에 속하는 존재요"

그들을 돕기로 한 피에르는 여자 뱀파이어가 집단에 입회하는 의식을 목격한다. 다음 날 그가 반쯤 폐허가 된 성의 부속건물에서 한 노부부와 인사를 나눈 뒤 빨간 커튼 뒤로 들어서자 그의 짝으로 정해진 여자가 그를 기다리고 있다. 피에르의 아버지가 뒤를 밟아보니 그는 다시 해변에 와 있고—롤랭은 후에 다른 영화에서도 여러 차례 해변 풍경을 마지막 장면으로 사용한다—자살자 집단의 우두머리가 그곳에서 피에르를 기다리고 있다. 캐비닛형 벽시계—롤랭의 영화에서 또 하나의 중심적 모티프로 사용되며, 의도적으로 르네 마그리트의 그림을 연상시키는 소품—안에서 치료되었다고 착각하는 여자 뱀파이어가 나오고, 이제 그녀는 햇빛에 대한 두려움 없이 '새로운 시대'의 여명을 향해 걸어갈 수 있다.

새로운 세상을 맞이한다는 이런 태도에는 억지스러운 감이 있지만, 어쨌든 롤랭은 한계상황을 상징하는 해변 장면을 포함해 고도의 예술적 기교로써 성공적인 작품을 연출해냈다. 특히 달빛 아래서 자살자 무리가 입고 있는 옷을 비추는 핏빛 조명 등 색채를 통한 은유도 중요한 역할을 한다. 이 영화는 관객을 전율하게 하는데, 롤랭의 다음번 뱀파이어 영화는 바로 뱀파이어들 자신의 '전율'을 주제로 삼고 있다.

〈뱀파이어의 전율〉[1971]에서도 역시나 사건들은 수수께끼처럼 전개되고, 다시금 파도가 출렁이는 해변에서 끝맺는다. 한 젊은 부부가 신혼여행 중 뱀파이어의 성에 들어가게 되는데, 그곳에서 신부는 한밤중에 캐비닛형 벽시계 안에서 나온 창백한 여자버라이어티쇼 댄서 도미니크에게 목을 물린 후 새신랑과의 동침을 거부한다. 신부가 서서히 뱀파이어로 변해가는 동안, 신랑 앙투안은 그 성에 사는 신부의 사촌들이자 궤변과

〈뱀파이어의 전율〉1971
반전 평화운동 '플라워 파워' 스타일의 프랑스 포스터

협박을 일삼는 괴상한 두 남자에게 말려들면서도 자기를 뱀파이어로 만들려는 그들에게 용감하게 맞서고 있다. 앙투안의 저항은 처음에는 전혀 희망이 없어 보이지만, 그때까지 뱀파이어의 조력자로 보이던 두 하녀가

그의 동지가 되면서 상황이 달라진다. 마침내 그는 아내를 구출해 바닷가로 간다. 하지만 아내는 다시 그에게 등을 돌리고 욕망에 사로잡힌 채 두 뱀파이어의 이빨에 자신을 내맡긴다. 그리고 태양이 떠오르자 치명적인 햇살을 받으며 셋 모두 죽음을 맞이한다.

롤랭은 전작에 비해 분위기 연출에 건축물을 더욱 효과적으로 활용했다. 험악하게 생긴 성은 마치 암석으로 구현된 사악함처럼 전체 풍경 위로 솟아 있고, 뾰족한 탑까지 이어지는 현기증 나는 나선형 계단—훤히 비치는 푸른 드레스를 입은 두 하녀가 촛불을 들고 천천히 계단을 올라가는 장면을 통해 더욱 효과적으로 제시된—이 있는 성의 내부는 마치 미로처럼 보인다. 어떤 장면들은 벨기에의 초현실주의 화가 폴 델보가 그린 것 같고사실적인 배경 앞에서 벌어지는 여자들의 비밀스러운 행위처럼 몽환적인 장면들, 한 장면은 레카미에 부인의 초상화를—다비드와 제라르가 그렸던 것이 아니라 긴 등받이 의자 위에 관과 수의를 연상시키는 흰옷이 놓여 있는 마그리트의 〈레카미에 부인〉[1931]을 떠올리게 한다.

또 하나, 비록 제목에 '겁탈'이나 '누드' 같은 단어가 쓰이고 영화 속에서도 결박된 여성들의 모습이 자주 보이지만, 롤랭의 뱀파이어 영화들이 여성의 역할에 관해 새로운 정의를 내리고 있다는 점도 간과할 수 없는 사실이다. 여기서 여성은 단순히 괴물에게 희생되는 존재가 아니라 자기주장을 할 줄 알고 무엇보다도 의식적으로 자신의 성적 취향을 추구하며—주로 상대방의 가슴을 물거나 레즈비언 연인들로 결합하는—의식적으로든 본능적으로든 억압적인 가부장제에 도전하는 존재들이다. 그런 점에서 〈누드 뱀파이어〉는 '최후의 누드 뱀파이어'로 해석할

수도 있다. 영화는 여자들이 보호자라 자처하는 자들에게 희생되는 모습을 보여주지만, 그러나 사실은 그녀들 스스로 음탕하고 피학적으로 그들에게 봉사하는 것이다. 많은 이들이 다른 책이나 영화에서도 여자 뱀파이어에게 말뚝을 박는 부분에서 그러한 숨은 의미를 짐작할 수 있을 것이다. 그러나 롤랭은 그런 부분을 부각시키면서 남성의 이중적 윤리를 직설적으로 폭로한다. 이러한 태도는 롤랭이 이듬해에 만든 〈처녀들과 뱀파이어들〉에서 더욱 뚜렷이 드러나지만, 〈드라큘라의 약혼녀〉[2001] 등 후기작들은 에로틱한 뱀파이어들을 원하는 관객의 관음증을 집중적으로 공략한다.

　　주로 롤랭과 한 묶음으로 뱀파이어 섹스 영화의 대부로 불리는 인물이 스페인 감독 제스 프랑코다. 공포·에로·스릴러 장르에, 그리고 집착과 도착에 대한 표현에 정통한 그는 자신을 따르는 충실한 팬들을 거느리고 있으며 2009년에는 스페인의 오스카상에 해당하는 고야상에서 평생공로상의 명예를 차지했다. 영화인들 사이에서는 특히 롤랭과 마찬가지로 1970년을 즈음하여 만들어진 그의 초기작들이 컬트적 숭배를 받고 있다. 유치한 번역판 제목들—예컨대 〈드라큘라의 딸〉을 〈드라큘라의 손아귀에 든 한 처녀〉라고 이름 붙이는 식이다—때문에 보기도 전에 하찮은 작품으로 여겨지는 경우가 많지만, 그의 모든 작품을 그렇게 매도할 수는 없다. 롤랭의 경우처럼 프랑코의 작품 중에서도 분위기 연출이나 도발적인 표현방식에서 루이스 부뉴엘이나 젊은 시절 클로드 샤브롤의 걸작들을 연상시키는 것이 많다.

　　프랑코의 가장 유명한 작품이자 최고의 작품은 〈레즈비언 뱀파이

〈뱀파이어의 전율〉1971
피안으로부터의 유혹. 성의 여자 망령은 자신의 희생물을 레즈비언적 피의 자매들이 느끼는
희열의 세계로 안내하고, 남자 성주들은 희생물에게 탐닉하다 아침 햇살 속에서 죽음을 맞는다.

어〉[1971]일 것이다. 젊은 영국인 여변호사가 지중해의 한 섬에서 뱀파이어 백작의 여자 후손과 알게 되고 그녀의 에로틱한 유혹에 빠져들면서 자신도 흡혈귀로 변해가는데, 처음에는 희열을 느끼지만 결국에는 자신의 변신을 후회하고 상대방을 죽이게 된다. 까다로운 순수주의자들은 프랑코가 소설 《드라큘라》의 모티프들을 극도로 노골적으로 다룬다는 점과 핵심적인 남성 역할을―드라큘라뿐 아니라 렌필드까지―여성으로 대체한 점에 분노를 드러냈다. 그러나 바로 이런 점들이 프랑코의 육체와 피의 봉헌극에서 매력적인 요소이며, 거기에 연상적 이미지들이 광란적으로 쇄도하며 멋진 재즈 음악들이 밑그림을 그려준다 이 음악들은 후에 〈Vampyros Lesbos Sexadelic Dance Party〉라는 제목을 달고 CD로 발매되었다.

프랑코가 총애한 여배우 솔레다드 미란다는 여기서 가냘픈 악의 요정으로서―여러 편의 '에드거 월리스' 시리즈로 유명해진―통통한 에바 스트룀베르크와 기질적으로 대조를 이루었는데, 영화가 개봉하기도 전에 사고로 목숨을 잃고 말았다.

레즈비언 색채가 더해진 에로틱한 뱀파이어 영화 중에서 벨기에 감독 해리 퀴멜의 〈어둠의 딸들〉[1971]은, 이제는 별로 기억하는 사람이 없지만 꼭 언급하고 넘어가야 할 작품이다. 이번에도 역시 결혼생활의 출발점에 선 젊은 부부가 예기치 못하게 뱀파이어들을 만나게 되는데, 여기서는 '피의 백작부인' 에르제베트 바토리이미 유명한 배우 델핀 세이릭의 환생과 그 짝인 여자 뱀파이어신인 섹시스타 안드레아 라우가 오스탕드에 있는 고급 호텔에서 등장한다. 겨울의 도시와 해변과 호텔은 악몽에 딱 어울리는 으스스하고 황량한 배경을 제공해주며, 신랑이 먼저 그 악몽 속으

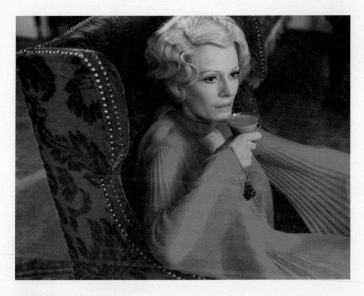

〈어둠의 딸들〉1971의 델핀 세이릭
붉은 옷과 녹색 음료. 이 영화에서 벨기에 감독 해리 퀴멜은 아주 세련된 여자 뱀파이어를 선보였으며,
이듬해에는 자신과 같은 벨기에 출신 작가 장 레이의 환상적인 소설 《말페르튀》를
흡인력 강한 분위기의 영화로 옮기는 데 성공했다. 1990년대 미국에서 만들어진 〈어둠의 딸〉은
제목도 비슷하고 앤서니 퍼킨스가 뛰어난 연기를 보여주었음에도 이 영화에는 못 미친다.

로 휘말려 든다. 신부 역시 두 여자 뱀파이어에게 홀려 신랑을 살해하는
데 가담한다. 그러다 자동차 사고가 나 차가 전복하고 사악한 백작부인
은 가로수에 찔린 채 운전대에서 아침 햇살을 받아 종말을 맞이하는데,
나무에 찔린 채 타버린 모습은 조반니 세간티니의 상징적인 그림 〈사악
한 어머니들〉1894을 연상시킨다. 이 경악할 만한 장면 다음에는 뱀파이어
로 변한 신부 발레리가 호텔에서 바토리의 뒤를 이어가는 모습을 보여
주며 영화는 막을 내린다.

그로테스크

롤랭과 프랑코, 퀘멜 등이 만든 초현실적이고 세련된 외설성의 보석들 저편에는 이 장르의 크로스오버 작품들이 자리 잡고 있다. 1961년에 이탈리아 공포영화의 거장 마리오 바바는 〈지구 중심의 헤라클레스〉를 통해 헤라클레스와 뱀파이어를 대결시키면서, 당시 사랑받던 고대 판타지 모험영화의 영역에 뱀파이어들을 풀어놓았다. 그리고 로이 워드 베이커는 1974년에 〈칠금시〉로 뱀파이어들을 쿵후 대결에 내보냈다가 실패를 맛보았다. 동양인의 영역으로 남아 있던 쿵후는 1969년에 사토 하지메의 〈흡혈귀 고케미도로〉를 통해 공상과학과 흡혈귀의 세계로 들어왔고, 마리오 바바의 〈흡혈귀 행성〉1965과 짐 위노스키의 〈악령의 외계인〉1988도 공상과학과 뱀파이어 이야기를 결합한 영화다. 그러나 이런 부류에서 전설적인 영화는 이미 1959년에 만들어졌다. 바로 에드워드 D. 우드 주니어가 각본과 감독과 제작을 모두 담당한 〈외계로부터의 9호 계획〉이다. 우드는 영화광이긴 했지만 자신의 직업에 대한 재능은 거의 보여주지 못했고 운도 따라주지 않아서 영화사에 비극적 인물로 남아 있다. 1980년에는 〈외계로부터의 9호 계획〉이 '황금칠면조상'에서 모든 시대를 통틀어 최악의 영화로 선정되었고, 그와 동시에 컬트적 숭배의 대상이 되었다. 1994년에는 팀 버튼이 감독하고 조니 뎁이 주연한 〈에드 우

드〉를 통해 그의 인생 자체가 영화의 소재가 되기도 했다. 실제로 우드는 모호한 플롯에 아마추어 같은 기교와 이류배우들을 동원해 영화를 만들어냈는데, 물론 그 배우들 중에서 벨라 루고시와 뱀피라는 단연 돋보이는 존재감을 내뿜는다. 루고시는 이미 1955년에도 우드의 영화 〈괴물의 신부〉에 출연했는데, 1959년의 영화에서는 그가 직접 연기한 얼마 안 되는 장면들이 미리 따로 촬영했다가 나중에 덧붙인 것인지 아닌지도 이제는 확실하게 알 길이 없다. 어쨌든 원조 드라큘라가 촬영 도중 사망한 탓에 그의 대역이 자주 등장하는데 대부분은 대역임을 감추기 위해 검은 망토로 얼굴을 가리고 있다. 뱀피라라고 불리는 마일라 누르미핀란드의 유명 장거리달리기 선수 파보 누르미의 친척는 후에 미국 텔레비전 프로그램 〈미드나이트 호러 쇼〉의 진행자로 상까지 받으며 명성을 날렸다.

〈외계로부터의 9호 계획〉1959

〈외계로부터의 9호 계획〉 1959
벨라 루고시와 전설적인 뱀피라가 시선을 끄는 트래쉬 영화의 숨은 보석이다.

외계의 위협은 러시아의 침략에 대한 두려움을 나타내는 은유로써 냉전시대 초기 미국 영화계에서 큰 인기를 누리던 소재였다. 그러나 우드의 영화에서 외계인들은 처음에는 평화로운 존재들이었으며 단지 자신들의 안전을 보장받기 위해 무기로 가득한 지구와 접촉을 시도하는 것뿐이었다. 그러나 협상을 위한 시도들이 백악관과 미 국방성의 오만과 공격적인 태도 때문에 실패로 돌아가자 그들은 '9호 계획'을 실시할 때가 되었다고 판단한다. 그 계획이란 광선을 사용하여 무덤 속 시체들을 좀비로 되살려내고 군대를 조직해 인간을 공격하는 것이다기술적으로 훨씬 우세한 외계인들의 무기로 손쉽게 인류를 멸망시킬 수도 있었으련만! 할리우드 상공에 UFO가 날고 근처 묘지에서 뱀파이어들이 날뛴다는 것은 사실 굉장히 흥미로운 소재지만, 여기에 너무나 터무니없는 비논리성과 연출상의 오류가 끼어들면서 애처로울 정도의 실패작이 되고 말았다. 한마디로 요약하자면, 평생에 한 번은 볼 만한 영화다.

1974년 뉴욕에 있는 앤디 워홀의 팩토리에서 만들어진 한 작품은, 스토리와 스타일에 따라 뱀파이어 영화에서 어떤 식의 그로테스크한 꽃을 피워낼 수 있는지를 보여준다. 바로 폴 모리시가 감독한 〈앤디 워홀의 드라큘라〉다. 이 영화에서 우도 키어는 처녀의 피를 마셔야 흡혈귀로서 목숨을 유지할 수 있는 늙고 침울한 뱀파이어 백작 역을 장엄하게 연기했다. 그는 트란실바니아에서 처녀를 찾기 어려워지자, 아직 처녀라고 주장하는 매력적인 네 딸이 있는 이탈리아 귀족의 저택으로 찾아간다. 그러나 처음으로 피를 마시고는 무시무시한 복통에 시달리면서 모두 처녀라는 주장은 적어도 부분적으로는 거짓말임을 알게 된다. 두 딸은 이

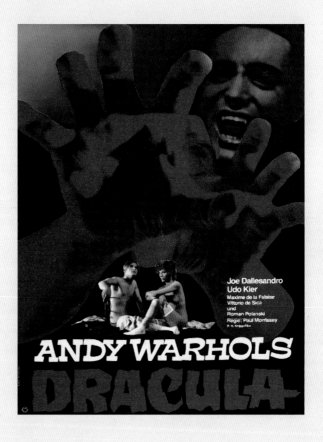

〈앤디 워홀의 드라큘라〉 1974
앤디 워홀의 팩토리에서 만든
외설적 B급 영화의 독일판 포스터

미 오래전부터 섹시한 농장 관리인 마리오조 달레산드로의 외모 과시용 역할의 품 안에서 성적인 쾌락을 누려왔던 것이다. 마리오는 실제로 아직 처녀인 막내딸을 드라큘라의 마수에서 지키기 위해 공모하여 강간하지만, 그사이 역시 처녀였던 첫째 딸은 드라큘라에게 물려 뱀파이어가 되고 만다. 그러자 자칭 공산주의자인 마리오는 늘 눈엣가시였던 카르파티아의 귀족 괴물에게 피의 복수를 한다. 아마도 모리시는 스토커의 소설뿐 아

니라 D. H. 로렌스의 《채털리 부인의 연인》도 읽었던 모양이다. 그 소설
에서도 관리인이 에로틱한 영역에서는 영주 행세를 하니 말이다.

　　〈펄프 픽션〉1994으로 세계적인 성공을 거둔 다음 그야말로 괴상망
측한 뱀파이어 영화 〈황혼에서 새벽까지〉1996에 각본가와 공동 감독으로
참여한 쿠엔틴 타란티노, 영주 따위에는 아무 관심도 없다. 두 명의 도
둑 형제가 미국과의 국경선에서 멀지 않은 멕시코의 한 기괴한 술집에
장물아비를 만나러 간다. 난폭한 총잡이 세스 게코조지 클루니와 사이코
패스 리처드 게코타란티노, 이 두 형제는 전직 신부인 제이콥 풀러하비 케
이틀와 그의 자식들을 인질로 데리고 찾아간 '티티 트위스터'에서 요란
한 음악 속에 벌어지는 일들을 보고 기겁을 하게 된다.

　　거친 트럭운전사들과 가죽옷의 폭주족들 사이에서, 반라의 젊은
여자들이 횃불 조명 속 벽감과 테이블 위에 올라가 티토 앤 타란툴라
스의 음악에 맞춰 몸을 뒤틀며 음란한 춤을 춘다. 다섯 명의 일행이 위
스키 한 병을 채 다 비우기도 전에, 그날 밤의 하이라이트인 산타니코
판데모니움사악한 유혹의 화신이 된 셀마 헤이엑이 무대에서 뱀 춤을 선보인
다. 총상을 입은 리처드의 손에서 피가 흐르는 것을 본 그녀는 춤을 추
며 리처드 앞으로 다가가 자기 발을 위스키에 적시고는 놀라서 얼이 빠
진 동시에 욕정에 불타는 그에게 핥게 하고, 결국에는 그를 덮쳐 죽이려
한다. 이를 신호로 그 자리에 있던 뱀파이어들—다섯 명을 제외한 모든
이들—이 정체를 드러낸다. 짧게 정리하자면, 조잡한 갱스터 영화로 시
작했던 것이 숨 돌릴 틈 없이 꼬리를 물고 공격하는 흡혈귀 대 인간의
대격전으로 돌변한 것이다. 게다가 자정 무렵이 되자 박쥐 떼처럼 바 안

으로 몰려든 한 무리의 흡혈귀들이 가세하면서 흡혈귀들의 세력은 더욱 커진다. 로베르토 로드리게스 감독은 이와 유사한 호러 컴퓨터게임 같은 시각효과를 사용하고, 피테르 브뤼헐이나 히에로니무스 보슈가 그린 지옥의 광경들을 빌려다 썼다. 뱀파이어를 연기한 배우들은 그에 걸맞게 흉측한 모습으로 등장하고, 정신을 쏙 빼놓을 듯 빠른 속도감도 이에 잘 들어맞는다. 이 요란한 싸움터에서는 뱀파이어로의 변신과 말뚝으로 꿰뚫기, 불로 태우기 등 뱀파이어 이야기들의 전형적인 행위들이 번갯불에 콩 구워먹듯 순식간에 지나가버린다.

동이 텄을 때 그 전쟁터에 남아 있는 게 누군지, 누가 어떻게 살아남았는지는 여기서 밝히지 않겠다. 마지막에 우리는 '티티 트위스터'가 마야 신전의 폐허 위에 서 있었음을 보게 된다. 그 계단식 피라미드는 땅속 깊이 파묻혀 있고, 옆 언덕배기에는 자동차의 잔해들이 빽곡하다. 곳곳에 유머가 배어 있고 터무니없이 엉성한 이 뱀파이어 유혈극을 보고 있노라면 유령열차를 타고 신이 나게 달리는 것 같은 느낌이 든다. 너무 진지하게 생각할 필요는 없는 것이다. 타란티노와 로드리게스는 농담과 진지함의 경계선에 바짝 다가서 있다. 그들과 함께 우리도 그 경계를 넘어, 뱀파이어의 춤이 훨씬 귀여워지는 다음 장의 주제로 한발 다가섰다.

〈황혼에서 새벽까지〉1996
뱀 춤을 추는 뱀파이어 산타니코 판데모니움으로 분한 셀마 헤이엑

chapter 9

저녁밥일 뿐이야

패 러 디 와 희 화 화

〈박쥐성의 무도회〉1967
로만 폴란스키의 이 패러디 영화에서 드라큘라는 슬랩스틱 요소가 가미된 블랙코미디의 소재로 탈바꿈했다.
이 멋진 영화는 수준 높은 유머가 반드시 암흑의 매혹을 망치는 것은 아님을 증명했고,
동시에 폴란스키는 이 영화로써 뱀파이어 장르의 걸작에 경의를 표했다.

공포물같이 선정적인 장르, 그중에서도 특히 진부한 부분은 곧바로 희화
화를 촉발한다. 그래서 뱀파이어 영화의 피투성이 원무에는 다양한 코
미디와 풍자가 끼어들어 함께 춤추고 있기 마련이다. 이미 1820년대에
파리의 극장가는 뱀파이어 열광증에 대한 희화화를 선도했고, 1900년을
전후해서는 에드바르 뭉크와 구스타프 클림트, 펠리시앙 롭스나 알프레
트 쿠빈 등의 회화와 그래픽 아트에서 노골적으로 뱀파이어처럼 표현되
던 팜 파탈을 둘러싼 세기말적 컬트 현상에 대해 말로든 그림으로든 적
의를 드러내는 일이 이어졌다.

1948년에 미국에서 만들어진 〈애보트와 코스텔로 2 - 애보트와 코
스텔로, 프랑켄슈타인을 만나다〉는 영화로 만들어진 공포물 패러디 중
최초의 유명한 사례다. 제목만 봐도 당시 가장 인기 있던 코미디언들과
공포물 주인공을 한데 모아 큰 돈을 벌어보겠다는 유니버설 픽처스의 속
셈이 훤히 드러난다. 어쨌든 그 예상은 적중했고, 프랑켄슈타인 역할을
가장 탁월하게 표현한 배우 보리스 칼로프의 캐스팅은 포기해야 했지만
대신 늑대인간 역의 론 채니 주니어와 벨라 루고시까지 캐스팅할 수 있
었다. 루고시는 드라큘라로 데뷔한 지 20년이 다 되어가지만 여전히 존
재감을 과시하고 있었고, 품위 있는 흡혈귀 백작을 유머러스하게 표현할
만반의 준비가 되어 있었다. 영화의 줄거리는 과감하게 시도되지만 당연
하게도 요란하게 실패하고 마는 프랑켄슈타인식 실험을 둘러싼 숨넘어
가게 웃기는 슬랩스틱 코미디를 중심으로 두서없이 진행된다. 마지막에
는 '투명인간' 역시나 컬트 배우인 빈센트 프라이스가 목소리로만 연기했다이 등장
하고, 살아남은 두 배우는 공중에 둥둥 떠 있는 담뱃불을 보고 그때까지

◀ 에른스트 스티어, 〈여자 뱀파이어〉 1899
여자 뱀파이어를 우스꽝스럽게 표현한 이 캐리커처는 빈 분리파가 펴내던
세련된 예술잡지 《베르 사크룸 성스러운 봄》에 실렸다.

▶ 필립 번–존스, 〈여자 뱀파이어〉 1897
라파엘 전파의 유명한 화가 에드워드 번–존스의 아들이자 브램 스토커와도 아는 사이였던
이 화가는 《드라큘라》가 출간된 해에 내실로 들어온 여자 뱀파이어를 그렸다.
이는 실제로 일어난 연극계 스캔들을 암시하며 그린 그림이다. 당시 젊은 평론가 조지 버나드 쇼는
어느 스타 여배우에 대한 혹평을 썼는데, 그녀는 그와 잠시 관계를 맺었다가 매정하게
버림으로써 그에게 혹독한 벌을 주었다. '뱀파이어 같은' 팜 파탈의 승리였다.

겪었던 어떤 괴물에게보다 혼비백산하여 물속으로 뛰어든다.

크리스토퍼 리는 처음으로 드라큘라 역을 연기한 바로 다음 해에 아주 순진하면서도 대단히 쾌활한 한 편의 영화로, 흡혈귀 백작 역할을 코믹하게도 소화할 수 있음을 보여주었다. 〈뱀파이어의 고난기〉[1959]에서는 트란실바니아의 흡혈귀 백작이 개업한 호텔의 공동 소유주로 갑자기 등장한다. 드라큘라 가문의 한 일가가 영락하면서 그들이 소유했던 성이 호텔로 바뀐 것이다. 이 영화의 주연배우는 그 성의 원래 주인으로 나오는 코미디 배우 레나토 라셸로, 짐꾼으로 전락한 자신의 처지와 매력적인 여자 손님만 보면 무작정 덮치고 보는 흡혈귀 숙부 때문에 완전히 절망에 빠져 있다. 이런 난리법석 상황은 무덤 속 석관을 바의 카운터로 쓰는 등 깜찍한 아이디어 몇 가지로 장식되고, 마지막에는 모든 일이 다 잘 풀린다. 가문의 재산은 구해냈고, 뱀파이어 숙부는 기차역에서 얌전히 떠나간다. 그러나 관 속에 담겨서가 아니라 스웨덴의 화끈한 관광객 둘과 나란히 팔짱을 끼고서.

1972년에 리가 출연하고 코미디로 만들어진 두 번째 드라큘라 영화 〈드라큘라 A. D. 72〉—독일판 제목은 〈드라큘라, 미니스커트 소녀들을 사냥하다〉—부터 해머 필름 프로덕션은 수익 문제를 겪기 시작했다빅토리아 시대를 배경으로 하는 뱀파이어 영화에 대한 관객의 관심이 줄어든 것은 분명했다. 그들은 현대적인 드라큘라 영화를 만들겠다는 의도에서 죽은 백작을 신비한 의식을 거쳐 살려내 1970년대 초의 약동하는 런던으로 데려다 놓고는 짧은 치마를 입은 십대 소녀들을 사냥하게 했으며, 배경음악도 그에 걸맞게 록 음악을 사용했다. 그나마 사운드트랙은 훌륭했고, 마

〈드라큘라 A. D. 72〉
크리스토퍼 리는 1958년에 드라큘라로 데뷔한 후 이 작품에서 처음으로 뱀파이어 사냥꾼 역의
피터 커싱과 다시 만났다. 그는 노출이 심한 옷차림의 아가씨들을 사냥하러 하이드파크와
그 근처의 호화주택가 나이츠브라이드, 메이페어, 그리고 리가 성장한 곳이자 스토커가 사망한 곳인
벨그라비아 등을 누비고 다닌다.

침내 반 헬싱의 증손녀가 드라큘라 백작을 영면에 들이면서 "영원히 편
히 쉬어라"하고 말할 때는 보는 관객들도 속이 시원했을 것이다.

그에 비해 로만 폴란스키의 1967년 작품 〈박쥐성의 무도회〉는, 자

타공인 공포물의 팬이 아닌 사람들에게도 고전적인 코믹 뱀파이어 영화로 부상했다. 〈두려움을 모르는 뱀파이어 킬러들 또는 죄송한데요, 당신 이빨이 내 목에 들어왔거든요〉라는 영어판 제목은 처음부터 이 영화가 음침한 흡혈귀 이야기와는 무관하다는 것을 선언하고 들어간다. 폴란스키는 뱀파이어 영화들의 틀에 박힌 줄거리와 상투적인 표현들을 오히려 뱀파이어 장르에 대한 해학적이고 절묘한 오마주의 재료로 사용했고, 거기다 재미있는 별난 인물들과 팡팡 터지는 개그들을 곁들였다. 이 조합은 오늘날까지도 그와 비슷한 수준의 영화를 발견할 수 없을 만큼 탁월하다.

이 영화가 플롯의 가장 중요한 모델로 삼은 것이 스토커의 《드라큘라》와 이를 영화로 옮긴 작품들인지라 배경은 당연히 트란실바니아이며, 먼저 시골 여인숙에서 사건이 시작되어 뱀파이어의 성으로 옮겨 간다. 괴짜 뱀파이어 연구자인 아브론시우스 교수가 쾨니히스베르크 대학 사람들과 열띤 논쟁을 벌이다가, 자신의 이론을 증명해줄 흡혈귀를 찾아 트란실바니아로 간다. 드레이어의 〈뱀파이어〉에 나오는 비밀스러운 의사와 닮은 교수 역의 잭 맥고란은, 산만하고도 괴벽스러운 공부벌레 학자의 캐릭터를 잘 표현해냈다. 그가 쾨니히스부르크 대학 출신이라는 설정에는 임마누엘 칸트나 역시 그곳 출신인 E. T. A. 호프만을 암시하려는 의도가 담겨 있는지도 모른다. 교수와 동행한 우둔한 조수 알프레드폴란스키 본인이 멋들어지게 연기했다는 여인숙 주인의 아름다운 딸 사라샤론 테이트를 보자마자 사랑에 빠지고, 뱀파이어 백작 크롤록 역시 사라에게 눈독을 들이다가 그녀를 물고 자기 성으로 데려간다. 크롤록이

라는 이름은 무르나우의 〈노스페라투〉에 나오는 오를록 백작을 연상시키는데, 크롤록 역의 퍼디 메인은 표정이나 몸짓에서 루고시와 리의 연기를 모델로 삼고 있다.

여인숙 주인은 백작에게서 딸을 되찾아오려는 무모한 시도를 했다가 실패하여 자기도 뱀파이어가 되어버리자 냉큼 게걸스럽게 하녀의 피를 빨아먹고, 아브론시우스 교수와 알프레드가 몸소 크롤록의 성으로 간다. 감독은 특히 영화의 중반부에서 겨울 설산의 풍경과 저주받은 성의 분위기 속에 펼쳐지는 오싹한 사건들과 상황희극을 매끄럽게 결합하는 뛰어난 연출력을 보여주었다. 예컨대 눈이 쌓여 몹시 위험한 지붕 위를 지나 묘지로 가던 교수가 창문에 끼어 옴짝달싹 못하게 되고 겁에 질린 알프레드 혼자서 관 속에서 쉬고 있는 백작을 상대해야 하는 상황도 한 예다. 가장 유명하면서도 웃긴 부분은 백작의 동성애자 아들 허버트이언 쿼리어가 등장하는 장면이다. 허버트는 알프레드에 대한 애정 어린 관심으로 그를 물려고 하다가 엉겁결에 그가 내민 성경책에 이빨이 박혀버리고, 곧이어 성 안을 누비는 추격이 이어진다.

클라이맥스는 두 주인공이 사라를 구하려고 급히 훔친 의상을 입고 참가하는 가장무도회 장면인데, 사실 이것은 뱀파이어들의 무도회다. 그러나 무도회장의 거울에 그들의 모습이 비치면서 뱀파이어가 아님이 발각되어 구출은 실패할 위기에 처하고, 아브론시우스가 모는 마차는 화가 난 뱀파이어 무리에게 쫓겨 황급히 골짜기 아래로 달려간다. 쫓아오는 뱀파이어들로부터 충분한 안전거리가 확보되자 사랑스러운 사라의 품속에서 안도의 한숨을 내쉬는 알프레드. 그러나 그 순간 사라는 그가

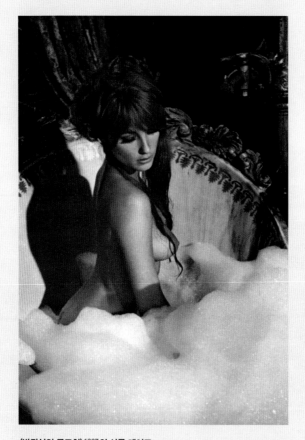

〈박쥐성의 무도회〉1967**의 샤론 테이트**
돌이켜보면 이 영화의 가장 섬뜩한 부분은 유감스럽게도 영화와 관련된 이들의 실제 삶이다.
영화를 촬영하는 동안 샤론 테이트는 폴란스키와 사랑에 빠져 1968년에 결혼했으나, 이듬해 가을 만삭인 상태로
찰스 맨슨의 조직원들에게 처참하게 살해당했다.

키스할 기회도 주지 않고 뾰족한 송곳니를 드러내며 그의 목을 문다. 샤
론 테이트는 스크린을 장식했던 여자 뱀파이어들 중에서 가장 아름다운
사람일 것이다.

한편 오래전부터 모든 시대를 통틀어 가장 잘 어울리는 드라큘라로 자리 잡은 크리스토퍼 리는 끝도 없이 물어뜯는 것이 지겨워져 사실상 명예퇴직을 한 상태였는데, 1976년 프랑스의 에두아르 몰리나로 감독이 만든 코미디 〈드라큘라와 그의 아들〉에 다시 한번 등장했다. 은근히 착각을 일으키는 제목과는 달리 이 영화는 스토커의 드라큘라와 아무 관계가 없고, 리는 계속 '백작'이라고만 지칭된다. 그렇다고 해서 자신의 대표적인 역할을 스스로 희화화해버리는 리의 탁월한 유머가 돋보이는 이 유쾌한 슬랩스틱 코미디의 재미가 반감되지는 않는다.

영화 전체의 주축을 이루는 인물은 백작이 인간과의 사이에서 낳은 아들 페르디낭베르나르 므네으로, 그는 뱀파이어로서는 무능한 존재다. 고향에서 공산주의자들이 권력을 잡고 그들의 성까지 빼앗아버리자, 뱀파이어 부자는 배를 타고 고국을 떠난다. 그러다 폭풍우를 만나 둘의 관이 바다에 빠지는 바람에 부자는 헤어지게 된다. 아버지는 영국에 상륙하여 뱀파이어 배우로 화려한 성공 가도를 달리고, 아들은 프랑스에 도착한다. 늘 뱀파이어라는 자신의 본성 때문에 갈등하는 페르디낭은 병원의 혈액은행을 털거나, 때로는 고양이의 피를 빼는 식으로 피에 대한 타고난 갈망을 간신히 채워간다. 아버지와 아들은 우연히 다시 만나지만, 예쁘장한 광고전문가 니콜마리 엘렌 브레이야에게 동시에 반하고 만다. 니콜은 처음에는 세련된 아버지 뱀파이어에게 관심을 갖는데, 페르디낭은 아버지가 니콜과 내밀한 시간을 가지려 할 때마다 쫓아다녀 가족의 불화를 만든다. 또 치약 TV 광고를 촬영하는 장면에서도 재미있는 갈등이 벌어진다. 아무튼 긴 이야기를 짧게 줄이자면, 결국에는 니콜의 사랑을 통해

뱀파이어 유전자가 무력화된 듯 보이는 마음씨 착한 페르디낭이 연인의 사랑을 얻고, 그의 아버지는 햇빛에 희생된다는 것이다. 그러나 나중에 이 젊은 부부의 자식들에게서 미심쩍은 특징들이 눈에 띈다.

2년 뒤 몰리나로는 〈버드케이지〉를 통해 코미디의 거장으로 부상한다. 이런 명성에 어울리는 또 한 사람으로 몰리나로와 같은 세대의 미국인 멜 브룩스를 꼽을 수 있다. 그는 이미 1974년에 진 와일더와 마티 펠드먼, 진 해크먼의 훌륭한 캐스팅이 돋보이는 〈영 프랑켄슈타인〉으로 1930년대 공포영화에 관한 재미있는 풍자극을 성공적으로 만들어낸 바 있었다. 그리고 1995년에는 희극배우 레슬리 닐슨이 드라큘라 백작으로 등장하는 〈못 말리는 드라큘라〉로 뱀파이어 장르에도 손을 댄다. 플롯은 스토커의 원작소설을 비교적 충실하게 따르면서, 특히 루고시가 출연한 영화[1931]와 코폴라의 새로운 해석[1992]에 대해 딴죽을 건다. 그리하여 은근한 암시가 가득하고 중간중간 엄청나게 웃긴 드라큘라 패러디가 만들어졌는데, 사실 이 영화를 제대로 즐기려면 영화사에 관한 상당한 지식이 필요하다.

그런 점은 2001년 작으로 슈퍼스타 존 말코비치와 우리가 이미 〈앤디 워홀의 드라큘라〉에서 만났던, 여전히 활력 넘치는 우도 키어가 등장하는 〈뱀파이어의 그림자〉엘리어스 머리지 감독에 가면 더 심해진다. 시나리오는 무르나우 감독이 〈노스페라투〉를 만들던 1921년 여름의 이야기를 담고 있는데, 여기에 아주 황당한 가정 하나가 더해진다. 당시 오를록을 연기한 막스 슈레크가 어찌나 무시무시하고 음흉하게 보였던지, 촬영지인 슬로바키아의 주민 사이에서는 그가 진짜 뱀파이어일 거라는 소문

〈못 말리는 드라큘라〉 1995
멜 브룩스의 드라큘라 패러디에서는 섹시한 갈색 머리와 금발의 뱀파이어들이 렌필드의 몸 위로 다가오고
렌필드는 그 상황을 만끽한다. 그러다 집 주인인 드라큘라가 들어오자 여자들은 비명을 지르며
침대에서 내려온다.

이 암암리에 널리 퍼져 있었다는 것이다. 머리지 감독은 여기에, 그것이
우연이 아니라 완벽주의자인 무르나우가 영화가 완성된 뒤 출연료로 여
자 주연배우 그레타 슈레더의 피를 맛보게 해주겠다고 약속하고서 의도
적으로 진짜 뱀파이어를 캐스팅한 것이라는 가정을 덧붙인다.

〈뱀파이어의 그림자〉 2001
프리드리히 빌헬름 무르나우로 분한 존 말코비치. 강박에 사로잡힌 감독이
지극히 사적인 장면을 몸소 카메라에 담고 있다.

Shadow of the Vampire

무르나우—실제 무르나우와 닮기까지 한 말코비치가 탁월하게 되살려냈다는—당연히 스태프들에게는 이 위험한 계약에 대해 알리지 않고, 뱀파이어윌렘 데포를 고집불통인 배우 막스 슈레크로 소개한다. 제작자 알빈 그라우우도 키어와 시나리오 작가 헨릭 갈렌은 그 배우의 기벽을 참아내는 수밖에 없다. 그러나 뱀파이어가 더 이상 자신의 갈망을 억누르지 못하고 몰래 촬영감독을 공격하면서 상황은 달라진다. 이제 무르나우는 자신이 어떤 위험을 초래했는지 분명히 깨닫지만 그래도 영화는 완성해야 하므로 슈레크의 정체가 밝혀지는 일만은 막으려 한다. 새로운 촬영감독이 오고 촬영이 다시 시작된 후, 뱀파이어가 또다시 배우들을 하나씩 죽이기 시작하면서 그의 정체가 드러나는 것을 더 이상 피할 수 없게 된다. 모두 촬영지인 헬골란트 섬에 묶여 있는 상태라 무르나우는 최후의 방책으로 이중 계략을 짠다. 그레타에게는 계속 슈레크의 진짜 정체를 알리지 않으면서, 슈레크에게는 마지막 장면에서 카메라가 돌아가는 중에 그녀의 피를 마시게 해주겠다고 약속한다. 그럼으로써 그를 실제 햇빛에 노출시켜 죽게 하려는 계획이었다.

머리지 감독은 영화예술을 위한 이토록 섬뜩한 희생으로 초기 영화의 걸작에 대한 오마주를 마무리하며, 영화에 완전히 사로잡힌 천재감독 무르나우부터 최적의 카메라 위치에 관한 논의, 그리고 오만하고 까다로운 디바 그레타 슈레더—실제로는 전혀 그런 배우가 아니었지만—의 묘사까지 영화제작에 관한 어떠한 비판도 서슴지 않는다. 그러면서도 미소와 공포와 긴장 사이의 균형을 절묘하게 유지한다. 평가하자면 영화계 사람들뿐 아니라 누구나 볼 만한 가치가 있는 영화다.

최근 미국 영화 한 편도 오마주로서는 아니지만 한 편의 컬트영화를 참조한다. 〈트와일라잇〉을 패러디한 〈뱀파이어 석Vampire Suck〉2010에서는, 인간의 피를 먹지 않던 〈트와일라잇〉의 점잖은 뱀파이어들에게 뱀파이어용 시리얼을 내밀고 섹스도 끼워 넣는다.

사람들은 뱀파이어 모티프가 얼마나 멀리까지 그 매력적인 울림을 퍼뜨리는지 느낄 때마다 항상 놀라곤 한다. 〈황혼에서 새벽까지〉와 같은 뜻밖의 영화를 볼 때도 마찬가지다. 음악계에서도 오래전부터 피에 굶주린 박쥐들이 음침하거나 밝은 분위기의 무대 장식들 사이로, 또 예전에는 검은색이었지만 지금은 은색으로 빛나는 음반들 위에서도 날개를 퍼덕거리고 있었다. 다음 장에서는 이들을 향해 귀를 쫑긋 세워보자.

〈뱀파이어의 그림자〉 2001
막스 슈레크 역을 대단히 실감 나게 소화한 윌렘 데포. 훌륭한 노스페라투 분장만이 아니라 미묘한 위트와 흉내도
큰 역할을 했다. 이 역으로 그는 아카데미 남우조연상 후보에 올랐다.

chapter 10

지옥에서 온 박쥐들

밤의 음악

《Bat Out of Hell》 1977
오토바이를 탄 채 묘지를 뚫고 공중으로 치솟아 오르는 지옥에서 온 존재와,
괴물 같은 지옥의 박쥐가 그려져 있다. 이 호전적인 느낌의 커버는 팝 역사상
가장 유명한 커버 중 하나이며, 텍사스 출신의 가수 미트 로프를 하룻밤새 스타로 만들어주었다.

그래서 난 이 나락의 바닥에서 이글거리는 태양 아래 죽어가고 있지

불타는 오토바이 발치에서 찢어지고 뒤틀린 채

누군가 어디선가 종을 울리고 있겠지

내가 마지막으로 본 것은

아직 뛰고 있는 나의 심장이

내 몸을 부수고 튀어나와

마치 지옥에서 빠져나온 박쥐처럼

저 멀리 날아가는 모습

미술과 문학, 영화뿐 아니라 음악의 역사에도 밤의 그림자와 악령들은 구석구석 자리 잡고 있다. 19세기만 살펴봐도, 칼 마리아 폰 베버의 〈마탄의 사수〉[1821]부터 엑토르 베를리오즈의 〈파우스트의 겁벌〉[1846]을 거쳐 프리드리히 리스트의 악마적인 〈메피스토 왈츠〉[1861]까지 발견할 수 있다. 오페라 무대에서 볼 수 있는 가장 오싹한 등장인물인 '돌 손님'이 나오는 모차르트의 〈돈 조반니〉도 이미 1787년에 발표된 작품이다. 돌 손님이란 상급기사의 묘지에 있는 석상으로, 피날레에서 주인공 돈 조반니를 지옥으로 밀어뜨리는 유령 같은 존재다.

뱀파이어와 관련된 내용으로는, 브램 스토커가 런던에서 있었던 한 연주회에서 리스트를 보고 그의 예술가답게 물결치는 백발 갈기머리를 모델로 삼아 소설의 도입부에 등장하는 노쇠한 드라큘라의 머리스타일을 표현했다는 이야기가 있다. 이는 단순히 재미있는 주변 이야기일 뿐이다. 하지만 시기적으로나 음악적으로나 베버의 전형적인 괴기 낭만주

의와 리하르트 바그너의 오페라 사이에 놓이며 1828년에 초연된 하인리히 마르쉬너의 〈뱀파이어〉는 오랫동안 잊혀져 있던 흡혈귀 오페라를 재발견한 작품이었다.

물론 콘서트 무대에 악마숭배 따위를 올린다는 것은 결코 진지한 음악가들이 욕심낼 만한 일은 아니었지만, 지난 30년 동안은 그 어느 때보다 괴기스러운 기타의 소음이 끓어 넘친 시기였고, 이러한 '다크 웨이브'의 뿌리는 훨씬 더 오래전으로 거슬러 올라간다. 짐 모리슨의 〈When the Music's over〉와 앨리스 쿠퍼가 무대 위에서 보여준 으스스한 기행들, 그리고 심지어 박쥐의 머리를 물어뜯기도 했던 블랙 사바스의 〈Paranoid〉까지.

오페라의 유령

당시 드레스덴의 음악감독이었던 하인리히 마르쉬너가 〈뱀파이어〉를 작곡한 1828년 말은 이미 독일에서 낭만주의 마술오페라의 인기가 퇴조하고 있던 시기였다. 1816년에 E. T. A. 호프만의 〈운디네〉—프리드리히 드 라 모트 푸케의 단편소설을 바탕으로 만든—와 함께 시작된 그 호황은, 1821년에 베를린 공연이 멋지게 성공했고 오늘날까지도 유명한 베

버의 〈마탄의 사수〉로 이어졌다. 푸케의 소설이 아름다운 물의 요정 이
야기에서 출발했듯이 베버도 민담과 전설에서 소재를 취했는데, 특히
2막의 '늑대골짜기' 장면에서는 거친 밤의 풍광과 막 시작되는 월식, 인
물들의 사악한 행위, 악마의 힘을 빌린 마법의 탄환까지 검은 낭만주의
유령 극의 요소들이 총동원되었다.

마르쉬너가 이후 작곡한 오페라 〈한스 하일링〉[1833]에서는 옛 민담
에서 차용한 노래와 춤이 베버처럼 섬뜩한 요소들이 아니라 명랑한 요
소로서 결합되지만, 〈뱀파이어〉에서는 줄곧 어둠이 우세하다. 빌헬름 아
우구스트 볼브뤼크가 쓴 대본은 흔히 잘못 전해진 이야기와 달리 존 폴
리도리의 〈뱀파이어〉를 원작으로 한 것이 아니라, 상당히 다른 내용인
프랑스 연극 〈뱀파이어〉를 바탕으로 했다. 주요 인물로는 루스벤 경[뱀파
이어]과 데브너트 경 험프리, 그의 딸 말비나, 친척인 에드거 오브리, 버
클리 경, 그의 딸 잔테, 영지관리인의 딸 에미가 등장한다. 나이 든 신사
들은 베이스로, 젊은 여인들은 소프라노로, 흡혈귀들은 전형적인 '악마
의 바리톤'으로―모차르트의 〈돈 조반니〉 주인공과 마찬가지로―아리
아를 부른다.

첫 장면에서 이미 우리는 '뱀파이어 우두머리'의 존재를 알게 된
다. 한밤중 은밀한 뱀파이어 소굴 앞에 유령과 도깨비·마녀·개구리·
도롱뇽·박쥐 그리고 악마의 얼굴이 모여 있다. 루스벤 경에 대한 회의
가 열린 것이다. 이미 악행에 중독된 루스벤은 지상에서 한 해를 더 보
내게 해달라고 애원한다. 그 소원을 이루려면 그는 다음 날 자정까지 뱀
파이어들에게 세 명의 처녀를 제물로 바쳐야만 한다. 첫 번째 제물인 잔

덴마크 라이프치히 극장에서
1828년 3월 29일 초연한
오페라 〈뱀파이어〉의 광고

테는 이미 근처에 있다가 그의 치명적인 유혹에 굴복한다. 루스벤은 딸의 복수를 하려는 잔테의 아버지와 칼싸움 끝에 치명적인 상처를 입지만 달아난다. 생명력을 소진해가고 있던 루스벤은 마침 옆을 지나던 오

〈뱀파이어〉
이미 1833년 리하르트 바그너가 마르쉬너의 오페라를 공연했던 뷔르츠부르크에서,
2008년에는 마인프랑켄 극장의 무대에 다시 이 작품이 올랐다.
루스벤 경슈테판 슈톨이 에미안야 카에슈마허를 제물로 삼아 피의 갈망을 채우고 있다.

브리에게, 자신이 회복할 수 있도록 언덕 위 달빛 아래로 데려다 달라고 부탁한다.

　　다시 기운을 차린 루스벤은 바로 다음 날 말비나를 알게 된다. 그의 정체를 모르는 험프리 경이 이미 그에게 딸 말비나를 아내로 주겠다고 약속한 것이다. 오래전부터 오브리를 사랑해온 딸은 그 결정에 반발한다. 그날 저녁 루스벤은 약혼 파티에서 에미를 자신의 두 번째 피의 신부로 만든다. 에미는 '영혼이 없는 듯한 눈빛의 창백한 남자'에게 거부감을 느끼지만 한편으로는 귀족에게 구애를 받았다는 사실에 우쭐해한다.

결국 오브리는 루스벤에게 그의 정체를 밝히지 않겠다고 한 맹세를 깬
다. "여기 이 괴물은 흡혈귀입니다." 험프리 경은 오브리를 비웃으며, 말
비나를 루스벤과 결혼시키겠다는 뜻을 꺾지 않는다. 늦은 밤 이렇게 언
쟁을 벌이는 도중에 시계가 한 시를 치며 시한이 끝나고, 루스벤은 내리
친 벼락을 맞고 죽는다.

　　이 작품과 〈돈 조반니〉 사이에는 분명한 유사성이 있다. 악마적인
유혹자가 자신에게 넘어간 여성을 불행에 빠뜨리고 마지막까지 일말의
가책도 느끼지 않다가 결국에는 지옥으로 떨어진다는 것이다. 이러한 공
통점이 있기는 하지만, 모차르트의 걸작은 마르쉬너의 단순한 뱀파이어
이야기에 비해 비할 수 없이 복잡하다. 음악적으로도 모든 면에서 훨씬
우수하며, 후에 바그너에 의해 완성되는 대사를 노래하는 서창도 마찬가
지다. 게다가 여성들이 노래하는 여러 부분은, 역시 저주받은 존재에 대
한 한 여인의 사랑을 그린 바그너의 〈방황하는 네덜란드인〉[1843] 중 젠타
역에서도 유사한 면을 볼 수 있다.

　　　지금 너는 섬뜩한 시체 옆을 어슬렁거리고 있구나.
　　　너를 가장 사랑하고 존경했던 이의 시체,
　　　그 피로 네 배를 채우겠노라 작정하고서
　　　너의 내면에는 모든 걸 태워버릴 불씨가 담겨 있지.
　　　살아 있을 때 넌 맹세했었지.
　　　너로 인해 살게 된 것은 너로 인해 잃게 되리라고.
　　　— 〈뱀파이어〉에서 루스벤 경의 대사

그러므로 당시에는 무명의 합창단 지휘자였던 바그너가 1833년 뷔르츠부르크에서 마르쉬너의 작품을 직접 무대에 올렸던 것도 우연은 아닐 것이다. 마르쉬너는 1861년에 세상을 떠난 뒤 곧 사람들의 기억에서 지워졌고 그의 〈뱀파이어〉도 음악극장의 레퍼토리에서 사라졌다. 그러다 1924년에 슈투트가르트에서 한스 피츠너가 성공적으로 이를 부활시킨다. 그리고 다시 오랜 시간이 흐른 뒤 1987년에 게르트너플라츠에 있는 뮌헨 국립극장이 다시 한번 마르쉬너의 오페라를 무대에 올렸고, 2008년에는 뷔르츠부르크와 암스테르담의 그라흐텐 축제에서, 2009년에는 하이덴하이머 음악축제에서 공연되는 등 뱀파이어 유행에 힘입어 훌륭한 공연들이 많이 열리고 있다.

뮤지컬

마르쉬너의 오페라는 최근 들어 예전에 비하면 성공적인 성과를 거두었지만, 뱀파이어를 다룬 뮤지컬들에 비하면 일부 열혈 관객의 범위를 뛰어넘지 못했다고 할 수 있다. 로만 폴란스키가 연출한 뮤지컬 〈박쥐성의 무도회〉는 1997년 10월 빈의 라이문트 극장에서 첫 공연을 올린 즉시 선풍을 일으켰고, 후에는 슈투트가르트와 베를린과 함부르크 등지에서

▲ 〈박쥐성의 무도회〉
2010년 슈투트가르트 공연 장면

◀ 〈드라큘라〉
2007년 그라츠 공연 장면

도 관객의 열화와 같은 호응을 얻었으며, 일부 관객은 뱀파이어 의상을 입고 공연을 보러 가기도 했다. 극본은 대체로 폴란스키의 영화를 그대로 따라가고, 음악은 미트 로프와 보니 타일러 등 유명한 가수들에게 곡을 주었던 노련한 미국인 작곡가 짐 스타인먼이 썼다. 뛰어난 영화감독 폴란스키가 무대공연에 대해서도 많은 관심과 호감을 갖고 있다는 사실은 압도적인 무대 연출에 큰 도움이 되었는데, 그 역시 이 기회를 통해 무대와의 친화성을 충분히 만끽했을 것이다. 또한 뱀파이어 배우들도 탈린과 도쿄 등 거의 전 세계를 누비며 춤을 췄고, 2010년에는 슈투트가르트 무대에 다시 올랐다. 세계적인 반향은 이에 다소 못 미쳤지만 보다 최근에 나온 또 다른 뮤지컬로, 미국 작곡가 프랭크 와일드혼이 곡을 쓰고 2001년 샌디에고에서 초연한 〈드라큘라〉가 있다. 공연예술계의 저명인사 크리스토퍼 햄턴이 극본과 가사를 쓴 이 뮤지컬의 플롯은 스토커의 원작소설을 충실히 따른다. 독일에서는 2005년에 장크트갈렌 극장에서 처음 공연하여 성공을 거두었고, 2007년 그라츠 음악축제에서도 다시 무대에 올려졌다.

그러나 근사한 음악을 곁들인 호러 쇼는 우리 시대의 발명품은 아니다. 거의 40년 전에 이미 여자 옷을 입은 팀 커리가 〈록키 호러 픽쳐 쇼〉로 2차 세계대전 이후 부르주아의 점잔 빼는 태도를 도발적으로 공격하며 세상을 발칵 뒤집어놓았던 것이다. 프랑켄슈타인 이야기를 황당하고 우스꽝스럽게 다시 풀어쓴 것으로 1973년 런던에서 큰 인기를 얻은 뮤지컬을 다시 영화로 옮긴 이 작품은 발표 즉시 열광적인 팬덤이 형성되었고, 이들은 오늘날까지도 요란한 차림으로 모여서 이 영화를 상영

하는 것을 일종의 의식처럼 이어오고 있다.

　록 음악에서 지옥을 소재로 삼은 것도 그 역사가 아주 길다. 롤링
스톤즈의 〈Sympathy for the Devil〉이 〈뱀파이어와의 인터뷰〉의 엔딩 크
레디트 뒤로 깔리던 1994년 당시 그 곡은 만들어진 지 25년이 지나 있었
고, 이미 1968년에 장 뤽 고다르의 〈원 플러스 원〉을 통해 스크린을 수
놓은 적이 있었다. 염세와 죽음과 악마가 한데 어우러진 다크 웨이브 음
악의 초기 예로 꼽기에 손색이 없다.

고딕록

록 음악에서 사악함을 뜻하는 '고딕적' 성향은 보통 두 가지 방식으로 표
출된다. 메탈 신의 호전적인 무대매너 아니면 비가풍이고 시적인 분위
기를 띤 음악이다. 그 기원은 둘 다 한참 전으로 거슬러 올라간다. 이미
1960년대 초에 스크리밍 로드 서치는 뱀파이어로 분장하고 관에서 나온
다든지 관객에게 담즙 같은 녹색 액체를 뿌리는 섬뜩한 퍼포먼스와 살인
마 잭이나 드라큘라의 딸을 소재로 한 노래들로 만인의 이목을 집중시켰
다. 곧이어 미국 가수 앨리스 쿠퍼는 보아 뱀이나 해골을 가지고 무대에
오르거나, 자신의 처형 장면을 연출하기도 했다.

1969년에는 기괴한 소품들보다는 음악적 본질에 더 무게를 둔 영국의 메탈 밴드 블랙 사바스가 등장하여, 세계적인 히트곡 〈Paranoid〉를 비롯하여 화려한 베이스 라인과 편곡이 돋보이는 곡들로 '쇼크 록'의 수준을 한층 끌어올렸다. 물론 그들에게도 쇼는 중요했다. 아니, 어쩌다 보니 그렇게 되었다고 해야 할까. 1982년 아이오와에서 열린 한 콘서트에서 어느 관객이 무대 위로 던진 박쥐를 프론트맨 오지 오스본이 집어서 얼떨결에 머리를 물어뜯은 것이다. 그는 그것이 고무로 된 모형 동물이라고 생각했다가, 박쥐가 꿈틀거리고 턱으로 피가 흘러내리자 자신이 착각했음을 알아차렸다고 한다. 이 때문에 미국의 한 전도사가 블랙 사바스의 음반들을 공개적으로 소각하기도 했다.

블랙 사바스 이후 그들처럼 암울하면서도 아름다운 선율의 하드록을 하는 밴드들이 급속히 늘어났다. 딥 퍼플, 이미 스크리밍 로드 서치와 함께 작업한 적이 있던 기타리스트 지미 페이지가 속한 레드 제플린, 그리고 가스통 루르의 《오페라의 유령》이나 영국의 낭만주의 시인 새뮤얼 테일러 콜리지와 관련된 곡들을 발표했던 아이언 메이든도 이 부류에 속한다. 오지 오스본이 온갖 스캔들에 휩싸인 흑마술사 알리스터 크롤리를 자신과 연관시킨 것도 우연은 아니다. 블랙 사바스에서 시작된 음침한 사운드는 악마적인 가사들과 무대 위의 기행들을 특징으로 하는 블랙메탈로 이어졌는데, 1983년에 전설적인 흡혈귀 백작부인의 이름을 본떠 결성된 스웨덴 밴드 바토리가 대표적이다.

버밍엄 출신의 하드록 밴드인 블랙 사바스는 둠doom종말 음악의 창시자로도 여겨지는데, 이들은 그 성향에 있어 메탈보다는 다소 덜 전투

적이지만 세상에 대한 염증과 묵시록적 비전을 노래하는 한 분파로 간주된다. 이런 부류 밴드들은 1990년 요크셔에서 결성한 마이 다잉 브라이드를 비롯하여 오늘날까지도 이어지고 있다. 종말을 주제로 삼는 것은 사실 순전히 메탈에서만 일어난 현상은 아니다. 비애감과 죽음에 대한 갈망은 이미 짐 모리슨과 도어즈의 〈Riders on the Storm〉 같은 곡이나, 핑크 플로이드의 사이키델릭한 음악들《Ummagumma》1969에서 이미 다루어진 주제다. 특히 이들은 초기에 주로, 몹시 어둡고 환상적인 내면 세계로의 여행을 유발하는 환각성 약물을 사용하여 영감을 얻었다. 그런 경험들은 음악을 통한 지옥 여행으로서 재생산되었는데, 제네시스나 킹 크림슨, 그리고 미국의 제퍼슨 에어플레인과 그레이트풀 데드도 이런 유형에 해당한다.

약 10년 후 역시나 사이키델릭 요소를 강조한 다음 세대의 둠 음악 밴드 또는 다크 웨이브 밴드가 등장하는데, 우리는 이미 그중 유명한 예인 미국 밴드 바우하우스의 곡 〈Bela Lugosi's Dead〉를 데이비드 보위가 출연한 영화 〈악마의 키스〉 첫 장면에서 만나본 바 있다. 데이비드 보위 역시 1977년에 발표한 《Low》 앨범으로 이기 앤 더 스투지스《Idiot》1977, 앤디 워홀의 주도로 결성된 벨벳 언더그라운드와 함께 롤링 스톤즈의 음침한 곡들에서 출발한 새로운 '고딕록' 장르의 가장 중요한 뮤지션 중 하나가 된다. 1967년 팝 역사상 가장 영향력 있는 앨범 중 하나이며 실크스크린으로 찍은 바나나 그림 커버로 유명한 벨벳 언더그라운드의 데뷔앨범에 참여한 독일 출신 여가수 니코는 어둡고 단조롭게 말하듯 노래하는 프론트맨 루 리드와 함께 뉴욕 언더그라운드 신의 스

August 2008

Siouxsie Sioux

Joy Division
Bauhaus

IGGY POP &
THE STOOGES

The ANiMALS

▲ 해골 기타
블랙 사바스를 거쳐간 프론트맨들 중 한 명인
오지 오스본이 '어둠의 왕자'라고 사인한 전기 기타.
키스와 마릴린 맨슨 등 여러 어두운 록의 왕자들이
연주했던 데스메탈 디자인으로, 관을 닮은 모양의
케이스와 잘 어울린다.

◀ 수지 수 2008
켄트 출신의 가수 수지 수가 이끄는 밴드 수지 수 앤드
더 밴시스는 1978년에 《The Scream》 앨범으로
영국 차트를 점령했다. 수지 수는 고딕펑크 밴드의
가장 중요한 선구자로 여겨진다. 30년 뒤 마드리드의
한 콘서트 무대에서 찍은 이 사진에서도, 전형적인 고딕록
의상을 입고 에너지를 발산하는 '죽음의 요정'의 모습을
볼 수 있다.

'박쥐 동굴'의 엠블럼
1980년대 초 런던 고딕 신에서 가장 인기 있던 클럽

타가 되었고, 후에 짐 모리슨과 함께 솔로 앨범도 냈다.

영국의 수지 앤드 더 밴시스는 팜 파탈적 매력을 지닌 니코를 자신들의 모델이라고 밝혔는데, 그들 역시 조이 디비전《Unknown Pleasures》1979과 더 큐어《Seventeen Seconds》1980 그리고 데스펑크 그룹 더 댐드《The Black Album》1980와 함께 록 음악에서 주도적인 어둠의 대표자들로 자리 잡았다. 이들 중에는 '트란실바니아'에서 착안하여 이름을 지은 더 댐드의 프론트맨 데이브 바니안이나, 이와 유사하게 메피스토 왈츠나 노스페라투 같은 밴드 이름으로 음악적 성격을 드러내는 특유의 제스처를 취하는 경우가 많았다. 사후세계에 대한 관심이 문학과 관련지어 음악적으로 매우 진지한 형식을 취하는 경우도 많았고, 조이 디비전의 보컬리스트 이언 커티스의 경우처럼 자살로 이어지는 일도 있었다. 1982년에

런던에서 문을 연 뒤 오랫동안 템즈 강가에서 가장 높은 인기를 구가해 온 고딕 클럽 '박쥐 동굴'에 가면 이 밴드들과 그들의 세련된 고딕 스타일 팬들의 모습을 가장 생생하게 볼 수 있었다. 이 박쥐 동굴에서는 죽음과 악마와 뱀파이어들이 벌이는 음악적이고 미학적인 지옥의 축제가 매일 밤 벌어졌다.

록 역사상 가장 유명한 흡혈귀-박쥐가 날아온 곳은 런던의 안갯속이 아니라 바로 턴테이블 위의 지옥이었다. 바로 텍사스 출신의 뮤지션 미트 로프가 1977년에 발표한 데뷔앨범《Bat Out of Hell》 얘기다. 미트 로프는 그로부터 2년 전에 영화 〈록키 호러 픽쳐 쇼〉에서 식인 괴짜들의 밥이 되는 에디 역으로 출연했었다. 미국에서는 1년 가까이 인기 음반 100위 안에 머물렀고 전 시대를 통틀어 다섯 번째로 많이 팔린 앨범으로 기록된《Bat out of Hell》에 실린 곡들은 모두 짐 스타인먼의 펜 끝에서 나왔는데, 그는 후에 이 앨범과 유사한 소재로 뮤지컬 〈박쥐성의 무도회〉 작곡을 담당했다. 타이틀 곡은 로드무비 같은 형식으로 끔찍한 사랑의 비전을 제시하고, 곡의 끝에서 주인공은 불타는 자신의 오토바이 옆에서 죽어가며, 그의 심장은 '지옥에서 빠져나온 박쥐'처럼 그의 몸을 뚫고 나와 멀리 날아간다. 미트 로프는 2005년에 벤 킹슬리와 우도 키어와 함께 〈블러드레인〉319쪽 참고이라는 또 한 편의 뱀파이어 영화에 출연했다.

록과 뱀파이어의 가장 멋진 결합은 그로부터 3년 전에 역시나 스크린 위에서 완성되었다. 앤 라이스의 소설을 영화로 옮긴 〈퀸 오브 뱀파이어〉가 바로 그 주인공이다. 이 영화에서는 우리가 〈뱀파이어와의 인터

〈Bat Out of Hell〉 앨범 커버에 그려진 박쥐

뷰〉에서 만났던 레스타도 200년 동안 그림자처럼 살아가다가 마침내 분
주한 고딕 신의 스타로 다시 떠올라 등장인물들 속에 섞여 있다. 원래 파
라오였다가 뱀파이어들의 여왕으로 부활한 아카샤2001년에 세상을 떠난 미
국 가수 알리야가 연기했다는 레스타를 자신의 동반자로 원하지만, 레스타를
영원한 자기 짝으로 만들어버린 젊은 비술 연구자와의 경쟁에서 패배한

〈퀸 오브 뱀파이어〉 2010
그녀는 반쯤 당기고, 그는 반쯤 잠기고, 핏빛 장미꽃잎이 떠 있는 욕조 속의 알리야와 스튜어트 타운센드

다. 영화의 정점은 캘리포니아의 데스 밸리에 모인 수만 명의 팬 앞에서 레스타가 연 콘서트 장면이다. 우드스탁 페스티벌의 악마 버전이라고 할 만한 이 공연에서 관객들은 멋진 고딕록 음악에 맞춰 그들의 우상이 적대적인 뱀파이어들에게 공격당하는 모습을 목격한다. 마지막에도 다시 한번 거침없는 싸움 장면이 등장하는데, 이번에는 아카샤가 숙적레나 올린과의 대결에서 완전히 제거된다. 그러나 이 장면은 〈황혼에서 새벽까지〉의 대결에 비하면 싱거운 편이다. 대신 음악은 로드리게스의 영화에서 티토 앤 타란툴라스가 들려준 음악보다 훨씬 더 폭발적이다.

최근 가장 성공을 거둔 영화는 롭 스테파니우크가 감독과 주연을 맡고 앨리스 쿠퍼와 이기 팝, 맬컴 맥도웰이 멋진 연기를 선보인 〈뱀파이어 로큰롤〉2009이다. 지방의 따분한 작은 클럽들을 전전하던 4인조 록 밴드의 얌전한 여자 베이시스트가 어느 날 아침 완전히 달라진 뒤, 다시 말해 섹시한 뱀파이어로 변한 뒤 급속도로 성공 가도를 달리게 되면서 사건이 벌어진다.

록의 역사에는 지옥으로 가는 고속도로가 아주 많이 깔려 있다. 오늘날의 스크리밍 로드 서치라 불릴 만한 마릴린 맨슨은 무대 위에서 "나를 먹어, 나를 마셔"라고 외쳐댄다. 몇 년 전부터는 베를린—최신 독일 뱀파이어 영화 〈위 아 더 나이트〉가 나온 곳이기도 한—출신의 블루트엥겔피의 천사이라는 멋진 팝 밴드가 뱀파이어 로맨스들을 맛깔나게 들려주고 있다. 그러나 세계적 성공을 거둔 뉴욕 밴드 뱀파이어 위크엔드는 피를 빼는 흡혈귀와는 무관하다. 음악적 실험과 살짝 음이 어긋난 악기들을 다루는 깔끔한 청년들일 뿐 뱀파이어에 대해서는 아무 관심도 없다.

◀ 〈뱀파이어 로큰롤〉 2010
뱀파이어와 음악이 결합된 코미디에서
주요 인물로 등장한 앨리스 쿠퍼

▼ 〈Tränenherz 눈물 심장〉 2010
독일 그룹 블루트엥겔은
최근 발매된 CD에서도 계속
낭만적인 분위기를 유지하고 있다.

어쨌든 결론은, 벨라 루고시는 죽지 않았고 음악은 결코 끝나지 않는다
는 것이다. 그리고 만약 당신이 사악한 달이 떠오르는 것〈Bad moon rising〉
을 본다면, 그 이면을 반드시 살펴보아야 한다는 것이다.

chapter 11

뱀피렐라

죽어서도 죽지 않는 만화 속 여주인공들

〈뱀피렐라〉

인기 만화 캐릭터인 뱀피렐라가 거의 10년 동안의 휴식을 깨고, 1991년 다시 모험에 나섰다.

뱀피렐라 1권 1969/2002
1969년 9월에 나온 초판 프랭크 파제타 디자인
뱀피렐라의 본문과 재판 표지. 늘씬한 몸매에 길고 검은 머리카락,
간신히 몸을 가린 빨간 의상 등 외적인 특징은 이때 이미
완성되었지만, 후에 이상적인 에로틱함을 부각시키기 위해
짐승 같은 면은 제거되었다.
스토리를 맡아 그리던 화가 톰 서튼은 포리스트 J. 애커먼이
창조한 뱀피렐라라는 인물을 거의 아이 같은 여자로 이해했고,
그래서 박쥐에서 다시 원래 모습으로 돌아올 때는
고양이처럼 동그란 눈을 지닌 모습으로 표현했다.

"그르르르으응!!" "아아아악!!" "철퍼덕!" 이것은 만화책 속에서 뱀파이어가 물 때 들리는, 아니 더 정확히는 보이는 소리다. 그들은 성별로 따지면 여성이 월등히 많고, 대개 저 머나먼 우주가 고향이다. 그들은 직녀성 출신은 아니지만, 1960년대에 골수팬들을 거느렸던 TV 시리즈 〈인베이더스〉의 직녀성에서 온 외계인들과 비슷한 존재로 간주된다. 그들의 목표물은 지구이고, 목적은 지구를 정복하여 자신들이 차지하는 것이다. 서점이나 인터넷에서 뱀파이어가 등장하는 만화나 그래픽 노블을 찾아보면 그들의 정복이 이미 오래전에 끝난 것 같다는 인상을 떨치기가 어려울 것이다. 거기엔 좀비들과 전투로봇, 복수에 눈먼 여자 악령들과 섹시한 괴물 등 온갖 종류의 뱀파이어들이 득시글거리고 있으니 말이다. 그런 책들은 가만히 책꽂이에 꽂아두기만 하면 마음 편히 지닐 수 있지만, 소름을 돋게 하는 이 각양각색 이야기들의 정글 속에서 몇 가지 희귀한 표본을 살펴보는 일에서도—거기서 소재를 취해 만든 B급 영화들과 마찬가지로—나름의 즐거움을 찾을 수 있다.

'묘지 이야기'는 문학이나 영화의 고전들뿐 아니라 만화책의 숲에서도, 호러 판타지 장르가 꽃을 피우는 데 필수적인 요소다. 유사한 제목의 TV 시리즈 〈유령성의 오싹오싹 이야기〉처럼 때로는 애니메이션으로도 그런 이야기들을 만날 수 있다. 미국에서 만든 이 애니메이션은 윌리엄 M. 게인스가 1950년대에 펴낸 전설적인 만화 시리즈 〈묘지 이야기〉를 바탕으로 한 것이며, 1996년에 나온 호러 섹스 코미디 〈뱀파이어와의 정사〉 역시 이 만화를 원작으로 만든 영화다. 영화 속 유곽의 여주인은 바로 미라가 된 시체에서 다시 생명을 얻어 살아난 릴리트다. 그녀는 유

곽의 동료들과 함께 죄지은 남자들의 피를 빨아먹고, 사랑의 봉사로 번 돈은 어느 목사의 텔레비전 방송 자금으로 보탬으로써 신이 좋아할 두 가지 봉사를 하는 셈이다.

말도 안 되는 이야기라고 생각하는가? 뱀파이어 만화의 우주에서는 그런 것들을 아무렇지 않게 받아들일 준비가 되어 있어야 하는 법! 1970년대에 미국의 유명한 출판사 마블 코믹스에서 펴낸, 빼어난 그림이 돋보이는 〈드라큘라의 무덤〉 시리즈는 등장인물의 구성도 만만치 않게 유별나다. 역사상의 블라드 3세가 한 집시여인에 의해 뱀파이어가 되었다가 20세기에 다시 괴물 프랑켄슈타인에 의해 되살아나며, 드라큘라의 적수는 아브라함 반 헬싱의 증손녀 레이첼이다.이런 구성은 B급 영화들에서도 여러 번 등장했다. 이러니 더 따져봐야 무슨 소용 있겠는가.

만화란 대개 미묘한 뉘앙스들로 이루어진 세계가 아니며, 적어도 예전에는 폭력과 섹스의 노골적인 묘사 때문에 청소년 유해물 판정을 받은 적도 있다예를 들어 〈드라큘라의 무덤〉 5권. 성 혁명이 최고조에 이른 1969년 여름 만화의 세계에서도 가장 매력적인 여자 흡혈귀 뱀피렐라가 탄생했는데, 이 만화는 당시의 기준으로 무난히 일반등급을 받을 수 있었다. 뱀피렐라라는 이름은 활기찬 느낌이 들지만, 한편으로는 뱀피렐라의 모델이자 당시 은하계를 누비던 또 다른 섹시한 여전사 바바렐라처럼 어떤 음모의 기운도 느껴진다. 프랑스 만화가 장 클로드 포레스트의 펜 끝에서 탄생한 바바렐라의 모험 이야기는 바로 한 해 전인 1968년 로제 바딤 감독이 제인 폰다와 아니타 팔렌버그, 마르셀 마르소, 데이비드 헤밍스 등 일류배우들을 기용해 영화로 만들면서 에로틱한 SF 영화

〈드라큘라의 무덤〉 70권 1979
'모든 시대를 통틀어 가장 훌륭한
드라큘라 이야기의 정점'이라고
표지에서 요란하게 주장하고 있다.

의 포문을 열었고, 만화계는 이를 이어받아 더욱 발전시켜나갔다. 멎지
않는 오르가슴으로 적을 죽일 수 있는 '쾌락의 오르간'이라는 고문도구
는 이 영화의 에로틱함을 단적으로 보여준다. 뱀파이어가 등장하는 바
딤의 영화 〈피와 장미〉 106쪽에 이어 여기서도 촬영은 클로드 르누아르
화가 르누아르의 손자가 맡았다.

1969년 9월, 알록달록한 컬러 영화 〈바바렐라〉와는 달리 단순한 흑백 선들로 이루어진 최초의 〈뱀피렐라〉 만화가 워런 출판사에서 출간되면서 '드라큘론'이라는 행성의 존재를 알렸다. 그 별에서는 지구에서 생명의 원천인 물이 흐르듯 피가 강처럼 흐르고, 지구인이 물을 마음껏 마시듯 드라큘론인들은 피를 향유한다. 쌍둥이 태양 사티르와 시르케가 또다시 드라큘론의 피를 다 말려버리기 전까지는 말이다. 그러한 상황이 벌어졌을 때 마침 지구에서 온 우주선 한 대가 그 행성에 불시착하고, 뱀피렐라는 거기 탄 비행사들의 정맥 속에 그토록 갈망하던 생명수가 고동치고 있음을 확인하고 기뻐한다. 게다가 그 우주비행사들은 깊은 잠에 빠진 수십 명의 동료를 싣고 여행하고 있었으니스탠리 큐브릭의 〈2001 스페이스 오디세이〉를 참고한 것일까?, 뱀피렐라에게는 마지막 한 방울까지 알뜰히 챙겨 먹을 통조림들이라 할 만했다. "한 방울 한 방울 모두 축복이지만, 지구에서는 대학살이라 부를 일이다." 마지막 그림의 말풍선에 적힌 말이다. 그러고는 심각하게 다음 권이 예고된다. "조심해라, 지구여. 뱀피렐라가 간다!"

지구에 도착한 뱀피렐라는 드라큘론이 단지 상상의 산물일 뿐이었음을 서서히 깨닫게 된다. 사악한 형제자매들이 그녀의 뇌 속에 행성에 대한 거짓기억을 심어놓은 것이다. 사실 드라큘론은 지옥의 일부이며 뱀피렐라는 신에게서 내쳐져 그곳에서 자신의 죄를 속죄하고 있는 중이었다. 또한 뱀피렐라의 선행을 통해 구원받기를 바라는 릴리트의 딸이었는데, 형제자매는 뱀피렐라에게 그 사실을 숨긴 것이다. 릴리트에게서 먼저 태어난 무리에 속하는 그들은 지구를 위협하여 집어삼키려고 혈안이

되어 있다. 뱀피렐라는 자신이 초자연적인 능력들—박쥐로 변신할 수 있고 엄청나게 빠르며 힘이 세다—을 지닌 데다 햇빛과 십자가·마늘·성수에도 끄떡하지 않는 신세대 뱀파이어들 중 첫 번째로 태어난 자식임을 알게 된다. 그녀는 자신의 형제자매들을 죽인 뒤, 지구에 남아 있는 뱀파이어들도 모조리 제거하고, 아담 반 헬싱의 도움으로 드라큘론에 있는 피의 강을 다시 흐르게 한다.

이러한 일을 다 마치고 릴리트마저 죽고 난 뒤에도 이야기가 끝날 때까지는 아직 한참이 남았다. 1982년의 112회까지 '어둠의 핵심'조지프 콘라드에 대한 오마주과 종말을 향한 추적이 이어진다. 112회는 한동안 뱀피렐라의 열혈 팬들이 만날 수 있는 마지막 회가 되었었다. 워런 출판사가 파산하고 뱀피렐라의 저작권을 해리스 출판사에 매각한 것이다. 1991년이 되어서야 스타일을 새롭게 바꾼—맨살을 더 많이 드러내고, 더 유들유들하며, 더 여성적인—뱀피렐라가 시장에 등장했고, 2010년 초부터는 이름만큼은 뱀피렐라에게 정말 잘 어울리는 다이나마이트 엔터테인먼트에서 컬러 월간지의 형태로 펴내기 시작했다. 그러나 뱀피렐라의 모험은 아쉽게도 제대로 된 영화로 만들어진 적이 없었다. 해머 필름 프로덕션이 1970년대에 그런 계획을 세웠다가 포기한 적이 있고, 1996년에는 〈악령의 외계인〉[1988]을 만들었던 짐 위노스키 감독이 이 흥미로운 소재를 가지고도 어설픈 연출과 잘못된 주연배우 캐스팅으로 실패작을 만들고 말았다. 본드 걸 출신의 탈리사 소토는 만화책 속의 슈퍼 여걸 뱀파이어에 비해 매력을 전혀 발산하지 못했고, 록 밴드 더 후의 리드싱어 로저 달트리도 밴드와 함께할 때와는 달리 뱀피렐라의 상대역으

뱀피렐라로 분한 탈리사 소토 1996
본드 걸〈007 살인 면허〉1989로도 나왔던
탈리사 소토는 예쁘기는 하지만
지옥의 여걸로는 너무 순하게 보인다.

로서는 수면제같이 따분한 연기만 보여주었다. 뱀피렐라가 어떻게든, 어디서든 움직이는 모습을 꼭 봐야겠다는 사람이라면, 유튜브에서 팬들이 만든 꽤 볼만한 비디오를 찾아볼 수 있다.

뱀피렐라가 재출간되기 시작한 1991년에 미국의 DC 코믹스는 〈호크와 도브〉2권 21회 시리즈의 한 등장인물로 블러디 메리라는 또 다른 막

강한 외계 뱀파이어를 내놓았다. 아포콜립스라는 행성에서 온 아름다운 블러디 메리는 최면술과 염력, 그리고 일단 물고 난 다음에는 희생자를 정신적으로 조종할 수 있는 능력을 지니고 있고, 외모상으로는 또 다른 슈퍼여걸인 원더 걸과 닮았으며, 공식적으로는 DC 코믹스 여자 전사들의 무리인 '피메일 퓨리스'의 일원이다. 블러디 메리를 비롯한 이 무리는 주로 괴물 전사로 활동하는 데 반해, 2005년부터 나온 〈뱀파이어들의 여왕 크리스티나〉는 피와 대단히 음란한 섹스만을 탐한다. 이는 만화의 세계에서 성인 오락인 SM 영역으로 넘어가는 하나의 증거를 보여주는데, 여기서는 간단히 언급만 하고 넘어간다.

위노스키의 뱀피렐라 영화가 실패하고 2년 후, 스티븐 노링턴 감독이 마블 코믹스에서 가장 많이 읽힌 만화 시리즈를 스크린에 옮긴 〈블레이드〉는 컬트적 추앙을 받는 영화로 부상했다. 웨슬리 스나입스가 연기한 주인공 블레이드는, 임신 중에 뱀파이어에게 물려 죽은 어머니에게서 태어난 인간과 뱀파이어의 중간적 존재다. 그 역시 피에 대한 갈망을 느끼고 초인적인 힘을 지니고 있지만, 대신 햇빛 속에서도 아무렇지 않게 다닐 수 있는 '데이워커'다. 그는 살해당한 어머니의 복수를 하기 위해 거침없는 뱀파이어 사냥꾼이 되어 밤마다 추적하며 돌아다닌다. 그의 친구 에이브러햄 위슬러는 제임스 본드 영화의 Q처럼 계속 새로운 무기를 고안해내며 뱀파이어 종족을 모조리 뿌리 뽑겠다는 블레이드의 계획을 돕고, 의사 카렌 젠슨은 블레이드를 완전히 인간으로 만들 수 있는 약을 찾으려 노력하며 그를 돕는다. 수차례의 싸움 끝에, 블레이드는 뱀파이어 디콘 프로스트가 피의 신 라 마그라가 되기 위한 의식

을 치르고 있던 신전에서 그와 최후의 결전을 펼친다. 마지막 순간 블레이드는 뱀파이어의 피를 끓게 하는 화학물질의 도움으로 디콘 프로스트를 제거하는 데 성공한다.

만화와 영화의 공통된 배경은, 종족에 따른 엄격한 위계질서가 있는 뱀파이어들이 인간사회의 어두운 세력들과 결탁하고 있는 미심쩍은 세계다. 공포만화의 우주도 예외는 아니다. 블랙메탈 신에서도 그렇듯이 여기에도 고대 게르만 신화의 속류 형태와 파시즘 이데올로기에 대한 강한 친연성이 존재하는 것이다. 그러므로 흑인 영웅인 블레이드는 그 피부색만으로도 이국적 존재이다.

이국적이라고 하니 말인데, 유럽과 미국의 독자들 사이에서도 일본을 비롯한 아시아의—대개 극도로 유혈이 낭자한—뱀파이어 만화들

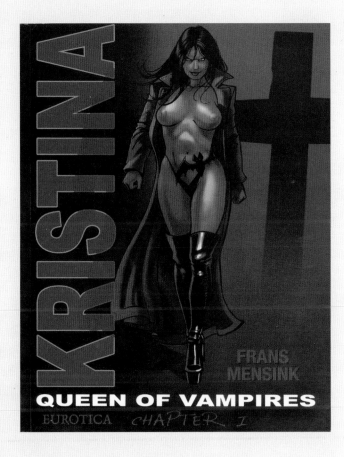

〈뱀파이어들의 여왕 크리스티나〉 2005
박쥐 엠블럼이 새겨진 수영복을 닮은
뱀피렐라의 도발적인 의상은
크리스티나에게서는
일종의 끈 팬티로 바뀐다.
하지만 본문에서는
거의 전라로 등장한다.

이 확산되고 있다. 아시아의 뱀파이어 애니메이션 영화 중 가장 잘 알
려진 〈블러드˗더 라스트 뱀파이어〉2000는 9년 뒤 실사 액션영화로 다시
만들어졌다. 이 실사영화에서는 베트남전 직전에 미군의 의뢰로 흡혈귀
들을 쿵후 스타일로 제거하는 아름다운 뱀파이어 사냥꾼을 볼 수 있어
서 눈이 즐겁다. 뱀파이어 모티프를 채택한 아시아의 만화, 그래픽 노블

과 영화에서는 결투든 다른 어떤 형태의 싸움이든, 대개 섬뜩한 것과 비밀스러운 것 이상의 깊은 의미가 있다. 이런 경향은 이와 주제가 유사한 컴퓨터게임에서도 나타난다〈블러드〉도 플레이스테이션용 비디오게임이 있다는 건 우연이 아니다.

게임 장면들은 만화와 그래픽 노블에서 온갖 종류의 괴물과 영웅이 모여드는 장소가 흔히 그렇듯이, 대단히 정교한 그래픽으로 만들어낸 판타지의 세계다. 그 세계에서 뱀파이어들은 악마적 존재로서 일상에 침범하는 것이 아니라, 그들만의 특수한 게임의 법칙이 존재하는 자립적이고 폐쇄적인 공간 안에서 움직인다. 그중〈뱀파이어 – 더 매스커레이드〉2000년에 출시되었고 온라인에서도 게임을 즐길 수 있다와, 특히 2002년에 출시되었고 이번에는 거꾸로 게임을 모방한 만화가 나오기까지 한〈블러드레인〉이 주목할 만하다. 이 게임의 아름다운 여주인공 레인은 담피르 Dhampir인데, 이는 루마니아의 민담에서 인간 어머니와 뱀파이어 사이에서 태어난 자식을 일컫는 말이다. 진짜 뱀파이어에 비해 햇빛과 물에는 덜 민감하지만, 그들 역시 불사의 존재이며 신비한 능력들을 지니고 있다. 이렇게 기본적인 틀은 블레이드와 비슷한데, 레인은 그 밖에도 자신만의 무기로 접고 펼 수 있는 칼날을 팔에 장착하고 있다.

게임은 미시시피 델타의 습지, 아르헨티나의 잠수함 선착장, 그리고 독일의 성에서 세 단계로 진행된다. 줄거리는 다음과 같다. 레인은 1932년에 '브림스톤 협회'로부터 루이지애나에서 사람들이 죽어나간 수수께끼의 사건을 밝혀내라는 의뢰를 받는데, 독일국방군 장교 불프와 충돌하여 싸우다 심한 부상을 입고 인간을 죽지 않는 존재로 바꿀 수 있는

〈블러드 – 더 라스트 뱀파이어〉 2009
애니메이션 원작을 바탕으로 만든 실사 영화의 미국판 포스터.
쿠엔틴 타란티노의 〈킬 빌〉 2003에 참여했던 무술전문가가 이 영화에도 참여했다.

〈블러드레인〉 2002

태고의 물품을 그에게 도난당한다. 그로부터 5년 후, 아르헨티나에서는 한 선착장에 은닉해 있는 나치의 '대유령그룹'을 제거해야 한다. 이 집단은 마법적인 실험을 동원하여 늑대인간 같은 초자연적인 전사들을 만들어내는 일을 하는데, 레인은 이 전사들과도 대결한다. 레인이 마지막으로 가는 곳은 독일의 가우슈타트로, 그 집단이 자신들의 불경스러운 물건들을 모두 모아놓은 기사단의 성이 있는 곳이다. 그 물건 중에는 성서에 나오는 악마 중 하나인 '벨리알'의 눈도 있는데 이미 불프는 그것으로 초인적인 능력을 획득한 상태다. 〈블러드레인〉은 잔인한 폭력 장면과 나치의 심볼을 사용한 것 때문에 독일에서는 엄격한 검열을 통해 청소년 이용불가 판정을 받고 겨우 유통될 수 있었다. 비디오게임 영화화의 전문가인 독일 감독 우베 볼이 2005년에 메가폰을 잡은 영화 〈블러드레인〉은 18세기를 배경으로 레인의 과거사를 풀어낸다. 스토리는 딱히 말할 것이 없고, 배우들만 살펴보자. 레인 역의 숨 막히게 아름다운 크리스타나 로켄 외에도 벤 킹슬리와 우도 키어, 마이클 매드슨, 게다가 미트 로프까지 등장한다!

chapter 12

피의 유행

빛과 어둠이 교차하는 시대

〈위 아 더 나이트〉 2010
불멸의 아름다움을 지녔지만 만족할 줄 모르는 21세기 여자 뱀파이어들의 전형을 보여준다.

미국의 한 외딴 지역에 벨라 스완이라는 목이 예쁘고 참한 소녀가 살고 있었고, 에드워드 컬렌이라는 말쑥한 소년이 벨라와 같은 학교에 다니고 있었다. 둘은 서로 사랑했다. 뱀파이어인 에드워드는 벨라의 목을 물어 자신처럼 뱀파이어로 만들고 싶은 마음도 있다. 그러나 이 뱀파이어는 기사도를 지닌 상당히 도덕적인 존재이자 인간의 피를 마시기를 거부하는 가족의 일원이어서, 사랑하는 소녀의 육체와 생명을 그대로 지켜준다. 무려 1600페이지에 걸쳐서 말이다. 이것은 스테프니 메이어의 '트와일라잇' 시리즈의 주인공들19쪽 참고에 관한 이야기다.

이 뱀파이어 4부작은 2005년에 처음 출간된 이후 세계적으로 1억 부가 넘게 팔렸고, 영화로 옮겨진 〈트와일라잇〉캐서린 하드윅 감독과 〈뉴 문〉크리스 웨이츠 감독, 〈이클립스〉데이비드 슬레이드 감독, 〈브레이킹 던 part.1〉빌 콘돈 감독도 수백만 관객을 동원했다. 이 어슴푸레한 빛들이 지나는 사이 마침내 결정적인 흡혈 의식도 치른 벨라와 에드워드는 영원히 함께할 수 있게 되고, 결혼증명서까지 갖게 된다. 그리고 이제 불사의 존재가 된 그들에게 또 다른 사건들이 닥친다는 것이 이 시리즈의 기본적인 줄거리이다.

이야기는 이렇게 시작된다. 고등학생인 열여덟 살의 벨라는 아버지가 사는 포크스에 있는 학교로 전학을 온다. 그곳에서 만난 남자아이 중에서 벨라는 처음에 자신에게 적대감을 드러내던 창백하고 잘생긴 에드워드를 사랑하게 된다. 벨라가 위험한 상황에 처했을 때 초자연적인 능력으로 구해준 일이 두 번이나 있고 난 뒤, 에드워드는 어쩔 수 없이 자신의 정체를 밝힌다. 자신은 인간의 피를 마시지 않기로 맹세하고 동물

의 피로만 연명하는 뱀파이어 가족의 일원이라는 것이다. 벨라는 이런 고백에도 전혀 혐오감을 느끼지 않고 오히려 에드워드에게 물려 그의 세계로 들어가기를 바라지만, 벨라가 계속 인간으로 살아가길 바라는 에드워드는 그 요구를 들어주지 않는다. 피에 대한 욕망을 전혀 자제하지 않는 또 다른 뱀파이어 무리가 위험한 적대자들로 등장하고, 벨라의 목숨을 노린 이들의 공격을 마지막 순간에 에드워드가 막아낸다. 여기까지가 1부이고, 이야기는 계속해서 이어진다.

이 소설이 주로 어린 독자들 사이에서 거둔 어마어마한 성공에 출판계와 부모들, 칼럼니스트들은 똑같이 놀란 눈을 비볐고, 적어도 1부의 소설과 영화에 대해서는 십대 로맨스물로 확실한 성공을 거두었다는 점 하나만은 인정할 수밖에 없었다. 신비롭고 강한 아웃사이더를 남자친구로 원하지 않을 십대 소녀가 어디 있겠는가? 남자 뱀파이어와 여자 희생자라는 관계의 구조가 결정적인 매력으로 작용하는 것은 바로 이 때문이다. 코폴라의 〈드라큘라〉에서 분명히 보았듯이, 그 여자 희생자가 성인인 경우도 마찬가지다. 벨라와 에드워드가 처음에는 이루어지지 않는 것, 다시 말해서 성적인 면에서 짝이 되지 않는 것도 이 사랑 이야기의 광채를 흐리지는 않는다. 〈쥐드도이체 차이퉁〉의 토비아스 크니베는 2009년 11월 28/29 자 기사 바로 그 점을 아주 정확하게 지적하면서, 벨라와 그 또래 여자아이들의 관점에서는 "그 좌절의 달콤한 고통은 본질적으로 스스로 선택한 것"이라고 덧붙였다. 거기서는 꿈의 실현보다는 꿈 자체가 더 중요한 것이다. 영화 〈트와일라잇〉의 플롯과 심리적인 기조는 비교적 일관되고 속도감 있다. 그러나 뱀파이어 이야기치고는 전체적으

로 송곳니가 너무 안 나오고 설득력도 떨어진다. 뱀파이어가 그 존재 자체로 흥미를 유발하려면 일단 상대를 물어야 하는데 말이다. 그래서 〈트와일라잇〉을 패러디한 영화 〈뱀파이어 석〉2010, 아론 셀처와 제이슨 프리드버그 감독에서는 등장인물들이 마음껏 물어대고, 같은 해에 나온 하드코어 패러디 〈그것은 트와일라잇이 아니다〉에서는 에드워드의 강철 같던 자제력을 흔적조차 찾아볼 수 없다. 또한 론 칼슨의 〈선셋 뱀파이어〉는 스테프니 마이어의 청교도적 동화와는 거리가 멀어도 너무 먼 외설적인 로드무비니 주의해야 한다.

팬들도 경쟁적으로 쏟아지는 작품들 가운데서 때때로 선택의 기로에 놓인다. 책장이나 텔레비전 앞에서 《뱀파이어 다이어리》와 《하우스 오브 나이트》를, 그리고 서가 가득한 다양한 흡혈귀 신화의 아류들을 앞에 놓고 무엇을 선택할지 고심한다. 그중에는 《버피 더 뱀파이어 슬레이어뱀파이어 해결사》처럼 야심차지만 액션과 장르의 클리셰 외에는 별로 보여주는 게 없어 금방 지루해지는 책들도 있다. 그러나 〈아메리칸 뷰티〉로 유명해진 앨런 볼 감독이 2008년부터 베스트셀러 소설가 샬레인 해리스의 《수키 스택하우스》 시리즈로 만든 TV 시리즈 〈트루 블러드〉는 그렇지 않다. 여기서는 소중한 피가 정맥에서 솟아나는 게 아니라 합성된 혈액이다. 그 덕에 뱀파이어들은 인간 사회에 통합되어 살 수 있게 되었지만, 그러기 위해 뱀파이어들 입장에서는 상당한 자제가 필요하다. 영국 작가 매트 헤이그가 쓴 지적이고 유머러스한 소설 《레들리네》2010의 호감 가는 레들리 가족도 마찬가지다. 그들은 아침 식사로 빵집에서 사온 크루아상을 먹고, 컬렌 집안 사람들처럼 이 가지에서 저 가지로 뛰어

다니지도 않는다. 딸 클라라가 사춘기에 접어들면서 자신의 뱀파이어 본
성에 눈을 뜨기 전까지는 말이다.

　　2009년 칸 영화제 심사위원상을 받은 박찬욱 감독의 영화 〈박쥐〉
의 주인공은 피에 대한 자신의 욕망과 싸운다. 가톨릭 신부인 상현은 인
류애로 어떤 의학실험에 참여했다가 그 때문에 목숨을 잃는다. 그러고는
뱀파이어로 다시 깨어나, 새로이 생긴 욕구를 병원에 보관된 수혈용 혈
액을 마시며 채운다. 그는 자신의 실체를 친구의 아내이자 그가 사랑하
는 여자 태주에게만 알리고, 후에 격분에 사로잡혀 싸우다가 태주를 살
해한 직후 그녀 역시 뱀파이어로 만든다. 상현과는 달리 태주는 희생자
를 사냥해 피를 마시는 일을 철저히 즐긴다. 결국 그런 삶에 지친 상현은

〈박쥐〉 2009
매력적이고 강한 여자 뱀파이어로서의 모습을 구현한 김옥빈

태주를 데리고 바닷가로 가서, 밝아오는 아침 햇빛을 받으며 비장하게 자신들의 삶을 마감한다. 에밀 졸라의《테레즈 라캥》에서 모티프를 따온 이 영화는 곳곳에 비약된 점들이 있지만, 마지막 장면의 시적인 우울함 은 그러한 점들을 무마해준다.

스웨덴의 토마스 알프레손 감독은 〈렛 미 인〉이라는 영화로 사춘 기 아이들의 사랑 이야기를 다루었는데, 이 영화에 비하면 〈트와일라잇〉 은 못 견디게 시시해 보인다. 중심인물은 동급생들에게 괴롭힘을 당하는 열두 살의 알비노 오스카르와 오스카르의 이웃집에 이사 온, 비슷한 또 래로 보이는 이엘리다. 둘이 친구가 되면서 이내 진실이 드러난다. 이엘 리는 뱀파이어이며 양아버지가 정기적으로 마련해주는 희생자들이 있 어야만 살아갈 수 있다. 그럼에도 이엘리와 오스카르가 맺은 '피의 우애' 는 지속된다. 그러다 여러 일이 꼬이면서 이엘리는 그곳을 떠나야만 하 는 상황이 된다. 마지막 장면에서 우리는 오스카르가 기차 객실에서 커 다란 상자를 옆에 두고 앉아 상자를 두드려 안에 있는 이엘리에게 모르 스 신호를 보내는 모습을 본다. 알프레손의 이 분위기 있는 아웃사이더 드라마는 여러 명망 있는 영화제에서 상영되어 평론가들의 찬사를 들었 다. 〈쥐드도이체 차이퉁〉은 "아마도 2008년 최고의 영화"라고 했고, 〈디 벨트〉는 "장엄하다"라고 평했다.

독일에서 최근에 만들어진 뱀파이어 영화 〈위 아 더 나이트〉[2010]는 전혀 다른 유형의 영화이긴 하지만 질적인 수준에서는 뒤지지 않을 것이 다. 북구 스웨덴의 황량한 겨울 풍경 대신 여기서는 대도시 베를린이 배 경이다. 어느 나이트클럽에 들어간 떠돌이 레나카롤리네 헤어푸르트는 로

〈렛 미 인〉2008
스웨덴의 이 흡혈귀 동화 언론은 '앤 라이스와
아스트리드 린드그렌의 결합'이라고 평했다에서
리나 레안데르손은 코레 헤데브란트와 함께
어린 뱀파이어를 탁월하게 표현해냈다.

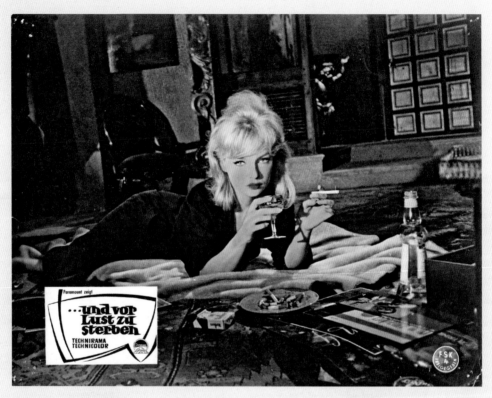

〈피와 장미〉1960

〈카르밀라〉를 영화화한 로제 바딤의 이 작품에서 그의 아내 아네트 바딤은 뱀파이어들이 위험하면서도
시대에 뒤처지지 않을 수 있음을 보여주었다. 1960년대의 개성파 뱀파이어는 립스틱을 바르고 보드카를 마시며
미국산 담배를 피운다.

코코 시대부터 뱀파이어였으며 그곳의 주인인 루이제나 호스와 그 친
구들인 샤를로테무성영화 시대의 디바로서 눈부신 미모를 보여준 제니퍼 올리히
와 노라다혈질 인물을 훌륭히 표현한 안나 피셔를 알게 된다. 이 지옥의 삼인
조는 신참 레나를 데리고 베를린의 밤하늘 아래서 긴 약탈에 나서 샴페

인처럼 피를 흘리며 즐거워하지만, 어느새 긴장이 고조되고 경찰과 충돌한다. 마지막에 남는 것은 과연 무엇일까?

오늘날의 뱀파이어 영화들을 전체적으로 둘러본 바를 요리에 비유해 보자면, 식탁에는 음식이 그들먹하게 차려져 있는데 대형트럭에 실려온 패스트푸드도 있지만 다행히 아주 맛좋고 섬세한 요리도 자리하고 있다. 뱀파이어 이야기들에서 그 고갱이를 상당 부분 털어냈는데도 불구하고, 이 영화들은 영원한 생명에 대한 욕망을 지극히 매력적인 모습으로 우리 앞에 펼쳐 보인다. 이는 짐작하건대 우리가 이 상상의 존재를 우리의 불안과 갈망을 비추는 거울로 여기기 때문일 터이고, 또한 욕망과 공포가 더할 나위 없는 공생관계를 이루고 있기 때문일 것이다. 그래서 저축은행도 노후 보장성 저축 광고에 아무렇지 않게 뱀파이어를 등장시키는 것일 테다. 정말로 이 밤의 존재들에 대해 친화감을 느끼는 사람이라면 이들이 이렇게 한심하게 다뤄지는 데 대한 언짢음을 드라큘라가 등장하는 신간 그래픽 노블을 손에 넣은 기쁨으로, 또는 유사한 소재와 모티프의 작품들이 곧 영화화된다는 은밀한 기대로 극복할 수 있을 것이다.

앞으로도 계속 이 매력적인 이야기들로부터 아름답거나 오싹하거나 때로는 아주 다의적인 꿈의 세계를 경험해보자.

옮긴이의 글

죽었지만 인간의 피를 빨아먹으며 영원한 생명을 이어간다는 상상의 존재 뱀파이어. 이들은 이제 우리에게 더없이 익숙하고 친숙한 존재다. 영화와 소설, 뮤지컬과 오페라와 록 음악, 미술, TV 시리즈물과 만화 그리고 컴퓨터게임에 이르기까지 오늘날의 문화에서 그들이 침투하지 않은 영역은 없어 보인다. 이 책은 고대부터 중세와 근대를 거쳐 오늘날까지, 뱀파이어의 뿌리가 된 신화와 미신 속 존재들부터 예술과 문화 속에 형상화된 뱀파이어들까지 골고루 다루고 있는 일종의 뱀파이어 문화사다. 뱀파이어에 관심이 많은 독자라면 어느 정도 익숙한 내용이겠지만, 문외한인 나는 드라큘라 이전의 뱀파이어에 관해서는 이 책을 번역하며 처음 접한 부분이 많았고 그래서 더 흥미로웠다. 드라큘라처럼 뱀파이어는 다 픽션의 주인공인 줄만 알았는데 뜻밖의 영역에서 유래했다는 것도 알게 되었고, 한편으로는 뱀파이어들이 그렇게 오랜 세월 인기를 누린 이유와 그들에게 그처럼 열광하는 인간 심리가 궁금해졌다.

고대에 뱀파이어와 비슷한 공포의 존재들은 신화 영역에 속해 있었다. 인간을 공포에 떨게 하던 그들은 역설적으로 인간의 공포심이 만들어낸 산물이었다. 그 뿌리는 죄의식과 미지의 것에 대한 공포였을 터이다. 인간은 살면서 죄를 짓고, 제 죄를 제가 알아 그 무게에 스스로 짓눌

린다. 고대의 가장 무시무시한 존재가 복수의 여신 에리니에스였던 것도 그 때문일 것이다. 또한 두려움을 느끼는 인간은 살아 있는 인간이다. 아직 죽지 않아서, 죽음이 아직 미지의 것이어서 두려운 것이다.

중세에 팽배했던 뱀파이어에 대한 미신 역시, 죽어서도 산 자 곁에 남아 괴롭히는 망자들에 대한 피해망상이 아니었을까. 천재지변이나 순식간에 번져 수많은 목숨을 한꺼번에 앗아가는 역병은, 그 과학적인 원인을 알 수 없는 이들에게는 초자연적인 존재의 벌이나 복수로 여겨졌을 것이다. 이 책에도 인용되어 있듯이 뱀파이어에 관한 중세 문헌들에는 뱀파이어의 전형적인 특징을 보이는 실제 사례들이 기록되어 있다. 시신이 부패하지 않으며 생전보다 더 혈색이 좋고 건강해 보인다거나, 코나 입으로 피를 흘리거나, 심장에 말뚝을 박으면 한숨을 내쉬며 무너져내렸다는 이야기들 말이다. 실제로 기온이나 토양 조건에 따라 오랫동안 부패가 시작되지 않는 경우도 있었고, 또는 반대로 부패의 징후들을 아직 살아 있는 증거로 착각하는 경우도 있었다고 한다. 부패로 인해 생긴 가스 때문에 몸이 부어 죽기 전보다 더 건강하고 통통해 보이고 가스로 인한 압력 때문에 혈관의 피가 코나 입으로 흘러나오는데, 이를 흡혈을 통해 생명을 이어가고 있기 때문이라고 오해한 것이다. 또한 가슴에 말뚝을 박으면 차 있던 가스가 몸 밖으로 빠져나오면서 한숨을 쉬는 듯한 소리가 났다고 한다. 애초에 뱀파이어에 대한 믿음이 망자의 무덤을 파헤치게 했다면, 현상에 대한 잘못된 해석이 그러한 미신을 더욱 강화시켰던 셈이다. 뱀파이어를 흥미로운 픽션 속 캐릭터로 여기는 지금 우리의 눈에는 어리석어 보이는 미신이지만, 당시 사람들에게는 오금이 저리는

지극히 현실적인 공포였을 것이다.

그러다 계몽주의 시대에 들어서면서, 마리아 테레지아 여제의 '뱀파이어 처형 금지법' 같은 구체적인 법령에서 볼 수 있듯이 뱀파이어 미신에 대한 합리적인 재평가가 일어났다. 그렇다면 인간의 합리적인 이성이 불합리한 망상의 산물인 뱀파이어들을 완전히 제압해 끝장내버렸을까? 300년이나 지난 지금의 우리가 너무나 잘 알고 있듯이 그것은 사실과는 거리가 멀다. 계몽과 이성의 빛에 노출된 뱀파이어들은 그 빛에 타서 사라진 것이 아니라, 오히려 그 상황을 전화위복의 기회로 삼아 자신들이 보란 듯이 멋지게 삶을 이어갈 수 있는 새로운 세상으로 이주했다. 그것은 바로 예술의 세계, 특히 문학의 세계였다. 때맞춰 계몽주의에 반발해 일어난 낭만주의는 그들을 흔쾌히 맞아들여 흡혈귀들의 길고도 화려한 전성기에 첫 불씨를 당겨주었다. 브램 스토커의《드라큘라》에서는 어둠의 힘을 대표하는 드라큘라가 근대 과학 문명의 힘을 등에 업은 반 헬싱 일행의 손에 처단되었지만, 뱀파이어 소설을 대표하는 이 작품 자체는 이후 온갖 새롭고 다양한 뱀파이어들의 탄생에 기폭제가 되었듯이 말이다.

그리고 오싹하기만 하던 뱀파이어들은 갈수록 점점 더 거부할 수 없이 매력적인 존재가 되어갔다. 마음껏 피를 마실 수 있도록 먹잇감을 손아귀에 넣으려면 그만큼 강렬하게 사로잡는 힘이 있어야 하거니와, 실제로 목을 물어 피를 빤다는 행위 자체에도 노골적인 에로스가 배어 있다. 그 에로틱한 유혹은 자신의 목숨을 담보로 하는 것임에도 희생자들은 기꺼이 혹은 무력하게 그 유혹에 굴복하고, 그럼으로써 스스로 뱀파

이어로 변해 그 유혹자와 하나가 된다. 바로 이런 죽음과 성애의 결합, 타나토스와 에로스의 만남이 수많은 뱀파이어 영화와 소설을 낳으며 뱀파이어의 영원한 생명을 가능하게 한 원동력이었을 것이다. 애초에 인간의 공포심이 만들어낸 초자연적 존재였던 뱀파이어들이 또 다른 차원의 공상의 영역으로 옮아가 인간의 상상력을 사로잡거나 기상천외한 상상력을 펼치게 해주는 매혹적인 존재가 된 것이다. 특히 이 책 뒷부분에서 볼 수 있듯이, 최근 대중문화의 영역에서는 그 어느 때보다 개성 넘치고 매력적인 뱀파이어 이야기들이 쏟아져 나오고 있다. 오락성을 바탕으로 자유분방한 표현이 가능한 만화나 게임, B급 영화 등도 흥미롭고, 스웨덴의 소설과 영화 〈렛 미 인〉을 비롯하여 아주 깊이 있고 아름다운 예술적 표현으로 승화되기도 한다. 어찌 보면 참 상투적이고 해묵은 캐릭터인 뱀파이어가 이렇게 문화의 온갖 장르들을 넘나들며 '영원한 젊음'을 유지하고 있는 것을 보면, 그들은 분명 어디선가 끊임없이 신선한 피를 빨아들이고 있는 것이 분명하다. 그 피는 바로 그들의 이야기들을 흥미진진하게 창조해내는 사람들의 상상력일 것이다. 앞으로 또 어떤 새로운 뱀파이어 이야기를 만나게 될지 자못 기대가 크다.

2012.5.
정지인

참고문헌

문학, 미술과 영화 관련 서적

Eisner, Lotte: Die dämonische Leinwand.[1955]

Praz, Mario: Liebe, Tod und Teufel. Die Schwarze Romantik. München (Hanser)[1960]

Loy, Arnold / Farin, Michael, Schmid, Hans (Hrsg.), Nosferatu. Eine Symphonie des Grauens. München (Belleville)[2000]

Keppler, Stefan / Will, Michael (Hrsg.), Der Vampirfilm. Klassiker des Genres in Einzelinterpretationen. Würzburg (Königshausen & Neumann)[2006]

Nagel, Joachim: Femme fatale. Faszinierende Frauen. Stuttgart (Belser)[2009]

Green, Richard / Mohammad, K. Silem: Die Untoten und die Philosophie. Schlauer werden mit Zombies, Werwölfen und Vampiren. Stuttgart (Klett-Cotta)[2010]

문학작품

Goethe, Johann Wolfgang von: Die Braut von Korinth (Ballade[1797])

Polidori, John William: The Vampyre. A Tale (Novelle[1819])

Hoffmann, E.T.A.: Eine Vampir-Geschichte (Erzählung[1821] in Die Serapionsbrüder)

Gogol, Nikolaj: Der Wij (Erzählung[1835] in Mirgorod)

Gautier, Théophile: La Morte amoureuse (Novelle[1836])

Poe, Edgar Allan: Berenice (Erzählung[1835]); Ligeia (Erzählung[1838])

Tolstoj, Alexei K.: Die Geschichte der Wurdalaken (Erzählung[1839])

Baudelaire, Charles: Les Fleurs du Mal (Gedichte[1857])

LeFanu, Joseph Sheridan: Carmilla (Erzählung[1872])

Stoker, Bram: Dracula (Roman[1897])

King, Stephen: Salems's Lot (Roman[1975])

Rice, Anne: The Vampyre Chronicles (Romane[1976–2003])

Harris, Charlaine: Sooky Stackhouse (Erzählungen, seit[2001], Vorlage für True Blood)

Meyer, Stephenie: Twilight (Romane, seit[2005])

Haig, Matt: The Radleys (Roman[2010])

오페라와 뮤지컬

Marschner, Heinrich August: Der Vampyr[1828]

Kunze, Michael / Steinman, Jim: Tanz der Vampire[1997]

Wildhorn, Frank: Dracula[2001]

영화

Fast alle der im Buch besprochenen Filme sind auf DVD erhältlich.

이미지 출처 (숫자는 해당 이미지가 실린 페이지를 의미한다)

미술관 / 소장처

Bamberg, Staatsbibliothek_79

Berlin, Deutsche Kinemathek_106, 139, 155, 164, 170, 178 아래, 208, 214, 223, 229, 240, 247 오른쪽, 271, 277, 327

Berlin, Deutsches Historisches Museum_211 오른쪽

Bern, Sammlung EWK_123 위

Boston, Museum of Fine Arts_123 아래

Bristol, City Museum and Art Gallery_85 왼쪽

인명 찾아보기

가르보, 그레타 Garbo, Greta1905~1990_210
간츠, 브루노 Ganz, Bruno1941~_194
갈렌, 헨릭 Galeen, Henrik1888~1931_173, 175, 279
게인스포드, F. G. Gainsford, F. G. 활동시기: 1805~1822_85, 103
고골, 니콜라이 Gogol, Nikolaj1809~1852_38, 89~91, 93~94
고야, 프란시스코 데 Goya, Francisco de1746~1828_12, 17, 105
고티에, 테오필 Gautier, Théophile1811~1872_12, 69, 97~98, 103, 121, 224
괴테, 요한 볼프강 폰 Goethe, Johann Wolfgang von1749~1832_11, 23, 35~36, 69~73, 75~76, 81~83, 88, 94, 97, 103, 169, 226, 243
그라마티쿠스, 삭소 Grammaticus, Saxo1150?~1220?_46
그라우, 알빈 Grau, Albin1884~1971_163, 175, 279

네그리, 폴라 Negri, Pola1894~1987_210
네르발, 제라르 드 Nerval, Gérard de1808~1855_69
노디에, 샤를 Nodier, Charles1780~1844_88, 108
노발리스 Novalis (본명: 하르덴베르크, 프리드리히 폰 Hardenberg, Friedrich von)_69
닐, 디트마 Nill, Dietmar_167
닐센, 아스타 Nielsen, Asta1881~1972_210

단테, 알리기에리 Dante, Alighieri1265~1321_35, 49~50
달트리, 로저 Daltrey, Roger1944~_18, 219, 311

던스트, 커스틴 Dunst, Kirsten1982~_229
데포, 윌렘 Dafoe, Willem1955~_279, 281
델보, 폴 Delvaux, Paul1897~1994_253
델피, 줄리 Delpy, Julie1969~_118, 120
도레, 귀스타브 Doré, Gustave1832~1882_50
뒤러, 알브레히트 Dürer, Albrecht1471~1528_201, 203
드뇌브, 카트린 Deneuve, Catherine1943~_218~220
드레이어, 칼 테오도르 Dreyer, Carl Theodor1889~1968_116, 213~214, 217~218, 222, 272
드레이퍼, 허버트 J. Draper, Herbert J.1864~1920_31

라이더, 위노나 Ryder, Winona1971~_200, 207
라이스, 앤 Rice, Anne1941~_16, 225, 233~234, 298, 327
란프트, 미하엘 Ranfft, Michael1700~1774_43, 57~59, 77
랑, 프리츠 Lang, Fritz1890~1976_184
래믈레, 칼 Laemmle, Carl1867~1939_183~184
램, 레이디 캐롤라인 Lamb, Lady Caroline1785~1828_83, 85
러브크래프트, 하워드 필립스 Lovecraft, Howard Phillips1890~1937_233
러셀, 켄 Russell, Ken1927~2011_248
레니, 파울 Leni, Paul1885~1929_173, 183
레퍼뉴, 조지프 셰리던 LeFanu, Joseph Sheridan1814~1873_14, 18, 70, 104, 109~110, 113, 115~117, 128, 132, 213
로렌스, 토머스 Lawrence, Thomas1769~1830_85
로우, 로브 Lowe, Rob1964~_234~235
롤랭, 장 Rollin, Jean1938~2010_249, 251, 253~254, 258
롤리나, 모리스 Rollinat, Maurice1846~1903_38~39
롭스, 펠리시앙 Rops, Félicien1833~1898_122, 268
루고시, 벨라 Lugosi, Bela1882~1956_8, 16, 183~188, 192, 204, 259~260, 268, 273, 276, 303
루이스, 매튜 그레고리 Lewis, Matthew Gregory1775~1818_103, 119
루터, 마르틴 Luther, Martin1483~1546_59~60
루트비히 티크, 조안 Ludwig Tieck, Johann1773~1853_76
리, 크리스토퍼 Lee, Christopher1922~_15~16, 89, 177, 188~189, 191~193, 199, 241, 245, 270~271, 275
리브스, 키아누 Reeves, Keanu1964~_200, 203~204

마그리트, 르네 Magritte, René1898~1967_251, 253
마르쉬너, 하인리히 어거스트 Marschner, Heinrich August1795~1861_89, 285~286, 288~290
만델, 레나 Mandel, Rena1901~1987_214
말코비치, 존 Malkovich, John1953~_276, 278~279
머리지, 엘리어스 Merhige, Elias1964~_276
메스머, 프란츠 안톤 Mesmer, Franz Anton1734~1815_61, 69, 136
메이어, 스테프니 Meyer, Stephenie1973~_19, 322
모리시, 폴 Morrissey, Paul1938~_261~262
모샤, 구스타프 아돌프 Mossa, Gustav Adolf1883~1971_30, 33
모차르트, 울프강 아마데우스 Mozart, Wolfgang Amadeus1756~1791_284, 286, 289
모파상, 기 드 Maupassant, Guy de1850~1893_108, 110
몰리나로, 에두아르 Molinaro, Édouard1928~_275~276
무르나우, 프리드리히 빌헬름 Murnau, Friedrich Wilhelm1888~1931_13, 16, 165, 170, 174~175, 177~180, 182, 184, 191, 194~195, 197~199, 207, 212~213, 216, 232, 249, 273, 276~279
뭉크, 에드바르 Munch, Edvard1863~1944_6, 32, 34, 122~123, 268
미트 로프 Meat Loaf (본명: 마빈 리 어데이 Michael Lee Aday)1947~_16, 283, 292, 298, 319

밀턴, 존 Milton, John^{1608~1674}_27, 35, 167~169

바그너, 리하르트 Wagner, Richard^{1813~1883}_285, 288~290
바딤, 로제 Vadim, Roger^{1928~2000}_107, 116, 308
바라, 테다 Bara, Theda (본명: 테오도시아 버어 굿맨 Theodosia Burr Goodman)^{1885~1955}_210~211
바이런, 조지 고든 로드 Byron, George Gordon Lord^{1788~1824}_77, 81~83, 85, 87~89, 128, 166, 168~169, 248
바토리, 에르제베트 Báthory, Erzsébet^{1560~1614}_11, 14, 117~118, 120, 202, 242, 256~257
박찬욱^{1963~}_325
반데라스, 안토니오 Banderas, Antonio^{1960~}_229
밤베리, 아르미니우스 Vambery, Arminius^{1832~1913}_128, 133~134, 172
뱀피라 Vampira (본명: 마일라 누르미 Maila Nurmi)^{1921~2008}_259~260
번-존스, 필립 Burne-Jones, Philip^{1861~1926}_269
베게너, 파울 Wegener, Paul^{1874~1948}_173, 175
베르나르, 사라 Bernhardt, Sarah^{1844~1923}_121, 123
베버, 칼 마리아 폰 Weber, Carl Maria von^{1786~1826}_284~286
베이커, 로이 워드 Baker, Roy Ward^{1916~2010}_241, 245~246, 258
보들레르, 샤를 Baudelaire, Charles^{1821~1867}_121, 125
보로프치크, 발레리안 Borowczyk, Walerian^{1923~2006}_118
보루체프, 알렉세이 Borutschew, Alexej_79
보위, 데이비드 Bowie, David^{1947~}_218~219, 224, 295
부그로, 윌리암-아돌프 Bouguereau, William-Adolphe^{1861~1926}_10, 21, 35, 37
브라우닝, 토드 Browning, Tod^{1882~1962}_16, 184, 188, 191
브룩스, 멜 Brooks, Mel^{1926~}_276~277
블라드 3세 드라쿨레아 Vlad III. Draculea^{1431~1476}_128~129, 132~135, 201, 203
블롬, 아우구스트 Blom, August^{1869~1947}_210
비네, 로베르트 Wiene, Robert^{1873~1938}_173
비트, 클라라 Wieth, Clara (본명: 폰토피단 Pontoppidan)^{1883~1975}_212

살로몬, 미카엘 Salomon, Mikael^{1945~}_234, 237~238
새스디, 피터 Sasdy, Peter^{1935~}_118
생스터, 지미 Sangster, Jimmy^{1927~}_246
서덜랜드, 도날드 Sutherland, Donald^{1935~}_234~235, 237
서랜든, 수잔 Sarandon, Susan^{1946~}_220, 224
성 안토니우스 Antonius^{251~356년경}_98
셸리, 퍼시 비쉬 Shelley, Percy Bysshe^{1792~1822}_82, 89
수지 수 Siouxsie Sioux^{1957~}_196
슈니츨러, 아르투어 Schnitzler, Arthur^{1862~1931}_249~250
슈뢰더, 그레타 Schröder, Greta^{1891~1967}_277, 279
슈레크, 막스 Schreck, Max^{1879~1939}_144, 170, 187, 196, 276, 279, 281
슈미츠, 지빌레 Schmitz, Sybille^{1909~1955}_214
슈바르첸베르크, 엘레오노레 폰 Schwarzenberg, Eleonore von^{1682~1741}_11, 62, 64~65
슈베르트, 고트힐프 하인리히 Schubert, Gotthilf Heinrich^{1780~1860}_69, 75
슈투크, 프란츠 폰 Stuck, Franz von^{1863~1928}_35, 37, 167
스나입스, 웨슬리 Snipes, Wesley^{1962~}_313~314
스비텐, 헤라르트 반 Swieten, Gerard van^{1700~1772}_61~63, 172
스윈번, 앨저논 찰스 Swinburne, Algernon Charles^{1837~1909}_121
스코트, 토니 Scott, Tony^{1944~}_103, 218, 222, 224
스타인먼, 짐 Steinman, Jim^{1947~}_292, 298
스토커, 브램 Stoker, Bram^{1847~1912}_7, 13~14, 16, 18, 40, 44~45, 70, 123, 128~132, 134~136, 141, 144,

147~149, 163, 166, 168~173, 175, 180, 185, 193, 200~201, 204, 207, 212, 232, 238, 245, 248, 262, 269, 271~272, 275~276, 284, 292

스퇴어, 에른스트 Stöhr, Ernst^{1860~1917}_269
스트린드베리, 아우구스트 Strindberg, August^{1849~1912}_122
실러, 요한 크리스토프 프리드리히 폰 Schiller, Johann Christoph Friedrich von^{1759~1805}_68

아이스너, 로테 Eisner, Lotte^{1896~1983}_179
아이스킬로스 Aeschylus^{기원전525?~456}_32, 35
아자니, 이자벨 Adjani, Isabelle^{1955~}_194, 198
알프레손, 토마스 Alfredson, Tomas^{1965~}_326
오스본, 오지 Osbourne, Ozzy^{1948~}_294, 296
오펜바흐, 자크 Offenbach, Jacques^{1819~1880}_76
올드먼, 게리 Oldman, Gary^{1958~}_200~201, 207
우드, 에드워드 D. 주니어 Wood, Edward D. Jr.^{1924~1978}_188, 258~259
울스턴크래프트–셸리, 메리 Wollstonecraft-Shelley, Mary (혼전 이름: 고드윈 Godwin)^{1797~1851}_12, 82, 248
워홀, 앤디 Warhol, Andy^{1928~1987}_261~262, 276, 295
월폴, 호레이스 Walpole, Horace^{1717~1797}_12
웨스트, 메이 West, Mae^{1893~1986}_210
웨이츠, 탐 Waits, Tom^{1949~}_200, 202
위노스키, 짐 Wynorski, Jim^{1950~}_258, 311

조던, 닐 Jordan, Neil^{1950~}_16, 225, 233, 238
졸라, 에밀 Zola, Émile^{1840~1902}_326

카펜터, 존 Carpenter, John^{1948~}_246
커싱, 피터 Cushing, Peter^{1913~1994}_188~189, 192, 245, 247, 271
케이틀, 하비 Keitel, Harvey^{1939~}_263
코먼, 로저 Corman, Roger^{1926~}_245~246
코폴라, 프랜시스 포드 Coppola, Francis Ford^{1939~}_16, 144, 200~202, 205~206, 225, 276, 323
쿠빈, 알프레트 Kubin, Alfred^{1877~1959}_73, 268
쿠퍼, 앨리스 Cooper, Alice^{1948~}_285, 293, 301~302
퀴멜, 해리 Kümel, Harry^{1940~}_256~258
크레이븐, 웨스 Craven, Wes^{1939~}_246
크루즈, 톰 Cruise, Tom^{1962~}_209
클라이스트, 하인리히 폰 Kleist, Heinrich von^{1777~1811}_77
클루니, 조지 Clooney, George^{1961~}_263
클림트, 구스타프 Klimt, Gustav^{1862~1918}_268
키어, 우도 Kier, Udo^{1944~}_261, 276, 279, 298, 319
키츠, 존 Keats, John^{1795~1821}_26~27
킨스키, 클라우스 Kinski, Klaus^{1926~1991}_193~194, 196, 198~199
킹, 스티븐 King, Stephen^{1947~}_234, 236, 238

타란티노, 쿠엔틴 Tarantino, Quentin^{1963~}_263~264, 317
테이트, 샤론 Tate, Sharon^{1943~1969}_272, 274
토퍼, 롤랜드 Topor, Roland^{1938~1997}_194, 196
톨스토이, 알렉세이 K. Tolstoj, Alexej K.^{1817~1875}_52, 94
투르게네프, 이반 Turgenjew, Iwan^{1818~1883}_119

팝, 이기 Pop, Iggy (본명: 제임스 뉴웰 오스터버그 James Newell Osterberg)^{1947~}_301

포, 에드거 앨런 Poe, Edgar Allan[1809~1849]_108, 113, 213, 245
폰다, 제인 Fonda, Jane[1937~]_18, 308
폴란스키, 로만 Polanski, Roman[1933~]_16, 171, 217, 267, 271~272, 274, 290, 292
폴리도리, 존 윌리엄 Polidori, John William[1795~1821]_12, 14, 82~83, 85, 87~89, 108, 128, 166, 187, 204, 248, 286
푀이야드, 루이 Feuillade, Louis[1873~1925]_210
푸시킨, 알렉산드로 Pushkin, Aleksandr[1799~1837]_89, 94
푸케, 프리드리히 드 라 모트 Fouqué, Friedrich de la Motte[1777~1843]_285
퓌슬리, 요한 하인리히 Füssli, Johann Heinrich[1741~1825]_10, 12, 27, 38, 41, 67, 105
프랑코, 제스 Franco, Jess (본명: 헤수스 Jesus)[1930~]_193, 249, 254
프로인트, 칼 Freund, Karl[1890~1969]_184
프리스턴, 데이비드 헨리 Friston, David Henry[1820~1906]_109
피셔, 테렌스 Fisher, Terence[1904~1980]_15, 189, 245
피트, 브래드 Pitt, Brad[1963~]_225, 229
피트, 잉그리드 Pitt, Ingrid[1937~2010]_242
필립스, 토머스 Phillips, Thomas_169

하렌베르크, 요한 크리스토프 Harenberg, Johann Christoph[1696~1774]_56~57, 115
하우어, 루트거 Hauer, Rutger[1944~]_234, 237
하이네, 하인리히 Heine, Heinrich[1797~1856]_39, 69
헤어조크, 베르너 Herzog, Werner[1942~]_182, 193~198, 207, 222
헤어푸르트, 카롤리네 Heine, Heinrich[1984~]_19, 326
헤이엑, 셀마 Hayek, Salma[1966~]_263, 265
호메로스 Homer[기원전 8세기경]_30, 32
호스, 니나 Hoss, Nina[1975~]_17, 19, 328
호퍼, 에드워드 Hopper, Edward[1882~1967]_236
호프만, 에른스트 테오도어 아마데우스 Hoffmann, Ernst Theodor Amadeus[1776~1822]_12, 25, 69, 75~76, 79, 81~82, 89, 93, 103, 108, 171, 179, 272, 285
홉킨스, 안소니 Hopkins, Anthony[1937~]_200, 207
휴, 존 Hough, John[1941~]_246